현대미술의
결정적 순간들

Decisive Moments of Modern Art

The Exhibitions that Make 'isms' in Art History

by Chun Youngpaik

Published by Hangilsa Publishing Co., Ltd., Korea, 2019

전시가 이즘ism을 만들다

현대미술의
결정적 순간들

전영백 지음

한길사

현대미술의
결정적 순간들

책을 열며

'미술사'art history 라는 용어는 이미 역사적 사실로 굳어진 이야기를 다루는 학문이라는 느낌을 준다. 그러나 미술의 역사는 무엇보다 인간들 사이의 사건을 기록한 것이다. 미술사에 실린 작가들은 선택된 이들이며 이 선택은 순수한 미적 기준뿐 아니라, 체제 혹은 권력과 직결되어 있다. 이때 '누가 누구를 선택하는가?', '어떤 시스템에서 무슨 기준으로 누구는 남고 누구는 사라지는가?' 등의 질문에 답을 구하다 보면, 미술사는 끊임없는 투쟁과 갈등의 흔적이라는 사실을 알게 된다. 타인의 인정과 사회의 명망을 끊임없이 갈망한 개인들 간의 이야기란 것도 깨닫는다. 따라서 미술의 역사에는 명망 있는 '이름'big name 으로 남기 위해 분투했던 예술가들과 그 주위 인물들이 지닌 욕망의 흔적이 담겨 있다.

야수주의, 입체주의, 표현주의 그리고 앵포르멜 등 이러한 '이즘'ism 의 이름들은 꽤 알려져 있고 이에 대한 글도 무수히 많다. 그렇다면 '왜 그런 이름이 지어졌고, 어떻게 세상에 알려지게 되었으며, 그 배후에서 누가 어떤 역할로 활동한 것인가?' 미술의 역사에서 새로운 창작을 선보이고 집단적인 움직임을 형

성하고 공론을 이끈 장site은 전시였다. 즉 미술사의 '이즘'을 형성한 결정적 순간은 '첫 전시들'인 것이다. 20세기 현대미술의 '이즘'을 형성한 이 첫 전시들은 일종의 플랫폼처럼, 한 개인의 머릿속에 떠오른 창의를 일반 대중에게 보여주며 그 시대의 정신과 문화적 욕망을 표현했다.

이렇듯 미술사를 만든 첫 전시들의 내용은 석화된 미술사의 내용을 생동감 있게 했지만, 아쉽게도 이제껏 국내에 전시사展示史를 다룬 책은 없었다. 이 책은 20세기 미술사를 전시를 중심으로 다룬다. 20세기의 다양한 '이즘'(주의)들을 등장시킨 미술사의 '사건'(전시)을 중심으로 당시 이를 이끈 '사람들'(작가와 비평가 그리고 아트딜러) 사이의 이야기를 담고 있다.

책은 사건으로서의 전시를 다루면서, 미술사란 과거의 특정 시간과 장소를 살았던 작가들의 좌충우돌, 성공과 실패를 담은 인간사에 다름 아니라는 것을 드러낸다. 이를 서술하기 위해 '수사'修辭가 지나쳐 주관이 개입되지 않도록 유의했으며, 그렇다고 너무 건조한 역사의 기록으로 그치지 않도록 노력했다. 잘 알려진 표면적인 미술사가 아니라, 전시라는 사건을 중심으로 펼쳐진 작가들의 실제 이야기를 담고자 했다. 책은 시대를 앞서 간 아방가르드 미술의 첫 전시들을 다룬다. 이 전시들은 기존의 관습을 깨는 모험적 시도이자 혁신이었기에 비난과 공격을 피할 수 없었지만, 동시에 이들의 창조적 실험을 알아준 소수의

감식안鑑識眼들이 있었다. 미술의 역사는 이렇듯 이전의 코드를 깨고 새롭게 행동한 자들과 그 예술적 가치를 알아본 소수에 의해 쓰였다. 오늘날에도 다르지 않다.

현대미술이 등장한 20세기는 '이즘'의 시대였다. 어느 세기도 20세기처럼 '이즘'이 많았던 시기는 없었다. 그 시대의 '이즘'은 '시대의 눈'periodical eye을 대변했다. 이는 작품의 표현 자체보다 세상을 보는 시각을 함축한 것이다. 20세기는 격변하는 시기였던 만큼 이즘의 변화가 다른 시기보다 많았다. 새로운 사조는 앞 시대의 사조에 대한 반응으로 나타난다. 이전 시대를 풍미했던 미술적 경향이나 삶의 태도에 대한 반작용은 미술의 역사를 이어가는 동력이다. 따라서 변화하는 '이즘'들의 족적은 반전이 넘치는 역동적인 미술사를 가능케 한다. 세상을 보는 시대의 눈은 변화하며, 그 시각의 변화는 시대의 반영이라는 점에서 필연적이다. 미술의 역사는 추상적이지 않다. 실제의 시간과 장소에서 일어난 특정 사건이었기에 미술은 그 시대와 사회를 담고 있다. 그리고 그 구체적인 사례가 바로 전시인 것이다.

이 책은 세기의 대전환에서 20세기 초, 앙리 마티스Henri Matisse와 파블로 피카소Pablo Picasso를 시작으로 현대미술의 흐름을 주도한 작가들이 어떻게 '이즘'을 만들고 그들의 이름을 알리게 되었는지에 초점을 맞추고 있다. 질문은 이러하다. 어떤 전시가 어디에서 누구에 의해 마련되었는가? 그들의 새로운 작품들이

어느 현장에서 어떤 방식으로 누구의 도움으로 알려지게 되었는가? 가장 관심을 받고 논란의 중심에 있던 작품은 무엇이었나? 그 시기의 반응과 비평은 어떠했는가? 이러한 내용을 살펴보면 그 당시와 오늘의 관점을 비교할 수 있다. 시대의 변화에 따른 시각의 차이를 인식하는 것은 중요하다. 시대의 눈은 그 시대의 문화를 함축하고 당시의 욕망을 대변한다.

책은 20세기 모던아트를 열었던 야수주의와 입체주의를 선두로 표현주의, 다다, 초현실주의 그리고 20세기 전반의 주요 흐름인 추상미술을 다룬다. 추상은 데 스테일, 바우하우스, 아모리쇼, 앵포르멜 그리고 뉴욕 스쿨의 추상표현주의로 나눠 살펴볼 것이다. 그리고 이러한 모더니즘의 골격에 저항하는 포스트모던 움직임으로 팝아트와 누보 레알리즘 그리고 미니멀리즘과 개념미술을 알아볼 것이다. 책은 앞서 언급했듯이, 이 모든 '이즘'들이 그들의 첫 전시를 통해 등장했다는 사실을 상기한다. 전시는 미술의 역사에 등단하는 관문이자 희비극이 엇갈리는 전쟁터이고 미술계의 네트워크가 형성되는 플랫폼이기 때문이다.

20세기 초는 바야흐로 서양 현대미술의 새 장이 펼쳐지는 시기였다. 그 중심에 있던 마티스와 피카소의 소명은 당대 아방가르드 흐름에 있어서 혁신적인 발상을 선보이는 것이었다. 그리고 당시 프랑스 화단에서 이들이 주로 유념했던 선배는 폴 세잔

Paul Cézanne이었다. 마티스와 피카소가 이후 펼쳐낸 야수주의와 입체주의는 결국 세잔에 대한 각기 다른 독해였음을 이해할 필요가 있다. 20세기로 접어들면서 이 두 대가는 세잔을 위시한 아방가르드의 전통을 각각 다른 관점으로 전환해나갔다.

이 책을 통해 미술사라는 단어에 함몰된 가치, 구체적으로 예술가, 미술사가 그리고 아트딜러들의 신화적 유산legacy뿐 아니라 그들이 성공에 이르는 과정에서 맞닥뜨려야 했던 실패와 실수도 함께 드러내고자 했다. 1860년대 이후 출현한 모던아트가 계속해서 생명력과 역동성을 발휘할 수 있었던 것은, 사람들과의 관계와 시대적 상황이 제공한 계기들에 힘입었기 때문이다. 이러한 관계와 계기들이 어떻게 미술사를 엮어왔는지를 추적해보는 일은 그 의미가 크다. 그 과정에서 미술사란 결국 우연과 기회를 통해 빚어진 '결정적 순간들'로 이뤄진 것임을 알게 된다.

이 책이 나오게 된 과정은 마라톤을 뛴 것과도 같다. 2015년에 저술에 착수한 책이 드디어 빛을 보게 되어 다행스럽고 감사할 뿐이다. 이 책이 다른 어떤 책보다 더 힘들었던 부분은 작품의 저작권 문제였고 그 일에 너무 많은 노력을 기울여 거의 탈진한 상태였다. 마무리 단계에 한길사 편집부가 힘을 더해주었기에 책이 세상에 나올 수 있었다. 특히 이 복잡한 일에 김광연

편집자의 정확한 정리와 효율적인 확인작업이 큰 도움이 되었기에 각별히 감사를 전한다. 이미지가 많은 다층적 편집이 필수적인 상황에서 책을 보기 좋게 만들어준 김현주, 김명선 디자이너에게도 고마움을 전한다. 또한 미술사 출판의 대부이신 김언호 대표님께 변함없는 존경과 감사를 빼놓을 수 없다. 끝으로 이 지루한 일을 자기 일처럼 성실하게 도와준 김지현 조교 딸이 없었으면 끝까지 올 수 있었을까 의문이다. 최종 단계에서 그녀는 세세하게 도판을 정리하고 주석을 확인해주었다. 그녀를 포함해 이 작업 과정을 거쳐 간 조교들에게도 감동 어린 감사를 표한다.

힘겨웠던 마라톤의 결승선에 도달하니, 이 지난한 과정이 드디어 마무리된다는 게 믿어지지 않는다. 한동안 숨을 고르며 실감해야 할 모양이다. 미술사를 사랑하는 독자들과 함께 책 속에서 천천히 걸으며, 또 휴식하며.

2019년 2월
꽃비를 기다리며
전영백

19세기 말과 20세기 초, 미술체제의 변화

진보적 전시구조의 형성:《살롱 데 장데팡당》과《살롱 도톤》

작품이 세상에 드러내 보이는 장site으로서 전시는 미술에서 모든 것이 시작되는 역사적 현장이다. 서양의 현대미술사가 파리에서 시작될 수 있었던 것은 바로 이러한 전시체제가 있었기 때문이었다. 제1차 세계대전 발발 전 파리에서는 현대미술의 아방가르드를 선보일 새로운 전시체제가 마련돼 있었다.

전통적 전시에 대한 자유롭고 새로운 방식의 전시체제였다. 이는 당시 프랑스 미술가협회의 보수적 전시들에 반발하여 마련된 민간 주도의 진보적 미술전시《살롱 데 장데팡당》Salon des Indépendants, 이하《앙데팡당》과《살롱 도톤》Salon d'Automne 이었다.[1] 매년 개최된 이 두 전시는 현대미술을 배태한 모태와 같은 것이라 말할 수 있다. 20세기 초 현대미술의 대표 주자였던 입체주의와 야수주의로 말하자면 전자는《앙데팡당》에서, 후자는《살롱 도톤》에서 소개되었으니 말이다.

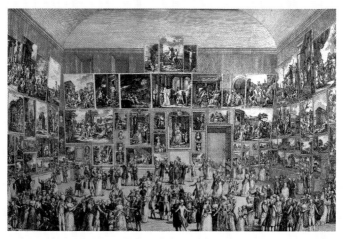

피에트로 안토니오 마르티니(Pietro Antonio Martini),
〈1787년 루브르 살롱에서의 전시회〉(Exposition au Salon du Louvre en 1787), 1787.

《앙데팡당》은 1884년, 정부 주최의 미술전람회에 반대하여
조직된 프랑스 독립 미술가협회였다. 이는 심사도 없고 수상도
없는 파격적 방식으로 매년 5월에 열렸는데, 미술을 보수적인
관학의 전통으로부터 해방시키고 특히 심사제도를 벗어나 자
유로운 체제를 마련한 것이다.[2] 조르주 쇠라Georges Seurat, 폴 시
냐크Paul Signac, 오딜롱 르동Odilon Redon 등이 주도했고, 당시 프
랑스 문화 지배층은 이러한 새로운 미술체제를 더 이상 막을 수
없었다. 이는 대중에게 입체주의와 같은 새로운 패러다임을 처
음 소개한 장이었고, 이후 여기를 거친 많은 미술가들은 국제적

명성을 얻었다.

이보다 19년 후인 1903년 만들어진《살롱 도톤》역시 보수적 편견이 없는 진보적인 예술을 지향했다.[3] 그러나《살롱 도톤》은 심사 없이 개최되던《앙데팡당》의 무분별한 확산을 막고자 설립된 것이었고, 보다 조직적인 체계를 갖췄다.《살롱 도톤》에는 멤버들이 추첨으로 선발한 심사위원단이 있었고, 특히 모던 거장들의 회고전을 갖는 점에서《앙데팡당》과 차별화되었다. 1903년 10월에 열린 제1회 전시에 폴 고갱Paul Gauguin 의 회고전 그리고 1907년에는 세잔의 대대적인 회고전을 개최했다. 그리고 야수주의가 전격 소개된 1905년《살롱 도톤》또한 파리에 센세이션을 가져온 큰 전시였는데, 이때 장오귀스트도미니크 앵그르Jean-Auguste-Dominique Ingres 와 에두아르 마네Édouard Manet 에 헌정되는 커다란 회고전이 열렸다. 이 해의《살롱 도톤》에서는 세잔의 작품을 포함하여 피에르오귀스트 르누아르Pierre-Auguste Renoir , 피에르 보나르Pierre Bonnard , 에두아르 뷔야르Édouard Vuillard , 레이몽 뒤샹비용Raymond Duchamp-Villon , 프랑시스 피카비아Francis Picabia 그리고 바실리 칸딘스키Vassily Kandinsky 등 초기 모던아트의 거장들이 거의 총 출동되어 전시되었다.

따라서 이 책의 전시 이야기가 시작되는 20세기 초 프랑스로 돌아가서 볼 때 파리는 모던아트의 용광로와 같은 곳이었다. 그리고 그 모든 것이 일어난 곳이 전시장이었고, 구체적으로 위에

오노레 도미에, 〈1859년의 살롱〉(The Salon of 1859), 1859.

서 언급한 진보적인 두 살롱에서였다. 이렇듯 관전의 보수적 살롱에서 민간협회가 주관하는 진보적 살롱으로 전이되면서 프랑스 문화는 모던아트를 꽃피울 수 있는 구조적 환경을 만들었던 것이다.

당시 모던아트에 대한 프랑스 대중들의 관심은 오늘날 미술 애호가들과는 비교가 안 된다. 살롱은 다수의 예술가들과 미술 관계자들뿐 아니라 엄청난 숫자의 각양 각층의 관람자들이 몰려들었던 곳이었고, 호불호가 엇갈리는 취향을 토로하고 비난과 찬양을 토론하는 담론의 장이었다. 이 점은《앙데팡당》과《살롱 도톤》과 같은 독립 살롱 체제가 거부하고 개혁했던 이전

오노레 도미에, 〈장례 행진곡〉(Funeral March), 1855.

의 왕립 관전 살롱에서도 마찬가지였다.

전통적 관전 살롱은 18세기에서 19세기 말까지, 즉 1740년부터 1890년까지 약 150년 동안 서구 세계에서 가장 권위 있는 미술 전시회였다.[4] 오늘날 미술애호가의 층과 숫자에 비교되지 않을 정도로 살롱의 대중성이 컸는데, 살롱 전시를 관람한 인원수를 보면 놀랄 정도다. 일요일에는 무료 입장이었기에 특히 많이 몰려 약 5만 명이 관람했고, 보통 8주간 진행하는 전시기간에 총 50만 명에 달하는 관람객이 방문할 정도로 인기 있는 행사였다. 계층으로 보아도 상당히 '민주적'이었는데, 18세기부터 프티부르주아뿐 아니라 하층민과 하인들까지 살롱을 찾았고,

오노레 도미에, 〈승리 행진곡!〉(Marche Triomphale!), 1855.

1810년에만 하더라도 "온갖 사람들이 다 찾는" 대중의 살롱 전시에 대한 불만이 터져 나올 정도로 각양 각층을 포괄했다.[5]

따라서 현대미술의 두 산맥인 야수주의와 입체주의는 이렇듯 미술 인구가 엄청났던 프랑스 파리에서 시작될 수 있었다. 그런데 미술의 아방가르드가 늘 그렇듯 당대의 주류에 도전하는 새로운 사조는 칭찬보다는 비난의 세례를 받아야 했다. 20세기 현대미술의 새 도전을 시작한 야수주의가 전시된 1905년 《살롱 도톤》만 하더라도 당시의 대중은 모던아트의 파격을 아직 이해할 수 없었다. 이 시기의 관람자들은 빈센트 반 고흐Vincent van Gogh는 말할 것도 없이 대다수의 후기인상주의를 여전히 받아

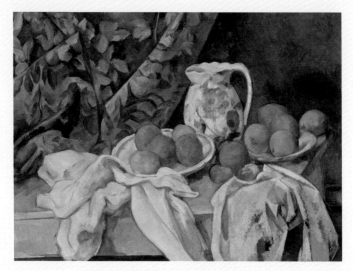

폴 세잔, 〈커튼이 있는 정물〉(Still Life with a Curtain), 1895,
에르미타주 미술관, 상트페테르부르크.

들이지 않았으며, 세잔의 성취도 온전히 감지하기엔 시간이 좀
더 필요했다. 그가 작고한 1906년 바로 다음 해에 열린 대대적
인 《살롱 도톤》의 회고전에서야 사람들은 세잔의 중요성을 깨
닫기 시작했다. 한편 작가들 중에서도 겨우 두어 명 정도가 세
잔 회화를 진정 이해했으며, 그들 나름대로의 해석으로 그의 유
산을 이어갔다. 그들이 바로 20세기 현대미술의 기초를 만든 마
티스의 야수주의와 조르주 브라크Georges Braque 및 피카소의 입
체주의다.6 따라서 이 부분이 책의 본론이 시작되는 지점이다.

1. 야수주의

전통에 도전한 파격적 색채 실험

기원

야수주의가 알려지게 된 계기는 1905년 파리에서 열린《살롱 도톤》이었다.[1] 《살롱 도톤》은 야수주의 작가들의 작품을 모아 선보인 첫 전시였는데, 비평가 루이 보셀Louis Vauxcelles은 야수주의 작품으로 둘러싸인 알베르 마르크Albert Marque의 청동 조각상을 보고 "야수의 우리 속에 갇힌 도나텔로"라고 평하였다. 이 용어가 후일 야수주의를 명명하는 단어로 사용된 것이다.

특징

20세기 초 파리를 중심으로 형성된 야수주의 그룹이 주로 활약한 시기는 1904년부터 1908년까지로 짧은 기간이었다. 이들

1905년 그랑 팔레(Grand Palais)에서 열린《살롱 도톤》의 전시 전경.

의 작업은 거친 붓질과 강렬한 색채로 자유로운 표현을 보인다. 색채에 의해 단순화된 형태는 추상화로의 발전에 기여했다. 이 그룹은 엄격한 이념을 공유했다기보다 자유로운 색채 표현을 추구한 미술가들의 느슨한 그룹이었다. 야수주의 작가들은 인상주의처럼 자연이나 대상을 충실히 관찰해 나타내는 실제적 표현을 넘어 색과 형태의 자율적인 세계를 창조하고자 했다.

야수주의 작가들은 전통적인 3차원의 공간을 거부하고 색채를 자유롭게 구사하면서 새로운 회화적 공간을 탐구하고자 했다. 또한 작가 주체의 감각적 영감에 따라 자율적인 색채를 구

사한다. 이렇듯 강렬한 색채와 자유로운 붓질을 특징으로 한다는 점은 비슷한 시기 등장한 독일 표현주의와 공통적이다. 그러나 야수주의가 시각적 디자인과 회화구성의 형식적 측면에 집중한다면 표현주의는 회화의 내용에 개입하고 주관적인 작가의 감정 표출을 특징으로 한다. 이는 시각적 관심의 정도가 특히 높은 프랑스와 정신성을 강조하고 감정에 충실한 독일의 문화적 특성에 기인하는 것이라 이해할 수 있다.

대표 작가들

야수주의를 이끌던 주요 작가는 마티스, 모리스 드 블라맹크Maurice de Vlaminck, 앙드레 드랭André Derain 이었는데,[2] 그들의 자유로운 표현을 가능케 해준 스승은 귀스타브 모로Gustave Moreau 였다.

파리 에콜 데 보자르École des Beaux-Arts 의 교수이자 상징주의 화가였던 모로는 1890년대에 마티스, 알베르 마르께Albert Marquet, 앙리샤를 망갱Henri-Charles Manguin 등을 가르쳤다. 모로의 대담함과 표현적이며 순수한 색채에 대한 확신은 야수주의 운동의 큰 계기가 되었다. 모로의 스튜디오는 아카데믹한 원칙만을 엄격하게 가르쳤던 에콜 데 보자르에 부속된 다른 스튜디오와 달랐다. 모로는 자유주의적인 태도를 보이며, 학생들에게 작품에 대한 반발일지라도 자신의 작품에 대해 끊임없이 질문할 것을 적극

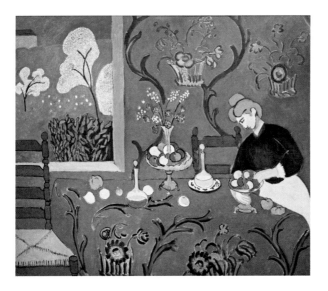

▲앙리 마티스, 〈삶의 기쁨〉(Joy of Life), 1905~1906, 반스 재단, 필라델피아.
▼앙리 마티스, 〈붉은 방〉(Red Room), 1908, 에르미타주 미술관, 상트페테르부르크.

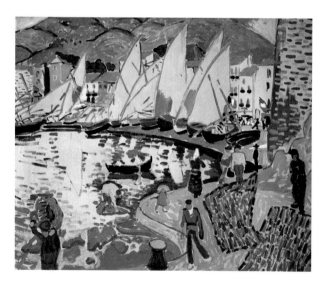

▲ 모리스 드 블라맹크, 〈부지발 지방의 라 마쉰 레스토랑〉(Restaurant
　"La Machine" at Bougival), 1905, 오르세 미술관, 파리.
▼ 앙드레 드랭, 〈요트 말리기〉(The Drying Sails), 1905, 푸시킨 미술관, 모스크바.

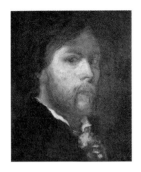

귀스타브 모로, 〈자화상〉
(Self-Portrait), 1850,
귀스타브 모로 미술관, 파리.

앙리 마티스
(Henri Matisse, 1869~1954).

적으로 권고했다. 이들 화가의 성공에 중요한 영향을 미쳤던 모
로의 스튜디오에 대해 마티스는 다음과 같이 회상했다. "모로는
바른 길이 아닌 벗어난 길로 인도했다. 그 덕분에 우리는 각자의
기질에 맞는 다양한 테크닉을 얻을 수 있었다."[3] 모로는 어느 미
술사 책에서도 하나같이 훌륭한 스승으로 기록될 정도로 제자
들 각자의 개성적 역량을 키워준 작가였다. 자신의 방식을 강요
하지 않고 각자의 자기표현을 미술의 목표로 제시했던 것이다.

　야수주의의 리더인 마티스는 반 고흐, 고갱, 세잔과 같은 후기
인상주의와 쇠라, 시냐크와 같은 신인상주의의 영향을 받으며
야수주의 양식을 새롭게 고안해냈다. 마티스는 특히 세잔을 "회
화의 신이자 우리 모두의 스승"이라 불렀다. 그의 초기작이 세

잔의 그림과 상당히 유사한 것을 보아도 마티스에 끼친 세잔의 영향은 절대적이다. 마티스는 세잔을 통해 전통적인 3차원 공간을 거부하는 대신 색채에 의해 정의되는 새로운 회화적 공간을 탐구하고자 노력했다.

야수주의의 첫 전시: 《살롱 도톤》

야수주의는 《살롱 도톤》과 직결돼 있고, 그 야수적 작품들이 처음 세상에 선보인 것이 바로 1905년 가을, 제3회 《살롱 도톤》에서였다. 이 전시의 7번방에 들어서 작품을 둘러본 평론가 보셀의 "야수들"Fauves 이라는 말로 인해 그 명칭이 제시된 것이라 이미 언급하였다. 강력한 색채로 파격적 표현을 서슴지 않았던 마티스, 드랭, 블라맹크, 마르께, 망갱, 조르주 루오Georges Rouault, 샤를 카무앵Charles Camoin 등의 회화였다.

이전에 접해보지 못했던 예술적 자유와 획기적인 화풍으로 7번 전시실은 가득 차 있었다. 마티스는 10점(여덟 점의 유화, 두 점의 수채화)으로 가장 많은 작품을 전시했는데, 대부분은 그와 드랭이 1904년 여름 스페인 국경에 근접한 콜리우르Collioure에서 함께 작업한 작품들이었다. 두 사람이 콜리우르에서 작업한 작품들은 이후 야수주의의 기반이 되었다. 한편 드랭은 아홉 점(다섯 점의 유화, 네 점의 파스텔화)을 출품했는데, 그의 자유로

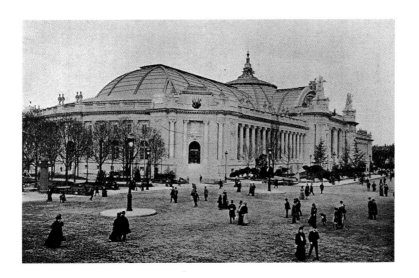

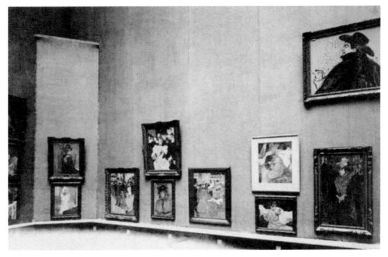

▲1900년의 그랑 팔레.
▼1905년 그랑 팔레에서 열린《살롱 도톤》의 전시 전경.

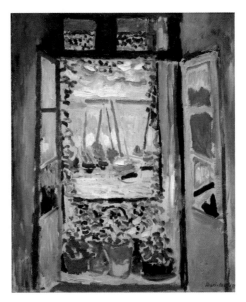

앙리 마티스, 〈열린 창문〉, 1905, 내셔널 갤러리, 워싱턴 DC.

운 드로잉과 선명한 붉은색과 녹색 그리고 타오르는 듯한 노란색은 독특한 신선함과 자연스러움을 주었지만, 대부분의 비평가들에게는 비난거리에 지나지 않았다. 그러나 역시 이 전시에서 논란의 중심에 있던 작품은 마티스의 〈모자를 쓴 여인〉Woman with a Hat이었다. 그의 〈열린 창문〉The Open Window도 마찬가지로 주목받았지만, 이는 다른 작품에 비해 덜 공격적이고 제작과정을 이해하기 쉬웠다.⁴ 문제는 〈모자를 쓴 여인〉이었다.

앙리 마티스와 〈모자를 쓴 여인〉

1905년《살롱 도톤》에 전시된 마티스의 〈모자를 쓴 여인〉에 얽힌 사연은 이 작품이 그에게 얼마나 중요했는지를 뒷받침해 준다. 현대미술 대가의 회고전도 겸했던 1905년《살롱 도톤》에는 앵그르와 마네의 작품도 전시되었다. 당시의 관객들에게 〈모자를 쓴 여인〉과 같이 거친 기법은 미개하다고 느껴졌으며, 이 그림의 표현기법은 사회 가치의 붕괴와 무정부주의를 떠올리게 했다. 화가의 아내를 그린 이 첫 번째 초상화는 인물을 나타낸 진홍색과 적황색, 보라색 주위와 그 사이로 초록색이 과감하게 칠해져 있다. 이후 그녀의 두 번째 초상화 〈마티스 부인의 초상: 초록선〉Portrait of Madame Matisse(Green Stripe) 1905 에서는 초록색이 분홍색과 황토색의 반사광 사이 줄무늬 그림자로 두드러지게 강조되었다.

〈모자를 쓴 여인〉을 처음 본 레오 스타인Leo Stein 의 회상에 따르면 "그것은 […] 선명하고 힘이 있었다. 하지만 나는 그렇게 물감을 거칠게 칠한 그림을 본 적이 없다"고 말했다.[5] 그림의 흉측함이 역설적으로 무언가 중요한 예술적 의미를 담고 있다고 보았던 것이다. 레오의 누이였던 거트루드 스타인Gertrude

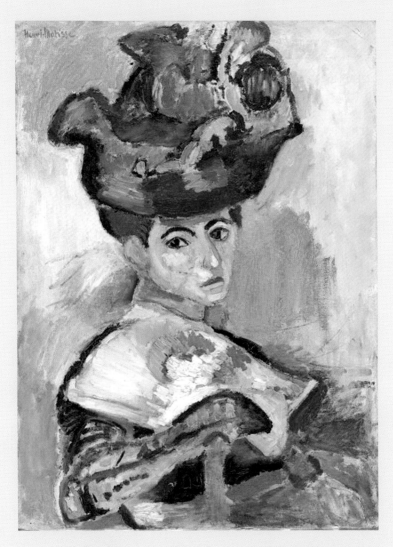

앙리 마티스, 〈모자를 쓴 여인〉, 1905, 샌프란시스코 현대미술관, 샌프란시스코.

Stein은 이 그림에 대해 "색채나 해부학적인 구조에서 무척 이상하다"고 묘사했다.[6] 그럼에도 불구하고 스타인은 풍부한 형상 언어가 진부한 주제를 신선하고 새롭게 만들 수 있다는 점을 알아봤고, 독창적 표현방식에 감탄했다. 그녀가 문학가로서 고심하던 부분과 일정 부분 상통하는 면이 있었고, 스타인은 〈모자를 쓴 여인〉에서 가공하지 않은 강렬한 여성성의 표현에 주목했다. 이는 다른 그림들처럼 감미롭고 감상적인 처리가 아닌 전혀 새로운 것이었다. 마티스에게 레오 스타인과 거트루드 스타인 오누이의 역할은 더없이 중요했다. 마티스는 전시 마감 일주일 전에 그들에 대해 500프랑의 큰돈으로 작품이 매매된 것을 알고 상당히 놀랐다.[7]

이 그림의 판매는 마티스에게 큰 의미를 갖는다. 당시 세 아이를 둔, 빈곤했던 35세의 가장이던 작가는 재정적으로 힘을 받은 것뿐 아니라 파리 예술계의 중심네트워크로 들어오게 되었다. 그러나 그 무엇보다 자신의 미적 시도를 인정해준 감식안이 있다는 점이 그에게 가장 큰 힘이 되었던 것이다. 스타인가家는 마티스 작업의 최초이자 가장 중요한 소장가였다.

작가와 작품의 스타일이 의외로 많이 다른 경우가 있다. 마티스의 경우가 특히 그러한데, 스타인 가족은 작품의 표현과 작가의 인상이 너무 달라 꽤 놀랐다고 한다. 야수주의의 파격적이고 실험적 표현과 달리 마티스는 "잘 다듬은 불그레한 턱수염에 금

테 안경을 쓴 보통 체구의 사려 깊은 사람"으로 보였다. 그리고 "그의 외적 모습은 신중하게 정돈돼 보이고, 그의 복장은 깔끔했으며, 말투는 절도 있고 진지하고 명석했다." 이는 그가 일찍이 받은 변호사 수업의 영향이었다고 볼 수 있다.[8] 친구들 사이에서 그의 별명이 '교수'였던 것도 이러한 인상을 대변한다.

〈모자를 쓴 여인〉은 스타인 오누이가 처음으로 구매한 마티스의 그림이다. 그런데 이 그림은 마티스와 피카소의 인연을 시작하게 한 작품이기도 하다. 1905년 《살롱 도톤》에서 피카소가 마티스의 이 그림을 처음 보고 엄청난 충격을 받았다는 정황이 많다. 이 시기 피카소는 마티스보다 열두 살이나 어렸고, 프랑스어도 잘 못하는 빈곤한 스페인작가로서 당시 마티스의 명성에 비할 수 없는 입장이었다. 그러나 이후 피카소가 〈거트루드 스타인의 초상화〉Portrait of Gertrude Stein를 그리면서 그녀의 지대한 관심과 지지를 받게 되었다.

이 그림은 피카소에게 중요한 전환점이 된 작품이다. 이는 마티스의 〈모자를 쓴 여인〉을 다분히 의식하고 그린 그림으로, 그는 이 초상화로 마티스를 능가하고 싶어 했다. 그러나 이듬 해인 1906년 《앙데팡당》에 전시된 마티스의 〈삶의 환희〉에 대한 레오 스타인의 높은 평가에 다시 애를 태울 수밖에 없었다. 결국 미완성의 초상화를 뒤로한 채 스페인 카탈루냐 지방에 다녀온 피카소는 초상의 최종 단계에서 파격적인 신의 한 수를 쓰게

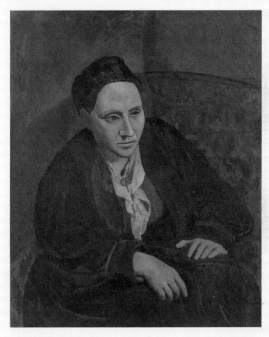

파블로 피카소, 〈거트루드 스타인의 초상화〉, 1906, 메트로폴리탄 미술관, 뉴욕.

된다. 거트루드 스타인의 얼굴을 지우고 마스크를 그려놓음으로써 재현적 초상을 거부한 것이었다. '마스크를 쓴 듯한 표현' mask-like expression 으로 이미 정평이 나 있던 세잔의 초상화의 영향이 결정적이었다.

스타인은 초상화를 마음에 들어 했고, 이를 액자도 만들지 않은 채 마티스의 〈모자를 쓴 여인〉 바로 위에 걸어두었다. 스타

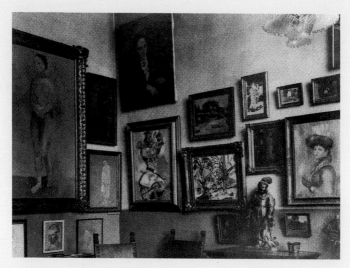

거트루드 스타인의 집.

인의 집에서 이를 보았을 마티스의 심정이 어땠을지는 쉽사리
헤아릴 수 있다. 이후 피카소는 스타인 오누이의 애정을 더욱
받게 되었고, 이는 마티스에게 상당한 압박이었을 것은 명백하
다. 두 작가는 스타인가를 중간에 두고 미묘한 라이벌 관계를
형성해갔는데, 특히 거트루드 스타인은 이러한 두 예술가들의
창작을 위해 의도적으로 질투의 심리를 자극한 듯하다.

전시의 마련

《살롱 도톤》의 부관장이었던 조르주 드발리에Georges Desvallières는 이 전시에서 야수주의 회화만을 모아 '중앙의 짐승 우리'로 불리게 된 전시실을 단독으로 마련하였다. 이 방에서 관객들은 대담하고 강렬한 색채의 회화만 집중해서 볼 수 있었다. 드발리에의 이러한 결정으로 1905년에 개최된《살롱 도톤》의 규모가《앙데팡당》보다 훨씬 작음에도 불구하고 야수주의에 있어 매우 중요한 전시회로 자리매김하게 된 것이다. 참고로 드발리에는 1890년대에 위의 야수주의 작가들(마티스, 마르께, 망갱, 카무앵, 루오)과 함께 에콜 데 보자르의 모로에게서 수학한 마티스의 친구였다.[9]

이와 같이 20세기로 본격 진입하는 시기에《살롱 도톤》이 역사적으로 중요한 의미를 갖는 것은 과거 거장들의 회고전을 개최함으로써 새로운 변혁과 더불어 미술사의 연계를 꾀하는 데 성공했다는 점이다. 앞서 언급했듯이 야수주의를 선보인 1905년 전시에서는 앵그르와 마네의 대규모 회고전이 열렸고, 세잔의 회화 10점 정도가 같이 전시되었다.

리뷰 및 반응

당시에는 문화 지배층이었던 부르주아들이 새롭게 등장한 미술을 조롱하기 위해 진보적 살롱 전시회에 가는 것이 일반적이었다. 보수 잡지 『릴러스트라시옹』L'Illustration 은 1905년 11월호

에《살롱 도톤》에 초점을 맞춘 특별 섹션을 마련하여 마티스의 〈모자를 쓴 여인〉과 〈열린 창문〉 등을 비롯하여 여러 작가들의 대담한 작품을 소개했다.[10] 야수주의에 대한 반응은 극단적으로 부정적이었다. 특히 마티스의 〈모자를 쓴 여인〉에 대한 대중의 반발은 매우 거셌다.

여론의 반응을 보여주는 몇 가지 예를 들자면 『주르날 드 루앙』*Journal de Rouen*의 한 기사는 "모든 묘사의 시도는 실패했다. 우리가 보는 것은 회화와 아무 관련 없는 것들이다. 형태 없이 일그러져 있는 파란색, 붉은색, 노란색, 초록색은 모두 뒤섞였고, 어떠한 리듬감이나 연관 없이 병치되어 내던져져 있는 원색…"이라고 실었다. 상징주의의 영향을 받은 프랑스의 시인이자 비평가인 카미유 모클레르Camille Mauclair는 야수주의에 대해 "대중의 얼굴에 내던져진 색채 덩어리"라며, 1906년《살롱 도톤》에 대해서는 "12명 안팎의 그 화가들의 작품은 허세를 부리며, 무례하고, 미친 듯하다"고 서술했다. 야수주의는 그 밖에도 "일관성이 없는, 비논리적인, 광적인" 등의 단어로 비난 받았다.[11]

그런데 마티스의 야수주의가 이처럼 심각한 비난과 공격만 받은 것은 아니다. 현대의 아방가르드를 알아보는 소수의 감식안이 있었던 것이다. 당시 비교적 긍정적인 반응을 보였던 모리스 드니Maurice Denis는 보다 관념적이고 이론적인 태도로 마티스의 새로운 작업에 접근하여 그의 과격한 색채와 드로잉이 실은

합리적이고 이성적이며 절제되어 있음을 인식했다. 문학가 앙드레 지드André Gide 역시 호의적 반응을 보이며 다음과 같이 말했다. "마티스의 작품에 대해 '미친 짓'이라며 비난하는 관람객을 볼 때 나는 절대 그렇지 않다고 생각했고, 이는 굉장히 원칙적이고 논리적으로 접근해 얻은 결과라고 느꼈다. 모두 이론적 설명이 가능한 것이다."[12]

마티스의 경우 외에 야수주의의 다른 작가들에 대한 반응은 비판 일색이었다. 드랭의 작품에 대해 보셀은 "나는 드랭이 회화 작가이기보다는 포스터 아티스트가 되는 편이 나을 듯싶다. […] 그가 그린 배는 아기 방을 꾸미는 데 적절할 것이다"고 조롱했다. 그러나 언론의 비난과 공격이 가장 심하게 겨냥한 작가는 다름 아닌 블라맹크였다. 순색의 효과를 표현적으로 강조하기 위해 튜브에서 직접 짜낸 소용돌이가 특징인 그의 작품을 본 비평가들은 "블라맹크는 레몬 가득한 바구니와 꽃병을 내던져 버렸다"고 말했다. 그리고 얼룩 같고 강렬한 그의 색채에 강한 비난을 퍼부었다.[13]

야수주의 작품에 대한 혹독한 비평과 부정적 평판은 이들이 당시 파리에서 가장 진보적인 화가들임을 인정받는 아이러니한 효과를 보았다. 마티스가 스타인 일가의 후원을 받았듯, 드랭과 블라맹크는 '세기의 아트딜러'인 앙브루아즈 볼라르Ambroise Vollard의 귀중한 후원을 얻게 되었다. 볼라르는 1905년 봄부터

드랭의 작품을 구입했을 뿐만 아니라 런던 템즈 강을 주제로 한 작품을 제작할 수 있도록 드랭의 런던 방문을 지원해주었다. 또한 그는 1906년 봄, 블라맹크를 방문하여 300점의 작품을 구입하고 앞으로 제작될 작품을 예약 주문했다. 이와 같은 풍부한 경제적 지원 덕택에 그들은 작품활동에만 집중할 수 있었다. 야수주의 화가들의 또 한 명의 중요한 아트딜러 베르트 베이유 Berthe Weill 도 1902년 봄부터 시작하여 '야수'들의 전시를 꾸준히 이어갔다.[14]

우리는 야수주의 작가들의 경우에서 아트딜러 및 후원자의 중요성을 다시 확인한다. 관습을 깨고 새로운 시도를 감행한 아방가르드들이 미술사에 그 이름을 남길 수 있었던 것은 누구보다 앞서 이들의 작품을 알아봐준 '감식안' 덕분이었다고 말할 수 있다.

그룹 활동

야수주의는 마티스와 드랭을 중심으로 1905년과 1906년의 《살롱 도톤》 및 《앙데팡당》에서 집중적인 힘을 발휘하며 활발한 움직임을 보였지만, 1907년부터는 이 그룹만의 개성은 흐려지기 시작했다. 블라맹크를 제외한 모든 구성원이 아카데미 교육을 받았던 화가들이었는데, 이후 분산되어 각자 독립적인 길

을 모색해 갔다. 야수주의는 입체주의처럼 분명한 목표를 가진 운동이라기보다, 후기인상주의에 의해 제시된 다양한 회화의 가능성에 대한 화가들의 도발적인 실험과정으로 봐야 한다. 이에 대해 기욤 아폴리네르Guillaume Apollinaire는 다음과 같이 기술하고 있다. "야수들이 으르렁거림을 멈추게 되었을 때 그 면면이 보수적이면서 관료 같은 화가들만 남게 되었다. 강력하고 새롭고 놀라웠던 야수의 왕국은 너무나 갑자기 황폐한 마을로 변해버렸다." 그러나 야수주의가 종결된 이후에 이 그룹에서 활동했던 작품 경력은 화가들에게 큰 도움을 주어 이들은 파리의 예술계를 비롯하여 미술시장에서도 큰 성공을 거두게 된다.[15]

마티스가 그린 〈사치, 평온, 쾌락〉Luxe, Calme et Volupté은 1904년 여름에 제작, 1905년에 열렸던 《앙데팡당》에 전시되었다. 이 그림은 당시 화단에서의 명망을 얻게 된 야수주의 등장의 선언이었다. 시냐크에게서 영향받은 분할주의(점묘법)로 분홍, 노랑, 파랑 등 다채로운 색을 미묘하게 조합한 이 그림은 신중하고 인내심 많은 마티스의 조화로운 색채 감각을 유감없이 드러낸다(실제로 시냐크는 이 작품을 구입했다). 또한 이 작품의 제목은 샤를 보들레르Charles Baudelaire의 시에서 가져왔는데, 낭만주의 작가들이 추구했던 현실로부터의 도피를 시사한다.[16] 이 작품으로부터 큰 영향을 받은 라울 뒤피Raoul Dufy는 다음과 같이 말했다. "나는 이 그림을 통해 새로운 원리를 깨닫게 됐다. 작품 속 색채

앙리 마티스, 〈사치, 평온, 쾌락〉, 1904, 오르세 미술관, 파리.

와 드로잉 속에 녹아 있는 기적 같은 상상력을 본 나는 인상주의의 리얼리즘에 대한 매력을 잃어버리고 말았다."[17]

마티스의 야수주의 작품에서 눈에 띄는 점은 "순색의 사용과 보색 대비를 통해 색채 사이의 긴장감이 유지되도록 회화 평면을 구성하라"는 시냐크의 가르침을 계속 따르면서도 분할주의 붓질을 점진적으로 포기했다는 점이다. 마티스는 고갱과 반 고흐에게서는 주관적인 색채로 이뤄진 평면과 리듬감 있는 두꺼

모리스 드 블라맹크
(Maurice de Vlaminck, 1876~1958).

운 윤곽선을 도입했고, 세잔에게서는 '총체화된 장'으로서의 회
화 표면이라는 개념을 받아들였다. 이는 채색되지 않고 남은 부
분을 포함하여 화면 전체가 구조적으로 작품의 에너지를 증대
시킬 수 있다는 것이다.[18] 마티스는 단순하게 세잔을 '모방'하
는 것이 아니라 세잔을 '취함'으로써 점묘법의 지루함에서 벗
어날 수 있었다.

블라맹크 또한 자신의 감정을 대담한 색채와 함께 격정적으
로 분출하고자 했다. 그가 가장 흠모했던 작가는 반 고흐였다.
1901년의 갤러리 전시와 1905년 《앙데팡당》에서의 대규모 반
고흐 회고전을 본 이후 블라맹크는 그의 열정적인 화풍에 매료
되어 강렬한 색채와 휘몰아치는 듯한 붓놀림을 자신의 작품에
접목했다. 드랭은 자신의 감정을 격렬하게 표출하는 블라맹크

와 상대적으로 감정이 억제된 마티스의 중간쯤 위치해 있었다. 드랭은 1900년부터 파리 외곽인 샤투Chatou 에서 블라맹크와 작업했고, 1905년 여름 지중해 연안의 작은 어촌 마을 콜리우르에서 마티스와 함께 작업했다.

블라맹크는 열여섯 살에 집을 떠나 사이클 선수, 카페의 바이올린 연주자 등의 불안정한 생활을 했다. 거대한 체격의 소유자였던 그는 외모나 성격 면으로나 야수주의 화가 중에서 가장 '야수'에 가까웠다. 1890년대 한때 무정부주의자의 길을 걸으며 좌파 성향의 글을 기고했던 블라맹크는 회화 작품도 이와 유사한 개념으로 다루었다. 그는 "나는 전통과 관습을 깨트려 현재를 개혁하고, 자연을 낡은 고전주의로부터 해방시키고 싶었다. 내 눈으로 본, 완전히 '나의 것'인 그러한 새로운 세계를 다시 창조해내고 싶다는 강렬한 충동을 느꼈다. 나의 코발트블루와 주홍빛 물감으로 에콜 데 보자르를 태워버리고 나의 순수한 인상의 상태로 만들고 싶다"고 말했다. 그에게 그림은 원색의 순수한 시각적 즐거움이었다.[19] 반 고흐의 표현적이고 감각적인 색상의 사용은 많은 야수주의 화가들의 발전에 중요한 영향을 미쳤는데 앞서 언급했듯, 블라맹크는 특히 그를 찬양했다.[20] 반 고흐가 야수주의나 표현주의와 같이 주관적 감성의 투사를 중심으로 하는 화풍의 선구자임을 확인할 수 있다.

아프리카 미술의 도입과 그 영향

모던아트에서 아프리카의 '원시주의' 조각품은 중요한 비중을 차지한다. 그런데 이를 발견하고 처음으로 관심을 가졌던 이들은 다름 아닌 야수주의 작가들이었다. 1906년 말, 그들은 프랑스 모던회화에 아프리카의 미술을 들여온 것이다. 블라맹크는 아르장퇴유의 한 술집에서 우연히 발견한 세 점의 아프리카 미술품을 구입한 후, 커다란 부족 탈Fang Mask을 드랭에게 팔았고 마티스와 피카소가 이를 무척 좋아했다. 드랭과 블라맹크가 보인 관심은 미적 전통에 저항하려는 욕구에서 비롯된 것이고, 이들을 포함한 대부분의 미술가들은 아프리카 '원시주의' 모티프를 자유로운 표현을 위한 피상적 차용에 그쳤다. 그러나 마티스와 피카소는 달랐다.

우선 '원시' 조각품을 진지하게 수집했던 작가는 역시 마티스였다. 마티스의 아프리카 작품 수집은 파리의 렌Rennes 거리에서 구입한 작은 조각상에서 시작되었는데, 그는 이를 스타인의 집에서 피카소에게 보여주기도 했다.[21] 아프리카 조각의 단순한 형태와 그 자유로운 비례에 감탄한 마티스는 이에 영향을 받아 회화에서 드로잉을 단순화하고, 묘사의 기능에서 색을 해방시켰다. 피카소 또한 아프리카 미술의 강렬한 표현력과 얽매이지 않는 자유로운 형태에 매료되었고, 1907년부터 이러한 미적

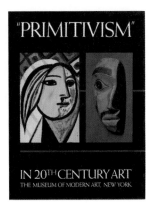

《20세기 미술에서의 원시주의》 포스터.

영감을 그의 작품에 구조적으로 부여하기 시작한다.

　참고로, 20세기 초 이렇듯 서구 모던아트에서 가졌던 원시주의에 대한 관심과 연계가 본격적인 전시로 이뤄진 것은 1984년 9월에 이르러서였다. 《20세기 미술에서의 원시주의》라는 제목으로 뉴욕 현대미술관The Museum of Modern Art, 이하 MoMA 에서 열린 이 전시는 회화와 조각 담당 디렉터인 윌리엄 루빈William Rubin 이 기획하였다. 미술사의 맥락에서 부족의 민속품과 모던 오브제를 병치한 최초의 전시로서 의미를 갖는다. 고갱, 피카소, 콘스탄틴 브랑쿠시Constantin Brâncusi, 파울 클레Paul Klee 등 모던아트에서 당시 작가들까지의 작업을 부족미술품들과 병치하여 전시하였다.

야수주의의 쇠퇴 및 앙리 마티스의 의의

20세기 초 파격적 아방가르드인 야수주의는 1908년경에 이르러 그 작가들이 각자 독자적인 방향으로 작업을 전개해 나가면서 쇠퇴하기 시작했다. 여기에는 당시의 미학적 변화가 작용했다. 다시 말해 세잔에 의해 표현된 자연의 질서와 구조에 대한 입체주의적 관심과 논리가 점차 우세해졌고, 대부분의 야수주의 작가들도 그들의 격정적인 주정주의emotionalism 성격을 점차 거부하는 경향을 보였던 것이다. 특히 브라크의 경우 처음에는 야수주의에 합류했으나 1908년 입체주의식 회화를 선보이고 이후 피카소와 함께 이 새로운 '이즘'의 주창자가 된 것을 주목해야 한다. 한편 야수주의의 드랭은 입체주의에 대한 조롱과 함께 신고전주의적 방식의 작업으로 전환하여 유명세를 갖게 되었다.

마티스의 경우는 야수주의의 중심이면서도 독자적 의미를 지닌다. 그는 자신이 개척했던 야수주의의 맥락을 이어가면서 주관적 감정과 외부세계 사이의 정교한 균형을 달성하였다. 여기에 섬세하게 활용한 세잔적 요소들이 돋보인다. 그에게는 선배 화가가 힘들여 닦아놓은 길을 존중하며 이를 제대로 이어가는 것이 중요했다. 바로 이것이 프랑스 미술에서 마티스가 차지하는 자리가 큰 이유라 할 수 있다. 그런 맥락에서 마티스는 진정

한 의미의 포비스트이며 프랑스 미술의 정통파 작가라 말할 수 있다. 그는 야수주의의 파격적 색채 표현을 자유롭게 구사하면서도 이를 균형과 절제를 중시하는 고전주의로 연계시켜 자신만의 독특한 현대적 디자인으로 고안해낸 것이다. 무엇보다 마티스의 회화는 세잔을 절대 놓지 않으며 그에 대한 자신의 해석을 통해 프랑스 회화의 맥락을 잇는다는 점에서 독자적 의미를 더한다.

야수주의에서 입체주의로: 폴 세잔에 대한 두 가지 다른 이해

야수주의와 입체주의라는 모던아트의 두 갈래를 이해하는 데에 그들의 모체인 세잔을 언급하지 않을 수 없다. 야수주의 화가 누구에게나 세잔의 영향력은 컸고 그중 마티스가 색채를 중심으로 고전주의 맥락에서 세잔을 수용한 것은 위에 강조한 바와 같이 중요하다. 그런데 이와 전혀 다른 방식에서 세잔의 회화를 해석한 것이 입체주의를 태동하게 된 계기가 되었다. 여기서는 브라크의 공이 크다. 브라크는 1905년 《살롱 도톤》의 마티스와 드랭의 작품을 접한 후 야수주의에 합류한 바 있다. 그런데 1907년 세잔의 회고전을 목격한 이후부터는 그로부터 받은 영향을 기반으로 완전히 새로운 미술을 제시했다. 그러한 브라

크에 대해 마티스는 그의 유화들이 세잔을 공격적이고 의도적으로 '오독'했다는 것을 감지했다. 세잔의 회화를 일종의 기하학적 관심으로 급진적으로 해석한 것에 특히 반기를 들었던 것이다. 다른 누구보다도 자신이 세잔을 잘 이해한다고 믿었던 마티스는 브라크가 세잔의 영향을 반영하여 그린 1908년의 입체주의식 풍경화에 적대적인 반응을 보였다. 세잔에 대해 전혀 다른 독해를 했던 브라크를 환영했을 리 없었다.

이렇듯 야수주의에서 입체주의로의 전환은 세잔 회화에 대한 다른 이해가 당시 미술의 흐름에 적합한 미적 코드를 제시했기 때문이라 볼 수 있다. 이후 모던아트의 흐름은 바야흐로 입체주의로 이어졌다. 느슨하게 연계되던 야수주의 작가들과는 달리 입체주의로 연합된 작가들은 집단적인 성격을 갖추고 있었다. 그런데 흥미로운 점은 입체주의를 시작하고 그 대표작가로 알려져 있는 브라크와 피카소가 그 집단과 분리하여 개별적으로 작업을 진행했다는 것이다. 입체주의의 경우 살롱을 중심으로 한 작가그룹이 집단활동을 펼쳤고, 브라크와 피카소는 개인적인 모색을 통해 체제 외적인 진행을 보였다. 그런데 20세기 초 막강한 화상과 갤러리가 활약하게 되던 상황에서 현대미술의 유통체제와 시장이 집단보다 개인의 네트워크에 집중됨에 따라[22] 입체주의의 대외적 공신력과 '이즘'의 주체는 브라크와 피카소로 대표하게 된 것이다.

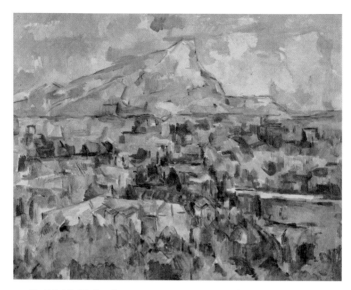

폴 세잔, 〈생빅투아르산〉(Mont Sainte-Victoire), 1904, 필라델피아 미술관, 필라델피아.

요컨대 세잔에서 비롯된 야수주의와 입체주의는 서양미술사에서 면면히 내려오는 두 가지 맥락을 이어받은 것이었다. 야수주의는 색채 중심의 감성적 영역을 강조했고, 입체주의는 형태 및 구성 위주의 이성과 논리가 중심 미학이었다. 두 '이즘'은 20세기 초 모던아트의 태두로 자리 잡았다. 3년 정도의 짧은 기간이었으나 야수주의가 20세기 미술에 미친 영향은 적지 않다. 작가(주체)의 개인적 표현의 자유라는 커다란 화두와 색채를 중심으로 한 추상성과 그 시각적 자율성은 프랑스 문화가 미술사

에 기여할 수 있는 중요한 미적 가치였다고 말할 수 있다. 이제 그다음으로 현대미술사의 바통을 이어받은 입체주의의 태동과 진전을 살펴보고자 한다.

2. 입체주의

관찰된 세계의 분석적 시각 탐구

기원과 형성

브라크는 1908년,《살롱 도톤》에 출품한 그의 작품 〈에스타크의 집들〉Houses at l'Estaque이 거절된 후, 같은 해 다니엘헨리 칸바일러Daniel-Henry Kahnweiler 갤러리에서 전시를 가졌다. 이 브라크의 작품을 접한 비평가 보셀은 그의 작품에서 보이는 것은 "작은 입방체cubes로의 환원"일 뿐이라고 언급했는데, 이는 '입체주의'라는 용어가 처음 암시된 순간이었다.[1] 이렇듯 보셀이 그보다 3년 전인 1905년, 새롭게 부상한 작가들을 '야수들'Fauves이라고 지칭한 데 이어 바로 뒤에 등장한 20세기 모던아트의 큰 줄기를 또 한 번 명명해준 사건이었다.

보셀은 살롱 큐비스트의 중심작가 다섯 명의 작품이 1910년 봄《앙데팡당》에서 걸렸던 때에도 이들을 비난했다.[2] 그는 "인

조르주 브라크, 〈에스타크의 집들〉, 1908, 베른 미술관, 베른.

물과 경치를 생기 없는 입방체cubes로 단순화시킨 무식한 기하
학자"라고 불렀다. 이 시기 입체주의라는 용어는 여러 비평가들
이 썼기에 대중적으로 알려져 있었다. 보셀뿐 아니라 앙드레 살
몽André Salmon도 언급했고,[3] 특히 시인이자 비평가인 아폴리네
르는 1910년《살롱 도톤》에 관한 리뷰에서 "《살롱 도톤》의 입체
주의는 공작으로부터 빌려온 깃털을 뒤덮은 까마귀와 같았다"

기욤 아폴리네르
(Guillaume Apollinaire, 1880~1919).

고 비유적으로 서술했다.[4] 그리고 여기서의 '공작'은 피카소를 뜻한 것이었다.

아폴리네르는 프랑스의 문학가이자 평론가이며, 현대 아방가르드의 적극적 주창자였다. 그는 20세기 초 프랑스 문단과 예술계에 부상한 아방가르드 운동을 열정적으로 옹호해주었다. 피카소와는 1905년 이후부터 절친한 친구였고, 브라크 및 다른 작가들과도 친분이 있었으며 전위적 비평가로서도 큰 역할을 했다. 그는 1910년 《살롱 도톤》 전시 리뷰에서 살롱 큐비스트들을 피카소의 아류로 폄하하고, 입체주의에서 피카소의 우위를 강조하였다. 이는 그들 사이의 우정과 피카소 작품에 대한 미적 이해에 기인한다고 볼 수 있다. 그러나 이후에 그는 살롱 큐비스트들의 작업 또한 옹호해주었다.

위에서 알 수 있듯 입체주의는 그 시작이 하나의 그룹으로 형성된 게 아니었다. 그런 의미에서 입체주의는 다른 '이즘'들과 다르다. 그 이유는 미술체제와 경제구조가 현대화되는 과정에서 이에 빠르게 동조한 작가들과 이전과 마찬가지로 구체제를 고수한 대다수의 작가들이 나뉘었기 때문이다. 전자가 바로 피카소와 브라크였고, 후자는 살롱 큐비스트들이었다. 피카소와 브라크는 전통적 체제보다 현대적 판매 및 유통구조를 따랐는데, 여기에 그들과 독점 계약을 맺은 전문화상 칸바일러가 있었다.[5] 이같이 피카소와 브라크가 전통적 살롱 전시에 출품하지 않고, 개인 아트딜러에게 판매와 평판을 의존한 것은 이들이 시대의 코드를 읽고, 변모하는 현대사회의 향방을 발 빠르게 따른 것이었다. 제1차 세계대전 후 유럽에서는 개인 갤러리가 살롱체제보다 우위를 점하게 되었고, 이에 따라 양자 사이에 격차가 벌어졌다. 따라서 입체주의의 대세는 점차 피카소와 브라크 쪽으로 기울었다. 1925년에 살몽이 최근 미술의 새 동향을 보고 싶으면 살롱에 갈 필요가 없다고 말할 정도였으니,[6] 1920년대에는 대중도 이러한 변화를 체감할 정도였다.

한편 입체주의는 피카소와 브라크에 의해 본격적으로 진행되었다. 엄밀히 말해 입체주의의 발원지인 세잔의 회화를 제대로 알아보고 이를 본격적인 입체주의로 발전시킨 작가가 브라크다. 그는 1906년과 1907년 열렸던 세잔의 회고전을 보고 큰 영

파블로 피카소 조르주 브라크
(Pablo Picasso, 1881~1973). (Georges Braque, 1882~1963).

감을 받았다. 그 영향을 누구보다 근본적으로 파고들어 자신의
시각으로 풀어내어, 1908년《살롱 도톤》에 〈에스타크의 집들〉
을 출품했으나 거부당하고 말았다. 당시 심사위원들 중에 마티
스가 있었는데, 세잔에 대한 브라크의 해석을 좋아하지 않았다.
그는 브라크의 "작은 큐브들"에 대해 불평을 토로했다고 한다.7
입체주의는 이후 이러한 브라크의 파격적 시도에 피카소의 과
감한 창의력이 결합되어 강력한 힘을 발휘했다. 피카소의 창의
력은 아프리카 미술의 자유로운 표현과 프랑스 모던아트의 전
통에서 가져온 것이라 할 수 있다.

아프리카 미술의 영향에서 모던아트로:
폴 세잔과 앙리 마티스의 영향

피카소의 작업과 '원시' 부족미술의 관계는 1907년 봄에 시작된 것으로 추정된다. 이때 그는 먼지를 뒤집어쓴 채 아무도 찾지 않던 파리 트로카데로 민속박물관의 전시실을 방문했다. 또한 그보다 한 해 전인 1906년, 그가 스타인을 방문했을 때 콩고 가면을 보았던 것도 고려해야 한다. 그리고 표현적 영감을 준 영향으로는 마티스의 〈푸른 누드〉The Blue Nude 를 들 수 있다. 이는 피카소가 아프리카 조각의 자유로운 조형을 어떻게 그림에 구체적으로 나타내는지의 미적 표현방식에 중요하게 작용했다고 볼 수 있기 때문이다. 마티스는 〈푸른 누드〉에서 아프리카 조각이 줄 수 있는 통찰력이 어떻게 세잔과 결합될 수 있는지 보여주었다. 이는 피카소가 아프리카 조각에서 받은 영감을 실제로 구현할 수 있도록 미적 충격이 되었고, 그의 〈아비뇽의 아가씨들〉Les Demoiselles d'Avignon 과 같은 역작이 나올 수 있는 중요한 영향이 된 것이다.

여기서 피카소가 받은 충격을 되짚어볼 필요가 있다. 〈푸른 누드〉는 피카소가 따라갈 수 없던 세잔에 대한 마티스의 해석을 실현한 것이었다. 다시 말해 그 핵심은 마티스가 세잔 회화의 회화적 공간을 이해하고, 이를 색채를 통해 유동적이고 추상

앙리 마티스, 〈푸른 누드〉, 1907, 볼티모어 미술관, 볼티모어.

적으로 조성한 것과 형태의 왜곡을 자유로운 조형성으로 풀어
내어 하나의 화면에서 구현했던 점이다. 요컨대 세잔과 아프리
카 조각 사이의 종합을 이룬 새로운 결실이었다.[8] 피카소의 경
우 세잔의 작품에서 그가 가장 잘 이해한 측면은 세잔 중기의
특출한 조형성이었다. 반면 마티스는 자신의 회화에서 이미 세
잔식으로 형태를 파편화하고, 견고한 사물의 실체보다 오히려
추상적으로 조성되는 회화공간을 실험하고 있었다. 이는 세잔
후기화풍의 가장 급진적인 특징이자 이후 20세기 회화에 가장
근본적 영향을 미치게 되는 요소였다. 하지만 당시 이를 이해
한 화가는 단지 소수였고, 마티스는 그중 선두였던 것이다. 세

잔의 후기회화처럼 〈푸른 누드〉는 유동적이고 투명한 방식으로 처리되었지만, 여전히 형태는 견고하게 보인다. 이 역설적 조합은 회화공간에 강력한 통일감과 더불어 긴장감을 부여한다. 따라서 피카소가 〈푸른 누드〉를 어떻게 봤을지 가늠할 수 있다. 이 그림 앞에서 그는 마티스가 자신을 능가하는 듯 보였고, 자신의 고유한 분야가 도전받는 것으로 느꼈을 것은 자명하다. 지음知音이자 평생의 라이벌이었던 마티스와 피카소. 〈푸른 누드〉와 〈아비뇽의 아가씨들〉에서 알 수 있듯 야수주의와 입체주의는 그리 멀지 않았던 것이다.

파블로 피카소와 〈아비뇽의 아가씨들〉

〈아비뇽의 아가씨들〉은 1907년 파리 몽마르트르의 '세탁선' Bateau Lavoire 이라는 피카소의 작업실에서 완성되었다. 그러나 피카소는 이 그림을 거의 10년간이나 일반에게 공개하지 않고 화실을 방문하는 가까운 사람들에게만 보였다. 처음 그림을 접한 사람들 중에는 드랭, 마티스, 브라크 등 화가들과 스타인 오누이, 볼라르, 칸바일러 등 컬렉터나 화상들이 있었는데 그들의 반응은 대체로 부정적인 것이었다. 작품의 강한 표현성과 파격적인 형식이 당시 매우 충격적이었음을 짐작할 수 있다. 그러나 화가들은 곧 이 작품에서 영향을 받아 자신들의 작업을 변화시켰으며 화상들은 점차 이 그림에 매료되기 시작했다.

이 작품의 일반 공개는 1916년 《살롱 당탱》Salon d'Antin 에서 열린 전시회에서 비로소 이루어졌다. 이때 피카소의 친구이며 시인이자 저널리스트인 살몽이 그림의 제목을 〈아비뇽의 아가씨들〉이라고 명명했다. 이 제목은 바르셀로나의 피카소 집 근처에 있던 아비뇽가街, Carrer d'Avinyó 와 연관된 것으로, 아비뇽의 사창가를 암시하는 것이었다. 피카소는 〈아비뇽의 아가씨들〉이라는 점잖은 제목을 좋아하지 않았고 "나의 매춘굴"mon bordel 이라고

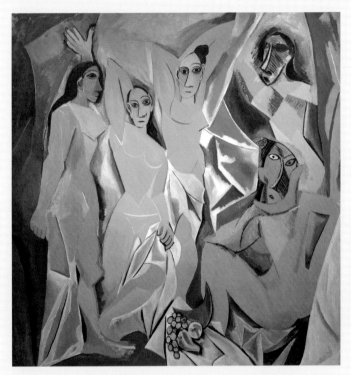

파블로 피카소, 〈아비뇽의 아가씨들〉, 1907, MoMA, 뉴욕.

불렀다.[9] 그런데 사실 이전에 아폴리네르는 "철학적 매춘굴" bordel philosophique이라고 명명했는데, 이것이 이 그림의 본래 제목이었다. 결국 살몽이 붙인 〈아비뇽의 아가씨들〉이라는 새 명칭이 그림의 제목으로 결정된 것은 그 중립적인 성격으로 인해 작품의 형식적 측면을 강조했기 때문이다.[10]

〈아비뇽의 아가씨들〉이 모던아트의 걸작으로 인정받게 된 것은 1930년대 말 뉴욕으로 옮겨진 이후부터였다.[11] 당시 MoMA의 관장 알프레드 바아Alfred Barr는 1936년에 열린《추상미술과 모던아트》의 카탈로그에 추상미술의 전개과정을 그린 도표와 함께 〈아비뇽의 아가씨들〉의 도판을 수록하고 입체주의의 선구로 제시했으며,[12] 1939년과 1946년에 MoMA에서 열린 피카소전 카탈로그에서도 "최초의 입체주의 회화"라고 강조함으로써 모더니즘의 계보에서 이 그림의 위치를 확고히 하였다.[13]

피카소의 자전적 내용을 연결하여 이 그림에 대해 분석한 것도 참고할 만하다. 미술사가 메리 게도Mary Gedo는 피카소의 작품을 해석하면서 〈아비뇽의 아가씨들〉의 초기 습작에 보이는 두 남자(의대생과 선원이라고 알려진)는 자화상에 근거해 그린 것이라고 주장했다.[14] 화면 중앙에 있는 선원은 작품의 중심에서 여인들에 둘러싸인 채 정면을 보고 있어, 구성이나 의미상 중심적인 위치를 차지할 뿐 아니라 그의 모습은 피카소와 흡사하다. 맨 좌측에 서 있는 의대생 또한 피카소의 자화상이나 여러 스케치로 미루어 그 자신의 모습일 가능성이 크다는 것이다. 게다가 피카소가 결국 이 두 남성을 지우고 여성 다섯 명으로 바꾼 것은 자신의 모습을 적나라하게 드러내지 않으려는 의도이며, 다섯 명의 여성은 피카소의 유년기 가족 수(어머니, 할머니, 두 이모, 가정부)와 정확히 일치한다면서 이 그림을 매우 사적인 것으로

해석하였다.[15]

　이 그림은 여성 편력이 특히 심했던 피카소가 작품에서 자신의 여성에 대한 복잡한 심리를 드러낸 것으로 알려져 있다. 여성에 대해 이중적이고 모순적 태도를 가졌던 피카소는 강렬한 애정과 여성혐오 사이를 넘나들었다. 그가 여성들을 "여신이자 발 깔개"라고 지칭했다는 것은 충격적이다. 〈아비뇽의 아가씨들〉에서는 이렇듯 여성에 대한 대립적 감정이 주제와 표현방식 등 모든 면에서 나타난다고 말할 수 있다. 이 그림에서 그는 여성에 대한 성적 욕망과 연관된 근본적 공포를 뿌리치려 했던 것일까. 그가 이 그림을 최초의 '액막이' 그림으로 말한 이유를 추측할 수 있는 대목이다.

　그리고 혹자가 의심한 대로 피카소 자신이 실제로 매독에 감염되었는지, 또 그림의 구체적 인물들이 누구인지에 대해서는 아직 밝혀져 있지 않다. 이러한 사항들은 그다지 중요하지 않을지 모른다. 다만, 여러 가지 추정이 제시하는 것은 19세기 이후 파리에서 매춘이 사회적으로 큰 문제가 되어 있었고, 피카소 자신이 이 그림을 "나의 사창가"라고 불렀을 정도로 작품과 그 연관성이 크다는 점이다. 따라서 당시 그의 행적 등으로 미루어볼 때 적어도 처음 습작에서는 매춘에 대한 작가의 개인적 경험과 사회적인 이슈가 직접 관여되어 나타났을 것으로 보인다.

파블로 피카소, 〈커튼을 젖히고 있는 누드〉, 1907, 메트로폴리탄 미술관, 뉴욕.

피카소의 〈아비뇽의 아가씨들〉은 그의 아프리카 미술에 대한 관심이 모던아트로 편입된 훌륭한 결실이다. 그는 아프리카 미술에 대한 회화적 실험과 그의 초기 입체주의 작품에 대한 실험을 계속했고, 이 작품을 위한 스케치들 중 하나인 〈커튼을 젖히고 있는 누드〉Nude with Raised Arm and Drapery 에서는 1909년 여름에

브라크와 피카소가 개발한 세잔식의 분석적 입체주의를 예견했다. 비록 〈아비뇽의 아가씨들〉은 본격적 입체주의의 회화가 아님에도 불구하고 입체주의를 가능하게 만든 작품으로 그 의미가 충분히 크다. 완숙한 입체주의로의 과정을 보여주기 때문이다.

1910년, 피카소의 작업은 아폴리네르와 칸바일러를 포함하여 소수의 비평가와 화가들에게 알려졌다.[16] 이러한 화가들 중 장 메챙제Jean Metzinger가 있었는데, 그의 경우 살롱 큐비스트 그룹과 피카소 및 브라크와는 개인적 친분을 갖고 있었으며, 그들의 파격적인 새 작업은 직접 보아 익히 알고 있었다.[17] 말하자면 그는 입체주의의 살롱파, 이른바 '살롱 큐비스트'에 속하면서도 피카소와 브라크의 입체주의도 익숙한 유일한 작가였던 것이다. 메챙제는 피카소와 브라크의 입체주의에 대해 감탄했고, "자유롭고, 유동적인 시각"을 통해 "연속적이며 동시적으로" 묘사할 수 있다고 말하며 그들의 작업에 극찬을 보냈다.[18]

앞서 설명했듯 입체주의는 두 개의 집단에서 조성되었다. 입체주의의 선구자인 피카소와 브라크를 중심으로 이들의 작업실이 있던 몽마르트르에 자주 드나든 화상을 포함한 그룹은 결국 미술사의 주류로 남았다. 이에 비해 또 다른 그룹은 다수의 작가들이 모여 제대로 집단을 이뤘고 선언문도 낭독했으며 정규적 모임을 갖고 토론도 활발히 했지만, 아이러니하게도 이후

역사의 주류가 되진 못하였다. 이들은 전통적 방식으로 살롱전에 집단적으로 출품하여 입체주의를 대중적으로 알렸기에 이들을 '살롱 큐비스트'라고 부른다. 이들은 1911년, 입체주의를 처음 정식으로 미술계와 대중에게 소개했는데 《앙데팡당》과 《살롱 도톤》이 그것이다. 이들로 인해 입체주의라는 혁신적 시각과 그 표현이 모두의 관심을 이끌었고, 그 반응은 가히 뜨거운 것이었다.

입체주의의 최초 전시들

입체주의를 주창한 살롱 큐비스트들은 앞서 언급했듯 피카소 및 아폴리네르와 친분이 있던 메챙제를 위시하여 알베르 글레이즈Albert Gleizes, 페르낭 레제Fernand Léger, 앙리 르 포코니에 Henri Le Fauconnier, 소니아 들로네Sonia Delaunay, 로베르 들로네Robert Delaunay 등 센 강변의 그룹이었다. 이후 여기에 후안 그리Juan Gris와 뒤샹 형제들The Duchamp brothers 등이 추가되었다.

이러한 전시들과 그 사이의 주요 전시들에서도 피카소 및 브라크는 프랑스의 일반 대중에게 공개되지 않았다. 놀랍게도 이렇듯 입체주의라는 용어는 그 발생에서 피카소와 브라크와 연관이 별로 없었다. 이는 실상 1911년 일군의 작가들이 《앙데팡당》에서 합동으로 전시한 작가들이 '입체주의'Cubism 라는 명칭

으로 글에 소개됨으로써 이 명칭이 그들의 경향을 지칭하는 이름이 된 것이다. 1910년 《살롱 도톤》 이후 잦은 토론을 통해 입체주의의 구상이 발전되었고 그룹활동이 본격화된 것이었다. 따라서 입체주의가 대중에게 알려진 것은 '이즘'을 처음 시작한 브라크와 피카소라는 선두 작가들에 의한 것이 아니고, 오히려 이들에 이어 등장한 일군의 살롱 작가들에 의한 것임을 알 수 있다.

입체주의의 집단적 선언:
입체주의를 알린 살롱 전시들

《살롱 데 장데팡당》

《앙데팡당》은 살롱 큐비스트들의 작업이 대중에게 알려지게 된 첫 전시이자, 앞서 언급했듯 입체주의 용어가 발생된 전시다. 글레이즈, 메챙제, 레제, 르 포코니에, 들로네와 같은 작가들이 참여하였고, 전시는 이 그룹의 위원장 르 포코니에가 이끌었다.[19]

이 전시의 오프닝은 하나의 열광적인 사건과도 같았다. 이미 장안의 화제였고 대중의 주목을 하나로 모은 전시였다. 큐비스트들의 작업은 제41전시실과 제43전시실에서 전시되었다. 그중 관심과 논쟁은 제41전시실에 집중되었다. 그러한 동요의 중

앙리 르 포코니에, 〈풍요〉, 1910~11, 헤이그 시립미술관, 헤이그.

▲페르낭 레제, 〈숲속의 누드〉, 1909~10, 크뢸러뮐러 미술관, 오테를로.
▼알베르 글레이즈, 〈플록스를 든 여인〉, 1910, 휴스턴 미술관, 휴스턴.

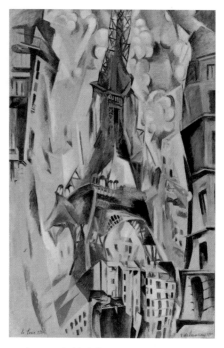

로베르 들로네, 〈에펠탑〉, 1911, 구겐하임 미술관, 뉴욕.

심에 있던 작품들은 르 포코니에의 〈풍요〉Abundance, 레제의 〈숲 속의 누드〉Nudes in a Landscape, 글레이즈의 〈플록스를 든 여인〉 Woman with Phlox 그리고 들로네의 〈에펠탑〉Eiffel Tower 등이었다.[20]

이 살롱 전시에 대한 일반적인 언론의 반응은 몰이해와 비난 일색이었다. 이 시기부터 많은 비평가들은 이 새로운 회화를 공격하기 위해 입체주의라는 용어를 활용했다. 특히 보수 진영에

ENCORE L'ÉCOLE CUBISTE
— Ah! non! ma vieille! pas tous les ans!

1912년 8월 10일자 『르 리르』(*Le Rire*)의 삽화.
"아! 아닙니다! 할머니! 매년 볼 필요는 없어요!"라며
입체주의 전시를 노골적으로 비난했다.

서 심한 부정적 반응을 보였는데, 이들은 전시에 대해 "원시적인
야만과 잔인함으로의 복귀"라 했으며, "큐비스트들이 마구잡이
로 모든 주제들을 입방체 형태로 만들었고", "가장 추하고 유치
한 상상의 산물"이라며 노골적으로 비난했다. 그러나 입체주의
의 옹호자 아폴리네르의 경우는 달랐다. 그는 이 전시에서 엄밀

히 '큐비스트'라고 불리기에 적절한 작품은 메챙제의 것이 유일하다는 평가를 했다. 그러나 얼마 후 아폴리네르는 이 용어를 순수 미학적으로 해석하기보다 훨씬 광범위하게 사용하게 된다.[21]

《살롱 도톤》

위의 《앙데팡당》과 같은 해인 1911년 10월에 개최된 《살롱 도톤》은 입체주의가 체제적으로 수용되는 과정을 보여준다. 즉 심사위원이 없는 자유분방한 《앙데팡당》에 비해 살롱 심사위원회를 갖춘 《살롱 도톤》에서 입체주의가 차츰 받아들여지게 된 것이다. 이 심사위원단은 큐비스트들에 대해 처음에 모두 적대적이었지만, 심사위원회의 일원이자 마르셀 뒤샹Marcel Duchamp의 둘째 형이었던 조각가 뒤샹비용의 호의적인 도움과 설득으로 입체주의는 어느 정도 받아들여지는 듯했다. 그러나 일반적으로, 비평가들이나 대중이 입체주의를 수용하기에는 아직 너무 이른 시기였다.

이 전시에 참여한 작가들의 출품작으로는 '입체주의의 모나리자'라고 불린 메챙제의 〈티타임〉Le Goûter or Tea Time 과 함께 앞서 《앙데팡당》에서 선보인 대부분의 작품들이 전시되었다.[22] 화가 자크 비용Jacques Villon 과 그 동생 뒤샹 그리고 프란티섹 쿠프카Frantisek Kupka 및 피카비아의 그림들이 전시되었다.

위의 두 전시 이후 큐비스트들은 파리의 교외에서 정기적 모

장 메챙제, 〈티타임〉, 1911, 필라델피아 미술관, 필라델피아.

임을 가졌다. 그들이 논의한 주제는 다양했는데, 특히 동시대 철학자 앙리 베르그송Henri Bergson이 탐구한 시간의 지속성에 대한 관심이 지대했다는 것을 알 수 있다.[23] 이들은 기계문물과 과학 그리고 테크놀로지가 발달하는 격변의 시대에 요구되는 새로운 시간 개념에 대한 관심을 작업에 반영하고자 했다. 실제로 살몽은 당시 베르그송에게 입체주의 전시의 도록 서문을 요청하겠

다는 자신의 계획을 서술한 바 있다.[24] 베르그송의 개념인 시간의 연속성과 '지속'duration 은 그와 동시대였던 입체주의와 미래주의의 미학과 직접적 연관성을 갖는다. 또한 앞서 세잔과의 연계도 중요하게 탐구된 바 있다. 세잔의 회화는 인상주의가 정지상태의 공간화된 시간에서 지나가는 순간을 포착한 것을 넘어 "순간의 연속이 아닌, 지속으로서의 시간을 회화적으로 구현하는 일"을 이뤄냈다는 것이다.[25] 큐비스트 자신들도 이러한 세잔의 '진행'passage 테크닉을 사용하여 '충만함'fullness 을 포착하고자 했고, 이로서 형태의 역동성을 표현하려 했다고 밝혔다.[26]

입체주의와 베르그송과의 연관은 전자를 주도했던 글레이즈와 메챙제가 1912년 출간한 『입체주의에 대하여』*Du Cubisme* 에서 잘 드러난다.[27] 이 책에서 그들은 "대상의 주위를 돌면서 대상을 여러 연속적 외양들로부터 포착하는 것"은 작가로 하여금 "시간에서 대상을 재구성하도록 한다"고 서술했다.[28] 이들의 이미지는 세상의 외양에 대한 순전한 관찰에서만 비롯된 것이 아니고, 의식의 지속적인 흐름에서 출현하는 것이다.[29] 이 점은 대상과 장면의 시각적 관찰에 집중했던 피카소 및 브라크와 차이를 보이는 면이라 생각된다. 하지만 전체적으로 베르그송이 제시했듯 공간의 질적 특성을 체험된 경험을 통해 지각하는 것이 큐비스트들의 미적 지향이었음에는 의심의 여지가 없다. 또한 베르그송의 입장에서는 '동시성'simultaneity 에 관한 큐비스트

들의 개념에 상당히 근접하는 이론을 제시했다고 평가받는다. 직관intuition 으로 세계를 탐구했던 베르그송의 철학은 실제 시간을 지속의 개념으로 제시했는데, 큐비스트들과 더불어 미래주의자들도 이를 시각적 표상으로 추구한 것이라 할 수 있다.

미래주의: 역동적 입체주의

미래주의Futurism 는 입체주의와 떼려야 뗄 수 없는 사이다. 대상과 장면을 분석하여 파편화하는 조형방식을 공유한 미래주의는 입체주의의 영향을 입었다. 미래주의자들의 미학적 배경에 베르그송의 철학이 중요하게 작용했다는 점에서도 입체주의와 공통점을 찾을 수 있다. 그러나 프랑스 파리를 근거로 한 입체주의와 이탈리아에 기반한 미래주의가 가진 문화적 기반은 많이 다를 수밖에 없었다.

미래주의는 전통을 부정하고 기계문명이 가져온 도시의 약동감과 속도감을 새로운 미美로써 표현하려 했다. 이 운동은 1909년 시인 필리포 마리네티Filippo Marinetti 가 프랑스의 주요 신문 『피가로』Le Figaro 에 「미래주의 선언」Manifeste de Futurisme 을 발표했다. 그는 이와 더불어 새로운 기계문명을 격찬하는 글을 실었다. 그 선언문은 서슴없는 언어로 공격성과 속도 그리고 폭력적 투쟁을 찬양한 내용인데, 오늘날 보아도 가히 충격적이다.

그 11개 조항들 중에서 몇 가지만 소개하면 다음과 같다. "우리는 속도의 아름다움이 세상을 더욱 훌륭하게 만들었다고 확언한다. [⋯] 소리 내며 질주하는 경주용 자동차는 〈사모트라케의 여신상〉the Victory of Samothrace 보다 아름답다", "투쟁하지 않고는 더 이상의 아름다움이란 있을 수 없다", "공격적인 성격 없이는 걸작이 될 수 없다", "미지의 세력을 인간 앞에 왜소하게 만들고 굴복시키기 위해서 시는 폭력적 공격을 해야 한다." 이러한 조항들은 역동성과 속도의 표현을 추구하는 미래주의의 미학을 잘 드러낸다.[30]

이러한 미래주의 미학을 공유하고 활동했던 대표 작가로 움베르토 보초니Umberto Boccioni, 자코모 발라Giacomo Balla, 카를로 카라Carlo Carrà, 지노 세베리니Gino Severini, 루이지 루솔로Luigi Russolo 등을 들 수 있다.

마리네티는 미래주의 화가들의 작품을 1911년 12월 파리의 베르냉-죈Bernheim-Jeune 갤러리에서 전시하고자 계획했었다. 그러나 1906년부터 파리에서 작업하던 선배작가 세베리니가 이탈리아에서 이들의 작품에 부정적 반응을 보인 것이 자극이 되어 전시를 미루고 파리 화단에 관심을 품은 채 모색기를 가졌다. 세베리니는 미래주의자들이 최첨단이라며 사용했던 분할주의 기법이 오히려 시대를 역행하는 것으로 보았고, 마리네티에게 전시를 미루고 작가들을 큐비스트들의 작업실로 보내라고

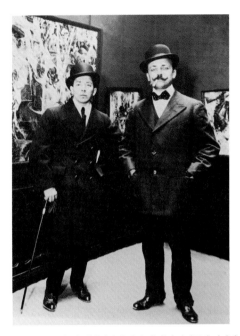

1912년 베르냉-쥔 갤러리에서 열린 첫 번째 미래주의 전시에서
움베르토 보초니와 필리포 마리네티.

충고했다. 이후 보초니, 카라, 루솔로는 세베리니를 만나 함께
프랑스의 미술 정세를 살폈다. 피카소와 브라크의 작업실을 방
문하고 《살롱 도톤》에서 뒤샹과 레제의 입체주의 회화도 접했
다.[31] 그들은 이탈리아로 돌아와서 본래 계획보다 1년 미뤄진
전시를 위해 기존의 회화들을 수정하여 작품을 새로이 제작했
다. 프랑스의 큐비스트들은 이러한 미래주의자들의 활동을 긍

자코모 발라, 〈개와 사람의 움직임〉(Dog and Person in Movement), 1912,
올브라이트 녹스 미술관, 버팔로.

정적으로 보지 않았다. 그들은 미래주의자들이 전시에서 "허풍
떠는" 모습을 자신들에게 공격적인 도전으로 받아들였다.[32]

두 그룹의 표현적 차이로 말하자면 큐비스트 작가들의 작업
이 정적인데 비해 미래주의 작품들은 연속적인 물체들의 변화
를 통해 움직임을 강조하고 역동적인 특징을 보인다는 점이다.
그러나 미적 표현의 차이를 넘어 미래주의자들의 공격적 제스
처에 반감을 가졌던 큐비스트들은 미래주의의 급진적인 역동주
의를 의도적으로 피하려 했다. 그런 분위기에서 뒤상의 〈계단을

움베르토 보초니, 〈축구 선수의 활력〉(Dynamism of a Soccer Player), 1913,
MoMA, 뉴욕.

내려오는 누드 No.2〉Nude Descending a Staircase No.2 는 큐비스트 그
룹 내에서 미래주의와의 유사성에 대한 논란을 불러일으켰다.

　미래주의의 전시에 곧이어 프랑스 큐비스트들은 그와는 다른
자신들의 차이를 부각시키려는 살롱 전시들을 개최하였다.《앙
데팡당》,《살롱 도톤》그리고《살롱 드 라 섹시옹 도르》Salon de la
Section d'Or 로 모두 1912년에 열렸다. 이러한 일련의 살롱 전시들
에서 살롱 큐비스트들은 자신들이 프랑스 미술의 전통인 이성
적 질서를 지속시키는 것을 확인했다. 비평 중에는 살롱 입체주

마르셀 뒤샹, 〈계단을 내려오는 누드 No.2〉, 1912, 필라델피아 미술관, 필라델피아.

의를 일종의 '모던 고전주의'modern classicism 로 보고 인상주의가
유행하는 동안 잃어버린 전통을 재활시키는 것이라 평가한 입
장도 있었다. 그렇기 때문에 미래주의자들은 이 살롱 큐비스트
들이 프랑스의 고전적 전통을 고착화한다고 비난하기도 했다.[33]
　특히 《앙데팡당》1912 은 이탈리아 미래주의자들의 공격적인

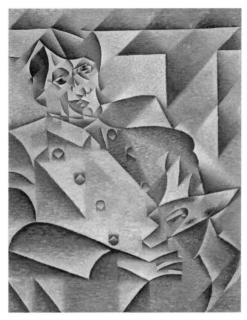

후안 그리, 〈피카소에 대한 경의〉, 1912, 시카고 아트 인스티튜트, 시카고.

제스처에 대한 프랑스 큐비스트들의 대응 전시였다. 글레이즈, 메챙제, 레제, 르 포코니에, 들로네, 뒤샹 등이 참여했다. 그런데 미래주의와 선을 그으려는 입체주의 전시였지만, 살롱 큐비스트와 미래주의는 일부 공통점을 보여준 계기이기도 했다. 가끔 전자가 후자의 작품으로 오해되기도 했으니 말이다. 예컨대 들로네의 1911년 작 〈에펠탑〉이 그 경우다. 이는 미래주의가 추구하는 역동성과 동시성을 내포하는 작품이기에 대중의 눈에 미

페르낭 레제, 〈결혼식〉, 1911, 퐁피두센터, 파리.

래주의와 혼돈되었다.[34] 그러나 전시는 전반적으로 입체주의의 다양한 변조를 잘 보여준 것으로 평가되었다. 고도의 통제를 보이는 그리의 〈피카소에 대한 경의〉Homage to Picasso 와 레제의 〈결혼식〉The Wedding 이 대조되기도 했다. 〈결혼식〉은 추상과 큐비스트 구상의 꿈같은 통합을 보여준 작품으로 그리의 엄격함과 차이를 드러냈다.[35]

또한 1912년에 연달아 열렸던 다른 두 전시 《살롱 도톤》이나

《살롱 드 라 섹시옹 도르》[36] 역시 미래주의의 도전에 대한 큐비스트들의 응답으로 프랑스 입체주의의 성취를 개괄하는 취지를 가졌다. 이 큐비스트의 범주에는 놀랍게도 피카소와 브라크가 포함되지 않는다. 이들이 추구한 기하학적 미술은 살롱 큐비스트들과는 다른 양상으로 흘러갔던 것이다. 이 전시에 참여한 살롱 큐비스트들에는 뒤샹과 그의 두 형제를 비롯해 글레이즈, 메챙제, 들로네, 피카비아, 쿠프카, 레제, 알렉산더 아키펭코, 그리 등 총 32명의 작가들이 포함되었다. 이들은 185점이 넘는 작품을 선보였다.

전시의 타이틀인 '섹시옹 도르'는 고대 이집트의 건축이나 회화구성에서 사용되었던 '황금분할'이라는 기하학적 비율을 가리킨다. 이 용어의 사용은 미래주의자들의 열광적인 어조와는 대조되게 고전적이고 이성적이며 매우 프랑스적인 그들의 미학을 암시하려는 것이었다.[37] 아폴리네르는 이 전시를 위해 평론지『라 섹시옹 도르』를 만들기도 했다. 평론글은 입체주의가 다양한 방식으로 펼쳐진다는 것을 인식하게 했다. 그리고 그 다양성의 양 극단에 글레이즈의 〈추수탈곡〉Harvest Threshing 과 뒤샹의 〈계단을 내려오는 누드 No.2〉를 배치시킬 수 있다.[38] 양자는 가장 전통적이고 보수적인 입체주의 작품에서 가장 파격적인 작품까지의 스펙트럼을 지정한다.

《살롱 드 라 섹시옹 도르》가 열리는 동안 아폴리네르의 활약

이 컸다.[39] 그는 글과 강연으로 입체주의의 미학을 설명하고 탐구했다. 아폴리네르의 저서 외에도 당시 입체주의에 대한 다수의 논평들이 영어, 러시아어 등으로 번역되면서 이 새로운 운동에 대한 시각이 외국으로 널리 전해지게 되었다. 입체주의는 리얼리즘의 일종으로 여겨졌고, 무엇보다 세계를 보고 그리는 방식에 다양한 시각이 존재함을 보여주었다. 이러한 광범위한 시각을 단적으로 보여준 것은 이 전시에 그리의 새로운 실험부터 무척이나 보수적인 회화까지 포함되었을 뿐 아니라 조각과 건축 작품도 선보였으니 말이다.

입체주의에 반대하는 자들은 큐비스트들 및 심사위원 가운데 있는 외국인들의 존재가 불길한 암시를 한다는 주장을 했다. 전쟁이 발발하기 전, 새로운 미술에 대한 국가주의적이고 인종차별적인 감정이 고조된 것이었다. 그러나 프랑스 아방가르드(입체주의)에 대한 국가주의적 반응은 이에 반대하는 자들에게만 국한된 게 아니었다. 그와 반대로 입체주의의 옹호자들 역시 국가주의적 반응을 보였다. 이들은 큐비스트들이 프랑스 전통의 이성적 질서를 영구히 만드는 것으로 여겼다.[40] 당시 시대적 분위기에서 큐비스트가 취한 문화적 전통의 지지는 국가주의와 연계되어 보였다.

국가주의는 전쟁과 직결되었고, 호전적인 미래주의자들을 포함한 다수의 미술인들은 시대의 변혁을 극단적인 전쟁의 폭력

성에서 기대했다. 이는 전쟁을 찬양했던 이탈리아인들 외에도
시인 아폴리네르와 블레즈 상드라르Blaise Cendrars, 러시아의 카
시미르 말레비치Kasimir Malevich, 독일의 프란츠 마르크Franz Marc
도 마찬가지였다.[41] 결국 이후 유럽은 세상을 전격 변화시킨 끔
찍한 재앙을 겪으며 마땅한 응보를 치른 셈이다. 그러나 어찌되
었건 당시 유럽에서는 낡은 정치와 구태의연한 삶의 방식을 급
진적으로 변화시켜야 한다는 생각이 팽배했다. 이렇듯 당시 전
쟁은 구시대의 유물을 내몰고 힘차고 기술적인 새 시대를 받아
들이는 극단의 방법이라 여겨졌던 것이다. 이후의 미술은 두 번
에 걸친 세계대전의 소용돌이 속에 고난과 역경을 감내해야 할
운명에 처해 있었다.

3. 표현주의

심리의 초상, 직접적인 감정의 투사

기원과 형성

표현주의는 독일을 중심으로 1905년에 형성되어 1920년대까지 지속됐다. 대상에 대한 시각적 관찰에 충실히 그리는 방식이 아니라 작가의 내면, 심리, 감정에서 발현된 의지에 따라 주관적으로 나타내는 미술의 방식이다. 여기에는 다리파Die Brüke, 청기사파Der Blaue Reiter 그리고 부분적으로 신즉물주의까지 포함시킬 수 있다. 1905년 드레스덴을 중심으로 형성된 다리파는 직접적인 감정의 투사를, 1911년 뮌헨을 기반으로 활동한 청기사파는 내면의 정신적 발현을 추구했다. 표현주의에서는 이성과 논리에 따른 형태적 접근보다 감성과 영감이 우선이다. 자신의 심리상태, 사회적 분위기 등 주체가 주관적으로 느끼는 바를 감성에 실어 색채 위주로 나타내는 방식이다. 열정과 분노, 흥분과

격앙이 색채에 실려 화폭에 담긴다. 개인주의적 표현의 자유를 추구하는 미술이기에 이후 나치즘의 박해를 받게 된다.

표현주의는 일반적으로 독일적 미술을 대표하는 것으로 인식돼 있다. 그런데 아이러니하게도 그 명칭의 시작은 순수하게 독일적인 게 아니었다. 애초에 '표현주의'란 특정한 운동이 아니라 인상주의에 반대하는 모든 흐름의 명칭이었다. 뜻밖에도 이 용어는 1911년에 열린《베를린 분리파 춘계전》의 안내문 서문에서 오히려 일부 프랑스 미술가에게 부여된 이름이었다.[1] 표현주의라는 용어는 프랑스 미술의 최신경향을 설명하는 편리한 방법이었다.

이처럼 표현주의는 그 용어가 가진 애매모호함 때문에 다양한 견해가 존재했고 이는 문화적 범주에 입각한 것이었다. 논쟁의 핵심은 표현주의가 "프랑스에서 온 것인가 아니면 독일적인 것인가"였다. 표현주의는 색채 위주의 강렬하고 즉흥적 표현을 그 특징으로 하지만, 상당히 다른 두 가지 속성을 갖는다. 먼저 프랑스는 시각성에 충실한 문화로, 인상주의가 추구했듯 외부세계의 외적 기록이 강조되는 경향을 가졌다. 이에 반해 독일은 정신성의 깊이와 내면세계의 충동을 표출하는 전통이 강하다고 할 수 있다.

표현주의라는 용어가 특히 독일적인 의미를 함축하게 된 것은 1914년경이다. 당시 출간된『표현주의』에서 비평가 파울 페

히터Paul Fechter가 처음으로 '표현주의'를 '다리파'와 '청기사파'라는 독일에서 결성된 운동에 국한시켜 서술했다.[2] 페히터는 표현주의라는 용어에서 장식적이거나 세계주의적 성격을 지우고, 감정적이며 정신적인 의미를 부여했다.[3] 다시 말해 프랑스적 속성보다는 독일적 정체성을 두드러지게 한 것이다.

제1차 세계대전을 거치면서 표현주의는 반전의식과 바이마르공화국1918~33 초기의 열성적 정치참여로 높은 결속력을 가졌다. 특히 신즉물주의에서 보는 사회적 비판 및 조소는 바이마르공화국 시기의 패배주의와 냉소주의를 표출한 것이었다.

다리파

그룹의 형성과 활동

1905년 6월, 다리파의 창립 멤버 네 명, 즉 프리츠 블라일Fritz Bleyl, 에리히 헤켈Erich Heckel, 에른스트 키르히너Ernst Kirchner, 카를 슈미트로틀루프Karl Schmidt-Rottluff는 미술가 공동체가 제 기능을 다하도록 최선을 다할 것을 약속했다. 이후 1910년까지 막스 페히슈타인Max Pechstein, 에밀 놀데Emil Nolde, 오토 뮐러Otto Müller 등이 합세하였다. 이후 1913년 베를린에서 그룹이 해체된 후에도 이들은 오랫동안 표현주의를 지지했다.[4] '다리파'라는 명칭은 프리드리히 니체의 『차라투스트라는 이렇게 말했다』에 나오는 "인

독일 베를린에 있는 다리파의 상징적 건물인 브뤽 박물관(Brücke Museum)의 전경.

간은 짐승과 초인을 잇는 하나의 밧줄이다. 심연에 놓인 밧줄….
인간은 다리지 목표는 아니다"에서 유래되었다(저자의 강조).[5]

키르히너의 그림을 예시로 볼 수 있듯 표현주의 그림은 인물
과 장면에 대한 객관적 묘사가 아니라 작가 주체의 감정을 투
사하여 주관적으로 나타내는 회화다. 그의 〈영국인 댄스 커플〉
English Dance Couple에서 보듯, 춤추는 남녀의 역동적 동세는 색채
의 강렬함으로 인해 그 느낌이 잘 전달된다. 그리고 〈베를린 거
리에서〉Street, Berlin는 당시 베를린의 사회적 분위기를 예리하게
전달해주는데, 키르히너는 제1차 세계대전 발발 1년 전, 물질적
으로는 풍요한 생활을 누리지만 도시인들이나 그들 사이에 감
도는 불안과 긴장을 날카로운 사선과 지그재그식 화면구성으로
고조시켰다. 여기서의 다채로운 색채의 구사는 도시의 번영과

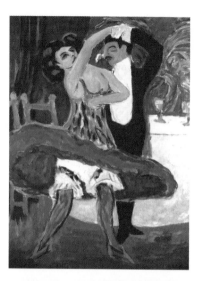

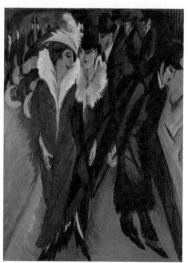

▲에른스트 키르히너, 〈영국인 댄스 커플〉, 1913, 슈테델 미술관, 프랑크푸르트.
▼에른스트 키르히너, 〈베를린 거리에서〉, 1913. MoMA, 뉴욕.

화려함을 보여주며 강한 명암의 대비로 갈등과 격정을 나타내고 있다.

이러한 표현주의 작품의 특징인 형태의 왜곡과 원색의 사용은 프랑스의 야수주의에도 상응된다. 그런데 야수주의의 관심은 주로 화면의 시각적 디자인과 색채구성인 데 반해, 다리파의 경우는 유럽 북구의 감성적 드라마를 드러내는 표현 수단인 것이다. 그들은 반 고흐, 고갱, 에드바르 뭉크Edvard Munch에 심취했고 흑인 조각에 끌렸으며, 그 열광과 불안을 회화, 목조, 목판화, 석판화, 에칭, 포스터 등 갖가지 매체들을 구사하여 형상화하였다.

다리파는 경직된 미술의 전통에서 벗어나 숙련되진 않으나 직설적이고 직관적이며 자유로운 표현을 지향했다. 도시 정경을 그릴 때는 주로 산업의 팽창과 도시의 번화가의 유흥에 초점을 맞추었고, 시골 풍경에서는 야외생활과 누드를 위주로 표현했다. 또한 이러한 맥락에서 표현되는 남녀 간의 관계는 인위적이지 않고 자연스럽게 표현했으며 성적인 묘사에서도 솔직하고 대담했다.[6]

표현주의 작가들은 국가와 기존 미술단체의 아웃사이더였기 때문에 독자적으로 생존할 수단을 얻기 위해 스스로 전시 장소를 모색해야 했고, 미술관 관장, 개인화상, 후원자를 중심으로 표현주의의 지지자를 찾아 다녔다. 그들은 1907년부터 1910년

사이 드레스덴 개인 갤러리들에서 전시하면서 그 인식을 넓혔다.[7] 예컨대 1910년 9월 에른스트 아르놀트 갤러리의 표현주의 전시는 갤러리의 현대적인 전시방법과 운영의 특징을 엿볼 수 있는 전시였다. 당시 기록을 보면 작품을 단순한 액자에 넣어 적절한 공간에 배치하고, 단색조 배경의 세련된 실내에서 작품을 가까운 거리에서 세밀하게 관찰할 수 있도록 했다.[8] 초기 표현주의는 이러한 분위기에서 부르주아 고객을 대상으로 발전, 확산하게 된다.

청기사파

그룹의 형성과 활동

독일의 미술계에서 19세기 말은 변혁의 시기였다. 정통에 이의를 제기하고 새로운 변화를 추구한 '분리'의 움직임이 19세기 유럽의 젊은 미술가들을 중심으로 일어났는데, 독일의 뮌헨 분리파1892와 베를린 분리파1898 그리고 오스트리아의 빈 분리파1897를 들 수 있다. 이렇듯 숨 가쁘게 돌아가는 변혁의 분위기 속에 1896년, 모스크바 출신인 칸딘스키가 뮌헨에 도착했다.

칸딘스키는 1901년 '팔랑크스'Phalanx라는 미술학교를 설립했는데, 여기서 그는 자신의 파트너 가브리엘 뮌터Gabriele Münter를 만난다. 이들은 뮌헨 남쪽의 무르나우Murnau에 정착했고 이

바실리 칸딘스키
(Vassily Kandinsky, 1866~1944).

프란츠 마르크
(Franz Marc, 1880~1916).

곳은 청기사파의 산실이 되었다.[9] 칸딘스키는 1911년 『예술에
있어 정신적인 것에 대하여』라는 책을 뮌헨에서 출판했다. 이
책의 서문은 "수년 동안의 물질주의가 지나간 후 이제 막 깨어
난 우리의 심성은 아직도 불신과 무목적성에서 비롯된 절망에
빠져 있다"로 시작된다. 칸딘스키는 이 책에서 순수한 형과 색,
공감각을 통한 소리의 감정적이고 상징적인 차원을 강조하면서
예술가들에게 "내적 필연성"inner necessity을 표현해내야 한다고
피력했다.[10]

청기사파는 1911년 뮌헨에서 칸딘스키와 마르크의 주도로
창립되었다. '청기사'라는 명칭은 칸딘스키와 마르크 모두 청색
을 선호하고 마르크는 말을, 칸딘스키는 기사를 좋아한 것에서
비롯되었다. 말과 기사는 당대 물질주의에 저항하는 운동가의

이미지였고, 칸딘스키의 작품에서 종말론적인 주제로도 제시됐다. 청색은 마르크와 칸딘스키 모두에게 정신적인 것을 의미했다. 마르크는 특히 청색을 그들의 적극적인 활동에 적합한 남성적인 색으로 보았다.[11]

청기사파의 첫 번째 전시는 1911년 탄하우저Thanhauser 갤러리의 제4~6전시실에서 열렸다. 16일 동안 진행된 이 전시에는 여덟 개 도시에 사는 14명의 작가의 작품 43점이 전시되었다. 칸딘스키는 〈인상-모스크바〉, 〈즉흥 22〉, 〈구성 V〉 등 세 가지 범주의 작품 모두를 출품했고, 마르크는 〈노란 암소〉Yellow Cow 와 〈숲속의 사슴〉Deer In The Foest II 을 선보였다. 전시의 정경을 보면 쇤베르크의 사색적인 〈자화상〉은 마르크의 〈노란 암소〉 옆에 걸렸음을 알 수 있다. 들로네의 입체주의적인 〈도시〉The City 는 루소의 〈닭이 있는 거리〉The Poultry Yard 옆에, 들로네의 〈성 세베린〉St. Séverin 은 아우구스트 마케August Macke 의 〈인디언들〉 아래 위치했고, 칸딘스키의 〈구성 V〉는 마르크의 〈숲속의 사슴〉 가까이 놓였다.

애초에 이 전시는 '청기사파'라는 동질적 그룹의 작업을 보여주려는 것이 아니었다. 청기사파의 전시는 동시대 회화들만을 다뤘고 모더니스트들의 다양한 형식을 보여줬다는 점에서 의의가 있었다.[12] 당시 전시를 보러 온 관람자들은 우선 다양한 작품들의 새로운 시도가 당혹스러운 데다가, 다소 복잡한 전

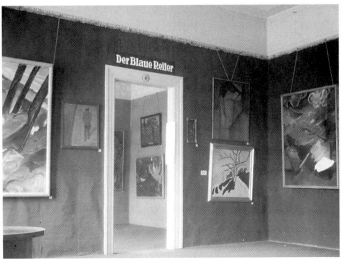

1911년 탄하우저 갤러리에서 열린 청기사파의 첫 번째 전시 전경.

▲프란츠 마르크, 〈숲속의 사슴〉, 1912, 렌바흐 미술관, 뮌헨.
▼로베르 들로네, 〈도시〉, 1911, 구겐하임 미술관, 뉴욕.

▲앙리 루소, 〈닭이 있는 거리〉, 1896~98, 퐁피두센터, 파리.
▼로베르 들로네, 〈성 세베린〉, 1909, 구겐하임 미술관, 뉴욕.

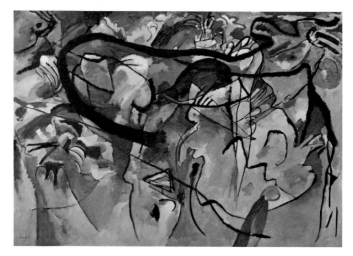

바실리 칸딘스키, 〈구성 V〉, 1911, 개인 소장.

시의 구성으로 인해 혼란스러워했다. 칸딘스키 자신도 이를 의
식했듯 카탈로그 서문에서 그러한 전시구성에 대해 설명했다.
"이 소규모 전시에서 어떤 명확하거나 특수한 형식을 전하려는
것은 아닙니다. 우리의 목적은 여기에 전시된 여러 형식 속에서
예술가들의 내적 소망이 다양한 형태로 구체화되는 방식을 보
여주고자 하는 것입니다."¹³ 그러나 이렇듯 자유로운 전시방식
과 파격적 양식을 보이는 아방가르드 작품들에 대해 비평가와
대중은 호의적이지 않았다.

　전시에 출품된 칸딘스키의 〈구성 V〉Composition V에 대해서는

▲바실리 칸딘스키, 〈인상 3〉, 1911, 렌바흐 미술관, 뮌헨.
▼바실리 칸딘스키, 〈즉흥 21a〉(Improvisation 21a), 1911, 렌바흐 미술관, 뮌헨.

그의 책과 함께 보아야 제대로 이해할 수 있다. 그는 『예술에서의 정신적인 것에 대하여』에서 회화의 세 가지 구성단계, 즉 '인상'Impression, '즉흥'Improvisation, '구성'Composition 을 제시했다. 그에 해당하는 작품들을 차례로 보자면 먼저 〈인상 3〉Impression III 은 외부에서 얻은 직접적인 인상을 소묘적·색채적 형태로 나타낸 것으로, 칸딘스키가 1911년 뮌헨에서 열린 쇤베르크의 콘서트에 다녀와서 음악회에서 얻은 청각적 체험을 시각적으로 표현한 것이다.[14] 완전한 추상이 아니어서 콘서트홀의 분위기를 어느 정도 짐작할 수 있다. 검은색 면은 무대 위에 있는 그랜드 피아노이며, 왼편의 검은 곡선들은 무대 가까이서 음악을 듣는 청중임을 알 수 있다. 그는 무조성의 쇤베르크의 음악이 자신이 추구하는 비대상의 미술과 통한다고 느꼈다. 그리고 〈즉흥〉 연작1909~13과 〈구성 V〉에서는 점차 더 과감하게 비물질적이고 내적인 세계를 표현한 것을 볼 수 있다. 칸딘스키는 음악의 청각에 대한 관심에 집중하면서도 공감각적 표현에 관심을 두었는데, 이를 위해 무용수, 작곡가와 함께 실험을 하기도 했다. 〈구성 V〉에서 보듯 그가 추구한 비물질적 정신세계는 색채의 리듬과 공명을 통해 청각에서 시각으로 전이되는 것이다.

또한 이 전시에는 뮌터, 다비드 부르뤼크David Burliuk 와 블라디미르 부르뤼크Vladimir Burliuk 형제, 하인리히 캄펜동크Heinrich Campendonk, 유진 폰 카흘러Eugene von Kahler, 엘리자베스 엡스타인

프란츠 마르크, 〈노란 암소〉, 1911, 구겐하임 미술관, 뉴욕.

Elisabeth Epstein 등의 작품들이 포함되었다. 전시도록에는 이 작가들이 거주하는 도시들을 언급해 전시의 국제적 성격을 강조했다. 카탈로그에는 "이 작은 전시에서 우리는 어떤 특정한 형식을 선전하려는 게 아니다. 그보다 작가의 내면이 어떻게 다양한 방법으로 구현되는지, 그 형식의 다양성을 보여주고 싶다"는 글이 실렸다.[15]

전시에서 가장 주목받은 건 역시 마르크와 칸딘스키였다. 마르크는 루소의 초상화와 함께 작품 네 점을 선보였는데, 가장

가브리엘 뮌터
(Gabriele Münter, 1877~1962).

충격적인 작품은 〈노란 암소〉였다. 〈노란 암소〉는 "개탄스럽다"
는 혹평과 "우렁찬 노란 암소"라는 격찬을 동시에 들었다. 마
르크 자신은 강렬한 색채에 의미를 부여했다. 그는 편지글에서
"청색은 남성적이고 엄격하며 정신적이다. 노란색은 여성적이
고 부드러우며 감각적이다. 붉은색은 잔인하고 무거운데, 갈등
을 일으키고 다른 두 색에 굴복한다"라고 썼다.[16] 이처럼 색상
을 통해 정신을 반영하는 마르크의 의도는 칸딘스키의 작품과
더불어 청기사파의 미학을 잘 드러낸다.

그 외 청기사파의 첫 전시에서 주목할 작가들로는 들로네와
뮌터가 있다. 들로네는 다섯 점이나 되는 작품을 출품했는데, 모
두 사실적 재현을 벗어나 자연의 리듬을 맑은 색채로 표현한 것
이었다. 그리고 전시에 가장 많은 작품을 출품한 화가가 뮌터였

무르나우에 있는 뮌터의 집.

는데, 그녀는 네 점의 교외 풍경과 두 점의 정물화를 선보였다.

뮌터는 칸딘스키의 팔랑크스 미술학교에서 수학한 그의 제자이자 연인이었다. 그녀는 칸딘스키가 아내와의 합의하에 뮌헨에서 별거한 후, 그와 함께 살면서 작업했다. 뮌터는 칸딘스키 작업에서 결정적 시기에 그와 동행하고 인정해준 예술의 동반자였다. 그들은 1902년에 만나 제1차 세계대전이 발발하기 전인 1914년까지 함께 지냈는데,[17] 이 기간이 칸딘스키의 가장 중요한 시기였던 셈이다. 뮌터는 1909년 뮌헨 근처 무르나우에 집을 마련하여 칸딘스키와 같이 작업하였다. 두 작가의 작업은 서로 영향을 주고받았는데, 이 시기 그들의 작업은 상당히 유사한 듯 보이나 섬세한 차이를 갖는다. 뮌터의 그림은 세련된 조형감각을 갖춘 색채의 디자인이라면, 칸딘스키의 작품은 색채 자체

◀바실리 칸딘스키, 〈여자들이 있는 무르나우의 거리〉(Murnau Street with Women),
1908, 개인 소장.
▶바실리 칸딘스키, 〈무르나우의 집〉, 1909, 시카고 아트 인스티튜트, 시카고.
◀가브리엘 뮌터, 〈무르나우의 거리〉(Villeage Street in Murnau), 1908, 개인 소장.
▶가브리엘 뮌터, 〈초록 집〉(Green House, Murnau), 1911, 밀워키 미술관, 위스콘신.

의 독자성이 강조돼 있으며 이것이 그림의 구성을 주도한다고
할 수 있다.

　1960년에 그녀는 무르나우의 집으로 돌아와 2년의 짧은 여생
을 홀로 마무리했다. 이후 본인의 소망에 따라 90점 정도의 칸딘
스키의 유화와 330점 정도의 그의 기타 작업들, 그리고 25점의
뮌터의 작품을 포함한 그녀의 소장품 천여 점 정도가 뮌헨의 렌

청기사파의 상징적 건물인
렌바흐 미술관의 전경.

바흐Lenbach 미술관에 기증되었다. 그 때문에 오늘날 렌바흐 미술
관은 청기사파의 작품을 가장 많이 볼 수 있는 청기사파의 요지
다. 한편 〈무르나우의 집〉Houses at Murnau은 1962년 뮌터 작고 후
칸딘스키와 뮌터가 작업했던 그 상태대로 대중에게 공개되었다.

칸딘스키가 제시한 색채론은 단순히 그림의 표현만을 위한
것이 아니다. 그의 시각에는 삶에 대한 통찰과 사회에 대한 인
식도 배어 있기 때문이다. 오늘날 돌아보아도 흥미롭고 설득력

이 있는데, 이는 『예술에서의 정신적인 것에 대하여』에서 확인할 수 있다. 대표적인 색채만 예로 들 때, 그는 노란색에 대해 "전형적인 지상의 색이다"고 했다. 더불어 노란색은 상승, 생기, 젊음, 기쁨, 능동, 세속(현세)을 나타내며, 사방으로 자기 힘을 소모하는 색이라며, 지나치면 경솔함을 가진다고 서술했다. 이에 비해 푸른색은 전형적인 하늘색이라 규명하며 이는 진지, 깊이, 침잠 등을 나타내며 사색적이고 세속과 멀다고 강조했다. 그리고 초록색은 이 두 색을 혼합하여 나오는데, 노랑과 파랑의 이상적인 균형을 얻은 색이라 묘사했다.

색채에 대한 칸딘스키의 설명은 다층적인데, 초록색에 대한 그의 설명이 특히 이를 잘 보여준다. 그는 말하기를, "완전한 초록색은 존재하는 모든 색 중에서 가장 평온한 색이다. 그것은 어느 쪽을 향해서도 운동하지 않으며, 기쁨과 슬픔, 정열 등의 여운을 만들지 않으며, 그 무엇을 요구한다든가 어디로 불러내지도 않는다." 휴식의 색인 초록은 편안함을 주지만, "휴식이 지나가면 지루해진다"고 하면서 지루한 효과(수동적 작용)로 "비만과 자기만족"을 지적했다. 그는 이 색을 사회계층과도 연계시켜 "색의 영역에서 절대적 초록은 마치 인간세계에서 이른바 부르주아 계급에 해당한다"고 말했다. 칸딘스키는 색채를 음악과 직결시키곤 했던바, 초록에 대해서도 그는 "바이올린의 조용하고 길게 뽑은 중간 저음을 통해 음악적으로 가장 잘 표현될 수

있다"고 묘사했다.[18]

칸딘스키는 이처럼 색채의 속성과 그 구성을 통해 추상 회화를 제시했는데, 추상에 대한 그의 이론적 배경을 간단하게나마 살펴볼 필요가 있다. 추상을 지향한 칸딘스키는 형식보다 그 안에 내재된 내용을 중요시했고 이를 위해 신지학Theosophy 과 빌헬름 보링거Wilhelm Worringer 의 이론을 적절하게 수용했다.[19] 신지학에서 강조하는 비물질적인 정신세계와 신비주의 그리고 보링거의 추상 충동 이론은 칸딘스키의 추상에 필요한 이론을 제공한 것이다. 특히 보링거가 1907년 출간한 『추상과 감정이입』 Abstraction and Empathy 은 예술에 재현적 모티프가 필요 없다는 칸딘스키의 확신을 강화시켰다. 칸딘스키가 추상에 대한 미적 구상을 본격 진전시킨 때와 보링거의 추상에 관한 이론이 거의 같은 시기였다는 점은 신기한 일이다. 시대의 욕망과 역사의 필요성이 미술 실기와 이론에 동시에 작용한 것이라 말할 수 있다. 칸딘스키에 대한 보링거의 영향은 시의적절했다. 보링거의 이론은 미술의 양식을 형식으로 규명하지 않고 인간의 내면에 대한 심리학적 연구로 추상의 발현을 설명할 수 있었던 것이다. 구체적으로 인간의 내면심리의 충동을 '감정이입'empathy 과 '추상' abstraction 이라는 개념으로 설명한 보링거의 주장은 이후 칸딘스키 추상회화의 이론적 초석이 된다.

칸딘스키가 보링거의 이론을 접하게 된 계기는 마르크를 통

해서였다. 마르크는 1912년, 보링거의『추상과 감정이입』을 읽은 후 칸딘스키에서 편지를 보내 그 중요성을 강조했다.[20] 보링거의 이론에 공감한 칸딘스키는 미술의 추상적인 형태에 나타나는 인간의 심리구조를 밝힌 보링거의 주장을 수용하고 청기사의 추상회화에 기반으로 삼았다. 마르크는 그의「새로운 미술의 구조적 아이디어」라는 짧은 글에서 보링거의 책과 칸딘스키의『예술에서의 정신적인 것에 대하여』를 언급하며, 이 두 책이야말로 "전통적인 독단으로부터 새롭게 창조하기 위해서 오늘날 진행되고 있는 두 기도"라고 극찬하였다.[21]

당시 보링거는 독일 표현주의자들의 형태에 주목했고, 무엇보다 르네상스부터 신인상주의까지의 회화를 지배한 "합리화된 시각"을 거부하는 새로운 시대를 열었다고 그들을 지지했다. 마르크와 칸딘스키가 1912년 출간한『청기사 연감』*Blue Rider Almanac*에서 그러한 보링거의 사고를 반영하였다.[22] 연감에서 그들은 독일 표현주의 작업은 물론 태평양과 아프리카의 부족미술, 아동미술, 이집트 인형, 일본 가면과 판화, 중세 독일 목판화, 러시아 민족미술을 특집으로 다루었다. 보링거 또한 부족민들의 추상과 서구 모더니즘 추상을 추상 충동의 맥락에서 유사하게 언급한 바 있다.[23]

청기사파의 주요 활동은 이렇듯『청기사 연감』을 통해서 이뤄졌다. 칸딘스키와 마르크가 추진한 이 간행물은 미술뿐 아니

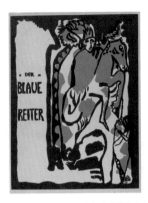

칸딘스키가 마르크와 출판한 『청기사 연감』의 표지.

라 시, 음악, 희곡 등을 다룬 일종의 종합예술잡지였다. 이러한 방식은 당시에는 무척 새로운 것이었다. 이 간행물에는 회원들의 글이 실리기도 했지만, 원시미술이나 아동미술을 위시하여 이집트에서 중세에 이르기까지 그리고 일본의 목판화, 러시아의 민속판화들에 대한 소개도 있었다. 한편 외국작가들의 소개란에는 마티스, 들로네, 세잔에 대한 글도 포함되었다. 그러나 특히 많은 지면이 할애된 것은 음악이었는데, 이는 색채화음과 순수음악의 화음과 유사성을 찾았던 칸딘스키의 개인적인 관심사를 보여준다.[24] 칸딘스키에게 회화는 내면의 표현이었고, '내적 필연성'을 드러내는 자신의 작품을 대중적으로 이해시키기 위해 '글'이라는 사회적 방편이 필요했던 듯하다.

1912년에 처음으로 출판된 『청기사 연감』은 당시 1,100부를 찍었는데, 거기에는 140여 점의 미술작품과 14편의 주요 논문이 실려 있었다. 두 번째 연감의 출판도 계획했으나 결국 전쟁으로 인해 좌절될 수밖에 없었다.[25] 그리고 청기사파의 마지막 전시는 1913년 베를린의 갤러리 데르 슈투름Der Sturm에서 열렸고, 이듬해 제1차 세계대전의 발발로 해산되었다.

신즉물주의: 바이마르공화국의 미술

세상에 대한 주체의 주관적 감정의 투사였던 표현주의는 빠르게 변화하는 독일의 정치, 사회적 상황에 적합하지 않았다. 과다한 감정의 표현과 지나친 주관성은 진부하고 감상적으로 보였다. 신즉물주의New Objectivism는 제1차 세계대전 이후 형성된 독일의 미술운동으로 개인의 내부로 침잠하려는 표현주의와 엘리트주의적인 추상에 반대하고, 전후 혼란상을 사회적으로 인식, 비판하는 객관적 자세를 견지했다. 표현상의 특징으로는 사물 자체에 접근하여 실재를 철저히 파악하려는 사실주의적 양상을 보인다.

신즉물주의의 배경인 독일 바이마르공화국 시기는 초인플레이션과 극좌·극우 세력의 저항 그리고 제1차 세계대전 이후 외교관계의 악화 등 많은 문제에 직면, 굴곡이 많았던 때였다.

1920년대 중반 잠시나마 화폐, 세제, 철도 개혁을 단행해 성공을 거두기도 했지만, 1929년 세계 대공황의 영향과 정치적 혼란 속에 휘말렸고, 결국 1933년 나치의 히틀러가 집권하여 몰락하게 된다. 이 시기 사람들에게 요구된 태도는 사회적 격변 속에 냉정히 거리를 취하는 방식이었다. '신즉물주의'는 바이마르공화국의 미술로, 이러한 시대에 주체가 느끼는 패배주의와 냉소주의의 표현이었다. 여기서 '즉물성'objectivity은 대상 자체보다는 대상에 대한 태도, 즉 대상을 대하는 건조하고 냉정하며 이성적 태도를 가리킨다. 일종의 '사실 그대로'matter-of-factness를 내포하는 말로 신즉물주의는 일상성과 솔직성을 지향했다.

'신즉물주의'는 쿤스트할레 만하임Kunsthalle Mannheim의 관장 구스타프 하르틀라우프Gustav Hartlaub가 1923년 전시를 기획할 때 그 명칭을 제안하면서 알려지기 시작했다. 이 전시기획에서 하르틀라우프가 주창한 것은 인상주의 작품처럼 해체되거나 표현주의와 같이 추상적이지 않고, "만질 수 있는 실재에 충실"한 작업이었다. 그의 제안은 2년 후《신즉물주의: 표현주의 이후의 독일 회화》라는 이름의 전시로 실현되었다. 그리고 이 전시회의 성공으로 당시 '신사실주의', '마술적 사실주의' 등 여러 이름으로 불렸던 용어가 '신즉물주의'로 통일되었다. 이 전시는 만하임이라는 소도시에서 열렸던 중간 규모의 전시회였음에도 불구하고 4,000명 이상의 관람객이 방문했다. 전시는 1928년까지

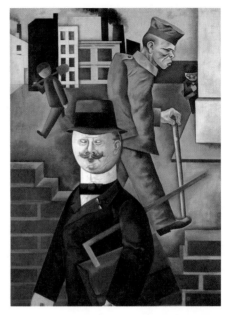

게오르게 그로스, 〈흐린 날〉, 1921, 베를린 내셔널 갤러리, 베를린.

독일의 드레스덴, 라이프치히, 베를린, 하노버 등 독일 내 여덟 개 도시에서 순회전을 가졌을 뿐 아니라 이듬해 암스테르담에서도 전시되었다.

　이 전시에 출품했던 대표작가로 오토 딕스Otto Dix, 게오르게 그로스George Grosz 그리고 막스 베크만Max Beckman을 들 수 있다. 대표적 작품으로는 그로스의 〈흐린 날〉Grey day과 베크만의 〈밤〉The Night, 딕스의 〈카드 놀이하는 상이용사들〉The Skat Players과 〈전

막스 베크만, 〈밤〉, 1918~19,
노르트라인 베스트팔렌 미술관, 뒤셀도르프.

▲오토 딕스, 〈카드 놀이하는 상이용사들〉, 1920, 베를린 내셔널 갤러리, 베를린.
▼오토 딕스, 〈전쟁 불구자들〉, 1920, MoMA, 뉴욕.

쟁 불구자들〉War Cripples 등이 있다. 이들은 냉혹한 비판의 시선으로 현실을 직시하며, 그 부정적 요소들을 냉소적이거나 풍자적으로 극대화한다. 그들은 당시 사회주의적 성향의 지성인들이 보여주던 사회 비판적이고 강한 정치참여적 특성을 지니고 있다. 하르틀라우프는 이 전시에서 보인 신즉물주의의 작품경향을 좌익 사실주의자와 우익 고전주의자로 나누었는데, 우리에게 잘 알려진 대표적인 작가들은 전자에 속한다.

나치의 《퇴폐 미술》

이렇듯 20세기 초 독일을 중심으로 활발하게 전개된 표현주의 작품들을 탄압한 끔찍한 전시가 열렸다. 이는 역사의 격동 속에 미술사에 씻지 못할 오점을 남긴 전시로, 이른바 '퇴폐미술전'이었다. 나치는 표현주의를 포함한 모던아트를 비난하고 조롱하며 파괴했다. 그들은 순수하고 원시적인 정신성과 분방한 감정을 적나라하게 표출하는 것, 인간 내면에 잠재된 불안과 위선을 폭로하는 것은 비非독일적인 것이며, 타락과 퇴폐라고 단정했다. 이 전시로 인해 많은 작가들이 핍박받고 심지어 자살했으며, 소중한 작품들이 압수, 소각되거나 경매로 넘어가 버렸다.

《퇴폐 미술》Ausstellung der entarteten Kunst 은 1937년 7월 뮌헨의 한

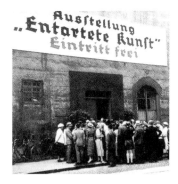
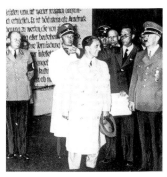

1937년 베를린에서 열린 《퇴폐 미술》.

《퇴폐 미술》을 관람하고 있는
히틀러와 괴벨스.

고고학연구소 건물에서 미술에서 이른바 모든 '퇴폐'를 청산한
다는 명목하에 현대미술의 탄핵을 선언한 역사에 유례없던 전
시였다. 히틀러와 나치의 명령 아래 행해진 이 폭력적 행사는
뮌헨에 이어 베를린과 뒤셀도르프, 프랑크푸르트 등 독일의 주
요 도시를 순회하며 개최되었다. 이 전시에는 하루 평균 2만 명
이 넘는 관람자가 몰렸고, 총 200만 명 이상이 관람했으며, 이
예상치 못한 인기에 힘입어 9월에 끝나기로 되어 있었지만, 두
달이나 연장되었다.[26]

　전시에 포함된 작가들은 대표적인 현대미술가들이었다. 세
잔, 고갱, 반 고흐를 비롯하여 표현주의에 속한 다수의 작가들,
즉 슈미트로틀루프, 키르히너, 페히슈타인, 뮐러, 헤켈, 칸딘스

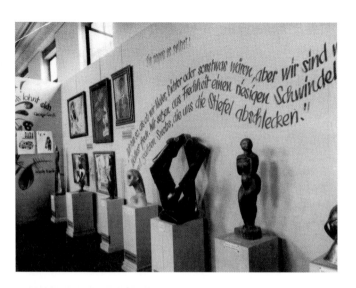

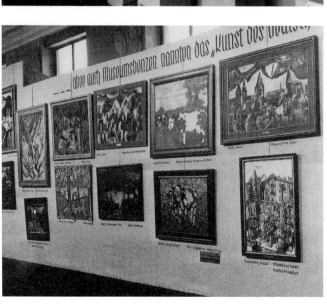

《퇴폐 미술》의 전시 전경.

키, 클레, 마르크, 마케, 딕스, 그로스, 베크만, 케테 콜비츠Käthe Kollwitz 뿐 아니라 마티스, 피카소, 마르크 샤갈Marc Chagall, 라이오넬 파이닝거Lyonel Feininger, 오스카 코코슈카Oskar Kokoschka, 막스 에른스트Max Ernst, 레제 등 112명의 '퇴폐 미술가'들이 그 대상이 되었으며, 그들의 작품 1만 7,000여 점이 '퇴폐 미술'로 판정받아 4,000점 이상이 1939년 5월 베를린 소방서에서 소각되었고, 약 2,000점이 같은 해 6월 루체른에서 열린 미술품 경매를 통해 국외로 흩어졌다. 이러한 20세기 아방가르드의 대표적 미술작품들에 대해 나치는 "볼셰비키와 유대의 병균에 감염된 것"이라 비난했다. 칸딘스키의 작품은 57점이나 압수되었다.[27]

《퇴폐 미술》전시장에서 특히 세 번째 방은 가장 끔찍하게 전시된 공간이었다. 다다와 추상화들이 가득했던 이곳은 작품들이 삐딱하게 걸려 있었으며, 벽에는 공격적 슬로건이 적혀 있었다. 방을 가로질러 표현주의 누드화가 걸려 있고 "독일 여성성에 대한 모독", "표현주의의 이상—백치와 창녀"라는 설명을 붙였다. 그리고 이 방에서 딕스의 〈전쟁 불구자들〉과 〈군사 참호〉를 볼 수 있었는데, 두 작품 모두 1920년대에 "독일의 위대한 전쟁에서의 영웅들에 대한 모독"이라는 대중의 지탄을 자아냈으며, 뮌헨에서도 "국가 안보에 대한 정교한 사보타주"라는 반응을 이끌어냈다.[28]

뮌헨에서 이 전시가 열리는 동안 길 건너편에서는 히틀러가

《퇴폐 미술》전시장에서 세 번째 방 전시 전경.

개최한《위대한 독일 미술》이 열리고 있었다. 나치미술은 "독일
인의 감정"을 찬미하는 국가주의적 주제를 택했으며 신고전주
의의 과장된 조각상처럼 신고전주의 외양으로 "자연의 형태를
강화"하는 전통주의 양식을 보였다. 나치는 모더니즘 미술을 반
대하고 이를 비난하기 위해 "원시인"이나 어린아이 또는 정신
병자의 미술과 직결시켰으며, 이런 미술을 종교, 여성, 군대에
대한 "불경"이라고 비열하게 공격했다. 그러나 아이러니하게도
《퇴폐 미술》은 역사상 가장 많은 사람들이 몰려든 모던아트의
전시회였다. 전시가 열리기 2년 전인 1935년, 히틀러는 모더니
즘 미술을 완전히 근절시키라는 명령을 내렸고 1936년에는 괴

벨스가 비非나치 미술비평을 금지했다.²⁹ 이러한 행위는 그들에게 반反모더니즘의 표명이 그만큼 정치적으로 중요했다는 것을 반증하며, 전체주의는 결국《퇴폐 미술》을 통해 폭력적인 문화침투를 자행한 것이다.

퇴폐 미술가로 지목된 작가들은 제작을 금지당하고 작품은 몰수됐으며 극심한 탄압을 받았다. 예컨대 그들 중 라슬로 모홀리나기 László Moholy-Nagy 는 탄압을 이기지 못하고 미국 시카고로 망명했다. 그는 1930년대 초 폐쇄된 바우하우스의 정신을 계승해 뉴 바우하우스를 세웠다. 그리고 키르히너는 스위스에서 요양 중 깊은 절망감으로 자살하였고, 코코슈카는 영국으로 망명하였다. 그런데 놀데의 경우는 예외적으로 표현주의에 속하면서도 나치당원이기도 했기에 복잡한 경우였다. 그러나《퇴폐 미술》에 포함되지 않을 것이라는 본인의 예상과 달리, 그의 작품 다수가 전시되고 탄핵받고 말았다.

에밀 놀데와 〈그리스도의 생애〉

　예술가의 삶이란 정권에 의해 민감하게 영향받는 게 사실이다. 그런데 미술사에서 놀데와 같이 정권과의 직접적 연관성을 가진 채 극심한 변동을 겪은 작가도 쉽지 않다. 그의 생애는 정치적 격변으로 인해 극단적 변화를 감내해야 했다. 작품에 대한 평가 또한 역전되며 그에 대한 찬양과 비난이 교차되었다.

　1933년 나치가 집권한 해, 놀데의 회화는 표현주의 작품 전반과 함께 논란의 중심에 놓였다. 그해 여름 그의 작품은 '국가사회주의'(나치즘)와 근대미술을 도해하기 위한 목적으로 베를린에서 열린 전시에 가까스로 포함되었다. 나치당의 문화 지도를 맡은 독일문화투쟁동맹[30]이 놀데의 당 가입을 거부했지만, 국가사회주의 독일학생연맹[31]의 젊은 작가들은 표현주의자들과 놀데를 옹호했기 때문이었다.[32] 당시 독일문화투쟁동맹 신문에서는 놀데를 "기술적 멍청이"라고 칭했으며 다른 언론들도 표현주의 전반에 대해 이와 비슷한 태도를 취했다. 북구 독일 전형의 미술적 정체성을 추구하는 입장과 나치즘의 국가사회주의가 서로 맞지 않고 갈등을 빚은 것을 알 수 있다. 표현주의는 북구 성향의 독일 미술이 가진 특징으로 볼 수 있다. 그러나 나치

즘의 국가사회주의 정치 의도에서 볼 때 표현주의는 지나치게 개인적인 것이었고, 또 감정의 자유로운 표출은 그들이 추구한 집단주의 및 감정 억압정책과 맞지 않았다. 1934년 가을, 히틀러는 뉘른베르크에서 당의 연간 회의 중 문화정책을 정비하였고, 괴벨스는 표현주의자들에 대한 그의 지지를 거두었다.

놀데 자신으로 말하자면 격변의 시대에 문화 정체성에 대해 스스로 혼동을 느꼈던 듯하다. 1934년 출간된 그의 자서전『투쟁의 시기』에서 놀데는 "잡종, 사생아, 혼혈"에 대한 작품들을 공격했고, 북구 사람들의 타고난 우월성에 대해 묘사하기도 했다. 이 자서전이 출판된 해에 놀데는 에른스트 바를라흐Ernst Barlach, 헤켈, 루트비히 미스 반 데어 로에Ludwig Mies van der Rohe 와 마찬가지로 1934년, 총통에 대한 충성을 맹세하였다.[33]

그러나 결국 놀데 또한 나치의 탄압을 받기 시작했다. 1935년에 놀데를 비롯하여 베크만, 파이닝거, 헤켈의 작품들은 뮌헨에서 열린 모던아트 전시에서 철수되었다. 1936년, 놀데는 예술 영역과 관련된 그 어떤 활동에도 참여하는 것을 금지당했고, 총 1,052점의 작품들이 독일의 미술관에서 몰수되었다. 그중 27여 점이《퇴폐 미술》에 포함, 전시되었다. 이 전시의 2층 첫 번째 방에는 놀데의 다폭 제단화 〈그리스도의 생애〉The life of Christ 가 전시되어 있었다.

이 그림은《퇴폐 미술》에서 "신성에 대한 무례한 조소"라는

평과 함께 대중의 주목을 중점적으로 받도록 배치되었다. 작가는 그의 후원자와 함께 전시를 보러 갔다가 큰 충격을 받았다. 이들은 놀데의 제단화가 "독일의 종교적 태도에 대한 폭력"의 대표적 작품으로 선보이고 있는 것을 발견했다. 놀데는 매우 혼란에 빠졌고, 심리적인 고통으로 인해 그의 70번째 생일을 위한 축하의 자리도 취소할 정도였다. 그는 자신이 처한 대우에 대해 항의하였고, 괴벨스와 교육부 장관 베른하르트 러스트Bernhard Rust에게 편지를 써 명예훼손을 멈추라고 요구했다. 그는 자신이 가진 독일적 배경을 강조하면서 그의 작품은 "건강하고 지속적이며 열정적"이라고 주장했고, 몰수된 작품들을 돌려줄 것을 요구했다.

〈그리스도의 생애〉의 전개 순서는 왼쪽 상단에서 중앙 패널을 거쳐 오른쪽 하단으로 진행된다. 전체의 구성은 중앙의 십자가에 달린 예수를 중심으로 좌측에는 예수의 죽음 이전의 생애가 다뤄져 〈거룩한 밤〉, 〈12세의 그리스도〉, 〈세 명의 동방박사〉 그리고 〈그리스도와 유다〉가 있다. 그리고 우측에는 죽음 이후의 예수의 생애로 〈무덤가의 여인들〉, 〈승천〉, 〈부활〉 그리고 〈의심 많은 도마〉가 구성되어 있다. 중앙 패널의 크기만 해도 가로 193.5센티미터, 세로 220.5센티미터이니 그 규모를 가히 짐작할 수 있다.

〈그리스도의 생애〉의 첫 작품 〈거룩한 밤〉은 지금까지 보아온

에밀 놀데, 〈그리스도의 생애〉, 1911~12, 놀데 미술관, 지블.

것과는 완전히 다른 마리아와 아기예수를 제시하여 비평가와 교회가 이 제단화를 공격할 가장 큰 빌미를 제공했다. 분홍빛 아기예수를 높이 들고 있는 마리아는 그 외모에서 유대인의 인물 특성이 강하게 보이며 붉은색 치마와 속옷 같은 흰색 상의를 입고 길게 풀어헤친 검은 머리칼과 붉은 입술로 인해 굉장히 관

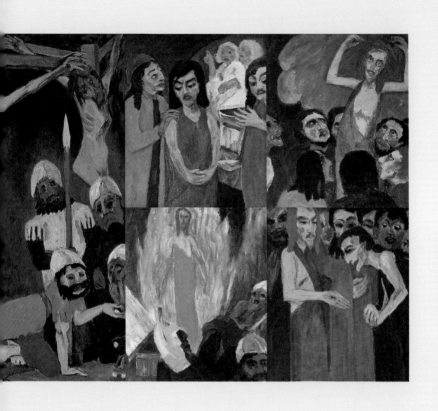

능적으로 묘사돼 있다. 마리아보다 더욱 파격적인 것은 아기예
수인데 눈, 코 그리고 입 등 정확한 인상착의가 생략되고 붉은
빛의 고깃덩어리처럼 묘사되어 전통적인 기독교적 입장에서 신
성모독의 비난을 받았고, 계속적으로 논란이 되었다. 놀데의 절
친한 친구이자 그의 후원자였던 한스 페어 Hans Fehr 는 놀데가 자

신의 작품들 중 단 한 작품도 교회에서 받아들여지지 못하고 교
단으로부터 외면당하는 것에 대해 큰 고통을 느꼈다고 회고했
다.[34]

이 제단화가 처음으로 대중에게 소개된 것은 1912년 3월 에
센Essen 의 폴크방 미술관Museum Folkwang 의 놀데 전시회에서였다.
당시 이 제단화를 포함해서 놀데의 작품은 격렬한 공격과 엄청
난 욕설을 받았다.[35] 제1차 세계대전 이후 이 작품은 뤼베크, 드
레스덴, 바젤 등 여러 도시에서 전시되었다. 그 후 이 제단화는
언급한 바대로 1937년 나치의 《퇴폐 미술》에서 '퇴폐 미술'의
정점을 이뤘다. 작품은 우여곡절 끝에 1939년, 결국 작가인 놀
데에게 되돌아왔다.

4. 다다

뒤집는 생각, 일탈의 구상: 개념이 중요하다

다다Dada는 1916년 중립국이었던 스위스의 취리히에 있는 카바레 볼테르Cabaret Voltaire에서 결성되었다. 이는 제1차 세계대전의 불안한 사회 속에서 기존 체제와 전통적 미학을 반대한 운동이다. '다다'라는 용어는 리하르트 휠젠베크Richard Huelsenbeck가 휴고 발Hugo Ball과 함께 사전을 펼치고 그 위에 나이프를 꽂아 우연히 정한 용어다. 그들은 이렇게 발견한 단어야말로 이성적 계획이나 미학적 범주를 벗어난 예술을 지향했던 다다의 정신에 적합하다고 여겼다. 체계적인 조직을 갖춘 미술집단이라기보다 여러 도시에서 자생적으로 일어난 다다는 취리히를 시작으로 베를린, 쾰른, 하노버, 파리 그리고 뉴욕까지 확산되었다.

도시별 특성

제1차 세계대전을 전후로 하여 세계 여러 지역에서 동시다발적으로 일어난 다다는 도시마다 각각의 특징을 갖는다. 취리히 다다는 문학에서의 혁신적인 실험과 퍼포먼스 등으로 무의미하거나 파괴적인 작품들을 선보인 반면, 베를린 다다는 포토몽타주 기법을 통해 작가들의 정치비판적인 생각을 효과적으로 반영했다. 또한 쾰른과 하노버에서 진행된 다다는 정치적인 성격뿐 아니라 콜라주와 오브제 설치를 활용해 미학적인 요소를 추구했다.[1] 한편 뉴욕 다다는 정치활동에는 그다지 관심을 갖지 않았다. 대서양 반대편에 위치한 이 도시는 유럽의 전쟁터와는 너무 멀리 떨어져 있었던 것이다. 대신 그들은 레디메이드라는 형식을 갖고 기존의 체제를 비판하는 입장을 취했다.[2] 마지막으로 파리 다다는 문학가들이 주도하여 미술작품보다 출판물의 발행에 집중함으로써 저항적 의견을 표출했는데, 주로 초현실주의와 연계되어 발전했다.

취리히 다다

1916년 2월, 카바레 볼테르가 문을 연 것은 취리히 다다의 핵심적 사건이었다. 이곳에서 발은 에미 헤닝스Emmy Hennings, 휠

휴고 발
(Hugo Ball, 1886~1927).

트리스탄 차라
(Tristan Tzara, 1896~1963).

젠베크, 트리스탄 차라Tristan Tzara, 마르셀 장코Marcel Janco, 한스 아르프Hans Arp 등과 그룹을 형성했다. 취리히 다다는 유럽 중산층이 지닌 자기만족적인 가치관에 도전하며 퍼포먼스와 문학적 혁명을 주도했는데, 언어와 말을 형상화하여 공격적으로 사용하였다. 그들은 매일 밤 카바레 볼테르에 모여 도발적 행위와 원시적 춤을 추었고 문학과 노래로 이루어진 급진적인 음향시를 낭송하기도 했다.[3] 카바레 볼테르는 6개월 동안 열기 넘치는 활동을 펼친 후 폐쇄되었으며, 다다의 첫 전시는 1917년 갤러리 다다Galerie Dada로 이동하여 열리게 되었다.

당시 취리히는 전쟁에서 도피한 사람들과 정치적 망명자들의 결집처였다. 다다이스트들은 전쟁의 공포를 부르주아적 이성이 낳은 어리석은 결과로 여겼으며 더 순수한 상태로 돌아가고자

제1회 국제 다다 페어가 열린 카바레 볼테르의 과거와 현재.
취리히의 슈피겔가세 1번지에 있다.

모순과 우연을 활용하였다. 비非이성을 강조한 차라는 1918년
「다다 선언」Dada Manifesto에서 '원칙을 거부하는 원칙'과 지속적
인 모순을 주장했고, 이는 전 유럽으로 확산되었다.⁴

참고로 차라의 유명한 「다다 선언」은 1918년 7월 취리히의
마이스 홀Meise Hall에서 공표되었고 이후 『다다』Dada 제3호에
출판되었다.⁵ 차라는 이 선언문에서 사회적 논리를 공격하고,
집단에 대한 사회적 또는 도덕적 토대의 가능성을 맹렬히 비난
했다. 그는 여기서 "나는 이 선언문을 쓴다. 나는 아무것도 원하
지 않는다. 그리고 원칙적으로 나는 선언문들에 반대한다. 그
때문에 나는 원칙들에 반대한다"라고 말했다. 이는 급진적인 주
체성을 기반으로 언어의 의미가 붕괴되도록 모색하는 것이었

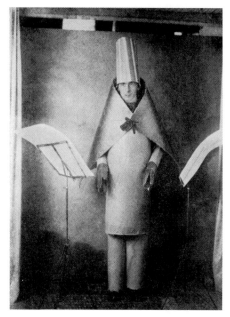

카바레 볼테르에서 음향시 「카라와네」(Karawane)를 암송하는 휴고 발.

다. 다다이스트 작업의 중심인 언어의 추상화는 공공의 법에 따른 집단 시스템으로서 언어가 일반적으로 갖는 사회적 소통의 기능에 대한 공격이라 볼 수 있다.

차라의 선언문은 알 수 없는 언어들의 나열인 것 같지만, 다다의 근본적인 조건들을 넌지시 암시한다. 다다는 미디어 문화가 출현하는 시기에 나타난, 모든 법과 지배적인 사회의 체계(법,

교육, 심지어 언어 자체까지)에 대한 심오한 회의주의와 당시 모던 사회의 공공선언에 대한 환멸을 드러냈다. 괴팍한 개인주의의 다다 퍼포먼스는 저항의 가장 근본적 전략으로 작용했다. 다다는 경계에 대한 구조적 해체를 추진했는데, 그 전략은 언어를 해체하고 당대의 경제체제에 저항하며 훈육과 지배에 대한 반대를 꾀하는 것이었다. 요컨대 지배적 질서에 대한 반항적 개입이라 할 수 있다.[6]

취리히 다다는 유아적이고 원시적인 미술을 선보이며 다양한 형태의 전시를 열었으며, 주로 퍼포먼스에서 두각을 내세웠다. 이후 차라의 홍보활동과 잡지 『다다』의 출판으로 취리히 다다는 국제적으로 주목을 받게 되었다.

베를린 다다

스위스 취리히와 대비되게 독일에서 형성된 다다는 정치적 성격을 짙게 드러낸다. 특히 베를린 다다는 반전운동과 공산주의가 결합된 정치적인 방향으로 전개되었다. 취리히 다다이스트들은 무정부주의적 입장을 고수하고 문학적 카바레를 운영했던 반면, 베를린 다다이스트들은 수많은 성명서와 선언문을 통해 전쟁을 반대하고, 바이마르공화국과 프로이센 관료 및 보수적 중산층을 공격했다. 베를린 다다의 첫 전시는 1920년 6월,

《제1회 국제 다다 페어》The First International Dada Fair 의 이름으로 오토 부르하르트Otto Burchard 박사의 갤러리에서 개최되었다. 전시명이 보여주듯 '아트 페어'의 성격으로 소개되었는데, 그 이유는 내면의 주관적 표현과 감성의 표출을 지향한 표현주의에 반하여 예술의 정치적 세속화로 저항을 표명하기 위해서였다. 다시 말해 기존의 전시방식과 미술작품에 대한 인식을 뒤엎으려는 다다 작가들의 의도를 확실히 보여주려 했다.

전시장 풍경은 온갖 정치적 선전회화와 콜라주, 드로잉으로 채워져 있었는데, 이 전시에 출품한 작품들로는 딕스의 〈45퍼센트 정상인〉45% Ablebodied, 1920 외에 한나 회흐Hannah Höch 의 〈바이마르공화국의 맥주 배를 부엌칼로 가르다〉Cut with the Kitchen Knife through the Beer Belly of the Weimar Republic, 라울 하우스만Raoul Hausmann 의 〈가정에서 타틀린〉Tatlin at Home, 1920 과 〈다다의 승리〉Dada siegt, 1920, 존 하트필드John Heartfield 와 그로스가 함께 작업한 〈12월 5일 정오 세계 도시에서의 삶과 행동〉Life and Activity in Universal City at 12.05 midday, 1919 등의 포토몽타주photomontage 작품들이었다. 포토몽타주는 베를린 다다의 모든 출판물에 활용되었고, 오리지널 작품이든 판화이든 전시장을 가득 채웠다. 이는 베를린 다다의 가장 중요한 미적 발명으로 알려져 있다.

"위대한 괴물 다다쇼"The Great Monster Dada Show 라고 언론에 소개된 이 전시는 수많은 도발적인 면모를 보였으나 대중은 관심

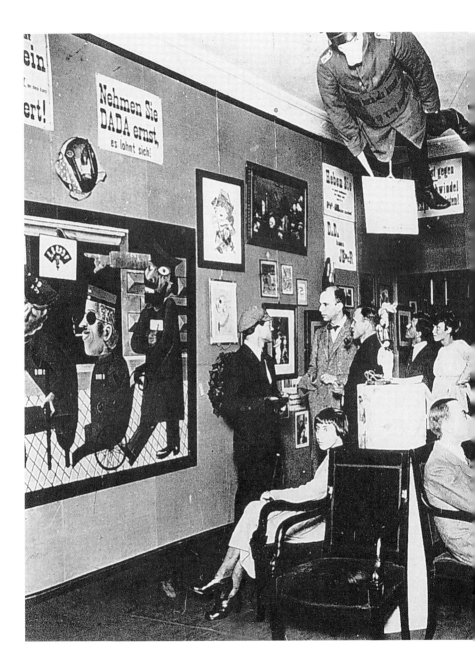

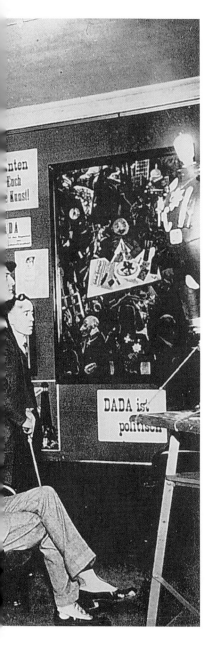

1920년 7월 5일, 베를린에 있는 오토 부르하르트의 갤러리에서
열린 《제1회 국제 다다 페어》의 전시 전경.

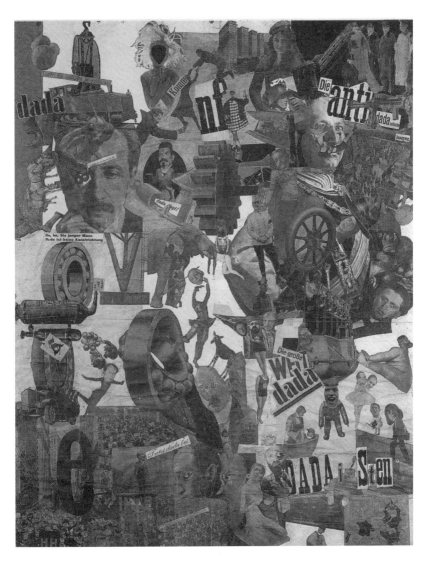

한나 회흐, 〈바이마르공화국의 맥주 배를 부엌칼로 가르다〉, 1919,
베를린국립미술관, 베를린.

『다다 연감』. 총 160쪽이다.

을 보이지 않았고 이해하지 못했다. 당시 한 비평가는 다음과 같이 썼다. "만약 우리가 순전히 허세에 지나지 않는 다다클럽 Club Dada 활동을 무시해버린다면 정말로 남는 게 없을 것이다. 이 작은 전시장은 상당히 조용하다. 실제로 아무도 더 이상 흥분하지 않는다."[7] 또한 수십 년 후 하우스만은 회고하기를, "그들은 소재, 관점, 창조성에서 오늘날의 네오 다다나 팝아트조차 쫓아올 수 없는 가능한 모든 대담성을 보여주었으나 대중들은 따라주질 않았고, 누구도 더 이상 다다를 보려 하지 않았다"라고 씁쓸하게 말했다.[8]

베를린 다다의 강도 높은 정치비판과 멤버들의 다양성 때문에 이 그룹은 오래갈 수 없었다.《제1회 국제 다다 페어》이후

1920년 말, 베를린 다다는 정치와 예술 사이 개인적인 갈등으로 분열되기 시작했다. 그로스와 하트필드는 더욱 공산당으로 기울며 출판활동에 전념하였고, 클럽 다다를 만들었던 휠젠베크 역시 예술활동보다 정치에 관심을 쏟게 되었다. 1920년 휠젠베크는 취리히, 파리 등 전 유럽의 다다이스트 작품을 한데 모아 놓은 『다다 연감』Dada Almanach 을 제작하여 다다의 국제적인 성격을 개관하였다.

쾰른 다다

베를린에서 개최된 국제 다다 페어의 중요한 전신이 바로 쾰른의 퍼포먼스 전시였다. 1920년 4월, 겨울 양조장Brauhaus Winter 이라는 주점에서 열린 《초기 다다의 봄》Early Dada Spring 이 그것이었다. 에른스트와 요하네스 바르겔트Johannes Baargeld 가 기획한 이 전시에서 관객들은 공중화장실을 지나 입구로 들어가 성찬식 옷을 입은 소녀가 음탕한 시를 낭송하고 있는 오프닝을 보도록 되어 있었다. 에른스트는 자신의 콜라주 드로잉 및 철사와 나무로 된 조각들을 주어진 도끼로 부수게 했다. 전시장 안뜰에 설치된 바르겔트의 작품 또한 여자 가발이 나무 팔과 알람시계 위에 떠 있는 엉뚱하고 우스꽝스러운 레디메이드였다.[9] 그리고 다음과 같은 문구가 적혀 있었다. "방문객은 드로잉에 다다이

스트에 동조하든 반대하든 원하는 대로 적어도 된다. 이에 대해 어떠한 벌이나 질타도 없다."[10] 당시에는 미처 익숙하지 않았던 관객의 개입을 적극적으로 도모하는 전위적인 전시였다.

다다이스트 중 가장 국제적이었던 아르프는 에른스트 및 바르겔트와 협업했으며, 부조와 드로잉도 함께 전시했다.

하노버 다다

하노버 다다는 예술과 문화에 대항하는 정치적인 성향의 베를린 다다와는 달리, 미학적인 가치를 중시한다는 점에서 차이를 보였다. 1920년대 활약했던 하노버 다다의 대표적 작가로는 쿠르트 슈비터스Kurt Schwitters가 있다. 슈비터스는 1921년 자신의 콜라주 작품들 중 하나에 사용된 '독일 상업은행'Commerzbank 이라는 단어의 일부분을 사용하여 자신의 독자적인 다다 운동의 이름을 '메르츠'Merz라고 불렀다.[11] 이 용어는 또한 슈비터스가 추구한 기법으로, "일상의 파편을 이용하여 2차원의 평면에서 3차원의 공간으로 확장시키며 쌓아가는 콜라주 기법"이라 설명할 수 있다.[12]

슈비터스는 '예술의 자율성'이라는 기치 아래 추상미술을 추구했으며, 베를린 다다가 사회적인 현실 정치에 관련하고자 했던 것과 확연히 대비되는 작업을 선보였다. 구체적으로 그는 생

▲쿠르트 슈비터스, 〈메르츠 바우〉(Merzbau in Hannover(view: "Large Groupe")),
 1933, 슈프링겔 박물관, 하노버.
▼쿠르트 슈비터스, 〈메르츠 회화 1A (정신과의사)〉(Mertzbild 1A (The Psychiatrist)),
 1919, 티센보르네미사 미술관, 마드리드.

마르셀 뒤샹
(Marcel Duchamp, 1887~1968).

활페기물을 재활용하며 자신만의 기법으로 구조의 고정성에 도전하고 형태의 파편화를 추구했다. 그는 정치적 예술과 거리두기를 했기에 베를린 다다와 연합하지 않았지만 그렇다고 비정치적인 미술을 추구한 표현주의 작가들에 합세하지도 않았다. 슈비터스의 메르츠 미학은 '하노버 다다'라는 독자적인 노선을 취한 것이다.

뉴욕 다다

1915년 뒤샹이 뉴욕에 도착한 후 이 도시는 또 다른 다다이스트들의 활동 무대가 되었다. 1912년 뉴욕《아모리쇼》Armory Show에서 〈계단을 내려오는 누드 No.2〉로 엄청난 '명성'을 얻은 뒤샹

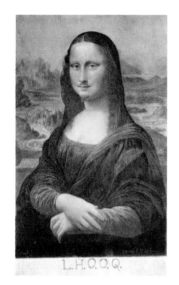

마르셀 뒤샹, 〈L.H.O.O.Q.〉, 1919, 필라델피아 미술관, 필라델피아.

은 이후 회화를 접고 레디메이드 작품에 집중했다. 대표적으로
남성용 변기에 'R. MUTT'라고만 서명한 〈샘〉Fountain과 같은 레
디메이드의 방식을 통해 그는 예술의 근본적인 문제들에 의문을
제기하며 기존의 가치체계에 도전했다. 또한 그는 〈L.H.O.O.Q.〉
와 같은 작품을 통해 예술이란 고귀한 것이라는 기존 관념을 완
전히 부숴버렸다. 뉴욕 다다는 뒤샹뿐 아니라 그와 친분이 두터
웠던 만 레이Man Ray도 주도했다. 〈여인〉Woman, 1920, 〈선물〉Gift,
1921 등의 레이의 작품들이 이 시기에 제작되었다.

마르셀 뒤샹과 〈샘〉

미술작업은 대체로 작가의 인성과 통하지만, 작가 중에는 작업이 주는 인상과 의외로 다른 경우가 있다. 뒤샹이야말로 그런 작가다. 그를 가까이 접한 사람들은 하나같이 그가 '악명 높은' 작품들의 작가라는 게 믿기지 않을 정도로 유순하고 단순한 스타일이라 말했다. 심지어 대부분은 그가 예술가 같지 않아 보인다고 했다. 뒤샹은 자신의 작품이 야기한 수많은 논쟁에 대해서도 무관심했다. 그는 누군가 자신의 그림을 좋아한다는 말 듣기를 전혀 좋아하지 않았고, 자신의 작업에 대해 말하는 것조차 관심이 없었다. 그리고 그는 예술가에 대한 합의된 정의에 반대했다. 뒤샹 자신은 스스로가 '예술가'를 닮지 않았다는 사실과 예술계의 고정관념에 반한다는 외부 인식을 반겼다.[13]

그래서 뒤샹이 자신의 과거에서 벗어나기 위해, 즉 "예술적 삶을 피하기 위해" 미국에 왔다고 말했다 해도 놀랍지 않다. 뒤샹이 1915년 뉴욕을 향한 것은 그 낯선 도시가 좋아서가 아니라 파리를 떠나기 위해서였다. 전혀 모르는 새로운 문화에서 삶의 또 다른 기회를 갖고자 했고, 프랑스에서는 결코 벗어날 수 없던 "전통의 찌꺼기, 규범적이고 지역적인 찌꺼기를 내던질 수

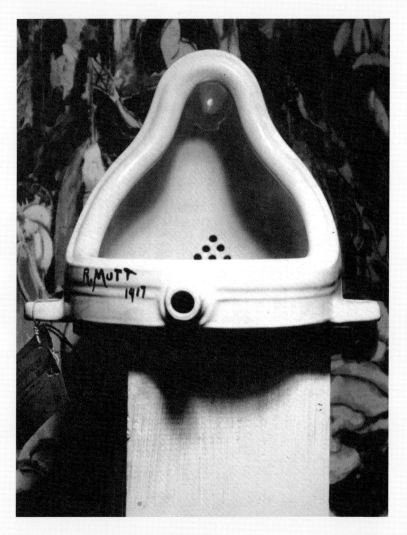

마르셀 뒤샹, 〈샘〉, 1917, 291 갤러리, 뉴욕.
알프레드 스티글리츠(Alfred Stieglitz)가 촬영했다.

있었던 점"은 확실하다.[14] 그러나 실질적 이유는 1914년 발발한 제1차 세계대전을 피해 유럽을 벗어난 것이었다. 이후 제2차 세계대전을 피해 역시 뉴욕으로 왔는데, 당시는 그뿐 아니라 많은 유럽의 전시戰時 이민자 예술가들이 대거 뉴욕으로 결집했다. 뒤샹은 페기 구겐하임Peggy Guggenheim과 각별한 친분을 가졌고, 유럽 아방가르드들과의 연계를 유지하며 뉴욕의 미술계를 활성화시켰다.

그는 뉴욕 다다를 대표했고, 작품을 위해 언어유희를 자주 활용하였다. 그만큼 그 자신이 남다른 언어적 역량을 갖추고 있었다는 점을 참고할 수 있다. 그는 뉴욕에 온 지 두 달 만에 벌써 영어로 대화할 수 있었고 심지어 인터뷰도 가능했다고 한다. 그의 언어유희를 잘 볼 수 있는 작품들 중 하나가 그의 작품 〈샘〉이다.[15]

그런데 오늘날엔 이처럼 유명한 뒤샹의 〈샘〉이 당시에 제대로 전시되지 못했다는 점은 기억할 만하다. 이 작품은 앞서 언급한 대로, 작가의 가명 'R. MUTT'로 뉴욕의 《앙데팡당》1917에 출품되었으나 결국 집행부는 이를 전시하지 않기로 결정했던 것이다. 이 당황스러운 작품이 예술작품인가 아닌가에 대한 논쟁이 있었고, 그 기준에서 〈샘〉은 부적격이었다. 그런데 작품을 거부할 수 없는 《앙데팡당》에서 이 작품은 공식적으로 거부될 수 없었기에, 전시되지 못하고 칸막이벽 뒤에 숨겨져 있게

되었다. 뒤샹은 이것이 뉴욕에서 "나름의 잠음을 일으킨 소동이 되었다"고 회고했다.[16] 이후 그는 레이와 함께 이 "외설적인" 작품을 찾으러 그랜드센트럴 팰리스를 방문한다. 그리고 칸막이 뒤에 숨겨져 있던 샘-소변기를 결국 찾아내고 다수의 시선을 받으며 보란 듯이 이를 갖고 나온 것이다.

이후 뒤샹은 사진가 알프레드 스티글리츠Alfred Stieglitz로 하여금 그 오브제의 사진을 찍도록 요청했고 이것이 『맹인』 제2호에 실렸다. 스티글리츠는 기꺼이 〈샘〉 사진을 그 잡지의 표제로 삼았던바, 그는 미국인들의 편협한 전통을 깨는 게 중요하다고 여겼던 것이다. 그는 기술적으로 소변기 위에 장막을 암시하는 어둠을 삽입하는 데 성공했고, 《앙데팡당》 작품 목록을 작성한 라벨과 서명이 드러나는 위치에서 받침돌 위에 평평하게 놓은 소변기를 사진 찍었다. 그리고 작품의 제목을 〈목욕탕의 마돈나〉라는 이름으로 다시 붙였다.[17] 〈샘〉은 스티글리츠의 291 갤러리에 한동안 전시되었다. 그리고 『맹인』 제2호에 실린 〈샘〉에 대한 글은 이들의 입장을 아래와 같이 제시하였다.[18]

"무트 씨의 〈샘〉은 비도덕적이 아니라 부조리하다. 욕조보다 더 비도덕적인 것도 아니다. 그것은 여러분이 철물점 쇼윈도에서 매일 볼 수 있는 가구류다. 무트 씨가 샘을 자기 손으로 만들었느냐 안 만들었느냐는 중요한 문제가 아니다. 그는 그것을 '선택했다'. 그가 일상생활의 평범한 오브제를 취하여 그것의

일상적 의미가 사라지도록 배치했다. 새로운 제목과 새로운 관점을 통하여 그는 그 오브제에 대한 새로운 개념을 창안해낸 것이다."[19]

291갤러리에서 은밀하게 전시된 후 뒤샹이 '모트 철물점'에서 구매한 소변기는 분실되었다. 그러나 30년이 지난 1950년, 이 오리지널 레디메이드를 대체하는 다른 레디메이드가 전시되었다. 이는 진정 아이러니하지 않을 수 없는데, 어쩌면 가장 '뒤샹적'이라고도 할 수 있다. 이는 뉴욕의 시드니 재니스Sidney Janis 갤러리의 《도전하고 반항하라》Challenge and Defy에서 다시 전시되었다. 그 전시회에 출품된 새로운 소변기는 재니스가 파리 교외의 벼룩시장에서 발견하여 구입한 것이었다. 이는 뒤샹이 원한 대로 "어린 소년들이 이용할 정도로" 좀더 낮게 벽에 걸렸다.[20]

이렇듯 전시를 둘러싼 〈샘〉의 스토리는 뒤샹의 페르소나와 더불어 그 작품의 '다다적' 성격을 돋보이게 한다. 애초에 《앙데팡당》에 전시하려던 본래의 의도가 거부되고 사진으로 그 존재가 기록되다가 결국 30년이란 긴 세월이 지나서야, 그것도 '짝퉁'으로 전시된 작가의 레디메이드 변기이니 말이다.

파리 다다

　제1차 세계대전 동안 흩어져 있던 예술가들은 휴전이 된 후에야 파리로 돌아왔다. 파리 다다는 문학가들이 주도했고 그들이 출간한 선언문과 잡지 글은 파급력이 있었다. 파리 다다를 주도했던 앙드레 브르통André Breton, 루이 아라공Louis Aragon, 필리프 수포Philippe Soupault 등은 1920년 잡지 『문학』Littérature에 그들이 구상한 「다다 선언」을 발표하여 큰 반향을 불러일으켰다.[21] 이 외에도 피카비아는 잡지 『391』, 『카니발』Cannibale 등을 계속 발간하며 파리의 다다 운동을 이어나갔다. 이후 1924년 브르통이 「초현실주의 선언」Manifeste du Surréalisme을 발표하였고, 파리 다다는 초현실주의와 연계하여 진행되었다.

5. 초현실주의

현실과 꿈이 이루는 제3의 세계: 보이는 세계가 다가 아니다

1920년대 초, 제1차 세계대전 이후 불운한 기운이 감도는 시기에 다다와 더불어 미술사에서 가장 급진적인 미술그룹인 초현실주의가 형성되었다. 느슨하고 산발적이었던 다다와 달리, 초현실주의 운동은 브르통을 중심으로 모인 예술가들 및 문학가들이 만든 상당히 조직적 집단이었다. 1924년, 브르통은 제1차 「초현실주의 선언」을 발표하고, 잡지 『초현실주의 혁명』*La Révolution surréaliste* 을 창간하면서 초현실주의 미학의 기초를 마련하였다.[1] 선언문에서 그는 꿈과 리얼리티가 매우 대립적으로 보이나 절대적 리얼리티, 즉 '초현실'surreality 로 융합될 것을 주장했다. 이는 문학운동에서 시작되었는데, 대표적으로 브르통, 아라공, 수포, 폴 엘뤼아르Paul ÉLuard 그리고 아폴리네르 등이 이 그룹에 속했는데, 아폴리네르는 그 명칭을 붙인 장본이었다.

미술가들의 경우는 「초현실주의 선언」에 관여하지 않았으나

앙드레 브르통(André Breton, 1896~1966).

그 이듬해인 1925년, 초현실주의 전시회를 가졌다. 이들에게 초현실주의는 완전히 새로운 주제에 대한 통로를 전격적으로 열어주어 많은 작가들이 파격적이고 다양한 표현을 선보였다. 이는 개인주의에 기반하고 또 소외와 고립상태에서 무의식에 대한 탐구를 모색하는 운동이었기에 어떤 양식적인 일관성을 갖기 힘들었다. 그럼에도 불구하고 초현실주의 회화는 1920년대 중반에 부상했고, 대략 두 개의 주된 방향으로 진행되었다. 즉 하나는 자유연상 및 자동기술법적 글쓰기에 근거한 비구상 계열이고,[2] 다른 하나는 꿈이 제공하는 비이성적인 내러티브의 구사다. 브르통은 이를 제1차「초현실주의 선언」에서 이미 제시하였다.

 브르통은 자유연상 및 자동기술에 근거한 추상적 계열에 대

해 "초현실주의, 명사, 남성-순수하게 정신적인 자동기술로서 이 방법을 통해 우리는 말이나 글, 아니면 다른 방식으로 생각의 실제 흐름을 표현할 수 있다. 모든 미학적 또는 도덕적 성찰을 넘어서서 이성에 통제 받지 않고 생각을 받아쓰는 것이다."[3] 내면의 이미지를 무의식적으로 기술하고 꿈의 이미지와 연상되는 내용을 시각적으로 옮기는 것이다. 이처럼 이 부류의 작가들은 꿈과 내면의 세계 그리고 객관적 우연을 자동기술법에 의하여 초현실주의 미술을 실천하고자 했다. 작가들 중 이 방식에 가장 부합하는 앙드레 마송André Masson 은 '자동 데생'이라는 제목을 붙이기도 했다.[4] 이렇듯 마송의 구불거리는 자동기술적 드로잉이나 호안 미로Joan Miró 의 꿈속 이미지처럼 상징적 그림 그리고 에른스트의 '프로타주'frottage 처럼 작가의 이성적 통제나 계획을 벗어난 작품들이 이 계열에 속한다.

한편 환영적 꿈 이미지를 활용한 구상적 계열의 작품에는 살바도르 달리Salvador Dali, 에른스트, 르네 마그리트René Magritte 등이 속하고, 또 초현실주의 사진작품들, 예컨대 레이의 은판사진이 해당한다. 브르통은 이들이 보여주는 비실제적이지만 구체적인 형상들 그리고 기계적인 인체 이미지를 칭송하였다. 여기에는 무의식이 주관하는 세계에서 조직되는 사진 이미지 또한 포함된다. 이는 비이성적이고 몽환적이고 혼란스러운 자동기술법적 방식과는 다른 방식으로 꿈의 이미지를 구상적으로 나타

낸 표상들이다.

초현실주의는 처음에 문학운동에서 시작하였지만, 1930년대 후반에는 파리에서 미술계를 주도할 정도로 그 세력이 커졌다. 그리고 유럽과 미국으로 파급되면서 모던아트 전반에 큰 영향을 준 것을 볼 수 있다. 초현실주의가 처음 대중에게 알려진 것은 1925년 이후 파리의 몇몇 갤러리들을 시작으로, 이후 1930년대에 3회에 걸쳐 대규모 국제적 전시가 열린 것을 들 수 있다.

초현실주의를 시작한 전시들

파리의 초현실주의 전시

1924년 브르통에 의해 공식적으로 초현실주의가 선언된 후 1925년 11월 초현실주의 회화의 첫 번째 그룹전시가 파리의 피에르Pierre 갤러리에서 열렸다. 브르통은 전시도록의 글을 작성했고, 전시에는 마송, 레이, 미로, 클레 등의 작품이 등장했다.[5] 전시는 초현실주의가 자유연상 및 자동기술의 시각언어뿐 아니라 포토몽타주 같은 다다의 테크닉 또한 활용했음을 보여주었다.

이후 파리에서 개최된 초현실주의 전시로는 1936년 파리의 샤를 라통Charles Ratton 갤러리에서 기획된 《초현실주의 오브제》

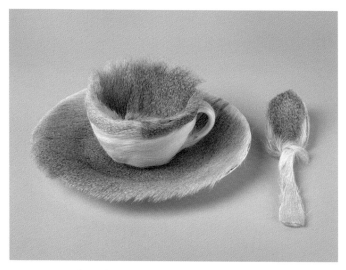

메렛 오펜하임, 〈모피로 된 아침식사〉, 1936, 메트로폴리탄 미술관, 뉴욕.

Exposition surréaliste d'object 를 들 수 있다. 이 전시에서는 부족미술의 오브제로부터 뒤샹의 〈병걸이〉Bottle Rack, 1914 와 메렛 오펜하임 Meret Oppenheim 의 〈모피로 된 아침식사〉Le Déjeuner en fourrure 와 같 은 초현실주의 오브제들이 선보였다.6 이 전시에서 초현실주의 자들은 일상의 오브제가 얼마나 다르게 보일 수 있는지를 제시 했다. 다시 말해 이들은 친숙한 감각과 낯선 감각이 동시에 느 껴지는 '언캐니'uncanny 의 개념을 제시한 셈이다.7 이들은 서로 무관한 오브제들의 복잡한 구성을 보여주었다.

1930년대에 들어 초현실주의는 국제적으로 확산되었다. 이

를 보여주는 국제 전시는 서구의 주요 세 도시에서 열렸는데, 런던, 뉴욕 그리고 파리였다. 런던은 1936년에 뉴 벌링턴 갤러리에서, 그 5개월 후 MoMA에서 그리고 끝으로 파리는 1938년에 보자르Beaux Arts 갤러리에서 개최되었다. 이는 각각 다른 기획자들에 의해 마련되었지만, 초현실주의 작가 대부분이 겹쳤고 유사한 초현실주의의 내용을 세계적으로 알렸다. 초현실주의 초기 전시들 중 미술사적으로 가장 의미 있는 파리에서의 국제전을 여기에 소개한다.

《초현실주의 국제전》

1938년 1월, 파리의 보자르 갤러리[8]에서 열린 대규모《초현실주의 국제전》Exposition Internationale du Surréalisme은 초현실주의의 영향력을 과시하기에 충분했다. 14개 국가의 60명의 작가들이 참가했고, 229점의 작품이 출품되면서《초현실주의 국제전》은 그 명칭 그대로 '국제적'이었다. 전시의 기획은 브르통과 엘뤼아르가 맡았고, 전시 전체의 설치는 뒤샹이 총 책임을 맡았다. 뒤샹은 전시의 공간을 파격적으로 구성했는데, 오픈 날에는 엄청난 인파가 몰렸고 전시는 초현실주의의 미학을 유감없이 펼쳤다.[9] 전시의 오픈식에서 관람자들은 천장에 1,200개의 석탄 자루들이 가득 채운 전시공간에서 산업 노동의 공간과 예술적

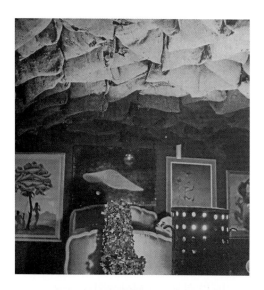

1938년 파리의 보자르 갤러리에서 열린《초현실주의 국제전》전시 전경.

살바도르 달리(Salvador Dali, 1904~89).

유희가 결합된 것을 목격하였다. 달리는 무용수를 고용해 연못
과 침대가 설치된 곳에서 공연을 하게 했고, 엘뤼아르는 우스꽝
스러운 옷을 입고 환영사를 했다. 레이는 이날 너무 많은 인파
가 몰려 난장판 속에 깃털이 날리고 히스테릭한 비명과 녹음된
정신병자들의 웃음소리를 들었다고 회고했다.[10]
 갤러리 로비에는 달리의 〈비 오는 택시〉Rainy Taxi가 설치되었
는데 이는 관람자로 하여금 실외로 나왔다는 느낌을 받게 만들
었다. 당시 센세이션을 일으켰던 이 작품은 낡은 택시 안에 앉
은 두 개의 마네킹 중 운전사는 상어 머리와 어두운 색 고글을
끼고 있고, 여자 승객은 부르고뉴산 달팽이에 뒤덮여 머리가 헝
클어져 있었다. 또한 덩굴식물이 차 문을 둘러싸고 차 내부는
천장에서 내린 비로 젖어 있었다.

살바도르 달리, 〈비 오는 택시〉, 1938, 댈러스 미술관, 댈러스.

《초현실주의 국제전》에 전시된 마네킹들.

 달리의 〈비 오는 택시〉가 있는 갤러리 로비에서 두 개의 전시
실을 연결하는 통로인 "초현실주의 거리"에는 미로, 에른스트,
이브 탕기Yves Tanguy, 레이 등 여러 작가들이 참여한 17구의 마네
킹들이 줄지어 전시되었다. 이 마네킹들의 뒤쪽 벽면에는 포스
터, 선언서, 사진 및 거리 표지판이 걸려 있었다. 마네킹은 초현

실주의의 상징인데, 브르통은 제1차 「초현실주의 선언」에서 이
에 대해 "놀랍도록 멋진 것에 대한 전적으로 현대적 선언"a wholly
modern manifestation of the marvelous 이라고 언급한 바 있다. 이는 초현
실적인 패션 디스플레이에서 구체화되었는데, 흥미로운 것은 대
중의 하이패션 코드에 초현실주의가 적극적으로 도입되었던 점

이다. 1930년대 후반의 시작된 패션잡지들은 초현실주의의 이미지로 가득했는데, 특히 『하퍼스 바자』 *Harper's Bazaar* 와 『보그』 *Vogue* 와 같은 고급 패션잡지는 이 파리 전시의 마네킹 사진뿐 아니라 다른 갤러리에서 전시된 달리의 마네킹 사진들을 다수 실었다.[11]

앞서 달리의 〈비 오는 택시〉에서 보여진 내부와 외부의 반전은 주전시실에도 두드러진 구조였다. 전시실 바닥은 나뭇잎과 이끼로 덮였고, 실크 침대가 각 코너마다 자리 잡았다. 그중 한 침대의 근처에는 갈대로 둘러싸인 연못이 있고, 그 위에 마송의 〈오필리아〉 Ophelia 와 롤란드 펜로스 Roland Penrose 의 〈진짜 여성〉 The Real Woman, 볼프강 팔렌 Wolfgang Paalen 의 〈무제〉 Untitled 가 설치돼 있었다. 이는 밤의 거리와 낮의 하늘을 병치시키는 마그리트의 풍경과 유사한 효과를 가져왔다. 또한 에른스트가 콜라주의 기본으로 보았던 "서로 이질적인 평면 위, 상관없는 두 리얼리티의 만남"의 실현이었고, 초현실주의 원칙인 '체계적인 전치'를 따르는 것이었다.[12]

그리고 이 국제전에서 주목할 사항은 가구를 통해 초현실주의자의 실용적인 특성을 표현하였다는 점이다. 실제로 『라이프』 *Life* 는 "초현실주의 가구가 파리 대중을 끌어들인다"라는 제목의 기사를 통해 이것이 파리의 지적 사회에 새로운 자극이 된다고 평가하였고, 전시에서 보여진 쿠르트 셀리그만 Kurt Seligmann 의 〈울트라-퍼니처〉 L'ultrameuble 를 특집으로 다루기도

했다. 또한 전시에서는 초현실주의의 토대를 세운 아티스트들의 간결한 회고전으로 아르프, 에른스트, 마그리트, 마송, 미로, 레이, 탕기, 뒤샹 등의 다양한 작품들이 소개되었다.

이와 같이 파리 국제전은 초현실주의가 패션 등을 통해 상류사회에 수용되면서 문화적으로 중요한 위치를 차지하게 되는데 크게 기여했다. 놀랍게도 당시 서구의 상류사회는 패션의 영역에서 초현실주의 코드를 환영하여 초현실주의는 하나의 유행이 되었던 것이다. 애초에 정치적으로 좌파이자 체제 전복적이었던 초현실주의가 사회 특권층의 패션 유행을 주도하며 기득권과 연계되었다는 점은 아이러니가 아닐 수 없다.

또한 이 전시의 특징으로 설치를 통한 공간구성이 상당히 파격적이었던 점을 들 수 있다. 공간구성이 작품 자체를 압도할 정도로 전시가 유기적으로 연계돼 있었던바, 전시 자체가 하나의 작품으로 볼 수 있을 정도였다. 그 때문에 오늘날 이 파리 국제전의 의미를 더 높이 평가할 수 있는 것이다. 예컨대 현대의 미술사가 할 포스터Hal Foster에 의하면, 1936년《초현실주의 오브제》에 출품된 작품들은 기이하고 전시 설치는 진부했던 반면, 이 1938년의《초현실주의 국제전》은 전형적인《초현실주의 오브제》의 미적 의도가 전시의 실제 공간으로 확장되었기에 전혀 다른 기획으로 높이 평가되었다.[13]

이렇듯 파리의《초현실주의 국제전》은 초현실주의의 독자적

미학을 넘어 미술 전반에 발상의 전환과 창작의 단초를 제시했다. 이 전시는 전시의 기획 자체에서 볼 때에도 관람자의 참여를 적극적으로 유도했다는 점에서 당시의 관조적이고 수동적인 관람 태도를 요구한 전통적인 전시와 완전히 대조적이었다. 이는 아방가르드 미술의 파격적 실험성을 제대로 보인 것이고, 오늘날의 시각에서도 놀라울 정도다. 이러한 초현실주의의 국제전으로 말미암아 그 활동은 해외에의 파급효과가 컸다. 특히 그 자동기술에 근거한 미적 뿌리는 미국 화단에 형성되던 모던아트의 비옥한 땅에서 새롭게 꽃피우는 토대가 되었다. 20세기 중반 미국 현대미술 전반뿐 아니라 뉴욕 스쿨의 추상표현주의에 미친 초현실주의의 영향은 여기에 강조해도 부족할 정도다.《초현실주의 국제전》이후 1940년대 뉴욕에서 기획되고 소개된 초현실주의 전시로《금세기 미술》Art of this Century, 1942 과《초현실주의 제1차 서류전》First Papers of Surrealism, 1942 을 중요하게 볼 수 있다.

뉴욕의 초현실주의 전시

《금세기 미술》

《금세기 미술》은 1942년 10월 구겐하임의 갤러리에서 개최되었다. 이곳은 본래 복층으로 된 의상실이었으나, 구겐하임이

《금세기 미술》이 열린 뉴욕의 금세기 미술 갤러리미술관.

프레드릭 키슬러Frederick Kiesler를 전시 디자이너로 고용하여 자신이 수집한 유럽의 모더니스트 아방가르드 작품을 위한 전시 공간으로 만든 것이었다. 《금세기 미술》은 추상미술과 초현실주의 그리고 다다 및 키네틱Kinetic 아트 등 유럽의 아방가르드 작품들을 미국에 전격 소개한 점에서 미술사적인 의미가 크지만, 이 갤러리미술관gallery-museum의 전시공간기획이 가진 실험성으로도 중요한 위치를 차지한다.

키슬러는 구겐하임의 전격적 지원을 받아 자신의 혁신적인

프레드릭 키슬러
(Frederick Kiesler, 1890~1965).

페기 구겐하임
(Peggy Guggenheim, 1898~1979).

계획을 감행했는데, 대중과 예술 사이의 장애물을 없애고, 예술
은 미술관에 갇혀 있는 "유미주의적인 게 아니라 인간적 견지
에서 관람되어야 한다"라는 그의 지론을 실현시켰다. 이를 위
해 그는 그림을 액자에 넣지 않아 관람자와 작품 사이의 장벽을
제거했고, 갤러리에 좌석을 마련하여 관람자를 배려했다. 그는
푸른 캔버스로 만든 접이식 의자와 더불어 흔들의자도 만들었
으며 그와 같은 재료로 생물체 모양의 다용도 가구도 제작했다.
이것은 다양한 기능을 가진 '상호현실적 가구들'correalist furniture
로써 피곤한 관람객들을 배려한 것이었다. 그리고 작품을 전시
하는 방식도 각종 기계적인 장치를 만들어 관람자가 접안렌즈
를 활용한다든지 거대한 바퀴를 돌리며 작품의 내용물을 들여
다볼 수 있도록 했다. 관람자와 작품의 직접적 교감을 실천하고

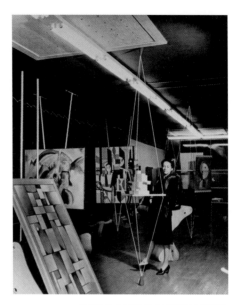

《금세기 미술》의 추상 갤러리 전시 전경.

'동적 갤러리'로서 역동감 있는 전시공간을 설계한 것이다. 그
는 또한 작품을 3초마다 켜지는 조명을 통해 작품에 빛을 집중
시켜 '집중적 조명'을 창안하기도 했다.[14]

키슬러는 1926년 미국으로 온 후 이미 예술과 공간에 대한 그
의 이론을 강조한 바 있었는데, 이러한 그의 건축적 지론이《금
세기 미술》의 전시공간에 잘 드러나 있었다.[15] 실제로 이 전시
공간은 대중과 작품 사이에 직접적인 소통을 의도했으며, 액자,

파티션, 받침대 같은 관습적인 지지체들이 제거된, 매개물이 전혀 없는 새로운 개념의 전시실을 실현한 것이다.[16] 이러한《금세기 미술》의 전시방식은 오늘날의 어떤 전시에 비할 수 없을 정도로 혁신적이고 창의적인 성격을 보인다고 하겠다.

전시장은 총 네 개로 나뉘어 있었는데, 세 곳은 구겐하임의 모던아트 소장품을 위한 상설 갤러리였고, 나머지 하나는 기획전을 위한 공간이었다. '추상 갤러리'에는 커다란 V형 철선이 바닥과 벽을 가로질렀고, 큐비스트들과 추상 화가들의 그림이 액자 없이 공중에 수평이나 수직으로 전시되었다. 그리고 '초현실주의 갤러리'에는 우묵한 벽에 작품들이 나무 '팔' 위에 올려져 있었다. 벽과 바닥에는 구겐하임이 선호하는 푸른색이 칠해졌다.

'키네틱'Kinetic 갤러리에는 키슬러가 도입한 각종 장치들이 관람자와 작품 사이의 교감을 시도했다. 클레의 작품 아홉 점 정도가 컨베이어 벨트 위에 순환적으로 배열되었고, 원한다면 손잡이를 잡아당겨 더 오래 볼 수도 있었다. 뒤샹의 〈여행가방 안의 상자〉Boîte-en-Valise, 1935~41는 핍 홀peep-hole처럼 구멍을 통해서 한 번에 하나의 작품만 볼 수 있도록 배치되었다.

기획전이 열리는 갤러리Daylight Gallery는 57번가 쪽으로 두 개의 큰 창이 나 있는 전시공간이었다. 데이비드 헤어David Hare, 로버트 마더웰Robert Motherwell, 잭슨 폴록Jackson Pollock, 윌리엄 바지

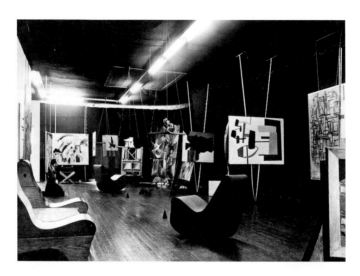

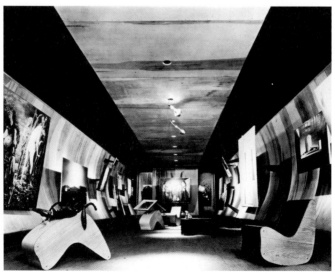

▲《금세기 미술》의 추상 갤러리 전시 전경.
▼《금세기 미술》의 초현실주의 갤러리 전시 전경.

오테스William Baziotes, 찰스 젤리거Charles Seliger 의 뉴욕 데뷔작들과 리처드 푸셋다트Richard Pousette-Dart, 마크 로스코Mark Rothko, 클리포드 스틸Clyfford Still 등의 초기작들이 키슬러가 직접 제작한 의자들 사이에 전시되었다.

이렇듯 파격적인 공간기획의 전시가 가능했던 것은 구겐하임과 키슬러 그리고 뒤샹이 뜻을 같이했고, 이들 사이의 굳건한 상호 신뢰가 있었기 때문이었다. 관람자의 참여로 작품을 완성시키는 키슬러의 전시기획은 뒤샹의 그것과 상통했는데, 뒤샹은 키슬러가《금세기 미술》을 준비하고 있던 1942년 6월 뉴욕에 도착했고, 같은 해 10월까지 함께했다. 두 예술가는 고급예술과 대중문화 사이의 벽을 허물고자 했으며, 이것은 구겐하임의 신념과도 일치하는 것이었다. 구겐하임과《금세기 미술》의 역사는 모더니즘 미술의 역사적 전개를 잘 보여준다.《금세기 미술》전시 이후 이 갤러리미술관은 전쟁 이전의 아방가르드 대작들을 전시하고, 폴록, 로스코, 스틸 등 미국의 현대미술을 주도할 젊은 작가들의 개인전을 열어주어 이후 번창하게 되는 추상표현주의의 토대를 마련했다.

《초현실주의 제1차 서류전》

《초현실주의 제1차 서류전》은《금세기 미술》의 전시와 거의 같은 시기, 자세히 말해 그보다 일주일 앞서 개최되었다. '프랑

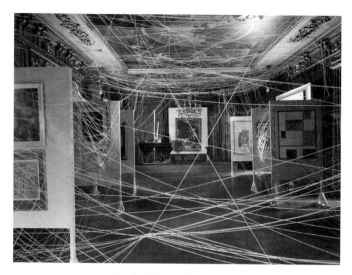

1942년 화이트로우 리드 저택(Whitelaw Reid Mansion)에서 열린
《초현실주의 제1차 서류전》의 전시 전경.

스 구호단체 조정위원회'가 후원한 이 전시는 전쟁 포로를 위한
자선 전시였기에 미술관이 아닌 위원회 건물의 2층 홀에서 이
뤄졌다. 비평가 헨리 맥브라이드Henry McBride는 당시 전시에 대
한 논평에서 "전쟁 물자가 잔뜩 쌓인 건물 자체의 기이함이 초
현실주의 회화의 그것을 능가한다"고 언급할 정도였다.[17] 전시
의 명칭에서 '제1차 서류'라는 말은 망명한 유럽 미술가들에게
필요했던 미국 시민권의 신청 양식을 의미한다. 따라서 '서류'
는 이들에게 새로운 입지를 의미하는 것이면서 당시에 요구되

었던 각종 신분 증명체계에 대한 비판적 의미를 갖고 있다고 할 수 있다.

브르통과 뒤샹의 공동기획으로 개최된 이 전시에는 50여 명 작가들의 105점의 작품이 선보였다. 초현실주의자들이 대다수를 차지했지만, 조세프 코넬Joseph Cornell, 케이 세이지Kay Sage, 윌리엄 바지오테스William Baziotes, 마더웰 같은 미국 출신 작가들과 멕시코나 남미 등으로 망명한 유럽 작가들도 포함됐다. 전시는 큰 관심을 이끌었는데, 작품들뿐 아니라 전시방식의 파격성 때문이었다. 미술사학자 T.J. 데모스T.J. Demos는 이렇게 "모든 것이 뒤섞인 전시 디자인은 초현실주의자들의 '망명의 아노미'the anomie of exile 상태를 반영한다"고 언급할 정도였다.[18]

전시에서 가장 주목받은 것은 뒤샹의 〈16마일의 실〉Sixteen Miles of String, 1942 설치였다. 그는 주전시실 전체를 약 1.6킬로미터 길이의 실로 휘감아 전시공간을 채워 그림 주변으로 쉽게 접근하는 것을 어렵게 만들었다.[19] 관람자들은 천장과 벽 그리고 허공을 가로지르는 실 사이로 힘겹게 지나다니며 초현실주의 회화를 감상해야 했다. 그의 끈은 미국에서의 자신의 새로운 활동이 1938년《초현실주의 국제전》의 연장선상에 있음을 암시했다. 뒤샹은 동료인 해리엇 재니스Harriet Janis의 아들과 그의 친구 여섯 명이 전시실에서 공놀이를 하도록 요청했다. 이러한 퍼포먼스는 이 모든 것이 단지 하나의 '유희'에 지나지 않는다는

것을 암시한 것이라 볼 수 있다.

　뒤샹의 〈16마일의 실〉 설치는 초현실주의자들을 매료시킨 무의식의 구조를 닮아 있다. 미궁의 형상을 나타내는데, 이는 그들의 시대에 겪었던 세계대전의 역사적 트라우마를 드러낸 것이라 말할 수 있다. 그리고 보편적으로는 상상으로만 가능할 것 같은 양상이 실제 공간으로 연출됨으로써 관람자로 하여금 묘한 이중적 감정을 갖게 한다. 그 상상의 공간과 거주의 공간 사이 초현실이 조성하는 두렵고도 낯선 경험이 자리 잡는다. 이 파격적 설치는 초현실주의의 핵심적 심리구조인 '언캐니'를 잘 보여주는 작업이라 할 수 있다.[20]

6. 유럽 추상미술

묘사를 벗어난 시각의 자율성: 재현으로부터의 해방

모던아트에서 가장 중요하다고 볼 수 있는 추상미술은 20세기 전반을 압도했다. 앞서 본 바대로 20세기 초 야수주의와 입체주의 이후 1910년대 후반부터 다양한 추상의 움직임이 있었다. 모던아트의 주축을 이룬 추상미술은 다양한 문화적 토대 위에 결집된 미술그룹을 기반으로 1960년대 포스트모더니즘이 도래하기 전까지 활발한 담론과 전시를 펼쳤다. 현대미술에서 추상을 추구하고 실천했던 그룹들은 구체적으로 네덜란드의 데 스테일De Stijl, 독일의 바우하우스Bauhaus, 프랑스의 앵포르멜 Informel 그리고 뉴욕 스쿨이라 할 수 있다.

데 스테일: 디자인의 향유, 절제되고 단순한 삶의 디자인

기원과 형성

데 스테일De Stijl, 1917~31은 '양식'The Style의 네덜란드어로, 20세기 초에 네덜란드를 중심으로 발생한 추상미술 운동이다. 이 운동은 형태와 색채를 근본으로 감축시켜 미술에서의 보편성과 순수한 추상을 추구했다. 이를 위해 데 스테일 작가들은 시각구성을 수평과 수직으로 단순화했고, 흑백과 기본 색채만을 사용하였다. 이는 미술뿐만 아니라 산업디자인과 가구 및 건축에도 큰 영향을 미쳤다.

1918년 선언문을 발표하며 창립한 데 스테일의 조형이념에는 신지학Theosophy [1]과 신플라톤주의의 영향을 간과할 수 없다. 먼저, 신지학의 영향을 말하자면 피트 몬드리안Piet Mondriaan을 포함한 데 스테일의 작가들은 우리가 보는 사물 속에는 모든 것을 관통하는 보편적 본질이 내재해 있고 이는 궁극적으로 조화로운 상태를 이룬다고 믿었다. 이렇듯 일상 속에서 우리가 쉽게 인식할 수 없는 사물의 본질을 미술작품을 통해 드러내 보여주는 것이 예술가의 소명이라고 생각했다.

한편 신플라톤주의를 받아들인 작가들은 외양과 사상 배후에 있는 궁극적 실체의 존재를 인정하였다. 그리고 이를 위해 단순한 묘사에 기반한 사실주의나 늘 변화하는 자연의 포착이 아닌,

1917년의 『데 스테일』(*De Stijl*) 창간호 표지.

근본적인 기하학구조의 영속적이며 절대적 내용에 집중해야 한다고 믿었다. 보편적 생성원칙은 각 예술의 본모습을 해치지 않으면서 모든 예술에 접목할 수 있고, 그런 생성원칙에 근거할 때만 예술의 자율성을 보호할 수 있다는 것이었다.[2]

데 스테일은 모더니즘이 이끈 추상의 궁극적 목표를 보편성과 순수성에 두었고 이를 실천했는데, 가장 충실히 실행한 작가는 몬드리안이다. 그는 자신의 작업 양식을 '신조형주의'New Plasticism라고 불렀으며, 1920년 말 『신조형주의: 조형적인 등가물의 일반 원리』라는 제목으로 자신의 이론을 정립한 책을 출판했다. 그에 따라 데 스테일의 기본요소는 삼원색(노란색, 파란색, 빨간색)과 무채색(검은색, 흰색, 회색) 그리고 수평선과 수직선

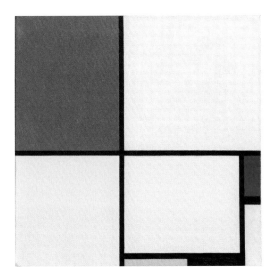

▲피트 몬드리안, 〈구성 III〉(Composition III), 1929, 개인 소장.
▼피트 몬드리안, 〈구성〉(Composition in line), 1917, 크뢸러 뮐러 미술관, 오테를로.

으로 정립되었다. 이러한 몬드리안의 신조형주의와 더불어 이 그룹의 미적 원칙을 제시한 작가가 테오 반 두스뷔르흐Theo van Doesburg이며, 그는 자신의 '요소주의'Elementarism를 주장했다. 데 스테일의 원칙은 '요소화'와 '통합'의 두 가지 과정이다. 요소화 는 각 작품을 분석하여 구성요소를 밝혀낸 뒤 이를 더 이상 감 축 불가능한 기본요소로 단순화하는 것이다. 그리고 통합은 요 소화작업에서 발견된 기본요소인 선, 면, 색, 형태를 철저히 연 계하여 모든 요소를 균등하게 만드는 것이다.[3] 반 두스뷔르흐 는 이 균형과 대비 속에 역동적인 통합, 즉 조화가 있어야 한다 는 것을 강조하였다.

이 그룹의 대표적인 예술가로는 언급했듯 몬드리안과 반 두 스뷔르흐, 헤릿 리트벨트Gerrit Rietveld가 있다. 몬드리안이 회화 에서 '데 스테일' 원칙을 가장 충실하게 접목한 예술가라면 반 두스뷔르흐와 리트벨트는 실내디자인과 건축 분야에서 이 원칙 을 가장 잘 실현한 작가였다. 그 외 이 그룹에는 화가, 시인, 조 각가, 건축가, 가구디자이너, 영화감독 등 다양한 분야의 사람들 이 포함되었다. 그중 초기 멤버인 몬드리안이 '사선논쟁'으로 1925년 그룹을 탈퇴한 이후 회화에서 이루어진 기하학적 추상 형식이 공간으로 확장되면서 데 스테일의 활동은 건축이 주를 이루었다. 회화에서 정립된 유토피아적 기하 추상이 건축에서 실현되었던 것이다.

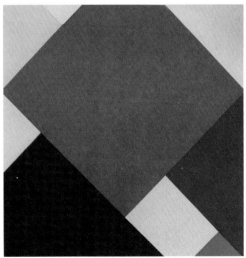

▲테오 반 두스뷔르흐, 〈동시적 역-구성〉(Simultaneous Counter-Composition),
1929~30, MoMA, 뉴욕.
▼테오 반 두스뷔르흐, 〈역-구성 V〉(Counter-Composition V),
1924, 암스테르담 시립미술관, 암스테르담.

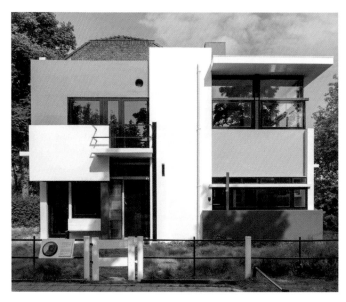

헤릿 리트벨트, 〈슈뢰더 하우스〉, 1924, 위트레흐트.

몬드리안은 네덜란드 아메르스포르트에서 태어났으며 화가
가 되기 위해 암스테르담에서 미술아카데미를 다녔다. 그는 브
라크의 작품을 보고 파리로 이사하여 입체주의를 익히게 된다.
제1차 세계대전 중에 고향인 네덜란드에서 '데 스테일'에 중요
한 영향을 미치게 되는 두 사람을 만나게 되었다. 한 사람은 수
학자이자 신지학자인 철학자 쇼엔마커스M.H.J. Schoenmarkers 이
고,⁴ 또 다른 사람은 화가 바르트 판 데르 레크Bart van der Leck 5 다.

피트 몬드리안(Piet Mondriaan, 1872~1944).

쇼엔마커스의 신지학과 판 데르 레크의 회화는 훗날 데 스테일
그룹의 일원이 될 예술가들에게 많은 영향을 미쳤다. 순수 조형
요소를 발견한 그는 이후 통합에만 집중하게 되면서 모듈 그리
드를 이용하여 회화를 제작한다.

　몬드리안은 1917년 「회화에서의 새로운 형성」이라는 논문을
발표하여 자신의 추상을 구체화했다. 그는 "자연적인(외면적인)
것이 계속 기계적으로 될 경우 삶의 관심은 점점 더 내면적인
것을 지향하게 된다"라고 서술했다.[6] '내면성'의 강조는 칸딘스
키와 일정 부분 겹치는 것이지만 그는 칸딘스키를 비판한다. 몬
드리안은 그의 추상화가 감정 의존적이고 상당히 유기적인 특
성이 보인다면서 이에 반해 직선의 사용이 갖는 중요성을 피력
했다. 자유로운 직선을 추구했던 몬드리안은 유기적 곡선에만

바르트 판 데르 레크, 〈술 마시는 사람〉(The Drinker), 1919,
암스테르담 시립미술관, 암스테르담.

주목한 칸딘스키에게서 한계를 본 것이다.

몬드리안은 1919년 중반 파리를 다시 방문해 1년 반 동안 규칙적인 그리드를 제거하는 작업을 한 후 1920년 말부터 '신조형주의' 회화를 제대로 시작하였다. 이후 그는 반 두스뷔르흐와 잘 알려진 '사선논쟁'을 벌이는데, 사선을 강조한 반 두스뷔르흐가 데 스테일의 생성원리에 위배된다고 믿었다. 이후 몬드리안은 1925년에 데 스테일을 탈퇴하고 신조형주의 회화를 단독으로 지속한다. 제2차 세계대전으로 인해 파리를 떠나 뉴욕으

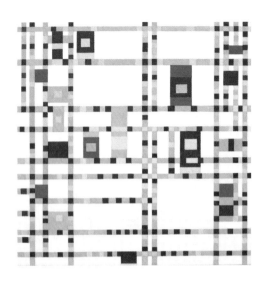

▲피트 몬드리안, 〈브로드웨이 부기우기〉, 1942, MoMA, 뉴욕.
▼피트 몬드리안, 〈승리 부기우기〉, 1944, 헤이그 시립미술관, 헤이그.

로 간 몬드리안은 그곳에서 자신의 유토피아를 도심의 빌딩 속에서 발견한다. 그가 뉴욕에서 매료된 재즈 '부기우기'는 그로 하여금 더 자유롭고 활기찬 그림을 제작하게 했다. 그의 〈브로드웨이 부기우기〉Broadway Boogie-Woogie는 이러한 재즈의 리듬과 역동성을 잘 드러낸다. 복잡한 뉴욕의 도시경관이 단순한 구조와 색채의 디자인으로 나타난 이 그림이 그가 추구한 데 스테일 및 신조형주의 비전을 함축적으로 보여준다.

피트 몬드리안과 〈구성 II〉

몬드리안은 제1차 세계대전이 끝난 후 1919년, 네덜란드에서 파리로 돌아가 자신의 추상회화를 본격적으로 구현했다(그는 1912년 파리로 이주했다). 바로 그 이전인 1916년에서 1917년의 작업에서부터 그의 그림에서는 주제나 형태에서 자연이나 사물을 연상시키는 흔적이 없어진다. 이 시기에 몬드리안은 자신이 영향받았던 입체주의를 넘어 완전한 추상화를 이룬다.[7] 그의 추상은 사물에서 그 본질의 추출이라는 의도를 지향하고, 보편성과 단순화의 과정을 집요하게 추구한 결과다. 그리드를 기반으로 하는 추상은 1919년에서 1920년 사이에 시작되었는데, 〈구성 II〉Composition II 는 이 시기 완성된 그의 가장 전형적인 그림이다. 그는 이후 파리에서 20년 동안 지내며 독자적인 추상언어를 발전시켰고 1940년부터 시작된 뉴욕생활에서 음악적 리듬을 가미한 보다 정교한 작업에 열중하며 그의 말기를 보내게 된다.

〈구성 II〉가 제작된 1920년대 초는 그 자신만의 회화를 정립하는 시기였고, 데 스테일 그룹을 조성하여 왕성한 활동도 보여준 때이기도 했다. 1920년대 후반, 몬드리안의 파리 작업실은

피트 몬드리안, 〈구성 II〉, 1922, 구겐하임 미술관, 뉴욕.

작가들, 비평가들, 애호가들을 위한 순례의 장소였다. 자신의 작업실을 단순하고 절제된 방식으로 완전히 개조하여 그의 회화와 유사한 방식으로 벽을 색채 패널로 둘렀고, 가구도 이러한 미적 구성에 포함시켰다. 작업실의 가구들은 흰색, 회색, 검은색, 삼원색으로만 되어 있었다. 마치 자신의 작품을 3차원 공간에 옮겨 놓은 것처럼 작업과 생활공간을 통합한 것이다. 방문자들은 이렇듯 예술과 삶이 통합된 방식에 매료될 수밖에 없었다.[8]

1920년대 후반, 피트 몬드리안의 파리 작업실.

　그의 회화에 가장 큰 영향을 미친 것은 입체주의였다. 1911년 암스테르담에서 열린 전시회에서 피카소와 브라크의 그림을 본 것이 그의 작업에 큰 전환점이 되었다. 이후 극도로 절제된 추상으로 가는 과정에 입체주의의 영향을 확인할 수 있다. 전통적 재현에 전면 도전한 입체주의는 지극히 단순한 선과 색의 구성을 추구한 몬드리안에게 더없이 중요했다. 그의 회화는 구체적 묘사보다는 사물이나 장면의 핵심적 특성을 단순한 기호와 근본적 특징으로 감축시켰다. 그는 리얼리티와 정신적인 것이 대립된다고 보았고, 미술은 리얼리티를 넘어 정신적 유토피아의

영역에 있는 것이라 믿었다. 그의 회화는 단순하지만 심오한 정신성의 추구와 종교적 신념에 의한 것이라 할 수 있다.

이러한 자신의 신념을 구현하기 위해 몬드리안은 헤겔의 변증법에 기댔다. 그는 그것이 대립항에 기반을 두지만 긴장과 모순에 의해 움직이는 역동적 체계로 이해했다. 당시 그는 헤겔의 철학에서 "각각의 요소는 그 반대요소에 의해 결정된다"는 논리를 가져와 이에 따라 자신의 미학체계를 정립했다. 그의 체계는 현실세계를 미적인 기호형식으로 바꾸는 것이었다. 자의적으로 기호를 정립하는 것으로 '코드변환'transcoding인 셈이다.[9]

몬드리안은 1910년대 후반 전면 대칭을 포기하고 임의성과 의도적인 비非위계적 질서 사이의 긴장을 강조한다. 도식적인 균형을 추구하지 않고 도리어 이를 피하는 작업이다. 그는 종종 색채를 한 쪽보다 다른 편에 더 많이 배치했고, 중앙에 집중되지 않게 구성하였다. 그는 "극도의 각성의 경지와 보편적 아름다움을 표현하기 위해 평면에 선과 색의 조합을 구성한다. […] 진리와 추상에 가능하면 가까이 가서 거기서부터 사물의 근본에 도달하기까지 노력한다"고 서술한 바 있다.[10] 그는 계산이 아닌, 각성을 갖고 고도의 영감에 의해 그은 수평선과 수직선을 통해 조화와 리듬을 시각화했다. 비대칭구성을 통한 회화 속의 리듬은 음악에 대한 그의 열정과 관련이 있다. 몬드리안은 열정적 댄서였고 특히 후반기에는 재즈에 매료되었는데, 특히 모던

하고 리듬 있는 감성을 담아 앞뒤로 움직이는 일정한 스텝을 좋아했다. 1920년대 중반, 몬드리안은 축음기를 구비했고, 레코드를 사기 시작했다. 그리고 그의 작업실은 미술작업뿐 아니라 춤추는 장소이기도 했다. 미술과 춤의 리듬은 그의 작업에서 연관을 가졌다고 할 수 있다.

연인이 많았지만 평생 독신으로 살았던 몬드리안은 삶과 예술의 통합된 생활을 했고, 자신의 미학에 충실하게 삶을 재단했다. 그는 문화적 차이를 적극적으로 수용하고 그 특색을 삶에서 향유한 작가였다. 네덜란드 국적을 가졌으나 파리에 살 때는 잎담배를 말아 피우며 누구보다 파리지앵처럼 지냈고 뉴욕에 도착한 1940년 이후에는 행복한 뉴요커의 삶을 즐겼던 그였다. 재즈와 더불어 뉴욕의 화려한 조명에 매료되었고, 스트리트와 에비뉴로 구성된 수직, 수평의 도시 구획마저 그의 회화와 조형적으로 잘 맞았다는 것을 그의 〈브로드웨이 부기우기〉에서 흥미롭게 볼 수 있다. 재즈의 도시, 뉴욕에 대한 그의 애정은 그가 죽던 날 그렸던 마지막 작품 〈승리 부기우기〉Victory Boogie-Woogie에 고스란히 담겨 있다.

테오 반 두스뷔르흐(Theo van Doesburg, 1883~1931).

　한편 반 두스뷔르흐는 네덜란드의 화가이자 시인, 비평가, 건축가로 활동했다. 그는 유토피아적 이상을 표현하는 추상적 구성이 되려면 수학적 계산에 근거한 기하학적 배치가 필요하다고 생각했다. 그는 1920년대 초 바우하우스에서 가르쳤으며 이후 파리에서 다다이즘에 몰두하기도 했다. 1924년에는 사선이 수평선이나 수직선에 비해 더욱 생명력이 있다는 이론을 제안하면서 몬드리안과 사이가 멀어지게 된다. 또한 그는 「조형적 건축을 향하여」1924 라는 글에서 현대건축의 목표를 발표하며 건축의 새로운 비전을 제시했다. 이것은 간결한 형태와 개방성, 무중력성 등을 강조한 내용으로 네덜란드 현대건축이론의 근간이 되었다.

　리트벨트는 가구디자이너이자 건축가로서 데 스테일 원리가

헤릿 리트벨트(Gerrit Rietveld, 1888~1964).

잘 나타나는 〈슈뢰더 하우스〉Schröder House를 설계하였다.[11] 그
는 모든 구축적 프레임의 기본인 지지대와 피지지대의 구분을
없애고 파격적인 건축을 시도하여 평면적인 모더니스트 구조를
보여준다. 그는 가구에도 동일한 원리를 접목하는데, 대표적 사
례가 〈빨간색과 파란색 의자〉Red and Blue Chair다. 리트벨트는 건
축이든 가구든 자신의 작업을 조각이라 생각했으며, 그는 자신
의 작업이 "한계 없는 공간의 일부분을 분리해서 한계를 부여해
휴먼 스케일로 만든 독립적인 오브제"라고 설명했다.[12] 그의 단
순하고 세련된 작업은 오늘날의 감각에도 결코 뒤지지 않는다.

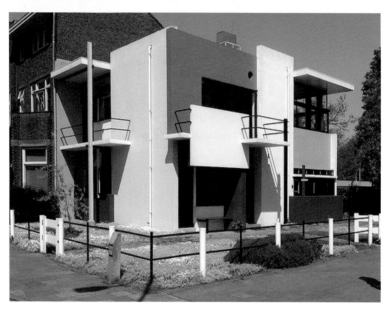

헤릿 리트벨트, 〈슈뢰더 하우스〉, 1924, 위트레흐트.

헤릿 리트벨트, 〈빨간색과 파란색 의자〉, 1918, MoMA, 뉴욕.

예술과 생활의 통합

다양한 분야에서 모인 데 스테일의 구성원들은 회화와 건축의 융합 그리고 예술과 생활의 통합이 가능하다고 믿었다. 이들은 건축과 회화가 '평면성'을 기본요소로 공유한다고 생각했다. 더 나아가 회화를 건축에 적용시키기 위해 반 두스뷔르흐는 데 스테일의 기본 원리에 사선을 추가하여 입체적인 건축공간을 평면적 회화로 구현하기를 시도하였다. 그는 이러한 초기작업에서 사용된 사선(요소)이 수직과 수평으로만 이루어진 경직된

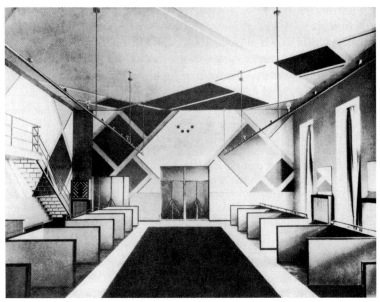

▲테오 반 두스뷔르흐와 코르넬리스 판 에스테런, 〈암스테르담 대학회관을 위한
색채 디자인〉, 1923, 판 에스테런-플뤽과 판 로하위전 자료관, 자위트홀란트.
▼테오 반 두스뷔르흐, 〈카페 오베트〉, 1928, 스트라스부르.

건축 공간 내에서 자연스럽게 다른 요소들을 숨기는 역할을 하게 된다고 주장했다. 사선의 활용은 〈암스테르담 대학회관을 위한 색채 디자인〉University Hall Amsterdam에 처음 등장했고, 프랑스 이에르Hyères 지역의 빌라 〈플라워룸〉Flower Room, 1924 디자인에서도 이용되었으며, 스트라스부르의 〈카페 오베트〉Café l'Aubette 작업에서도 돋보인다.[13] 이후 이들은 건축의 구성요소인 벽면과 바닥, 천장이 하나의 연속된 공간을 보여주는 작업을 데 스테일 건축의 특징으로 모색하였다.

데 스테일 주요 전시

데 스테일의 첫 전시

데 스테일의 건축 모델과 스케치는 1923년, 한 달 동안 파리의 레포르 모데른 갤러리L'effort Moderne gallery에서 처음으로 선보였다. 이 전시는 데 스테일의 첫 전시인 동시에 파리에서 열린 최초의 건축전이었다.[14]

이 전시에 참가한 작가로는 반 두스뷔르흐, 코르넬리스 반 에스테런Cornelis van Eesteren, 야코부스 아우드Jacobus Oud, 빌모스 후사르Vilmos Huszár, 리트벨트, 반 데어 로에,[15] 얀 빌스Jan Wils 등이 있다. 전시 카탈로그에는 17명의 작가와 건축모형, 스케치 등을 포함한 52개의 작품을 수록해놓았으며, 이것은 앞으로 나아갈 건

파리의 레포르 모데른 갤러리.

축의 방향에 대한 새로운 모습을 보여주었다. 전시 오프닝은 레 제와 르 코르뷔지에Le Corbusier를 포함한 중요 예술가들이 다수 참석하여 성공리에 치렀다. 이 전시는 유럽에서 미술의 중심지 였던 파리에 네덜란드의 '데 스테일' 운동을 알리며, 모던 디자 인과 건축의 시작이 네덜란드였음을 공표했다는 의미를 갖는다.

이 전시에 출품된 데 스테일의 건축작품 중 중요한 것은 반 두스뷔르흐와 반 에스테런의 건축 프로젝트와 리트벨트의 작 업으로, 이들의 첫 번째 건축 프로젝트인 〈대저택〉Hôtel Particulier 과 두 번째 프로젝트인 〈개인 주택〉Maison Particulière이었다. 전자 의 모형은 흰색이었고, 후자는 색채와 공간의 연계를 꾀하며 다 양한 색을 활용했다. 이 전시를 위해 반 두스뷔르흐는 투시도

테오 반 두스뷔르흐와 코르넬리스 반 에스테런, 〈대저택 모형〉, 1923,
네덜란드 건축협회, 로테르담.

를 제시했는데, 이를 통해 회화와 건축이 통합되는 모습을 보여
주려 시도한 것이다. 그는 색채가 구축의 재료가 된다는 신념을
실현하고자 했는데, 이를 위해 칸막이screen을 활용하여 회화의
요소(색채)와 건축의 요소(벽)를 일치시키고자 했다.

이 전시에는 데 스테일의 여러 구성원들의 작품이 망라되어
있었으나 전체 작품의 절반 이상은 반 두스뷔르흐가 판 에스테
런과 협력한 세 개의 주택작품에 대한 드로잉과 모형이었다. 반
두스뷔르흐는 건축작업을 통한 데 스테일의 조형성 확립을 위
해 이 그룹의 작가들 중 지속적으로 다양한 작업을 만들었다.
특히 이 1923년 전시에서 그가 선보인 주택작품은 데 스테일의
조형정신을 통합적으로 보여준 작업이었다.[16] 반 두스뷔르흐는
데 스테일의 건축작업 중 리트벨트의 〈슈뢰더 하우스〉를 높이

테오 반 두스뷔르흐와 코르넬리스 판 에스테런, 〈개인 주택 모형〉,
1923, 네덜란드 건축협회, 로테르담.

평가했다. 그는 리트벨트가 건물의 프레임(골조)을 요소화한 것
을 환영했고, 칸막이를 더 확장된 방식으로 활용한 점을 인정했
다. 또한 이 프로젝트에서는 바닥면과 벽면의 시각적 수평성이
강조되며 '캔틸레버'cantilever 양식이 나타난다.[17] 〈슈뢰더 하우
스〉에서 리트벨트는 모퉁이 부분의 구조축을 과감히 삭제하고
유리 창문을 설치하여 내부공간이 외부공간으로 확장되는 것을
시각적으로 보여주었다. 반 두스뷔르흐는 이러한 이유로 〈슈뢰
더 하우스〉가 1923년 전시에서 자신이 제시한 원칙을 실현했다
고 강조했다. 이 경쾌한 건축은 모더니즘 건축의 기능주의를 영
리하게 비틀어 고안한, 하나로 통합된 조각과 같은 작품이라 할
수 있다. 이러한 비틀기 방식은 리트벨트의 가구 〈빨간색과 파
란색 의자〉에서도 동일하게 보인다.

파리의 퐁피두센터.

퐁피두 현대미술관 전시:《몬드리안 데 스테일》

최근 파리의 퐁피두 현대미술관에서 개최된《몬드리안 데 스테일》2010~11 전시는 1969년 이후 파리에서 40년 만에 열린 몬드리안 회고전이었다. 이 전시는 20세기 추상운동을 태동시킨 몬드리안 화풍의 진화과정을 한눈에 확인할 수 있도록 구성해 놓았으며, 몬드리안 작품뿐 아니라 데 스테일 그룹의 작품 등 600여 점이 전시되었다. 전시장은 크게 두 공간으로 나뉜다. 전시 첫 번째 섹션에서는 몬드리안이 당시 세계 예술계의 중심지였던 파리에서 어떻게 입체주의로부터 신조형주의로 자신의 스

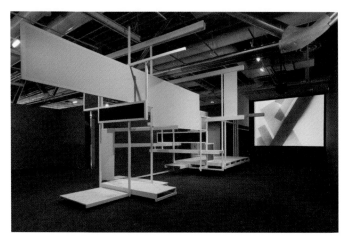

타일을 발전시켰는지를 제시했다. 두 번째 섹션에서는 데 스테일 그룹의 반 두스뷔르흐와 리트벨트 등의 드로잉, 유화, 사진, 아카이브들이 전시되었다.

바우하우스: 삶과 예술이 하나가 된 토탈아트

기원과 형성

바우하우스Bauhaus 는 독일어의 'Bau'construction, 건설/building, 건물 와 'Haus'house, 집라는 단어가 합쳐진 합성어로, '건설의 집'

발터 그로피우스
(Walter Gropius, 1883~1969).

house of construction 또는 '건설 학교'school of building 라고 말할 수 있다. 1919년부터 1933년까지 운영된 바우하우스는 단순히 교수와 학생으로 이루어진 교육기관이라기보다 장인과 견습공master-apprentice 으로 구성된 공방workshop 이자 이들이 함께 모여 생활하는 공동체였다.[18]

　1919년 독일 바이마르Weimar 에 건축가 발터 그로피우스Walter Gropius 에 의해 설립된 바우하우스는 20세기를 통틀어 가장 영향력 있던 '총체예술'의 교육기관이라 할 수 있다. 비록 그 역사는 길지 않았으나 그 이후에도 큰 파급 효과를 가져왔다. 바우하우스는 순수미술의 이상과 디자인의 유용성을 총체적으로 추구했고, 이를 통해 다양한 미술 형태를 생산하고자 했다. 시대를 앞서간 이 기관은 현실과 괴리된 이전의 아카데미즘에 반대하여

실제 삶과 연관된 교육을 추구하였다. 이러한 바우하우스의 미학은 중세를 잇고 수공예를 중시하며 순수미술을 추구하는 입장과 기계 및 산업과 연계된 디자인 중심의 입장이 공존하는 특성을 가졌다. 후기로 갈수록 교육의 중심이 전자에서 후자로 변화하는 경향을 갖게 되었는데, 이는 주로 교육을 책임졌던 지도자층의 입장이 반영된 것으로 보인다.

바우하우스의 선언문이 담긴 소책자는 그로피우스가 작성한 선언문 그리고 파이닝거의 표지 그림 그리고 바우하우스의 프로그램에 대한 소개로 구성되었다. 우선, 파이닝거가 제작한 표지작업은 〈(미래의) 교회〉Cathedral of the Future라는 제목의 목판화다. 이를 보면 각각의 별 세 개는 건축가, 조각가, 화가를 상징하고, 고딕식 교회는 삼자의 협력으로 성취되는 건축예술을 나타낸다. 이미지는 고딕교회 위에 빛나는 세 개의 별과 이 별을 통과하는 여러 개의 사선으로 이루어진 입체주의 및 미래주의의 스타일이라 볼 수 있다.[19]

바우하우스가 추구한 교육적 목표들 중 가장 핵심적인 사항은 대략 세 가지다. 우선 간단히 말해 첫째, 건축을 중심으로 총체예술을 추구하는 것, 둘째, 순수미술과 공예 사이의 거리를 없애고자 한 것 그리고 끝으로 산학협동을 지향한다는 것을 들 수 있다. 구체적으로 말하자면 그로피우스가 작성한 선언문의 첫 문장부터 건축에 대한 강조가 두드러진다. 그는 "모든 창조

라이오넬 파이닝거, 〈(미래의) 교회〉, 1919,
바우하우스 아카이브, 베를린.

활동의 궁극적인 목표는 건축"이라고 규정하면서 이 학교의 첫
번째 목표는 흩어진 미술 분야를 통합하고, 모든 기술을 결합하
여 활용하는 통합 프로젝트를 수행하도록 훈련하는 것이라 밝
혔다.[20] 다시 말해 바우하우스는 바이마르 기존의 미술아카데
미가 내세우는 '이론'과 미술공예학교의 '실습'을 겸비한 종합
적 체계를 만들어 건축학 아래에 순수미술과 응용미술을 통합
한 새로운 '총체예술'을 만들고자 한 것이다.

그로피우스가 밝힌 두 번째 목표는 공예의 지위를 순수미술의 수준으로 끌어올리려는 것이었다. 그는 "건축가, 조각가, 화가들은 모두 공예로 돌아가야 한다"는 것과 "미술가와 공예가 사이에 근본적인 차이는 없다"라고 선언했다 그리고 바우하우스의 목표 중 빼놓을 수 없는 것은 "공예 및 산업체 지도자들과의 지속적인 접촉"을 확립하자는 것이었다.[21] 이는 선언문이 아닌 팸플릿에 수록된 바우하우스의 프로그램에 씌어졌는데, 이는 기관의 초기보다 후기에 점차 중요성을 더 갖게 되었다.

그리고 바우하우스의 특징이자 성과라 할 수 있는 교육은 '예비과정'이었다. 이는 신입생을 대상으로 한 6개월간의 예비교육 기간으로, 전쟁으로 인해 교육받을 기회가 적었던 입학생들의 실력 편차를 조절하기 위한 제도였다. 이 과정의 최초의 담당 교수는 1919년에 부임한 스위스 출신의 요하네스 이텐Johannes Itten이었다. 그는 학생들의 창의력과 예술적 재능을 개발시키고, 기초훈련을 통한 자신의 직업선택에 용이한 조형 분야를 발견하도록 하며, 무엇보다 형태와 색채에 관한 기본원리를 교육시키고자 했다. 그는 생생하게 표현된 것이 체험이며, 표현은 감각기관에 의존한다고 보았고, 육체는 정신의 도구이기 때문에 미술가에게 육체훈련은 중요하다고 여겼다. 그는 과학기술 문명은 위기에 처했고 이에 대응하는 정신세계를 찾아야 한다고 믿었으며 평소 일상의 삶에서도 그러한 태도를 유지했다.[22]

요하네스 이텐
(Johannes Itten, 1888~1967).

라슬로 모홀리나기
(László Moholy-Nagy, 1895~1946).

1923년, 이텐의 뒤를 이어 예비과정을 맡은 교수는 헝가리 출신의 모홀리나기였다. 그런데 그는 전임자와 완전히 대조적인 교육을 펼쳤다. 이텐이 기계문명을 혐오한 신비주의적이고 표현주의적 경향을 보였다면, 모홀리나기는 엔지니어와 같은 모습으로 기계를 이 시대의 정신이라고 주장했다. 연장선에서 그는 새로운 매체와 재료, 산업을 합리적이며 구조적으로 분석하고자 하였다. 특히 그는 콜라주, 포토몽타주, 사진과 포토그램, 금속구축물에 대한 연구를 독학하였고, 그 결과 〈빛-공간 변조기〉Light Prop for an Electric Stage 같은 빛과 관련된 기념비적인 작업을 남기기도 했다. 이후 모홀리나기가 떠난 1928년, 예비과정은 요제프 알베르스Josef Albers가 담당하게 되는데, 그는 모홀리나기와 유사한 입장을 취했다. 알베르스는 바우하우스가 폐교된

라슬로 모홀리나기, 〈빛-공간 변조기〉, 1930(1970), 바우하우스 아카이브, 베를린.

1933년, 미국 노스캐롤라이나에 새로 설립된 블랙마운틴 콜리
지대학Black Mountain College에서 시각미술 강의를 청탁받아 미국
으로 이주하였다.

시기별 바우하우스의 특징과 그 추이

바우하우스는 두 번 이전했고 설립된 도시는 세 도시였다. 먼
저 바이마르Weimar 시기는 1919년부터 1925년까지이고, 설립

1921~25년의 바이마르 바우하우스.

자인 그로피우스가 교장으로 있던 시기1919~28 와 겹친다. 두 번째인 데사우-Dessau 시기는 1925년부터 1932년까지인데, 한네스 마이어Hannes Meyer 가 1928부터 1930년까지 교장으로 재임했고, 뒤이어 반 데어 로에가 나머지 3년의 교장직을 맡았다. 마지막으로 베를린 시기는 1932년부터 시작되었으나 1933년 나치에 의해 폐교될 때까지 1년도 채 안 되게 잠시 운영되었다.23

바이마르공화국 시기와 일치하는 바우하우스의 역사는 다사다난했던 공화국의 흥망성쇠에 영향을 받지 않을 수 없었다. 바우하우스 초기 몇 달은 미술교육의 개혁과 새로운 사회건설을

1925~32년의 데사우 바우하우스.

위한 의지로 특징지을 수 있고, 그 목표는 여러 대립된 요구 속에서 이상주의와 사실주의를 적당히 배합시킨 형태였다고 말할수 있다. 1920년대 전반1923~25에는 통화개혁이라든지 외국인투자 및 기술개발의 열풍이 일어나며 독일 경제가 안정을 얻었고, 또 이렇듯 국가산업이 발전하는 상황에서 정치적으로 극우파와 극좌파가 각기 세력을 키웠던 때였다. 이 시기에 바우하우스의 교육 지침은 예술적인 자기표현이라는 감상적 개념보다는이성적이고 과학적인 사고를 추구하는 방향으로 진행되었다.

　이후 1925년부터 1933년까지의 데사우 시기는 급진주의자와

혁명주의자의 공화국 내 정치적 양극화가 일어나고, 국가경제는 잠시 호황을 누리던 시기로, 이에 따라 바우하우스는 산업적 요구에 맞추어 교육하게 된다. 이 시기에 그로피우스는 건축 프로그램에 집중하기 위해 마이어에게 교장직을 물려주었다. 사회주의자이며 마르크스주의자였던 마이어는 미술과 건축에 대한 그로피우스의 경험주의적 도제식의 접근으로부터 기능적·과학적인 접근으로 전환하고자 하였다. 그는 사회적 효용과 책임을 지닌 "보다 높은 단계의 조형학교"를 지향하면서 학생들을 정치화하게 된다. 이러한 마이어 중심의 입장은 "편협한 기능주의"라는 비난을 받기도 했는데, 이에 대해 반대 입장에 있던 작가들이 칸딘스키와 클레 등 화가 중심의 순수미술가였다. 후자의 경우는 "예술 지상주의적, 상아탑 회화"라는 비난을 받았고, 결국 마이어식의 기능주의 진영과 순수미술가의 두 진영은 갈등을 키우게 된다. 이에 대한 봉합으로 마이어는 해고되었고, 반 데어 로에가 교장직을 맡게 되어 바우하우스는 이데올로기를 뺀 순수한 건축학교를 지향하게 된다.[24]

전통의 계승과 새로운 체제가 공존했던 바이마르 시기에는 학생들 대부분이 가난하여 열악한 환경 속에서 일과 학업을 겸해야 했다. 그럼에도 불구하고 그로피우스는 바우하우스를 학생과 선생이 함께 일하고 생활하는 학교 이상의 공간으로 만들고자 했다. 더불어 학교운영이사회에 학생을 참여시키고 학

생회를 장려하는 등 민주적이고 자율적 체제를 만들었다.[25] 1925년 이후 바우하우스 근거지였던 데사우는 북부 산업도시로서 어려웠던 경제 상황에서 바우하우스의 산업디자인이 부각되면서 상업적으로도 비교적 성공을 거두었다.[26] 무엇보다 1925년 데사우로 옮기면서 데사우시는 새 바우하우스 건물을 세우는 데 합의하여 그로피우스가 대규모 철근 콘크리트와 유리로 기념비적인 건축물을 세우게 되었다. 이 모더니즘 건물에는 공방, 기술학교, 학생용 작업장의 주요 부분이 들어섰고, 부가적으로 학교건물과 마스터용 주택이 세워졌다. 실제로 내부 장식과 가구는 바우하우스의 공방에서 담당하였다. 당시는 물론 지금까지 대표적인 모던 건축물로 인식되는 데사우 바우하우스는 중요한 의미를 갖는다. 더불어 데사우 시기인 1927년, 건축학과가 처음으로 설립되었다.

이렇듯 1920년대 초반의 바이마르 바우하우스의 시기는 중세적이고, 수공예적이며, 반기계문명적이고, 표현주의적이라면 1920년대 중반 이후 데사우 바우하우스 시기는 기계와 산업에 대해 친화적이며, 미래적이고, 구축주의적이라고 할 수 있다. 이것은 바우하우스의 중심인물인 그로피우스가 당시의 급격한 사회문화적 변화에 대한 행정가적이고 전략가적 적응력을 발휘한 것이기도 하면서 앞서 언급했듯 예비과정을 맡았던 책임자가 이텐에서 모홀리나기로 바뀐 결과이기도 했다.[27]

바우하우스 초기 교육에서 공예와 수작업에 대한 강조에서 1922~23년부터 '산업세계'에 대한 수용이 본격화되면서 그전 미술운동들과의 연관성은 종결되어가고, 이후에는 기계적이며 체계적인 미학으로 전향되었다.[28] 예컨대 네덜란드 데 스테일의 지도자인 반 두스뷔르흐는 1921년 바이마르 바우하우스를 방문한 후 그곳에 머물면서 학생들을 가르치기도 했는데, 그는 당시 바우하우스의 공예적 방향을 신랄히 비판하였다. 바우하우스 내에서 이러한 그의 비판과 데 스테일의 영향은 기계와 산업에 합리적이고 구조적으로 대응하는 방향으로 나아가도록 작용하였다.

바우하우스의 이중적인 지향성은 몇몇 인물들을 통해 상징적으로 드러난다. 독일공작연맹에 속해 있으면서 미술공예 운동과 아르누보 양식을 고수하며 공예적이고 장식적인 디자인을 주장한 앙리 반 데 벨데Henry van de Velde와 장식을 배제한 기능적 디자인과 산업 표준화를 주장한 헤르만 무테지우스Hermann Muthesius의 논쟁에서도 이러한 대립을 볼 수 있고, 바우하우스 내 이텐과 모흘리나기의 갈등에서도 이를 읽을 수 있으며, 그로피우스 자신의 변화와 함께 마이어에서 반 데어 로에로 이어지는 바우하우스 교장의 성향에서도 이를 찾아볼 수 있다. 또한 바우하우스 내의 다양한 분야의 교수진을 볼 때 바우하우스가 칸딘스키, 클레, 몬드리안, 알베르스, 오스카 슐레머Oskar Schlemmer

등의 다양한 미술사적 지향을 그들의 교수법과 작품 속에서 구현하고 있음을 알 수 있다. 또한 종합적이고 총체적인 건축을 지향한 바우하우스의 디자인과 건축은 철근, 콘크리트, 유리 등의 산업적 재료의 충실한 사용과 기술 및 재료의 발달이 뒷받침되어야 하는 캔틸레버 방식을 적극적으로 활용하며 건물의 내부와 외부의 구별이 없는 구조를 구현했다는 점에서 그 의의가 크다. 그리고 생산성, 효율성, 기능성이라는 디자인의 가치를 대변하고, 장식을 배제한 간결하고 기하학적인 디자인 등을 실현했다는 점에서 모더니즘 미학을 제대로 구현했다고 할 수 있다.

바우하우스 주요 전시

바우하우스 전시들

1923년 여름, 바우하우스의 첫 전시가 열렸다. 이는 창립 4주년을 맞아 학교체제를 정비하고 이제까지의 활동을 총결산하는 전시였다. 이 해는 앞서 언급했듯 바우하우스 교육이념과 방향을 전환한 해이기도 했다. 그로피우스는 '예술과 기술-새로운 통합'Art and Technique - a new unity 이라는 전시 개막강연과 그 무렵 발표한 「바우하우스의 이념과 조직」이라는 논문을 통해 예술과 기술의 통일을 주장했다. 그는 기술이란 과거의 수공예 기술을 의미하는 것이 아니라 모던 기술인 기계기술을 가리킨다

고 밝혔다. 따라서 수공예 기술은 수공예가를 양성하는 데 있는 것이 아니라 손의 기술적 능력을 기르는 데에 있는 것으로, 수공예 교육은 수단이지 목표가 아니라고 강조했다. 그는 또한 수공예와 공업은 서로 계속해서 접근하고 있고 공방과 공업 기업체와의 결부도 서로 유용하다고 주장했다. 결과적으로 바우하우스는 과거의 미술학교 및 공예학교에서부터 기계시대의 대량생산에 적응하는 산업디자인의 실천 교육기관으로 변모하게 된 것이다.[29]

이러한 바우하우스의 대대적인 첫 전시는 그동안의 교육성과를 보여달라는 튀링겐 연방정부로부터의 요청에 의한 것으로 추측된다. 전시회는 극심한 인플레이션과 높은 실업률 속에서 100여 명 남짓한 인원으로 준비하였는데, 결과적으로 독일은 물론 유럽 각지에서 온 약 1만 5,000여 명이 전시를 관람했으며, 각종 신문과 잡지에서 보도된 점을 볼 때 상당히 성공적이었음을 알 수 있다. 전시기간 중 그로피우스와 칸딘스키 등의 강연이 있었고, 슐레머의 「세 쌍의 발레」Triadic Ballet가 바이마르 독일 국립극장에서 공연되었고, 새로 개발된 저속-고속으로 촬영한 영화가 상영되었으며, 릴케의 시에 기반한 「마리아의 생애」, 스트라빈스키의 「병사의 이야기」의 음악회가 열렸다.

또한 전시에는 반 데어 로에를 비롯한 바우하우스 외부의 아우드, 르 코르뷔지에 등의 건축가들을 소개하는 국제 건축전이

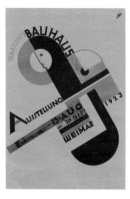

요스트 슈미트, 〈바우하우스 전시 포스터〉, 1923. 바우하우스 아카이브, 베를린.

있었고, 마르셀 브로이어Marcel Breuer 등의 가구 전시가 있었다. 이와 함께 게오르크 무헤Georg Muche 의 바이마르 실험주택이 소개되었다. 요스트 슈미트Joost Schmidt 의 바우하우스 본관 현관부조와 슐레머의 현관벽화와 계단의 부조도 반 데 벨데가 건축한 본관 입구와 복도 계단에 장식되어 소개되었다. 또한 전시사업의 일환으로 1923년에 『바이마르 주립 바우하우스 1919~23』 이라는 책이 발간되었는데, 여기에는 「바우하우스의 이념과 구조」라는 그로피우스의 논문과 더불어 교육과정에 대한 유명한 다이어그램이 포함되었고, 클레의 「자연연구의 길」, 칸딘스키의 「형식의 기본요소」 등의 글이 실렸다. 그로피우스는 자신의 다이어그램과 교육 계획을 통해 예비교육과 공방교육, 형태 및

조형교육에 건축교육을 추가했다. 건축을 강조한 교육체계였던 것이다.

이후 바우하우스 관련 해외 전시로는 1930년 파리에서 그로피우스가 독일공작연맹의 의뢰를 받아 장식미술가협회Société des Arts Décoratifs에서 주최한《국제장식미술》독일관을 기획한 전시가 있다. 이 전시실은 그로피우스, 모흘리나기, 브로이어 등이 참여하여 디자인했다. 그리고 1938년 MoMA에서는 바우하우스를 정리하는 최초의 전시로《바우하우스 1919~28》Bauhaus 1919~28이 열렸다. 관장인 바아에 따르면 1930년대부터 바우하우스의 영향이 국제적으로 미치기 시작했다고 평가하였다. 이후 실제로 바우하우스 순회전이 유럽과 아프리카, 오스트레일리아, 아시아, 라틴아메리카 지역에서 열려 국제적인 반향을 일으켰다.

바우하우스 폐교 이후 그 국제적 영향력과 파급 효과

1933년, 나치(국가사회주의자들)에 의해 바우하우스가 폐교된 후 바우하우스에 몸담았던 교수와 학생들은 미국과 더불어 영국, 일본 등 세계로 진출하였고, 그 영향력도 함께 퍼져나갔다. 모흘리나기는 1937년 시카고에 '뉴 바우하우스'를 세웠고, 알베르스는 블랙 마운틴 칼리지Black Mountain College와 예일대학에서 가르치며 미국 미술에 지대한 영향을 미치게 된다. 건축 분

1932~33년의 베를린 바우하우스. 현재는 남아 있지 않다.

야에서는 그로피우스와 브로이어가 1937년 함께 하버드 대학으로 갔으며, 반 데어 로에는 일리노이 공과대학으로 가서 '시카고 스쿨'을 이루게 된다. 이들의 스타일은 이른바 미국의 '국제 양식'International style에 영향을 주게 된다. 필립 존슨Philip Johnson이 정의한 이 양식은 프랭크 로이드 라이트Frank Lloyd Wright, 프랑스의 르 코르뷔지에 등과 함께 모더니즘 건축의 대표적 스타일이었다.[30] 또한 바우하우스 졸업생인 막스 빌Max Bill은 1950년 서독의 울름Ulm시에 디자인 학교를 세워 바우하우스를 이어갔다.

앵포르멜: 실존의 흔적, 형태를 뭉개고 촉각을 극대화하다

기원과 형성

제2차 세계대전으로 인한 극도의 불안과 죽음의 공포를 겪고 난 후 도래한 무질서와 혼란 속에서 이성에 기반한 서구문명에 대한 회의와 좌절감은 극심했다. 이에 유럽은 서구문명을 지탱해 온 이성 중심의 모든 가치체계와 인간관을 거부하고, 무無로 돌아가 모든 것을 다시 시작할 것을 요구했다. 인간성과 자유를 되찾아야 한다고 생각한 지식인들은 실존주의에 몰입했고, 예술계도 그 영향을 입었다. 예술가들은 전쟁 이전의 유토피아적인 기하학적 추상과 비현실적인 초현실주의를 거부했다. 이들은 어린아이, 원시인, 정신질환자, 광인 등에 관심을 가졌고, 즉흥적 행위와 격정적 표현 및 물질성에 치중하는 경향을 보이게 되었다.

앵포르멜은 전쟁의 참사를 겪은 유럽에서 문명과 그 파괴에 대한 깊은 회의를 느끼고 '원시적' 세계를 동경하며, 광인이나 어린아이의 시각으로 돌아가 새로운 미술의 창작을 시도했던 움직임을 지칭한다. 따라서 앵포르멜 작업에서 보이는 어린아이와 광인 같은 표현은 밝고 장난스러운 느낌이 아니라, 인간에 대한 심도 있는 연민과 회의 그리고 인간성 회복에의 갈망을 나타낸다. 나치의 학살과 전쟁의 참사로 인해 초래된 고통과 트라

우마는 언어 이전과 이성 너머의 사회적 양상과 집단무의식을 발현시켰다. 앵포르멜 작가들의 작업은 정신분열증과 어린아이의 '순수한' 시각을 탐구한 것이라 말할 수 있다.

앵포르멜 미술은 캔버스 표면의 질감을 살려 물질성을 부각함으로써 기존 미술의 정형화된 규범을 탈피하고자 했다. 다듬어지지 않은 거친 물질은 마티에르matière 자체의 촉각적 특성을 강조해 그동안 시각중심주의였던 미술에서 벗어나고, 기존의 아름다움에 도전한 것이다. 당대의 비평가들은 장 뒤뷔페Jean Dubuffet의 진흙 같은 그림을 보며 "더러운 것, 쓰레기, 오물"이라 악평했으며, 장 포트리에Jean Fautrier의 색 조합이 추하고 비합리적이라고 비난했다. 하지만 소수의 지지자들은 이미 모든 것이 파괴된 당대에 인간성을 회복하려는 시도라며 미술에서의 '구원'의 전략이라 인식하였다. 아름다움과 거리가 먼, 거칠고 더럽고 혐오스러운 이미지는 전후미술의 새로운 대안처럼 생각되었던 것이다. 상실된 인간 본능의 자유와 인간성의 회복은 중요했다. 따라서 이를 지향한 앵포르멜 작가들을 동시대 사상이었던 실존주의와 연관하여 보는 것은 타당하다.

장폴 사르트르Jean-Paul Sartre에 따르면 우리의 의식은 결핍 또는 욕망 그 자체이기에 실현되었다고 하더라도 실현된 순간 동시에 이를 무화無化하고 끝없이 무언가를 지향한다. 예컨대 우리가 어떤 사람이 존재한다는 것을 인식할 수 있는 순간은 그

사람이 부재할 때다. 인간성의 실종과 부재를 민감하게 느끼고 자책했던 작가들에게 실존주의는 알게 모르게 영향을 준 사상이었다. 이는 앵포르멜 작업에서 사회적 제약으로부터의 자유뿐 아니라, 나 자신을 부정하는 실존주의적 태도를 확인하게 되는 이유다.

사르트르 자신도 미술작품에 관한 소견을 언급한 바 있다. 그는 캔버스의 이미지가 예술가의 개념이나 정신을 드러낸다고 보지 않았다. 놀랍게도 그는 "실재하는 것은 우리가 알아차리는 것에 실패해야만 하는 것이며, 그것은 붓질과 캔버스의 접착성, 입자, 색채 위로 퍼져 있는 광택 등의 결과물이다"라고 말한다.[31] 다시 말해 캔버스 위의 물질은 그것이 표상하는 무언가를 존재하게 할 수 없고 단지 물질일 뿐이다. 실제로 뒤뷔페는 그림의 형상이 있는 그대로 읽히는 것을 거부했고, 포트리에는 1964년 인터뷰에서 자신의 작품을 '형태 없음'formlessness 이 아니라 '자유로운 형상'liberated figuration 으로 보아야 한다고 주장했다.[32]

프랑스 평론가 미셸 타피에Michel Tapié 는 이렇듯 새로운 형식, 즉 형상이 쉽게 식별되지 않고 재료를 통해 드러나는 그림들을 '앵포르멜'L'informel 이라 명했다. 타피에는 폴 파케티Paul Facchetti 갤러리에서 1951년과 1952년 두 차례에 걸쳐 《앵포르멜의 의미》Signifiants de l'Informel 를 개최하고, 1952년 말에 다시 같은 장소

에서《또 다른 미술》Un art autre을 기획함으로써 미국의 추상표
현주의에 맞서 앵포르멜을 유럽의 새로운 미술경향으로 결집
시키려 노력하였다.[33] 대표적인 작가로는 선구자적 위치의 포
트리에, 뒤뷔페, 볼스Wols 외에 알베르토 부리Alberto Burri, 조르주
마티외Georges Mathieu, 한스 아르퉁Hans Hartung, 니콜라 드 스타엘
Nicolas de Staël, 피에르 술라주Pierre Soulage, 안토니 타피에스Antoni
Tàpies, 앙리 미쇼Henri Michaux를 들 수 있다. 대부분 프랑스 작가
들이나 부리는 이탈리아, 타피에스는 스페인 태생이다.

 '앵포르멜'은 '형태가 없는'이라는 뜻을 지닌 형용사 '앵포
름'informe에서 유래된 것으로, 이 형용사는 당시 미술비평에서
도 종종 사용되던 용어였다. 그러나 타피에가 명명한 앵포르멜
의 개념은 형용사로서의 앵포름과 차이가 있다. 여기서의 앵포
르멜은 형태와 비형태 또는 구상과 추상의 구분을 초월한, 보다
보편적인 개념이라 할 수 있다. 타피에는 "앵포름이라는 개념과
반대의, 또 앵포름이라는 개념이 갖고 있는 어떠한 부정적·한
정적 특성도 갖고 있지 않는 추상적 영역을 가리키는 일반적인
용어로서 우리가 고안해낼 수 있는 어떤 형태의 체계를 모두 포
함한다"고 정의하였다.[34]

앵포르멜 주요 전시

장 포트리에의 《인질들》

앵포르멜은 제2차 세계대전을 겪은 유럽의 공포와 고통을 실제적으로 담아낸 지극히 체험적 미술작업이라 할 수 있다. 이를 구체적으로 보여준 초기의 전시로 앵포르멜의 대표주자 포트리에의 《인질들》Les Otages 이 있다. 1945년 파리의 르네 드루앵René Drouin 갤러리에서 개최된 이 전시에서 포트리에는 유사한 방식으로 제작된 소규모 그림 40개 이상을 일렬로 배치했다. 전쟁의 폭력과 정치적 압박으로 인한 인간의 고통을 실제적으로 담은 작품들로, 그 파격적 표현과 반복적 형상은 관람자들에게 전쟁경험의 공포와 불안을 소환했다. 실제로 전시에 나온 〈인질〉 연작은 포트리에가 1943년 게슈타포에 체포된 이후 파리 외곽의 요양소에 있을 때 주변 숲속에서 독일군이 무작위로 민간인들을 고문하고 처형하는 소리를 듣고 그린 작품이다. 그의 〈인질의 머리 no.21〉Tete d'otage no.21, 〈유대인 여인〉La Juive 등에서 보는 반쯤 지워진 얼굴은 나치의 잔인한 행위로 인해 희생된 자들의 고통이 실감나게 연상된다. 내러티브나 구체적 묘사 없이도 안료의 촉각성과 그 마티에르로 당시의 리얼리티를 함축적이고 핵심적으로 담보하는 작품이 아닐 수 없다.

포트리에의 앵포르멜 회화는 그 두꺼운 표면 질감이 특히 파

《인질들》카탈로그.

격적으로 받아들여졌다. 두꺼운 반죽 회화에 대한 비평 중에는 음식에 비유한 것이 두드러졌는데, "그의 작품 일부는 장미 꽃잎이고 일부는 카망베르 치즈를 발라놓은 것이다"라는 평도 있었고, "포트리에의 작업이 설탕과자 요리가 되었다"라는 비평가의 글이 『아츠 매거진』 *Arts Magazine* 에 실릴 정도였다.[35] 이러한 음식에 대한 비유는 전후 식량난이 심각했던 프랑스의 비평에 자주 등장했다. 뒤뷔페 역시 《미로볼뤼스 마카담 에 시, 오트 파트》 *Mirobolus, Macadam et Cie, Hautes Pâtes, 1946* 카탈로그에서 포트리에의 〈마담 무슈〉 *Madame Monsieur, 1945* 에 대해 "캐러멜, 가지, 블랙베리 젤리, 캐비어 색을 띠고, 끈적이는 설탕 시럽의 색과 광택이 여기저기서 보이는 달걀흰자의 구멍으로 장식된 형상"이라

▲장 포트리에, 〈인질의 머리 no.21〉, 1945. 퐁피두센터, 파리.
▼장 포트리에, 〈유대인 여인〉, 1943, 파리 시립 현대미술관, 파리.

고 쓰고 있으니 말이다.[36]

그런데 음식을 연상시키는 이 형상들은 작은 캔버스 표면에 작가가 종이를 덧발라 만든 물질이다. 포트리에가 "그림을 그리는 데 필요한 것은 감정을 느끼고 이를 표현하는 것이다"라고 언급했듯 그의 작업에 개입하는 신체 행위는 작가의 의식보다는 감정을 전달하는 데 있어 매우 중요하다. 포트리에의 작업에서 보듯 앵포르멜 회화는 전후 체제에 대한 불신과 반이성 및 환멸 등 격한 감성이 팽배한 사회의 분위기를 잘 드러낸다. 그리고 그 표현적 특징으로 시각적 형상보다 촉각적 마티에르를 강조했다.

장 뒤뷔페의 《미로볼뤼스 마카담 에 시, 오트 파트》

포트리에에 이어 프랑스 미술계에 충격을 준 전시가 바로 1946년 뒤뷔페의 개인전 《미로볼뤼스 마카담 에 시, 오트 파트》였다. 이 전시 역시 르네 드루앵 갤러리에서 개최되었는데, '두꺼운 반죽'Hautes Pâtes 을 의미하는 이 전시에 대한 반응은 매우 격렬했다. 비평가 앙리 장송Henri Jeanson 은 이 전시를 지칭하며 "다다이즘 다음에 온 카카이즘cacaism 이다"라고 평했는데, 여기서 '카카'caca 는 프랑스어로 '똥', '더러운 것'을 의미한다. 제1차 세계대전 이후 혼란기에 다다이즘이 하나의 도발이었다면 제2차 세계대전 이후의 더 큰 고통과 공포는 뒤뷔페가 더러운 그림을 유발했다는 점에서 붙여졌다. 특히 이 전시는 파리의 부

장 뒤뷔페, 〈권력의지〉, 1946, 구겐하임 미술관, 뉴욕.

유한 시민들이 사는 방돔Vendôme 광장의 갤러리에서 열려 그 충격이 더 컸다. 뒤뷔페의 그림은 예술에 대한 모독이자 혐오감을 불러일으켰기에 사람들은 뒤뷔페의 '쓰레기와 오물'이 고급스러운 문화를 조롱한다고 생각했다.

그러나 뒤뷔페가 의도적으로 흉하고 추한 것을 그리려고 한 건 아니다. 이는 그의 주장에서도 직접 드러난다.[37] 그가 밝혔듯 작품은 크게 두 가지 방향으로 제작되었다. 첫 번째는 기존의 미술작품 제작 방법을 거부하는 것이며, 두 번째 방향은 아름다움

장 뒤뷔페, 〈콜레라 양〉, 1946, 구겐하임 미술관, 뉴욕.

에 대한 기준을 묻는 것이었다. 그는 작품을 제작하는 데 어떠한 특별한 재능도 필요치 않다면서 "여기서는 손으로, 저기서는 스푼으로" 작업했다고 강조한다. 〈권력의지〉Volonté de Puissance에 등장하는 갈색과 회색의 인물상은 다양한 재료로 된 두꺼운 반죽으로 캔버스에 꽉 차도록 그려졌는데, 마치 아이의 손으로 그린 것처럼 누구인지 전혀 알아볼 수 없다. 이 작품에서 보이는 단색의 진흙이 배설물을 연상시킨 것도 무리가 아니다.

뒤뷔페는 기존의 더러운 것과 아름다운 것을 분리하여 규정

하는 근거가 없다며 "무슨 명분으로 여우의 털은 괜찮고 여우의 내장은 안 되는가?"라고 의문을 던졌다. 예컨대 전시에 출품된 그의 〈콜레라 양〉Miss Choléla은 짧은 치마를 입고 하이힐을 신고 있어 현대 여성의 모습인 듯 보이지만, 원근법이나 명암법이 무시되고 이집트벽화처럼 몸은 정면이나 발은 측면을 향해 있으며, 마치 힘을 과시하듯 상체를 강조한 남성적 여성의 모습을 짐짓 어린아이가 그린 듯 서투르게 표현했다. 뒤뷔페는 이처럼 누드화, 초상화 그리고 풍경화 등 전통적인 그림의 장르를 유지하면서도 완전히 반反문화적 변형을 꾀했다. 그는 기존 교육에 의해 주입된 미와 추에 관한 고정관념을 거부하고 새로운 조형언어를 제시했다. 이러한 작업의 이미지는 사르트르가 1936년 출판한 책『상상의 심리학』The psychology of the Imagination에서 미술작품에 대해 언급한 내용과 직결된다. 사르트르는 "실제는 결코 아름답지 않다. 여성을 욕망하기 위해 우리는 그녀가 아름답다는 것을 잊어야 한다. 왜냐하면 욕망은 존재의 중심으로 돌입하는 것인데, 그것은 부조리하며, 한쪽으로 결정할 수 없는 것이기 때문이다."[38] 뒤뷔페는 이러한 사르트르의 생각에 대한 실제적 예를 원시미술에서 찾았고, 이를 자신의 작품에서 시각적으로 보여준 셈이다. 그는 특히 사람들이 '추'라고 여기는 기존 관념을 반대하고 이를 벗어나도록 유도했다.[39]

장 뒤뷔페와 '아르 브뤼'

뒤뷔페는 부르주아 가정 배경에 화가로서 아카데미 교육을 받았지만, 반문화적 자신의 입지를 일관성 있게 지켰다.[40] 사실 그는 1942년 나이 41세 되던 해에 반평생 자신의 직업이던 주류 도매업을 뒤로하고 돌연 화가의 길로 들어섰다. 뒤뷔페의 미술에 대한 관심은 예전부터 있었는데, 그가 청소년기였던 1918년에 일찍이 파리의 아카데미 줄리앙Académie Julian에서 6개월간 미술수업을 받은 것에서 알 수 있다. 이때 그는 고전미술의 전통적 유산과 모던아트에서의 미적 가치 등에 반감을 갖게 되었다고 한다.

'아르 브뤼'Art Brut는 뒤뷔페가 1945년 제시한 용어인데, 그가 스위스와 프랑스에서 이름 없는 작품들을 조사하는 여행을 하다가 만든 것이다. '브뤼'는 프랑스어로 '가공되지 않은', '원시의'를 뜻하는 말로써 뒤뷔페는 민속 작가나 문맹인과 같은 비지식인, 어린아이 그리고 광인의 작품을 모아 '아르 브뤼'라 명명했다. 제도권 미술에 대한 저항을 표명했던 뒤뷔페는 미술계와 떨어진, 독립적 예술과 창조적인 작업을 찾아 이 작품들을 본격적으로 수집했다. 이들의 작업은 전문미술가와 달리 비형식적·비논리적인 미술이고, 주제와 소재에 제한이 없는 것이었다. 그는

빌 트레일러(Bill Traylor), 〈찰스와 유지니아 샤논의 선물〉
(Gift of Charles and Eugenia Shannon), 1940, 몽고메리 미술관, 몽고메리.

특히 광기가 재능을 활성화할 수 있다고 보았다. 왜냐하면 사회
적 관습의 영향을 받는 미술이 시대의 흐름을 거슬러 사회를 이
끌기 위해서는 광기가 도움이 된다고 여겼기 때문이다.[41] 결국
이런 뒤뷔페의 광기에 대한 관심은 '정상'과 '비정상'의 경계를
흐리는 것이고, 그가 가진 인간에 대한 깊은 이해를 드러낸다.

　뒤뷔페는 많은 정신과 의사들과의 교류를 통해 그들의 작품
을 기증 받을 수 있었고 이는 뒤뷔페 컬렉션의 중심이 되었다.

아돌프 뵐플리(Adolf Wölfli), 〈하늘을 나는 거대한 장미인 샬럿 백작 부인〉
(Countess Charlotte as a Flying Giant-Rose), 1911.

1947년 그는 파리의 방돔 광장에 있는 르네 드루앵 갤러리 지
하에 '아르 브뤼 방'을 열고 여기에서 비공식 전시를 가졌다.
1년 후 그와 더불어 브르통과 타피에 등이 참여하여 '아트 브
뤼 협회'를 창설하여 전시와 더불어 연감을 출판하기도 했다.
그는 마침내 1949년 르네 드루앵 갤러리에서 최초의 아르 브
뤼 전시회를 개최했다. 이 전시에는 63명의 작가들이 제작한 작
품 200점이 전시되었다. 뒤뷔페는 이 전시도록에서 '문화적 예

술보다는 아르 브뤼를!'이라는 제목의 선언문을 게재하고, 한층 심화된 아웃사이더 아트에 대한 정의를 제시했다. 1959년 아르 브뤼 컬렉션 카탈로그에 썼던 아래의 글은 아르 브뤼에 대한 그의 인식이 미술의 '초심'初心 또는 창작의 진정성에 잇닿아 있음을 알 수 있다.

아르 브뤼 작품은 칭찬이나 이익 등과는 관계없는, 절대고독 속에서 작가 자신의 즐거움만을 위해 혼신의 힘으로 만들어낸 작품이다. 이런 작품과 비교해 소위 유명작가의 문화적 작품은 점잔을 빼는 공허한 아첨처럼 보인다. 하지만 그러한 문화적 작품들도 세대의 교체와 새로운 흐름이 생겨날 때면 언제나 소박한 정신에서 시작했다. […] 개혁자로 불리던 유명작가는 처음에 모두 아르 브뤼에서 출발했다. 하지만 그들 대부분 중간에 소심함이나 사람들의 마음에 들고 싶은 욕망에 초심을 잊고 자신의 작품을 치렁거리는 모조품으로 꾸미고 잡지의 화려한 소개 기사의 퍼레이드만을 반복하게 된다. 안타까운 일이다.[42]

　1971년 뒤뷔페는 스위스 로잔Lausanne에 자신의 아르 브뤼 컬렉션을 모두 기부하였다. 로잔으로 온 그의 컬렉션은 더 확장되어 현재 소장품의 수가 2만 점에 달한다. 그는 1985년 사망할 때까지 이 컬렉션의 정신적·재정적 지원을 아끼지 않았다.

미셸 타피에의 《또 다른 미술》

전쟁 후 잇달아 열린 《인질들》과 《미로볼뤼스 마카담 에 시,
오트 파트》 그리고 볼스의 개인전 1947 은 타피에가 앵포르멜 미
학을 정립하는 데 영향을 준 중요 전시들이었다.[43] 그 후 타피
에는 자신이 전시를 기획하여 전후 파리 미술의 경향을 하나로
규명하려고 했다. 그는 1951년에서 1952년에 걸쳐 파리의 갤러
리들에서 기획한 전시들에는 볼스, 뒤뷔페, 마티외, 아르퉁, 미
쇼뿐 아니라 카렐 아펠 Karel Appel, 북아메리카의 폴록, 윌렘 드 쿠
닝 Willem de Kooning, 샘 프랜시스 Sam Francis 등의 작품들이 함께 전
시되었다.[44] 국제적 관점에서 앵포르멜 작품의 경향을 제시하
려 했던 타피에의 의도를 알 수 있다. 그러나 타피에가 '앵포르
멜'이라는 용어를 구체적으로 사용했던 전시는 《앵포르멜의 의
미》 1951 와 《또 다른 미술》 Un art autre, 1952 이었다.[45] 이 전시들에
는 이전 전시와 유사하게 프랑스뿐 아니라 미국 작가들도 포
함돼 있었다. 뒤뷔페, 포트리에, 마티외, 미쇼, 아펠, 아르퉁, 술
라주, 로베르토 마타 Roberto Matta 와 더불어 폴록, 마크 토비 Mark
Tobey 등 다양한 작가들이었다.

특히 《또 다른 미술》의 전시도록인 『또 다른 미술』은 타피에
가 제시한 앵포르멜 미학이 그대로 담겨 있다. 전시도록의 첫
부분은 타피에가 앵포르멜 미술의 선구자들이라 여긴 뒤뷔페,
포트리에 그리고 볼스의 작업이 차지했다. 이 글에서 타피에는

《또 다른 미술》의 전시도록 표지.

"미술은 다른 곳에서, 그 바깥에서, 우리가 다르게 지각하는 실
재의 또 다른 측면에서 이루어진다. 미술은 다른 것이다"라 주
장했고, "진정한 창조자들은 발작, 마술, 무아지경 같은 예외적
인 것만이 불가피한 메시지를 표현할 수 있는 유일한 방법이라
는 것을 알고 있다"고 서술했다.[46]

　타피에는 '앵포르멜'informel 과 '다른 미술'art autre 을 함께 사용
하다가 후에 전자로 그 용어를 굳혔다. 타피에가 언급했던 미술
에서의 '다름'은 앵포르멜에서 추구했던 물질과 행위였다. 포트
리에의 경우 두껍게 캔버스에 발린 물질과 그 물질을 만들어가
는 행위를 강조했다. 그의 경우 주류 미술가이면서도 아카데미
즘에서 벗어났기에 타피에는 포트리에에게 더 매료를 느꼈다.

그는 포트리에의 독립적 실험이 정형을 벗어나려는 앵포르멜 운동에 매우 적합하다고 보았다.[47] 그리고 볼스 또한 회화적 구성을 무시하고 대상을 혼란스럽게 다뤘다. 그는 물감을 짓이기거나 뭉갠 뒤 손이나 붓의 손잡이로 선을 각인하고, 물감이 캔버스에서 유동적으로 이동하게 두기도 하며, 때로 물감을 뿌리는 등 파격적 실험을 보였다. 그렇기 때문에 그 또한 타피에에게 앵포르멜의 선구자로 보이기에 충분했다. 이러한 볼스의 표현방식에 대해 사르트르는 "세계 안의 존재의 공포를 시각화하는 실존적 행위"라고 말하기도 했다.[48]

이처럼 타피에는 당시 국제적으로 다양하게 나타난 비구상회화 경향을 '앵포르멜'이라고 보고, 그 시초가 프랑스임을 각인시켰다. 다시 말해 파리, 이탈리아, 미국 등 국제적인 예술가들의 글로벌 연합을 형성하려는 그의 시도에는 프랑스 문화의 위신을 높이려는 의도가 있었다. 앵포르멜은 뒤에서 곧 다룰 미국의 추상표현주의Abstract Expressionism 보다 조금 앞서 출현하여 제2차 세계대전 이후 서구의 추상을 이끌었다. 앵포르멜과 추상표현주의는 동시대 추상으로, 유럽과 미국의 문화적 차이를 적절히 비교할 수 있는 경향들이다. 안료를 두껍고 거칠게 발라 재료의 물질성과 촉각성을 강조하던 앵포르멜은 전통적 이젤 회화로서 추상표현주의보다 상대적으로 작은 캔버스를 사용했다. 완전 추상이란 점을 뺀다면 양자의 성향은 거의 공통점을

찾기 힘들다. 양자는 물질과 정신, 신체와 눈이라는 대척점을 보인다고 하겠는데, 이는 전쟁이라는 극한 상황으로 인해 드러나게 된 서구문명의 양극단이 아니었나 생각된다.

《아모리쇼》: 아방가르드의 대이동: 유럽에서 미국으로

20세기 중반, 세계 현대미술의 중심은 미국의 뉴욕으로 이동하고 있었다. 그렇듯 미술계의 커다란 지각변동이 있기 위해서는 유럽을 미국으로 연결시키는 매개가 있어야 했는데, 그것은 다름 아닌 1913년의 《아모리쇼》Armory Show: International Exhibition of Modern Art 였다. 이 역사적 전시는 바로 유럽 아방가르드를 미국으로 흡수시키는 가장 처음의 동력이 된 것이라 볼 수 있다. 렉싱턴가에 위치한 무기저장고에서 열린 이 국제전시는 월트 쿤Walt Kuhn 과 아서 데이비스Arthur Davies 의 주도하에 이들이 속한 '미국 회화와 조각가 협회'AAPS 가 마련하였다. 전시의 주최자인 쿤이 개회식에서 선언한 발언에서 미국의 의도가 잘 드러난다. "우리에게 소중한 이 전시가, 최소한 미국 화단에서는, 예술에서의 새로운 정신의 출발점으로 각인되기를 바랍니다. 나는 그 영향이 훨씬 멀리까지 미칠 것이라 확신합니다."[49]

전시는 미국 작가들의 작품과 함께 유럽, 프랑스 작가들의 작

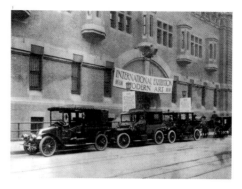

《아모리쇼》의
카탈로그.

1913년 뉴욕의 제69연대 무기저장고에서 열린
《아모리쇼》의 전시장 외관.

품을 대중들에게 대대적으로 소개하는 장으로 마련되었고, 총
1,300여 점이 출품되었다. AAPS 그룹은 혁명적인 그룹도 아니
었으며, 회원의 3분의 1이 극보수적인 미국의 국립 디자인아카
데미와 연계돼 있었다. 그러나 쿤과 데이비스는 '사진 분리파의
작은 갤러리들'이라는 이름의 스티글리츠가 운영하는 혁신적
인 291갤러리에 유럽 미술이 소개될 때마다 정기적으로 방문했
고,[50] 유럽 모더니즘 작가들의 작품 또한 사들이며 구체적인 계
획을 세워왔다. 이들은 한 해 전인 1912년 쾰른 시립전시관에서
열렸던《존더분트 국제전》Sonderbund: International Ausstellung 을 보고
그 영향을 받기도 했다.[51] 이는 현대 유럽 미술의 발전단계를
포괄적으로 개관할 수 있는 최초의 국제 전시였다.

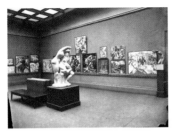
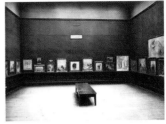
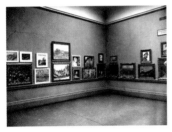
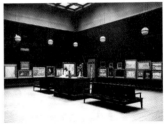

《아모리쇼》의 전시 전경.

　《아모리쇼》를 개최한 미국과 이에 참여한 유럽의 입장은 처음부터 달랐다. 미국의 의도는 전통 없는 자국이 유럽의 오랜 전통과 구별되는 국가 정체성을 찾기 위해 나름대로의 예술적 우수성을 드러내고자 한 것이었다. 그들에게 당면한 문제는 미국 미술계가 유럽의 모더니즘 미술의 경향을 어떻게 수용할 것인가였다. 그리고 화상들로 하여금 전시기관을 통해 합법적 방식으로 작품을 구입하게끔 유도하는 일이었다. 이에 비해 유럽 국가들은 현대미술의 맥락에서 유럽의 진정한 면모를 미국 시

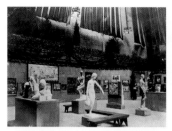
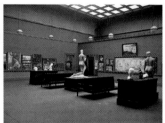
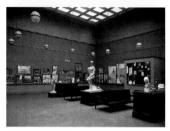

민들에게 최초로 제시하고자 하는 의도에서 전시에 참여했던
것이다.

전시회 배경과 구성

쿤과 데이비스는 전시의 장소 선정뿐 아니라 쾰른과 파리
를 비롯한 유럽 도시들의 탐방, 유럽의 작품 발굴 및 미국 작가
의 작품 선정 그리고 전시홍보 등의 일을 주도했다. 데이비스는
19세기부터 뿌리를 갖는 모더니즘 운동으로부터 그 발자취를

찾으며, 역사적인 방식으로 전시를 기획하였다. 즉 유럽 작품에 대한 경향을 3가지로 나누었던바, 첫 번째 고전주의자로는 앵그르와 코로로부터 세잔, 고갱, 마티스, 마지막으로 피카소와 입체주의를 소개했다. 두 번째는 리얼리스트로 쿠르베와 인상주의 마네로부터 세잔, 미래파까지 그리고 세 번째는 낭만주의자로 구성되었는데 외젠 들라크루아Eugène Delacroix 와 오노레 도미에Honoré Daumier 를 시작으로 반 고흐와 고갱까지 이어졌다. 또한 미국 작가로는 제임스 휘슬러James Whistler, 시어도어 로빈슨Theodore Robinson, 존 트와츠먼John Twachtman, 알버트 라이더Albert Ryder 등을 재조명하고자 했다.[52]

　전시회의 공간구성은 다각형 모양의 전시실 18개로 이뤄졌는데, 유럽 작품들은 공간 중심에 놓였고, 북쪽과 남쪽에 각각 한 줄로 된 여섯 개 방은 거의 대부분 미국 작품이 전시되었다. 입구에 조각품들을 통과해 전시실에 들어가게 되고, 미국 전시는 조각가 조지 그레이 바너드George Grey Barnard 의 대리석 작품 〈탕자〉Prodigal Son 를 시작으로 여섯 개의 방에 마련되었다. 동선은 〈탕자〉를 지나 프랑스 그림과 조각이 있는 방으로 이어지며, 우측 끝 방에는 영국, 아일랜드, 독일의 회화, 예컨대 칸딘스키와 키르히너의 작품이 배치되었다.[53] 그 맞은편에는 '공포의 방'Chamber of Horrors 이라 불리는 입체주의의 방이 있고, 여기에 이 전시에서 뜨거운 논쟁이 된 뒤샹의 〈계단을 내려오는 누드

조지 그레이 바너드, 〈탕자〉, 1904~1906, 스피드 미술관, 켄터키.

No.2〉가 설치되었다.[54]

뒤샹이 뉴욕에 도착한 때가 1915년이었는데, 《아모리쇼》를 떠들썩하게 만든 그의 〈계단을 내려오는 누드 No.2〉에 대한 열기는 그 당시에도 지속되었다. 요컨대 언론과 대중의 반응이 뜨거웠던 이 작품은 미국에 아방가르드를 위한 교두보를 마련했으며, 주요한 맨해튼 미술 후원자들 및 수집가들도 뒤샹을 환영하는 계기가 됐다. 〈계단을 내려오는 누드 No.2〉는 앞서 언급했

마르셀 뒤샹, 〈계단을 내려오는 누드 No.2〉, 1912, 필라델피아 미술관, 필라델피아.

지만, 입체주의 양식의 회화를 실험하던 시기에 정적인 입체주의의 언어를 극복하고자 운동감을 도입한 결과였다고 말할 수 있다. 이 '누드 같지 않은 누드'는 익명의 인물이 파격적으로 기계화된 모습을 띠어 대중에게 사람의 모습처럼 보이지 않았고 그 움직임으로 인해 '미래주의적'으로 여겨졌다.[55]

〈계단을 내려오는 누드 No.2〉를 조롱하는 일러스트. '큐비스트로 뉴욕 보기.
러시아워의 지하철 계단을 무례하게 내려오는 사람들'이라는 설명이 달렸다.

전시에 대한 다양한 평가들

전시는 대성공이었다. 시작된 지 3주 후 관람객 수가 8만
8,000명으로 정점을 이룰 정도였으니 말이다. 그런데 이에 대
한 미국인들의 반응은 충격 그 자체였다. 유럽 아방가르드의 실
험적 스타일은 미술작품에 대한 미국인들의 보수적 시선에 엄
청난 파격을 일으켰다. 그들은 아카데미적인 사실주의 미술에
익숙해져 있었던 것이다. 전시회에 대한 언론과 대중적 평가는
흥분 어린 비난이 압도적이었다. 뉴욕의 『이브닝 포스트』*Evening
Post*는 "30분 동안 관람하면서 조롱, 분노, 난감한 질문, 야만적
열정을 접할 수 있고 그 누구도 이 전시회에서 지루해하지 않
을 것이다"라고 보도했다.

뒤샹의 〈계단을 내려오는 누드 No.2〉는 가장 많은 조롱을 샀다. 가령 『미국 아트 뉴스』*American Art News*에서는 "뉴욕에서 올 시즌의 수수께끼"라고 하며, 그것이 "안장주머니 더미인지, 나부인지, 계단인지 아무도 알아내지 못했다"고 했다. 같은 신문에서 엘 메릭L. Merrick은 이 작품이 "여덟 줄로 줄지은 군중들의 놀림과 조롱거리를 야기한다"면서 "입장표를 파는 것에 많은 역할을 한 이 작품의 제목을 '이익'profit으로 다시 지어야 한다"고까지 했다. 급기야 며칠 후 '계단을 내려오는 나부'의 난제를 푼 사람에게는 상금 10달러를 제안했고 이 작품 속 나부를 남자라고 감별한 시인에게로 상금이 돌아가는 에피소드가 생겼다. 미국 시인 윌리엄 윌리엄스William Williams는 이 그림을 본 순간의 느낌을 다음과 같이 조롱했다. "그림이 주는 안도감에 폭소를 금치 못했지요. 마치 영혼의 무게가 사라져버린 느낌이 들었거든요. 나는 그 점에 대해 무한한 감사를 느낍니다."[56]

브랑쿠시의 〈포가니 양〉Portrait of Mlle Pogany도 우스꽝스럽다는 반응을 면치 못했다. 이 작품의 다른 이름으로 "각설탕 위에 균형 잡고 있는 삶은 달걀"이라고 조롱하는 말이 회자되었고,《아모리쇼》에 동조했던 뉴욕 『아메리칸』*American* 조차도 "그녀는 나부인가 달걀인가?"라는 기사 제목을 달기도 했다.

유럽 미술에 대한 언론의 공격은 공공연하게 있어왔는데, 이는 전시에서 마티스 작품에 강한 반응으로 응집되었다. 특히

콘스탄틴 브랑쿠시, 〈포가니 양〉, 1912, 필라델피아 미술관, 필라델피아.

보스턴의 『트랜스크립트』 *Transcript* 는 "어떤 작품들도 이렇게 유치하고 조야하며 아마추어적이지 않았다"고 강하게 비판했고, 『뉴욕타임스』 *New York Times* 는 "그의 작품은 못났고 거칠고 편협하고 역겨운 비인간성을 지녔다"라고까지 했다. 그 외에도 보수적 비평가 케니언 콕스 *Kenyon Cox* 는 "그의 캔버스가 내다보는 시선은 미친 것이 아니라 음흉한 뻔뻔스러움이다"라고 했으며 "그의 작품들은 고약한 소년이 그린 드로잉이 갤러리 벽에까지

올려 붙여진 것"이라 비난했다. 『네이션』*Nation* 에서는 "마티스의 작품들은 본질적으로 간질적인 예술"이라 보도하기도 했다.

전시의 열기는 식지 않았다. 쿤은 "오랜 친구들이 서로 논쟁을 펼친 후 서로 갈라섰으며 다시는 말도 섞지 않았다. 모든 사교모임에서 분노에 찬 대화들이 오고 갔다. 아카데미 화가들은 매일같이 방문해서 비난을 뱉어내고 가기를 반복했다. 하지만 욕을 하면서도 모두들 전시를 꼭 보러 왔다"고 말했다. 많은 유명인사들이 전시를 보러 왔는데, 그중 미국 대통령 시어도어 루스벨트Theodore Roosevelt 의 에피소드가 유명하다. 그는 당시 우드로 윌슨Woodrow Wilson 대통령의 취임식에 참석하는 대신《아모리쇼》를 방문했고, 한 달 후에 그의 경험담을 적은 '비전문가가 본 미술전시회'라는 글을 발표했다. 이 글에서 루스벨트는 미국 예술가들의 장점을 극찬했고, 뒤샹의 누드화를 그의 화장실에 있는 나바호Navajo 깔개에 비유했으며, 아키펭코의 〈패밀리 라이프〉를 어린아이들의 블록세트에 그리고 렘브루크Wilhelm Lehmbruck 의 여인상을 사마귀로 비유하는 등 유럽 미술에 대해 비우호적 태도를 보였다.

《아모리쇼》는 뉴욕에서의 전시 이후 시카고와 보스턴으로 순회하였다. 시카고는 아트 인스티튜트Art Institute of Chicago 에서, 보스턴은 코플리 홀Copley Hall 에서 열렸는데, 전시의 규모는 점차 축소되었다.[57] 특히 시카고에서의 반응은 뉴욕보다 더 격렬했

다. 시카고의 언론은 유럽 작품에 익숙하지 않았기에 비난의 목소리를 높였다. 심한 반발로 인해 전시에 대한 찬성 및 반대 입장을 각각 다룬 두 권의 팸플릿이 출간되기도 했다. 보수적인 시카고 아트 인스티튜트 교수들은 전시에 반발하여 새로운 작품들에 대한 비판적 견해를 강의했으며 학생들의 동조를 유도했다. 그들은 마티스와 브랑쿠시의 모습을 본뜬 인형을 만들어 교수형에 처하려는 계획까지 세울 정도였다. 비록 그 일은 무산되었지만, 전시 마지막 날 마티스의 인형을 세운 채 모의재판을 열었고, 〈사치〉Le Luxe와 〈푸른 누드〉 모작을 불태우는 화형식을 치렀다.

도시에 따라 전시의 반응에 그 정도 차가 있었지만, 전반적으로 사실주의 재현에 익숙해 온 미국 화단에 유럽의 아방가르드 작품들은 전통적인 솜씨와 기교가 부족해 보였던 게 사실이다. 그와 같이 방대한 양의 급진적 예술을 대면한다는 것은 이미 스티글리츠의 291 갤러리에서 유럽의 아방가르드 작품을 보았던 사람들에게조차도 놀라운 일이었다. 그리고 언론의 일부 편집자들은 표현주의와 미래주의 등을 포함하는 유럽의 모던아트에 대해 알고 있었다. 그런데 《아모리쇼》에서는 독일의 표현주의와 이탈리아 미래주의의 작가들을 포함하지 않았다는 점은 이들을 포함, 미국의 모더니스트들에게 비판을 면치 못했다. 전시의 주최가 파리를 중심으로 전개된 아방가르드에 집중하고 독

일 미술을 등한시한 것은 명백했다. 쿤이 쾰른에서 얼마나 많은 독일 미술을 접했는지를 감안한다면 전시에 독일의 새로운 화풍을 대변하는 작가로 다리파의 키르히너와 청기사파 칸딘스키의 두 작가만 포함시킨 것은 편향적이라는 비판을 피하기 어려웠다. 이는 당시 미국의 반독일적인 선입견을 보여준 것이었다.

뉴욕《아모리쇼》는 유럽 아방가르드를 미국이란 무대에 올렸던 것인데, 이는 결과적으로 당시만 해도 뒤떨어져 있던 미국을 현대의 중심으로 부상시키는 데 결정적 역할을 했다. 이 국제전은 새로운 예술에 대한 관심을 불러일으켰는데 이는 예술계뿐 아니라 패션 같은 일상에까지도 영향을 미쳤던 것이다. 또한 후에 폴록의 추상표현주의를 다루게 될 베티 파슨스Betty Parsons나 월터 아렌스버그Walter Arensberg등 주요 수집가를 탄생시키게 된다. 또한 이 전시로 인해 중요한 컬렉션이 조성되기도 했는데, 대표적으로 릴리 블리스Lillie Bliss 컬렉션은 데이비스의 가이드를 받으며 처음에는 르동과 몇몇 그림들을 사들이다가 최종적으로 세잔의 작품 26점을 구매하였다. 이는 1929년 설립된 MoMA의 훌륭한 현대회화 컬렉션을 이루는 초석이 된 것이다. 세잔의 작품들 중 미국의 미술관에 입성한 그림은 〈샤토 누아 근처의 가난한 자의 언덕〉La Colline des Pauvres near the Château Noir인데, 이 작품은 메트로폴리탄 미술관에서 6,700달러에 구입했는데, 이는《아모리쇼》에서 구매된 전 작품들 중 최고가였다.

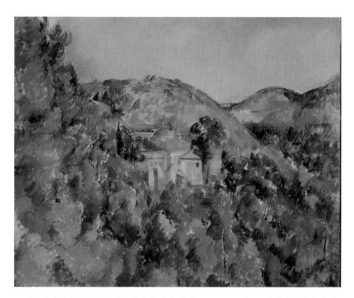

폴 세잔, 〈샤토 누아 근처의 가난한 자의 언덕〉, 1988~90, 메트로폴리탄 미술관, 뉴욕.

요컨대 《아모리쇼》로 인해 미국에 유명수집가들이 등장했고 새 갤러리들과 시장도 형성되어 미국 내 현대미술의 환경을 제대로 조성했다는 데 의의가 있다. 즉 대중에게 현대미술에 대한 관심을 유도하였고, 수집가들과 후원자들을 고무시켰으며, 갤러리들이 생존하고 유지될 수 있는 시장을 조성하여 새로운 미국 미술의 중요한 기조가 된 것이다. 이 국제전은 이후 진보된 미국 미술의 비전을 제시하여 기존의 리얼리즘 작품보다 현대 추상작품들이 발전할 수 있는 미적 기반을 제공했다고 할 수 있

다. 미국은 추상이 20세기 전반 미술의 주류가 되자 이를 적극적으로 수용하였고, 이후 '추상표현주의'로 현대미술을 주도하게 되었다. 유럽 모더니즘의 흐름을 이어받으면서도 여기에 자국의 특징을 가미하여 모더니즘의 절정을 이루게 된 것이다.

알프레드 스티글리츠와 291 갤러리

1913년에 개최된《아모리쇼》이전에 유럽의 아방가르드 미술을 소개한 곳이 '291 갤러리'다. 사진작가 스티글리츠는 1905년에서 1917년까지 뉴욕 5번가 291번지에 갤러리를 운영하였다. 그는 291 갤러리에서 중요한 모던아트 전시를 기획하여 마티스, 세잔, 피카소, 뒤샹 등 유럽 작가들의 전시가 미국에서 처음으로 선보이게 했다. 대표적으로 1908년《로댕》을 시작으로 하여 1908년과 1912년에《마티스》, 1911년《세잔》, 1912년과 1914년에《피카소》그리고 1915년《브랑쿠시》를 개최하였다.[58] 이들 외에도 이곳에서 많은 유럽 모던아트의 작품을 전시했고, 회화나 조각만큼 사진을 동등한 지위에 두고자 이들을 함께 전시하는 등 상당히 파격적 시도를 했고 많은 호응을 이끌어냈다.

그는《아모리쇼》의 전시를 위해서도 미술품을 빌려주는 등 이 역사적 전시가 개최되는 데에 큰 영향을 미쳤다. 그리고 그가 만든 정기출판물 『카메라 워크』 Camera Work 를 통해 사진과 더불어 이러한 새로운 미술을 알렸다. 심지어 『카메라 워크』의 1912년 8월호를 순전히 마티스와 피카소를 위해 할애할 정도로 유럽 모던아트의 가치를 인식했다. 스티글리츠가 유럽 미술을

알프레드 스티글리츠
(Alfred Stieglitz, 1864~1946).

1913년 뉴욕 5번가 291번지의
모습.

미국에 소개하고 그 문화적 가교 역할을 한 것은 강조해도 부족
함이 없을 정도이다.

　사진사에서 스티글리츠가 사진의 '회화주의'pictorialism를 추구
한 보수적인 뉴욕의 카메라 클럽을 탈퇴하고, 1902년 '사진 분
리파'를 결성한 것은 더없이 중요하다. 사진 분리파는 1902년
미국 뉴욕에서 결성된 사진작가 단체로, 기존의 회화적 표현을
모방했던 회화주의 사진에서 벗어나 사진의 광학적 특성 등을
활용한 '순수사진'(스트레이트 사진)으로 사진의 독자적 예술영
역을 모색하였다.[59] 여기에 에드워드 스타이켄Edward Steichen, 거
트루드 카세비어Gertrude Käsebier, 클레런스 화이트Clarence White, 프
랭크 유진Frank Eugene 등이 참여했다. 그는 1903년부터 1917년까
지『카메라 워크』를 총 50호 발행했고, 1908년부터는 전시를 열

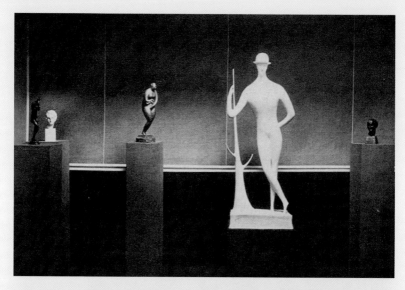

▲1915년 291 갤러리에서 열린 엘리 나델만(Elie Nadelman)의 개인전 전시 전경.
▼1906년 291 갤러리에서 열린 카세비어와 화이트의 전시회 전경.

알프레드 스티글리츠, 〈삼등선실〉, 1907, 유대인 미술관, 뉴욕.

었다.

스티글리츠는 회화와 사진의 교묘한 조작에 대한 반감을 가졌고 사진의 탁월한 미덕으로 즉물적인 접근을 뜻하는 '스트레이트'straight 기법에 대한 믿음을 갖고 있었다. 회화주의 사진에서 벗어나기 위해 엄격한 사실주의와 사진 자체의 고유한 가치

및 기법을 연구한 것이다. 스티글리츠가 추구했던 스트레이트 사진은 사진 자체의 매체에 충실하게 있는 그대로의 장면을 찍어내는 방식인데, 그의 〈삼등선실〉The Steerage이 대표적이다.

스티글리츠와 화가 조지아 오키프Georgia O'Keeffe와의 관계는 그의 작업과 삶을 변화시켰기에 비중이 크다. 1916년, 스티글리츠는 오키프에게서 그의 뮤즈이자 예술적 영감을 얻었고, 이들은 1924년, 스티글리츠의 이혼에 바로 이어 정식으로 결혼하였다. 오키프는 스티글리츠가 선망하던 뮤즈였는데, 그는 그녀를 자신의 사진 모델로 삼고 엄청난 양의 작품을 생산해냈다. 특히 1918년에서 1925년 사이가 그의 가장 왕성한 작업 시기였는데, 이때 오키프를 찍은 사진만 350점 이상을 남겼다.

스티글리츠 또한 오키프의 작업에 결정적인 영향을 주었다. 그는 1917년 291갤러리에서 오키프의 첫 번째 개인전을 열어준 것을 시작으로, 1920년대 초에는 전시와 더불어 그녀의 작업을 알리고 판매하는 데에 결정적인 영향을 주었다. 스티글리츠는 오키프를 작가보다 그녀의 회화작품으로 먼저 알았고 그 예술성에 매료되었으며, 이후에는 그녀를 사진의 모티프로 삼아 엄청난 양의 작품을 남겼던 것이다.

7. 뉴욕 스쿨과 추상표현주의

눈을 위한, 눈에 의한, 눈의 추상

기원과 형성

뉴욕 스쿨New York School은 1940년대에서 1960년대에 걸쳐 뉴욕에서 형성된 추상회화그룹을 일컫는다. 뉴욕 스쿨을 지칭하는 표현방식으로 '추상표현주의'와 '액션 페인팅'Action Painting이 있는데 이는 종종 혼용되기도 한다. 비평가 해럴드 로젠버그Harold Rosenberg는 제스처를 통해 유기적이고 다이내믹한 표현주의적 추상을 가리켜 '액션 페인팅'이라 명명했는데, 이후 추상표현주의의 유사한 명칭으로 사용되었다.

본래 '추상표현주의'라는 명칭은 1929년 바아가 칸딘스키의 초기 작품에 대해 "형식적으로는 추상이나 내용적으로는 표현주의"라고 묘사한 것에서 유래했다. 하지만 1943년 기업홍보의 일을 하며 미술애호가였던 새뮤얼 쿠츠Samuel Kootz가 미국 미

술의 희망을 '추상'과 '표현주의'라는 두 요소의 결합에 있다고 언급하고, 3년 뒤 비평가 로버트 코츠Robert Coates가 이 용어를 한스 호프만Hans Hofmann의 전시회 리뷰에서 사용하면서 본격적으로 사용되었다. 이후 뉴욕 스쿨의 추상표현주의는 클레멘트 그린버그Clement Greenberg의 비평을 중심미학으로 삼았는데, 그 화두는 회화의 평면성에 집중되었다.

1940년대 새롭게 부상한 뉴욕 화단

제2차 세계대전 이후 1945년부터는 새로운 미술의 터전이 파리에서 뉴욕으로 이전되었다. "로스코의 경이로운 빈 공간, 폴록의 대양적인 미로 그리고 바넷 뉴먼Barnett Newman의 우주적 공간"은 "미술의 새로운 르네상스, 창세기가 다시 쓰이는 듯하다"라고 감탄한 한 미술사가의 글이 당시의 분위기를 대변한다.[1] 뉴욕 스쿨의 예술가들은 큐비즘, 표현주의, 초현실주의 등 모더니즘의 위대한 경향을 종합하여 창의적이고 거대한 규모의 미국 대륙의 특징을 담은 미술로 성취해냈다. 초기 추상표현주의는 초현실주의의 자유연상과 자동기술을 받아들이고 발전시켜 흉내 낼 수 없는 서명과 같은 물감자국, 즉 자필적 형식으로 그들의 사적 감정과 정서를 캔버스에 옮겼다.

1937년 나치 집권 이후 유럽의 아방가르드 미술가들은 나치

의 억압을 피해 영국과 미국으로 망명을 하였는데, 특히 당시 뉴욕에는 큐비즘과 초현실주의 및 다다의 주역들이 모여들었다. 또한 1930년대 뉴욕에 굵직한 현대미술관들이 세워져 유럽의 중요한 모던아트를 직접 볼 수 있게 된 것도 미국 자체 내에 현대미술의 열기를 조성한 중요한 배경이 되었다. 세계대전을 직접 겪으며 전쟁의 고통을 실존적으로 표현해내거나 몸의 물리적 체험으로 풀어냈던 유럽과 달리 뉴욕에서는 추상적이고, 정신적인 눈의 고결한 시각성을 추구하며 유럽에서 넘어온 모던아트를 자신의 방식으로 성격 지어나갔다.

20세기 전반, 뉴욕의 상황

유럽에서 미국으로의 전이: 유럽과의 관계 및 그 영향

● 정치, 사회적 배경: 유럽 이민 작가들의 유입

1940년대에 유럽은 나치 히틀러의 압제와 핵폭탄 등 문명의 위기를 겪었다. 제2차 세계대전에서 생존한 다수의 예술가들이 파리 중심의 유럽에서 뉴욕으로 이동했다. 이후 뉴욕은 예술가의 코스모폴리탄 집결지가 되었다. 다시 말해 뉴욕의 부상에는 1920년대 이후 '난민' 예술가들의 유입이 크게 작용한 것이다. 대표적 작가들로 드 쿠닝(네덜란드), 로스코(러시아), 아실 고키 Arshile Gorky(아르메니아), 몬드리안(네덜란드), 탕기(프랑스), 그로

1942년 촬영한 뉴욕의 작가들. 윗줄 왼쪽부터 지미 에른스트(Jimmy Ernst),
구겐하임, 존 페런(John Ferren), 뒤샹, 몬드리안, 막스 에른스트,
아메데 오장팡(Amédée Ozenfant), 브르통, 레제, 베레니스 애보트(Bernice Abbott),
스탠리 헤이터(Stanley W. Hayter), 레오노라 캐링턴(Leonora Carrington)이다.

스(독일), 그로피우스(독일), 반 데어 로에(독일) 등이다. 그리고
이러한 예술가들이 주도적으로 파리의 카페문화를 다시 구현하
여 뉴욕은 현대미술에의 열기와 에너지가 넘쳤다.

미적 영향: 유럽 모던아트의 영향과 계승

● 미술관의 대규모 전시회의 개최

이미 언급했듯 1913년 국제전시인 《아모리쇼》를 통해 유럽 아방가르드 운동이 미국 내에서 공식적으로 인정받는 계기가 되었다. 이 대규모 국제전인 유럽 아방가르드 예술이 보급되면서 미국 화단은 활기를 띠게 되었다. 그리고 뒤이어 뉴욕의 대규모 전시회가 열렸다. 구체적으로 MoMA에서는 1936년을 기점으로 후기인상주의, 큐비즘, 바우하우스, 다다, 초현실주의 등 유럽의 모더니즘을 탐색하는 주요 전시가 개최되었고, 구겐하임 미술관Guggenheim Museum의 전신인 '비非대상 회화 미술관' Museum of Non-Objective Painting에는 1930년대 후반부터 칸딘스키, 몬드리안, 들로네, 피카소 등의 전시를 대거 개최하였다. 이후 1959년, 오늘날 우리가 보는 구겐하임 미술관이 개장되었는데 건축은 프랭크 로이드 라이트Frank Lloyd Wright가 맡았다.

● 개인 컬렉터의 역할: 페기 구겐하임[2]

위의 구겐하임 미술관을 설립한 솔로몬 구겐하임Solomon Guggenheim은 이미 언급한 페기 구겐하임의 삼촌이다. 이들의 취향과 그 재단의 컬렉션은 달랐고 처음부터 분리하여 활동하였다. 그러나 구겐하임은 말년에 정착했던 베네치아의 구겐하임 컬렉션과 팔라초palazzo를 사후 솔로몬 구겐하임 재단에 증여,

1938년의 페기 구겐하임.

위탁하게 된다. 자신의 가문과 마침내 합치게 된 것이다.[3] 20세기 서양미술사에서 구겐하임의 역할은 아무리 강조해도 부족할 정도인데, 그녀는 유럽의 아방가르드를 미국에 소개하고 전파시킨 선두주자였다. 일찍이 1921년, 유럽을 여행하여 직접 그곳에서 주요 미술가들과의 친분과 컬렉션을 마련하였다. 이 책의 제5장에서 밝혔지만, 페기는 1942년에서 '금세기 미술'Art of This Century 이라는 갤러리미술관을 설립하고 5년간 운영했다. 이 시기 구겐하임은 탕기와 알렉산더 칼더Alexander Calder 가 디자인한 귀걸이를 동시에 달고 다녔다. 이는 초현실주의와 추상미술에 대한 자신의 비非편파성을 보이기 위해서였고, 그 상징성은 충분히 의미가 있었다. 당시 뉴욕 화단에 영향을 미친 유럽 미술 중에는 초현실주의와 추상미술, 특히 큐비즘의 영향이 가장 컸

다고 할 수 있다.

구겐하임은 1921년 유럽 여행을 하였고, 브랑쿠시와 뒤샹을 알게 되었으며, 이들과 평생 친구가 된다. 그녀는 1938년 런던에서 '젊은 구겐하임'Guggenheim Jeune 갤러리를 오픈하였다. 첫 번째 전시는 장 콕토Jean Cocteau의 작품을 선보였고, 두 번째 전시는 칸딘스키의 개인전이었다. 유럽에서 나치즘이 기승을 부렸던 위험한 시기, 중요한 모던아트의 작품들을 사들이고 이를 미국으로 이송한 그녀는 "하루에 한 작품을 산다"는 모토하에 걸작을 사들였다고 한다.[4] 이때 에른스트, 브랑쿠시, 자코메티, 레제, 브라크, 달리, 몬드리안, 피카비아 등을 수집했다. 결국 1941년 나치가 점령한 프랑스에서 탈출하여 뉴욕으로 돌아올 수밖에 없었다. 그즈음 구겐하임은 유럽의 주요 작가들이 안전하게 뉴욕으로 올 수 있도록 적극적으로 지원했다. 그녀는 1942년 맨해튼에 갤러리미술관인 '금세기 미술'을 오픈했다.

구겐하임의 유럽 모던아트 컬렉션은 주로 큐비즘을 포함한 추상미술과 초현실주의인데, 이는 현재 베네치아의 구겐하임미술관에서 볼 수 있다. 돌이켜, 페기 자신의 컬렉션을 시작한 초기에 그녀는 문학가, 미술사가, 미술가의 안목에 기댔다. 친밀한 관계였던 사뮈엘 베케트Samuel Beckett은 그녀에게 "살아 있는" 당시의 현대미술에 관심을 갖도록 했고, 말년까지 의존했던 허버트 리드Herbert Read 경에 의한 첫 컬렉션 구성을 그리고 이후

오누이와도 같았던 뒤샹의 지속적인 자문에 의해 아방가르드 작가들의 전시를 열었던 것이다. 페기와 뉴욕 스쿨과의 관계는 그 초기인 제2차 세계대전 이후부터이고, 사실상 그 대표적 작가들이 무명이었던 1940년대 전반 미국에서 명성을 얻게 한 것뿐 아니라[5] 처음 유럽에 소개한 것도 그녀였다. 페기는 1947년 유럽으로 돌아갔고, 1948년 이탈리아 베니스비엔날레에 고키, 폴록 그리고 로스코 등을 소개했는데, 이는 이들이 유럽에서 처음 전시된 것이었다. 또한 그녀는 1950년 베니스에서 폴록의 첫 번째 유럽 전시회를 기획하였다.

● 초현실주의의 영향

먼저 뉴욕 화단과 초현실주의와의 관계를 살펴보자면 초현실주의의 '대부'였던 브르통을 위시하여, 유럽의 모더니스트들, 즉 샤갈, 달리, 에른스트, 레제, 마송, 몬드리안, 탕기 등이 나치를 피해 뉴욕으로 대거 이주해 온 것이다. 뉴욕작가들은 이들의 현존에서 그들이 필요로 하는 것을 취했다고 할 수 있다. 즉 이들은 유럽인들의 오만이 배어 있는 몽상적 사진보다는 미로, 마송, 마타의 비대상과 유기체적 이미지를 그린 초현실주의를 수용하였다.

미국 작가들은 초현실주의 언어를 취하면서 그들 자신에서 개인적이면서도 대표적인 인간상을 탐구했다. 따라서 프로이트보다는 카를 융Carl G. Jung을 추종했는데, 특히 그의 '원형이론'

과 '집단무의식'을 수용하여 이를 미술작품에 활용했다. 예컨대 '자유연상'free association 이나 자동과정에 의존했고, 구체적으로 '자동기술 드로잉'automatic drawing 을 표현기법으로 수용했다. 이것은 미국인들의 심리에 작용했는데, 그들만의 특징적 미술을 추출하려는 깊은 욕망을 일깨웠을 뿐 아니라 손글씨handwriting 의 신선함과 개인성을 나타냈기 때문이다.

• 큐비즘의 영향

이러한 초현실주의와 더불어 뉴욕 화단에 영향을 준 것이 큐비즘이다. 작가들은 큐비즘이 조성하는 평면적이고 구조화된 공간에 매료되어 감정에의 저변 의식을 드러내고 실존적 가치를 시각적 은유로 표현하는 방식을 모색했다. 때로 유럽보다 오히려 미국이 큐비즘을 공고히 하기도 했는데, 피카소의 〈아비뇽의 아가씨들〉이 그런 경우다. 이 그림이 역사적으로 가장 부각된 것은 유럽이 아니고 미국에서였다. 당시 MoMA의 관장 바아는 1936년에 열린 《추상과 현대미술》의 전시도록에 추상미술의 전개과정을 그린 도표와 함께 〈아비뇽의 아가씨들〉의 도판을 수록하고 큐비즘의 선구로 제시했던 것이다.[6] 이는 작품이 제작된 후 29년 만이었다. 다시 말해 〈아비뇽의 아가씨들〉을 포함한 피카소 회화의 진가는 스페인도, 프랑스도 아닌 미국에서 발휘된 것이다.

미국 자체의 역동

● 사회적·경제적 배경: 뉴딜 정책과 예술적 지지

1929년 뉴욕 주가 대폭락을 계기로 시작된 대공황의 위기와 빈곤은 결과적으로 젊은 미국 작가들에게 반전의 기회로 작용했다. 주가 폭락은 산업생산의 대폭적 감소를 초래했고, 실업률의 급상승, 도산한 은행이 속출하는 등 위기가 도래했다. 이후 1932년 민주당의 프랭클린 루스벨트 대통령 당선 후 정부 주도의 뉴딜 정책을 마련했는데, 미술 부문에서도 대규모 재정지원 정책인 뉴딜 아트 프로젝트를 실행했다. 1935년부터 정부에서 시행한 이 프로젝트로 인해 고키와 드 쿠닝 그리고 폴록 등의 뉴욕작가들은 생계를 꾸려나가며 자유롭게 작업할 수 있었다.

뉴딜 아트 프로젝트는 실업상태인 예술가들에게 일자리를 제공하기 위해 마련되었다. 그 정책은 공공기관의 건물들과 공원의 장식에 예술가들을 대거 동원한 것이다. 그런데 회화, 디자인, 공예품, 조각, 벽화 등 국가 프로젝트인 만큼 작품의 주제와 양식에서 예술적 자유를 제한하는 경향이 문제였다. 주제 면에서 미국적 장면 그리고 작품의 양식상 기준이 보수적일 수밖에 없었다. 따라서 이러한 정부 프로젝트에 회의적인 예술가들의 목소리 나오고, 통제로 인한 작품이 무미건조하고 흥미가 떨어진다는 평가가 부상하게 되었다. 그러나 이 프로젝트로 인해 작가들의 생존이 보장되어 개인작업이 활성화된 사실은 명백했다

고 할 수 있다.

● 뉴욕의 미술관 설립과 미국 미술의 유럽 전시

뉴욕에서는 1930년대를 중심으로 현대미술의 '메카'들이 집중적으로 설립되었다. 1929년 MoMA의 설립을 시작으로, 1931년에 휘트니 미술관Whitney Museum 그리고 1939년 구겐하임 미술관과 1942년 금세기 미술 갤러리미술관이 설립되어 뉴욕은 명색이 현대미술의 중심으로 그 자리를 확고히 하게 되었다.

이렇듯 현대미술의 기반을 마련한 미국은 1950년대에 들어 그 사이 축적된 민족적 자신감에 힘입어 유럽을 순회하는 대규모 기획전을 마련한다. MoMA의 바아가 17명의 추상표현주의 화가들로 기획한 《새로운 미국의 회화》1958였다. 유럽의 여덟 개 도시들, 즉 바젤, 밀라노, 마드리드, 베를린, 암스테르담, 브뤼셀, 파리, 런던을 단 1년이라는 짧은 기간 동안 순회한 것이다. 이 야심찬 전시회 도록의 서문에는 기획자 바아의 국가주의적 애국심이 드러난다. "[…] 오늘날 이들의 승리를 커다란 흥분과 자부심을 갖고 지켜보게 된 한 미국인으로서 이렇게 소개글을 쓰게 된 것은 큰 영광이다." 여기서 '승리'란 말에 주목할 수 있으며, 이 단어는 뉴욕 스쿨의 '이즘'인 추상표현주의의 역사에 관한 최초의 글인 어빙 샌들러Irving Sandler의 「미국 회화의 승리」

Triumph of American Painting, 1970 의 제목에도 사용되었다. 이들의 작업을 '추상표현주의'라고 지칭하면서 홍보한 것은 미국이 외국에 대해 갖고 있는 경제적·정치적 세력에 맞추어 미국의 예술적 힘을 주장하고 부과하려던 미국의 의도를 보여주는 것이었다. 적어도 유럽에서 이렇게 해석했으리라는 것을 예상할 수 있다. 예컨대 미술사가 세르주 기보Serge Guilbaut는 1983년 출간된 그의 저서 『어떻게 뉴욕이 모던아트의 개념을 훔쳤는가』에서 이러한 관점에 대해 자세히 서술하였다.[7]

이 전시는 미국 미술이 유럽과 달리 가진 특징을, 그 차이를 보이고자 했는데, 그것은 무엇보다 미국 회화의 대규모 스케일이었다. 전시의 의도는 유럽의 현대미술과 확연히 다른 혁신적 양식을 제시하려는 것이었다. 이는 처음에 유럽에서의 논란과 비판을 일으켰고, 그 충격은 런던 신문의 한 리뷰가 잘 나타낸다. "이것은 예술이 아니다. 저질적인 장난이다. 이 거대한 거미줄에서 제발 나를 구해 달라." 또한 영국 미술이론가 존 버거 John Berger 는 "액션 페인팅이 미술과 관계가 있다는 주장은 병적인 망상"이라고 치부했다.[8]

● 추상표현주의의 대표작가들과 그 갈래
뉴욕의 추상표현주의는 특히 1940년대에서 1960년대 사이

에 번창했기에 그 세대를 분류하기엔 기간이 너무 짧다. 그러나 처음에 부상한 작가들의 회화를 '액션 페인팅'이라 부르며, 그 특징은 '행위적 추상'gestural abstraction, 즉 제스처를 많이 쓰는 추상작업이라 할 수 있다. 그리고 이들과 달리 넓은 회화면에 고르게 바른 색채에 집중한 '색면회화'Colour Field Painting가 있으며, 끝으로 '후기회화 추상'Post-Painterly Abstraction이 있는데, 이는 앞의 두 범주를 포함한 대부분의 미술그룹과 달리 비평가 그린버그가 이름을 먼저 짓고 작가들이 그 이론에 따른 경우다.

먼저, '액션 페인팅' 계열의 대표작가들로는 고키, 호프만, 드쿠닝, 프란츠 클라인Franz Kline, 폴록 등이 있다. 그리고 '색면회화'를 추구한 작가들에는 뉴먼, 로스코, 스틸, 아돌프 고틀리에프Adolph Gottlieb, 마더웰 등이 있다. 마지막으로 '후기회화 추상'에 속하는 작가들은 헬렌 프랭컨탤러Helen Frankenthaler, 모리스 루이스Morris Louis, 케네스 놀란드Kenneth Noland, 프랜시스, 쥴스 올리츠키Jules Olitski 등이다.

뉴욕 스쿨의 작가들

• '액션 페인팅'

1952년 「미국의 액션 페인팅 화가들」이라는 제목으로 로젠버그가 쓴 글에 따르면 "미국 화가들에게 캔버스가 실제의 또는 상상의 대상을 재현하거나 분석하며 또는 표현하는 공간으

로서의 의미보다는 오히려 행위하는 장소로서의 투기장으로 변모하기 시작했다. 캔버스 위에 일어나는 것은 그림이 아니라 사건이었다"라고 말하며 신체의 개입에 의한 행위에 대해 강조했다. 말하자면 '액션 페인팅'이라 할 때에는 완성된 작품에서 미적인 가치를 구하기보다는 예술가가 현실의 장場에서 표출하는 행위에 가치를 두며, 회화를 그린다는 순수한 행위 자체를 부각시키는 것이다. 로젠버그는 회화를 진정한 자아의 추구로 보았고 작가의 행위는 그의 현전을 드러내는 것이라 주장했다. 이렇듯 작업의 행위를 강조한 점은 당시 대표적 모더니스트 비평가였던 그린버그와는 대립적이었다. 그린버그는 작가의 행위보다 회화 자체의 전면적 평면성을 강조했다. 이후 추상표현주의를 이끈 모더니즘 비평은 이렇듯 회화면의 시각성에 주목하여 시각의 순수성과 총체성을 그 특징으로 성격 지었다. 여기에는 그 대표작가들 중 고키, 호프만, 드 쿠닝 그리고 폴록을 간략히 소개한다.

고키는 1904년 옛 오스만 제국(아르메니아)의 코르곰Khorgom에서 태어나 1948년 미국 코네티컷에서 44세의 나이로 사망했다. 1919년 아르메니아 학살사건 이후 그의 어머니가 굶주림으로 사망하게 되자 고키는 이듬해 16세의 나이로 미국으로 건너오게 되었다. 이후 1922~31년 보스턴의 뉴디자인스쿨New School of Design에 입학하였고, 이후 이 학교와 뉴욕의 그랑센트럴 미술

아실 고키(Arshile Gorky, 1904~48).

학교Grand Central School of Art에서 가르쳤다. 1930년대 말, 친분이 두터웠던 드 쿠닝과 함께 작업실을 사용하기도 했다. 그는 특히 세잔의 영향을 받았고 이후 초현실주의를 수용했다. 재능이 많아 주위의 인정을 받았으나 개인적 불행이 겹쳐 끝내 자살하고 말았다.

호프만은 1880년 독일 바이센부르크Weißenburg에서 태어나 1966년 미국 뉴욕에서 사망했다. 그가 여섯 살이 되던 해 그의 가족은 뮌헨으로 거주지를 옮겼다. 그는 1898년 정식으로 미술 공부를 시작하여 1904년 파리로 이주한 다음 10년 동안 거주하면서 마티스와 들로네 등과 교류하며 지대한 영향을 받았다. 이후 호프만의 삶은 교육자로서 활약했는데, 1915년 뮌헨에 미술학교를 설립한 것을 시작으로, 1932년에는 미국으로 이민하여

한스 호프만
(Hans Hofmann, 1880~1966).

1933년 뉴욕 아트 스튜던트 리그Art Students League에서 강의했다. 이때 그의 가르침은 전후 미국의 아방가르드 작가들에게는 큰 영향을 주었을 뿐 아니라 그린버그의 비평이론에도 영향을 미쳤다. 1934년에는 뉴욕에 호프만 미술학교Hans Hofmann School of Fine Arts를 설립하여 1958년까지 교육에 힘썼다.

　드 쿠닝은 1904년 네덜란드 로테르담Rotterdam에서 태어나 1997년 미국 롱아일랜드 이스트햄프턴에서 생을 마감하였다. 그는 1916년부터 1924년까지 8년간 로테르담 미술아카데미에서 공부하였다. 이후 1927년, 뉴욕 맨해튼으로 이주하여 폴록, 로스코, 클라인, 고키, 뉴먼 등의 화가들과 어울렸다. 특히 고키와 작업실을 함께 쓰면서 친분을 나눴다. 그는 1934년 아티스트 유니온Artists Union에 가입하였고, 1935년에서 1937년까지 로스

윌렘 드 쿠닝
(Willem de Kooning, 1904~97).

잭슨 폴록
(Jackson Pollock, 1912~56).

코 등 다른 추상화가들과 함께 공공사업 촉진국WPA의 연방 미술계획 업무에 종사하였다.

폴록은 1912년 미국 와이오밍Wyoming에서 태어나 1956년 뉴욕에서 생을 마감하였다. 그는 1928년 LA 고등학교에서 퇴학당한 후 1930년 뉴욕으로 이주하여 아트 스튜던트 리그에서 수학하였다. 폴록은 1938년 알코올중독증으로 융의 심리학 이론에 따른 심리치료를 받았고, 분석가의 권유로 드로잉 작업을 시작했다. 이후 1938년에서 1942년까지 WPA의 연방 미술계획 업무에 종사하였으며 1943년 구겐하임과 갤러리 계약을 체결하였다. 폴록은 1947년 뿌리기dripping 기법을 시작했는데, 이는 회화의 역사 이래 최초로 캔버스 천을 바닥에 놓고 붓에서 물감을 떨어뜨리는 방식이었다. 이는 그림의 축을 수직에서 수평으

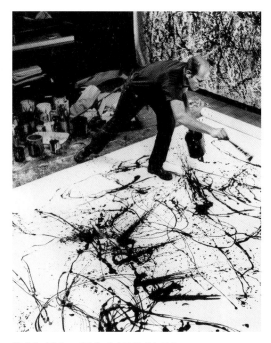

뿌리기 기법으로 작품을 제작 중인 잭슨 폴록.

로 전환하고, 언제나 이젤에 놓고 그리던 회화의 유럽적 전통을
역전시킨 것이었다. 그러나 그는 늘 불안정했고 방탕한 생활을
지속했다. 결국 44세에 음주운전으로 인한 교통사고로 즉사하
였다.

잭슨 폴록과 〈연금술〉

폴록의 〈연금술〉Alchemy은 그의 초기 드립 페인팅Drip Painting
이다. 회화의 역사상 가장 혁신적 방식인 '물감 뿌리기' 기법을
고안한 폴록은 모더니즘 시기, 대표적인 모더니스트 회화의 진
수를 보여주었다. 그의 물감 뿌리기 방식은 20세기 중반, 모더
니즘 담론이 점차 '결벽증적으로' 추구했던 회화의 평면성과
전면성에 맞아떨어졌다. 막대 붓을 매개 삼아 물감통에서 물감
을 캔버스에 뿌려대는 방식으로 그는 전통적인 이젤화의 도구
와 방법을 뒤집었다. 폴록이 드립 페인팅을 하는 방식은 바닥에
캔버스 천을 놓고 그 위에서 몸을 움직여 가며 전면적으로 작업
을 하는 방식이다. 그는 자신의 몸을 회화에 전적으로 활용했던
것이다.

이렇듯 캔버스 천을 바닥에 놓고 그리는 폴록의 뿌리기 방식
은 스스로 고안해낸 것이 아니고, 나바호Navajo족의 인디언 모래
그림에서 영감을 받았다고 알려져 있다. 그는 말하기를, "바닥
에서 나는 좀더 편안합니다. 그림에 더 가까이 가는 느낌이고 그
림의 일부가 되는 기분이지요. 이런 식으로 걸어다니며 네 귀퉁
이에서 작업하는 것인데, 그야말로 그림 안에 있게 되는 것입니

잭슨 폴록, 〈연금술〉, 1947, 페기 구겐하임 미술관, 베네치아.

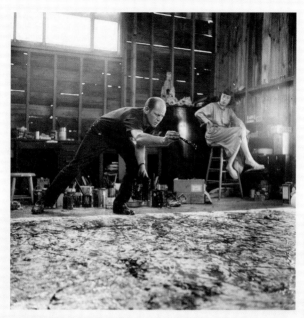

잭슨 폴록과 리 크래이스너.

다"라고 말했다.[9] 그의 뿌리기 회화에는 우연과 자유연상 등의
초현실주의 기법이 영향을 준 것이라 할 수 있다. 이렇게 흘려서
만든 선은 형태를 묘사하는 데 쓰이는 게 아니라 작가 몸의 움직
임을 보여주고 그에 따른 자연발생적 '사건'을 나타낸다.

　폴록에게는 그가 작가로 부상하게 만든 파트너이자 아내인
리 크래이스너Lee Krasner가 있었다. 그녀가 없었으면 미술사에서
'폴록'이라는 이름도 없었을 정도로 크래이스너는 폴록에게 절

대적 역할을 해주었다.[10] 뉴욕에서 만난 두 작가는 1945년 결혼한 후 크래이스너의 노력으로 롱아일랜드에 집을 마련하여 이사했다. 나무로 된 이 집의 헛간을 작업실로 개조한 후 폴록은 뿌리기 기법을 고안해냈다. 크래이스너는 당시 뉴욕의 모더니스트 미술계에 먼저 자리 잡은 작가였는데, 폴록에게 지침이 되어 그를 모던아트의 방향에 맞도록 유도한 장본인이라고 평가받는다. 폴록은 그녀의 소개로 아트딜러 및 컬렉터들 그리고 그린버그를 위시한 비평가 등 미술계의 중요 인사들을 알게 되었으니, 실제적인 매개자의 역할 또한 톡톡히 한 것이다. 그러나 영향이란 일방적일 수는 없는 법이고, 크래이스너에 대한 폴록의 영향 또한 논의되었다.[11] 두 작가의 공동작업 생활은 10년 정도 지속되었지만, 잘 알려진 대로 폴록의 알코올중독과 방탕한 생활이 그를 파경으로 몰고갔다. 크래이스너와의 관계가 소원해진 1956년의 어느 날 밤, 그는 두 여성을 태운 채 오픈카를 음주 운전하다가 사고를 일으켰고, 44세의 이른 나이에 비극적 종말을 맞고야 말았다.

혜성같이 떠올랐다가 급작스레 져버린 스타였지만, 폴록의 족적은 결코 작지 않다. 전통적인 수직 축의 이젤화를 최초로 마루의 수평 축으로 전복시킨 그의 드립 페인팅의 발상은 단순하지만, 회화 역사상 누구도 생각하지 못한 과감한 시도였던 것이다. 그러한 방식은 모더니즘이 추구했던 회화면의 전면성all-

overness과 평면성 그리고 총체성을 담보하는 데 적격이었다. 이는 바닥의 지지대가 캔버스 천을 균일하게 받쳐주고, 또한 작가가 모든 방향에서 동일한 정도로 캔버스에 물감을 뿌릴 수 있었기 때문이다. 또한 손목과 손으로 붓을 사용해서 그리던 것에서 탈피, 온 몸을 모두 움직이며 그리는 방식은 '액션 페인팅'이라는 명칭을 부여하며 '폴록'이라는 이름에 강력한 주체의 발현과 이른바 '남성적' 제스처를 부여하였다. 이는 제2차 세계대전 이후 정치, 경제적으로 강력해진 미국이 갈망했던 강력하고 공격적인 이미지였던 것이다.

1940년대에 미국 모더니즘은 그 정립을 보았다고 할 수 있다. 폴록의 〈연금술〉이나 〈다섯 길 깊이〉Full Fathom Five, 1947 등의 회화에서 보는 선의 활달한 구사와 뿌려진 물감은 완전 추상일 뿐 아니라 회화의 매체적 조건인 2차원의 평면성을 완벽히 구현한 작품이었다. 그린버그는 이러한 표현방식이 결정적으로 유럽과 차별화할 수 있는 것이었고, 모더니즘 미학이 가진 시각적 승화에 제대로 부합하는 것이라 보았다. 1940년대 말 이러한 미국적 모더니즘 담론은 이미 유럽의 그것보다 교조적이라 할 수 있고, 어느 정도 민족주의적 속성을 담고 있었다. 여하튼 그린버그식 형식주의의 '배제'의 미학은 시각적 순수성과 총체성에 집중하기 위해 회화가 지닌 의미나 내용을 간과한 것이 사실이다. 이는 이후 포스트모던 미술이 공격한 핵심부분이기도 하다.

• '색면회화'

색면회화는 1950년대에서 1960년대 사이 부각된 추상표현주의 회화의 한 경향으로, 커다란 화면에 독특한 공간감의 효과를 가지며, 캔버스 위에 물감을 넓게 펴 발라 화면 전체를 색채로 채우는 게 특징이다. 그린버그가 1955년 『파티전 리뷰』*Partisan Review*에 발표한 논문 「미국형 회화」American Type Painting에서 제 2차 세계대전 후 뉴욕에서 주목받은 예술가들을 소개하며 처음 명명되었다.[12]

추상표현주의의 두 흐름이었던 '액션 페인팅'과 '색면회화' 는 대부분 거대한 캔버스에 회화라는 매체가 지닌 특징인 2차 원의 평면성을 지향했다. 이 광대한 스케일의 작품들은 장엄한 미국 대륙과 동일시되었다. 액션 페인팅이 작가의 행위와 연관 된 붓질 그리고 촉각적 물질성을 여전히 갖고 있었다면 색면회 화는 캔버스의 평면성과 색채의 관계에 집중하였다. 이는 그림 의 단순한 형태와 감축된 구조로 색채가 구사된 대형 화면의 시 각성을 강조하였다. 색면회화가 드러내는 색채의 공간감은 '행 위' 자체를 중심으로 한 역동적이고 표현주의적인 액션 페인팅 과 달랐다. 거대한 색면은 관람자에게 화면에서 형상과 배경을 구분하기 힘들게 했고, 그 거대한 색면 앞에 명상적이고 고요한 분위기를 느끼게 했다. 색면회화의 작가들은 회화를 통해 궁극 적으로 시각의 순수성에 도달하고자 했는데, 대표적으로 로스

코, 뉴먼, 스틸을 들 수 있다.

색면회화의 '삼인조': 마크 로스코, 바넷 뉴먼, 클리포드 스틸

로스코는 1903년 러시아의 드빈스크Dvinsk에서 출생하였다. 부모는 유대인으로, 러시아를 떠나 1913년 미국으로 이주하였다. 1921년, 로스코는 예일 대학에서 2년 동안 수학하고 자퇴한 후 뉴욕으로 떠났다. 1925년경 파슨스 디자인 스쿨에서 고키의 지도를 받았고, 같은 해에 아트 스튜던트 리그에서 큐비스트 화가 막스 베버Max Weber에게 배웠다. 이후 1947년부터 2년간 샌프란시스코의 캘리포니아 미술학교California School of Fine Arts에서 가르쳤다. 그는 1933년, 현대미술 갤러리Contemporary Arts Gallery에서 첫 번째 뉴욕 개인전을 개최하고 평면적인 추상표현주의 작업을 지속해 나갔다. 그러나 심한 우울증으로 1970년 뉴욕에 있는 자신의 작업실에서 자살로 생을 마쳤다.

로스코는 작업 초기부터 신화적 주제에 집중했다. 그는 고대의 신화, 성경의 일화 등을 소재로 뉴먼처럼 '고대'의 감각을 찾고자 했고, 1940년대 초반까지는 신화적 모티프를 주로 그렸다.[13] 그러다 1947년을 기준으로 로스코는 형상을 제거하면서 동시에 초월적인 경험을 표현하기 위해 친숙한 사물들의 본성을 위장한 형상을 창조해야 한다고 주장했다.[14] 로젠블럼이 제시한 것과 같이 로스코의 작품은 카스파르 다비드 프리드리히

마크 로스코
(Mark Rothko, 1903~70).

Caspar David Friedrich 의 〈바닷가의 수도자〉The Monk at the Sea 와 유사하다고 볼 수 있다. 무한하고 광대한 자연과 대비되는 그 앞의 미미한 인간의 존재감은 로스코의 작품 앞에 선 관람자에게 전이되는 듯하다. 프리드리히 그림에 나타난 근원적 영역의 하늘, 물, 땅은 로스코의 화면에서 부유하는 은은한 수평선으로 표현된다. 이는 우리의 지각을 넘어서는 초월적 존재를 내포하는 것처럼 보이며, 빛나는 공간의 체험은 이성 너머의 숭고로 관람자를 유도한다.[15] 더불어 로스코는 작품 자체뿐 아니라 작품을 전시할 때의 조명을 특히 신경 썼으며 벽과 바닥의 색채와 작품의 배치 등 전시 상황에 세심한 주의를 기울였던 것으로도 잘 알려져 있다.

　뉴먼은 폴란드에서 미국으로 이주한 유대인 가문 출신으로,

▲마크 로스코, 〈보라색 위의 노란색〉(Yellow over Purple), 1956, 개인 소장.
▼카스파르 다비드 프리드리히, 〈바닷가의 수도자〉, 1809, 베를린 내셔널 갤러리, 베를린.

바넷 뉴먼
(Barnett Newman, 1905~70).

1905년 뉴욕에서 태어났다. 그는 1922년에서 1926년까지 아트 스튜던트 리그에서 수학하였으며, 동시에 뉴욕 시립대학에서 철학을 전공하여 1927년 졸업하였다. 대학 졸업 후 약 10여 년간 아버지의 의류 제조업을 도와 일했고 또한 뉴욕의 공립학교에서 대체 미술교사로 일했다. 이후 미술관 카탈로그 에세이나 평론을 썼다. 1944년이 되어서야 본격적으로 미술작업을 시작했으며, 1950년 뉴욕의 베티 파슨스 갤러리에서 첫 번째 개인전을 가졌다. 그는 회화뿐 아니라 조각작품도 제작했는데, 그의 작품은 1960년대에 들어서야 인정받기 시작하였다.

뉴먼은 미술의 중심을 서구 유럽으로 보지 않고, 그보다 북서 해안 아메리카 원주민의 미술을 연구하면서 거기서 나타나는 추상적 패턴에 새로운 미적 관심을 가졌다. 예컨대 〈하나임 I〉

▲바넷 뉴먼, 〈하나임 I〉, 1948, MoMA, 뉴욕.
▼바넷 뉴먼, 〈성약〉, 1949, 허쉬혼 미술관, 워싱턴 DC.

Onement I 이나 〈성약〉Covenant 에서 보듯 넓은 색면에 단순한 선을 그어 회화적 감축을 극단적으로 밀고 나갔다. 이는 정서의 본질을 표현하고 회화의 새로운 기원을 찾으려는 시도였다. 특히 그의 〈하나임 I〉은 뉴먼의 미적 방향을 결정짓는 중요한 작품으로, 여기서는 어떠한 외부 자연을 나타낸 것이 아니라 순수한 의미에서 발생 또는 기원 자체를 현재시점으로 나타냈다고 말해진다. 그는 특히 이 작품의 배경에서 질감을 부여하거나 색을 채워넣는 시도를 반대하고, 미리 존재하거나 채우기를 의도하는 배경의 의미를 거부한다. 유사한 맥락에서 미술사가 이브알랭 브아Yve-Alain Bois 또한 이 그림에서 공간적인 환영이 완전히 제거되었다고 강조했다.[16] 뉴먼은 이렇듯 공간적 환영이 제거된 상태에서 지프zip를 화면구성상 대칭적으로 위치시켰고, 이미지와 장이 분리되지 않도록 하였다.[17]

1951년에 베티 파슨스 갤러리에서 열린 뉴먼의 두 번째 개인전에서 그는 관람자들에게 작품에 근접하기를 요청했는데 이는 사람들의 시야를 '화면'장. Field으로 채우도록 유도한 것이다. 관람자의 신체를 모두 아우르는 거대한 작품은 관람자를 공허한 빈 공간 앞에 위치시킨다.[18] 이러한 그의 회화는 내면세계로 몰입해 실존과 대면하며 숭고의 체험을 일으킨다. 그러나 1951년 개인전에 대해 당시의 평론가, 대중은 물론 추상표현주의자들은 냉담하게 반응했다. 그 이유는 이러한 회화의 방식과 미학은

클리포드 스틸
(Clyfford Still, 1904~80).

당시 뉴욕 스쿨의 지배적이었던 제스처적인 수사법과 대조적이 었기 때문이다.[19] 그러나 그린버그는 이 전시에 대해 뉴먼의 그 림이 "장field의 회화"라고 인정하는 한편, 유럽의 추상미술과는 거의 연계하지 않는 "배짱과 확신이 있다"고 평가하였다.[20]

스틸은 미국의 그랜딘Grandin에서 태어나 워싱턴과 캐나다에 서 유년 시절을 보냈다. 이후 1933년 워싱턴에 있는 스포캔대학 을 졸업하고, 워싱턴 주립대학에서 1935년 석사학위를 취득하 였다. 1941년 샌프란시스코로 이주하여 샌프란시스코 아트 인 스티튜트에서 1946년부터 4년 동안 영향력 있는 교수로 교육에 전념했다. 1943년 첫 개인전을 선보였는데, 물감을 두텁게 바른 추상표현주의 회화를 일찍이 시작하여 지속적으로 작업하였다. 1950년대를 뉴욕에서 보냈던 그는 미술계에 점차 비판적인 태

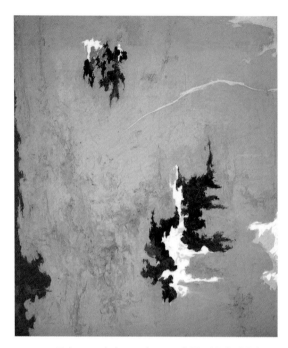

클리포드 스틸, 〈1948-C〉, 1948, 허쉬혼 미술관, 워싱턴 DC.

도를 갖게 되었고, 1961년에 메릴랜드로 이주하여 생애 후반의 20년을 은둔생활로 보냈다.

스틸은 1940년대 말, 유럽 모더니즘과는 다른 새로운 경향이 뉴욕에서 일어나고 있는 것을 인식하고, 형상이나 외적 실재의 구현을 포기하며 관습을 탈피했다.[21] 그린버그는 색면회화의 화가들 중 스틸을 높이 인정하며, "내가 보았던 추상화 중 큐비

즘과의 연관성을 거의 지니지 않는 최초의 작품"으로 평가했다. 그의 〈1948-C〉에서 보듯 그의 회화에는 재현적인 형상이나 이미지는 존재하지 않는다. 색면들 사이 음영이 전혀 없으며, 색채영역들 사이에 형체와 배경의 구분이 없는 지극히 평면적인 화면을 보여준다. 한편 로젠블럼은 스틸의 회화에서 그린버그가 언급하지 않은 종교성과 정신성을 발견하였다. 그의 그림에서 보는 거칠고 벌어진 협곡의 틈은 석회암 절벽을 연상시키며 인간의 문명에 물들지 않는 자연을 나타낸다고 보았다. 그리고 그는 "신의 모든 숭고는 가장 단순한 자연현상에서 발견된다"라고 말하며 이를 스틸의 그림에서 볼 수 있다고 강조했다.²²

로스코, 뉴먼, 스틸은 그린버그에 의해 '삼총사'the triumvirate라고 불리며, 색채가 형상을 지배하는 순수화 이후의 단계를 이뤘다고 평가받는다.²³ 이들 세 명의 작가는 유럽의 추상과 단절하고 이와는 다른 미국 추상의 특성을 모색했는데, 그들의 작업이 지향한 것은 다름 아닌 '숭고'였다. 19세기 이후 미국 미술에서 숭고는 중요한 테마로서, 20세기에 이르러 추상표현주의자들 특히 이 색면회화 작가들에 의해 계승되고 독자적인 의미를 구축했다고 할 수 있다. 미국 대륙의 광활한 스케일과 잘 맞는 특징적 미학이라고 할 수 있다.

특히 로젠블럼은 「추상적 숭고」The Abstract Sublime, 1961에서 미국의 낭만주의 풍경화에서 보이는 무한한 자연의 압도감과 절

대적 감정의 고양이 이 세 작가들의 작업과 연계된다고 주장하였다. 로젠블럼은 이들의 작품을 두고 "추상주의 선구자들에게 찾아볼 수 있는 감축적 경향을 난해할 정도로 극단으로 끌고 감으로써 […] 신비로우면서 측정할 수 없는 상태"를 나타냈다고 서술했다.[24] 이어서 그는 이러한 경향은 두꺼우면서 넓고 빠른 붓질을 사용하는 충동적인 표현보다 더 혁명적으로 보일 수 있다고 덧붙였다.

뉴먼은 자신의 글 「이제 숭고가 도래했다」The Sublime is Now, 1948 에서 본인 작업의 화두가 '숭고'임을 밝혔다. 로스코 역시 여러 평론에서 회화에서의 숭고와 연관되는 종교적 태도를 보였으며, 스틸은 1963년의 글에서 "숭고? 그것은 내가 공부하기 시작한 아주 초창기부터 연구와 작업에서 최고의 관심사였다"라고 서술한 바 있다.[25]

뉴욕 스쿨 주요 전시

뉴욕 스쿨은 1950년대에 본격적으로 알려지기 시작했다. 이를 소개한 대표적 전시로는 《9번가 전시》9th Street Show 와 《새로운 미국의 회화》The New American Painting 를 들 수 있다. 그런데 《9번가 전시》가 열리기 전인 1950년의 봄, 9번가 전시에 참여한 대부분의 작가들이 참여한 두 전시가 있었다. 이는 참고로, 그

《9번가 전시》포스터.　　오늘날의 9번가 60번지.

린버그와 마이어 샤피로Meyer Schapiro에 의해 새뮤얼 쿠츠 갤러리에서 기획된 1950년의 《새로운 인재》New Talent Exhibition와 같은 해 메트로폴리탄 미술관에서 개최된 《오늘날의 미국 회화》American Painting Today였다.[26]

《9번가 전시》

《9번가 전시》는 뉴욕의 9번가 60번지에서 1951년 5월, 한 달간 열렸다. 호프만, 바지오테스, 제임스 브룩스James Brooks, 드 쿠닝, 폴록, 클라인 등 총 70여 명의 작가가 참여하였다. 이 《9번가 전시》는 역사의 새로운 교차점의 역할을 했으며 뉴욕 스쿨의 작가들 다수를 포함했다. 전시회는 새로운 예술의 인식을 표방했으며, 젊은 예술가들이 참여하고 레오 카스텔리Leo Castelli[27] 가

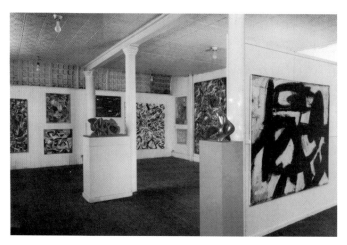

주도하여 개최되었다.

　이스트빌리지 9번가 60번지의 빈 상점 건물이 그들의 전시장이 되었고, 8번가의 예술가 조직인 '클럽'이 전시를 준비했다.[28] 클럽의 멤버들은 직접 청소를 하고 색을 칠했다. 또한 벽면의 전시공간을 늘리기 위해 파티션을 설치하기도 했다. 본격적인 전시를 위한 예술가들의 참여가 클럽 안팎에서 진행되었다. 원래는 클럽 회원이 각각 한 사람씩 초대하는 방식으로 전시에 참여하는 작가를 구상할 계획이었으나 소문이 퍼져 더 많은 작가들이 포함되었다. 결국 전시 포스터에 적힌 61명 이외에도 누락

된 13명의 작가들이 더 있어 약 70여 명의 작가가 참여했다.

1951년 5월 21일은 《9번가 전시》의 첫날이었다. 9번가에 배너를 달고 전시장 앞에 조명을 달았지만 많은 관객을 기대한 사람은 아무도 없었다. 그러나 밤 9시가 지나자 수많은 택시와 리무진들이 9번가 60번지 앞으로 모여들었다. 개회식은 북적이는 축제와 같은 분위기에서 이루어졌고 축하와 감사 연설들이 이어졌다. 약 3주간의 전시 동안 전시회는 매일 밤 11시까지 계속되었으며 문 앞에는 자원봉사자를 두어 작품을 감시하고 관객을 안내하도록 했다. 성공적 전시가 아닐 수 없었다.

《새로운 미국의 회화》

《새로운 미국의 회화》는 1950년대 뉴욕 추상표현주의의 등장과 당시에 부상한 민족적 자신감에 힘입어 MoMA의 국제프로그램으로 기획된 전시로, 1958년 한 해 동안 유럽의 여덟 개 국가의 도시들(바젤, 밀라노, 마드리드, 베를린, 암스테르담, 브뤼셀, 파리, 런던)을 순회하며 진행되었다.[29] 17명의 작가가 참여하였고 총 81점의 작품이 전시되었다.

제2차 세계대전 이후 미술의 새로운 터전이 파리에서 뉴욕으로 옮겨오면서 미국인들의 민족적 확신은 한껏 상승되었다. 1945년에서 1955년 사이 뉴욕에서 첫 전시를 가진 혁신적 미국 작가들은 그야말로 현대미술의 절정기를 이뤘으며, 그들의

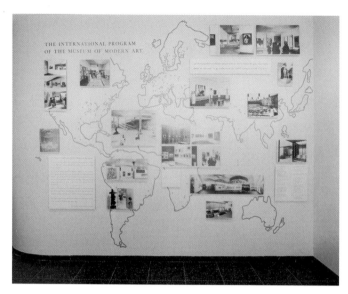

1959년 MoMA에서 열린《새로운 미국의 회화》의 전시 전경.

작품은 이전까지 볼 수 없었던 완전히 새로운 것이었다. 이러한 국가적 자신감에서 비롯된 것이 바로《새로운 미국의 회화》였다.

　이미 앞서 언급했듯, MoMA의 초대관장 바아가 쓴 이 전시회의 서문에서 당시의 열정적 분위기에 고조된 그의 애국심을 읽을 수 있었다. 그의 글을 좀 더 길게 인용한다. "나는 이 전시에 참가한 화가들이 발전하는 모습과 이들이 자기 자신과 오랫동안 싸우며 고생하는 것을 보아왔다. 그리하여 오늘, 이들의 승

리를 커다란 흥분과 자부심을 가지고 지켜보게 된 한 미국인으로서 이렇게 소개글을 쓰게 된 것은 크나큰 영광이다"라고 적었다. MoMA에서 세계 최고의 20세기 유럽 미술 컬렉션을 마련하게 하고, 모던아트를 미술사의 중심으로 자리매김하도록 결정적 역할을 한 바아는 27세에 이 미술관 관장이 되어 39년 동안 봉직하며 이 기관을 발전시켰다.

바로 이 '승리'라는 단어는 추상표현주의의 역사에 관한 최초의 글인 샌들러의 「미국 회화의 승리」의 제목에도 쓰였다. 미국이 이 새로운 미술을 이른바 '추상표현주의'라고 지칭하며 유럽에 대대적으로 홍보한 것은 미국이 해외에 갖고 있던 경제적·정치적 세력에 상응해 예술적 힘을 발휘하려던 의도였다. 미국의 자국 중심주의에서 비롯된 미적 전략이었던바, 이는 성공적으로 작용했다.

이 전시에 참가한 작가들은 바지오테스, 브룩스, 프랜시스, 고키, 고틀리에프, 필립 거스턴Philip Guston, 클라인, 드 쿠닝, 마더웰, 뉴먼, 폴록, 로스코, 테오도로스 스타모스Theodoros Stamos, 스틸, 브래들리 워커 톰린Bradley Walker Tomlin, 잭 트워르코프Jack Tworkov 그리고 유일한 여성 작가인 그레이스 하티건Grace Hartigan 까지 총 17명이었다.

이 전시는 추상표현주의의 다양성을 드러내며, 유럽의 초기 모던아트와 여러 면에서의 차이를 보여주었다. 적어도 고키는

미로의 리듬 있는 형식과 비교할 때 초현실주의의 유동적이고 유기적인 표현으로 보였다. 바지오테스와 고틀리에프, 마더웰 그리고 톰린은 후기큐비즘을 연상시키기보다 전통적 질서를 연상시키는 강력하고 분명한 형태와 색상을 사용했다. 그러나 혁신이라는 개념이 더욱 돋보이는 그림은 브룩스, 하티건, 클라인, 드 쿠닝, 스타모스, 트워르코프의 작품으로, 두껍고 넓고 빠른 붓질을 사용하여 충동적 미술을 구현하려 한 흔적이 두드러졌다. 마치 어린아이의 그림과 같이 무모해 보이기도 하고 자유분방한 표현이었다. 프랜시스와 거스턴의 그림의 경우 세밀한 패턴으로 인해 이러한 자유로운 표현이 상대적으로 절제된 느낌을 준다.

반면 뉴먼, 로스코, 스틸의 회화는 더 혁명적으로 보였다. 이 그림들을 보면 추상주의 선구자들에게서 보았던 감축적 경향을 극단으로 끌고 감으로써 더 이상 볼 게 없는 상태로 만들었다. 관람자는 신비로우면서 측정할 수 없는 빈 공간 앞 난간에서 있는 듯한 기분을 갖는다. 그러나 그중 가장 큰 논란의 중심에 폴록이 있었다. 관객들은 캔버스에 물감을 흩뿌려 엉켜버린, 알 수 없는 화면 앞에 완전히 혼란에 빠졌던 것이다.

《새로운 미국의 회화》에 대해 유럽은 다양한 반응을 보였다. 일부 개방적인 평론가들은 이 작품들이 가진 에너지와 혁신적 표현을 기대에 찬 시선으로 보았다. 네덜란드 및 스페인의 비평

계에서는 뉴욕 스쿨의 새로운 회화가 적극적으로 추구하는 소통의 의지를 높이 평가했다. 그리고 이 작업이 지닌 숭고한 정신성과 심오한 의식을 인정하는 분위기였다.

반대로 파리의 보수적 평론가들은 이 전시를 저주하면서 전염성 있는 '이단파'로 우려되는 이런 전시를 정부가 공식적으로 지원하는 것 자체에 대해 불만을 토로했다. 또한 1959년, 런던의 주간지인 『레이놀즈 뉴스』*Reynold's News* 는 폴록의 작품에 대해 헤드라인에 다음과 같은 제목의 글을 싣기도 했다. "이것은 예술이 아니다. 이것은 저질적인 장난이다. 이 거대한 거미줄에서 제발 나를 구해달라."[30]

찬성하든 반대하든 다수의 사람들은 이 작품들이 지닌 미국적 특징, 특히 그 크기에 놀랐고 이에 대해 언급했다. 유럽의 이젤 회화에서 보는 익숙한 실내용 크기와 달리 이 작품들의 크기는 대부분 거대했다. 이는 유럽에서 볼 때 미국 대륙의 기나긴 지평선과 장대한 산맥 그리고 협곡과 폭포가 있는 지역적 특에 기인한다고 인식되었다.

뉴욕 스쿨 최근의 전시

《추상표현주의 뉴욕》

1946년, 비평가 코츠가 처음으로 '추상표현주의'라는 표현을

2011년 MoMA에서 열린《추상표현주의 뉴욕》의 전시 전경.

2012년 MoMA에서 열린《다른 종류의 미술》의 전시도록.

쓴 지 60년이 지난 2010년에 MoMA는 기획전《추상표현주의 뉴욕》Abstract Expressionist New York: The big picture 을 개최했다. 이 미술관의 2~4층 갤러리들을 망라한 이 전시에는 MoMA가 소장한 회화·드로잉·판화·조각·사진 등 250여 점이 전시되었다. 폴록, 로스코, 뉴먼, 마더웰, 드 쿠닝 등 뉴욕 추상표현주의 대표작가들의 작업이 주를 이루었다. 이 전시는 MoMA의 방대한 컬렉션 중에서 선별된 작품들을 통해 1950년대 뉴욕을 세계미술의 중심으로 이끌었던 뉴욕 스쿨의 성취를 집중적으로 회고했다.

《다른 종류의 미술: 국제 추상과 구겐하임》

2010년 전시에서 MoMA가 뉴욕의 추상표현주의만을 집중적으로 조명했다면 2012년의 구겐하임은 세계 곳곳에서 일어

《다른 종류의 미술》의 전시 전경.

났던 추상표현주의와 유사한 미술운동들을 폭넓게 기획했다.[31]
《다른 종류의 미술: 국제 추상과 구겐하임, 1949-1960》Art of
Another Kind: International Abstraction and the Guggenheim, 1949-1960 은 글로
벌 시각의 전시로, 1949년에서 1960년 사이 미국의 주요 작가
들뿐 아니라 프랑스, 이탈리아, 스페인, 덴마크, 헝가리, 일본, 중
국의 미술가 70여 명의 작품 100여 점을 소개했다. 또한 폴록,
뒤뷔페, 노구치 이사무野口勇, 이브 클랭Yve Klein 등 잘 알려진 화
가들과 우리에게 덜 알려진 유럽 화가들의 작품을 동일 선상에
서 소개했다. 폴록과 덴마크 화가인 아스거 요른Asger Jorn 의 작

품이 엘스워스 켈리Ellsworth Kelly와 재일동포 화가인 다케오 야
마구치山口長男 등의 작품들과 나란히 전시되었다. 그리고 '추
상조각의 대모'라 할 수 있는 루이즈 부르주아Louise Bourgeois부터
남편의 빛에 가려졌던 일레인 드 쿠닝Elaine de Kooning, 하티건 등
미술사에서 소외됐던 여성작가들의 작품도 당당하게 갤러리에
전시되었다. 이 전시는 미국의 자민족 중심주의보다는 소외된
주변을 아우르는 민주적인 전시를 도모하려 했다는 점에서 의
의가 있다.

포스트모더니즘의 도래와 미술의 사회적 환경

1950년대 후반, 유럽과 미국의 사회적·정치적 상황이 점차 변화하다가 1960년대 초에 들어서며 문화 전반에 큰 변화가 일었다. 미국이나 유럽 대륙 어디에도 더 이상 자본주의 산업사회의 사회적 리얼리티 및 이상과 현실 사이의 괴리를 무비판적으로 수용하지 않았으며, 대안과 개혁을 위한 모색이 시작되었다.

프랑스 파리에서는 1967년 말, 전후 베이비 붐 세대들이 부실한 대학교육 시스템에 항의하며 수업 거부를 단행하는 한편, 1968년 2월에는 대규모 반전시위 그리고 5월에는 노동자들과 대학이 합세하여 권위주의와 보수체제에 항거하는 혁명으로 확대되었다. 68혁명은 사상적으로도 구조주의에서 후기구조주의로 전이되는 결정적 계기였다. 파리를 중심으로 언어와 사회체계에 대한 전반적 회의와 주체에 대한 철학적 재고가 일었다. 그야말로 패러다임 전환의 역사적 시기였는데, 그 영향은 전 유

프랑스의 68혁명.

럽으로 퍼져갔다. 그리고 미국의 경우 자본주의 소비사회의 경
제적 풍요와 더불어 냉전구도가 계속되는 가운데 베트남 전쟁
과 반전운동이 대륙 전체를 뒤흔들었다. 이 시기의 학생운동
은 미국에만 국한되지 않는 전 세계적인 현상이었고, 1968년에
는 미국의 베트남 전쟁 개입에 항거하여 시위가 곳곳에서 일어
났다.

　이러한 1960년대 격변의 분위기 속에서 포스트모던 미술이
형성되었다. 혁명적 상황 속에 미술 또한 회화 위주의 모더니즘
이라는 이상적 틀을 깨고 나와 플럭서스Fluxus, 퍼포먼스, 바디
아트, 해프닝 그리고 대지미술 등 다양한 영역에서 거의 동시
발생적으로 시작되었다. 여기서 집단적 움직임으로는 팝아트,

누보 레알리즘, 미니멀리즘 그리고 개념미술 등을 들 수 있는데, 이들은 '이즘'을 제시하고 부상한 대표적 포스트모던 움직임이라 할 수 있다. 이러한 다양한 미술의 갈래는 권력에의 저항과 반체제적 특성을 공유했다. 이 커다란 흐름은 단적으로 말해 서구 형이상학을 지탱해온 주체중심적 철학과 미술에서의 시각중심주의에 대한 도전이라 할 수 있다.

제2차 세계대전 이후 1950년대에 접어들자 서구권에서는 자본주의 대량생산과 소비문화가 젊은 세대를 파고들었다. 광고와 대중매체 등이 범람하는 가운데 극대화된 소비는 일상생활을 압도하며 삶의 방식을 변화시켰다. 하지만 당시 미술계의 주류를 이루던 모더니즘의 절정이었던 추상표현주의는 개인 주체의 정신과 내면으로만 침잠하는 양상을 띠었다. 시각의 순수성과 총체성 그리고 고급미술high art의 승화는 그 극에 달했고, 더이상 미술의 향방을 제시할 창의력이 고갈돼 있었다. 이러한 급변하는 시대상황은 그에 맞는 새로운 미술을 요구했고, 작가들은 개인보다는 사회 및 외부적 현실에 관심을 갖게 되었다. 이시기는 바야흐로 미술사의 패러다임 변화를 가져온 때였는데, 1세기 동안 주류 세력을 끌어 오던 모더니즘에 반하는 포스트모던 아트는 다양한 갈래로 부상하고 있었다. 이러한 갈래들 중가장 일찍 조성된 움직임 중에 팝아트를 들 수 있다.

8. 팝아트

어깨에 힘을 뺀 비非권위적 미술

팝아트: 일상이 예술이다

팝아트는 1950년대 후반에서 1970년대 초까지 풍미했던 소비주의와 대중문화에 기반한 미술의 움직임이다. '팝아트'라는 용어 자체는 1954년경 영국 비평가 로렌스 알러웨이Lawrence Alloway가 고안한 것으로 알려져 있다.[1] 처음에는 대중문화에 기반한 미술작품보다 매스미디어의 생산품을 지칭하기 위한 말이었으나, 1960년대 초, 팝아트는 그러한 종류의 미술에 대한 통칭이 되었다. 만화책, 광고물, 포장, TV나 영화의 이미지 등 모든 것을 활용하면서 문화적으로 '좋은' 취향과 '나쁜' 취향 사이 경계를 흐렸다. 따라서 이 새로운 미술이 시사하는 바는 미술적 혁신 이상의 것이었다. 그것은 전통미술과 기존의 미술을 거부하는 의미이기도 하지만 그것은 '고급'문화와 대중적인

'저급'문화 사이의 장벽을 허물고자 하는 욕구와도 관련돼 있다. 이는 대중 이미지나 대량 생산된 공산품 등을 작품의 재료로 채택하여 대량 소비사회의 특성을 담아냈다.

그들은 이를 위해 저급문화의 평범하고 진부한 이미지를 무시하거나 미적 기준에 따라 쓰레기로 취급하지 않고 그대로 받아들였다. 기존 미술에 대한 거부는 할리우드 영화, 공상과학소설, 연재만화, 영국의 반항적인 청소년문화 등으로 대변되는 청년 세대의 반항과 일치하는 것으로 받아들여졌다. 실제로 록과 펑크를 중심으로 형성된 당시 영국의 과격한 청년문화는 사회적으로 억압된 욕망을 풀어놓았으며, 예술 전반에 있어서도 금기시되는 주제들이 새롭게 형상화되었다. 1950년대 중반, 영국에서 먼저 시작되어 1960년대에 들어 미국에서 본격적으로 확산되었다. 미국에서는 특히 자본주의 소비사회의 특징과 연관하여 성행되었다. 미국의 팝아트는 당시까지 주류였던 추상표현주의에 반하는 키치적인 일상의 소재와 산업적 생산물을 적극적으로 활용하였다.

새로운 하위문화를 정치화한 신新좌파는 휴머니즘적인 마르크시즘을 옹호했던 노동계층의 소외문제에 적극적인 관심을 보였다. 당시의 젊은이들과 예술가들은 이러한 사회적 상황에 민감하게 반응하였는데, 이런 맥락에서 좌파적 하위문화와 당시의 아방가르드로서의 런던스쿨London School의 반反문화적 성격

을 주목할 수 있다.[2] 구태의연한 사회질서를 비판하고 예술이 사회에 접목되기를 추구한 영국의 팝아트는 일종의 문화운동으로 아이러니한 성격과 표현의 직접성 등에서 다다이즘적인 성향도 엿볼 수 있다. 이는 미국의 그것과는 다소 차이를 갖는다. 미국의 팝아트가 자본주의 소비사회에 대한 직접적인 표상을 과잉과 극대화의 방식으로 보였다면 영국의 팝아트에서는 그렇듯 걷잡을 수 없는 소비문명이 초래하는 균열과 갈등을 드러내고, 사회주의적 비판의식을 함께 제시했다고 보여진다.

영국의 팝아트: 인디펜던트 그룹

영국에서 시작된 팝아트는 1952년에 결성된 인디펜던트 그룹Independent Group 과 직결되어 있다. 이들은 영국 팝아트를 본격적으로 이끌며 1952년에서 3년 동안 런던의 '현대미술연구소'Institute of Contemporary Art, 이하 ICA 의 분과 기구로서 활동했다.[3] MoMA의 설립에서 영향을 받아 1947년에 설립된 ICA는 1950년대 미술을 장려하기 위한 기관이었는데, 초현실주의와 구축주의 성향을 가졌다.

핵심 회원으로는 리처드 해밀턴Richard Hamilton, 나이젤 헨더슨 Nigel Henderson, 존 맥헤일John McHale, 에두아르도 파올로치Eduardo Paolozzi, 윌리엄 턴불William Turnbull 등이 있었다. 실질적으로 그룹

리처드 해밀턴
(Richard Hamilton, 1922~2011).

을 이끈 사람은 건축의 레이너 밴햄Reyner Banham, 미술의 알러웨
이, 문화의 토니 델 렌치오Toni del Renzio와 같은 평론가들이었다.
인디펜던트 그룹은 특히 포럼을 통해 디스플레이와 디자인, 과
학과 기술, 대중 미술의 분야를 섭렵하였다.

　인디펜던트 그룹은 강연 시리즈와 함께 전시기획을 담당했
다. 주목할 만한 네 개의 전시 중 첫 번째는 1951년 해밀턴이 기
획한《성장과 형태》On Growth and Form였다. 이 전시는 영상기와
스크린을 갖고 자연에서 발견되는 다양한 구조를 담은 사진들
로 조성한 환경을 만들어냈다. 여기에 도입된 비(非)미술적 이
미지와 멀티미디어를 활용한 전시디자인의 창의적 방식은 이후
인디펜던트 그룹 전시의 특징이 되었다. 두 번째는 1953년 가을
헨더슨, 파올로치, 피터 스미드슨Peter Smithson과 앨리슨 스미드

오늘날의 ICA.

슨Alison Smithson 부부가 기획한《삶과 예술의 평행선》Parallel of Life and Art이었다. 이 전시에서는 각종 다양한 이미지들을 다양한 각도와 높이로 매달아 전시실 자체를 하나의 커다란 콜라주로 구성했던바, 여기에는 확대된 모더니즘 미술(칸딘스키, 피카소, 뒤뷔페), 부족미술, 아동 드로잉, 상형문자 이미지와 인류학, 의학, 과학 등과 연관된 이미지를 볼 수 있었다. 이 전시디자인 방식은 구축주의와 초현실주의 전시를 연상시켰다.

인디펜던트 그룹의 세 번째 전시였던 1955년의《인간, 기계 그리고 운동》Man, Machine, and Motion도 두 번째 전시의 성격을 이어받았다. 해밀턴이 기획한 이 전시는 변형된 인간 이미지에 초점을 두었다. 여기서도 확대된 이미지들이 제시되었는데 주로 대지, 바다, 지구를 배경으로 움직이는 인간과 기계의 이미지로,

테크놀로지와 하나가 된 인간을 미래주의적으로 승화시켰다. 복잡하게 얽힌 강철구조에 매달린 플렉시글라스 패널에는 이미지가 부착돼 있었는데, 관람자들은 그 이미지들 사이에서 과거와 현재가 연결되어 콜라주한 테크노 미래를 떠다니는 경험을 했다. 이는 전시 디자인의 창의성을 압도적으로 보여주는 것이었고, 이러한 전시방식은 테오 크로스비Theo Crosby가 기획한 네 번째 전시《이것이 내일이다》This is Tomorrow에서 제대로 발휘되었다.[4]

인디펜던트 그룹과 팝아트의 관계는 독특한 영국적 상황에서 이해되어야 한다. 일상을 다루는 미술, 삶의 현실성을 담은 미술이라는 미국 팝아트의 기본 명제는 영국의 리얼리즘의 전통적 측면과 근본적인 맥을 같이하지만, 광고매체, 대량 생산물 등 미국 팝아트에서 선호되는 가벼운 모티프는 영국 리얼리즘이 가진 비중 있고 심도 깊은 표현방식과는 큰 괴리를 갖는 것이었다. 그리고 1950년대 영국 팝아트의 부상에서 특이한 점이 있는데, 그것은 팝아트 작업과 인디펜던트 그룹의 주요 표현방식이었던 브루털리즘Brutalism은 서로 다른 성격이었으나[5] 그 주동자들이 처음부터 연관을 갖고 함께 전시를 개최했다는 점이다. 영국의 브루털리즘에는 미국 팝아트에서 선호된 소비사회의 모티프뿐 아니라 무거운 유물론적 리얼리즘을 포함했다. 이는 전후 20세기 중반 영국 미술의 독특한 특징일 뿐 아니라 오

늘날 '영국의 젊은 작가들'Young British Artists, YBAs 의 충격적 작품에서도 병행되는 두 맥락이라 할 수 있다.[6]

영국 팝아트 주요 전시

《이것이 내일이다》

인디펜던트 그룹과 팝아트는 예술의 관념적 이상이 아닌, 삶과 일상을 미술에서 드러내고자 했다. 양자는 이러한 문화적 지향성과 리얼리즘의 자세는 공유하였지만, 앞서 언급했듯 영국 미술의 다른 두 속성을 나타냈다. 알러웨이는 인디펜던트 그룹이 영국의 팝아트와 연계되지만 이 그룹이 '풍부의 미학'aesthetic of plenty 을 주장한 것 외에 팝아트와 다른 연결을 찾기 힘들다고 했을 정도다.[7]

다른 성격의 두 맥락이 함께 전시된 것이 1956년의《이것이 내일이다》였다. 이 전시는 런던의 중심부가 아닌, 동부 지역East End 의 화이트채플Whitechapel 갤러리에서 열렸다.[8] 전시의 성격은 런던에서 차지하는 산업화 과정의 경제적 빈곤지역이자 노동계층의 집결지라는 이 지역의 성격상 전시의 성향에 부합하는 것이었다. 사회적 리얼리즘이라는 면에서 선언적 전시였고, 총 12개의 작은 전시로 구성되었다. 노동계층에게도 부담이 적었기에 대중을 많이 끌어들이는 데 성공적이었다. 여기에 알

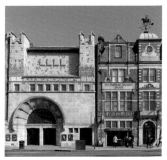

1950년대의 화이트채플 갤러리. 오늘날의 화이트채플 갤러리.

러웨이의 언론매체를 통한 적극적인 홍보도 작용하여 하루에
1,000여 명이 관람하였다.

전시는 구축주의적이고 초현실주의적인 디자인과 더불어
미술을 기술 및 대중문화와 접목시키려는 의도를 실현했다.
12개의 전시영역 중 그룹 6이 디자인한 '안뜰과 별채' 전시는
1956년 영국의 '내일'을 아이러니하고 극단적으로 보여주었다.
스미드슨 부부는 모래로 덮인 안뜰에 오래된 나무, 골진 플라스
틱 반짝이는 알루미늄으로 별채를 지었고, 내부 설치를 맡은 파
올로치와 헨더슨은 가시 돋친 철사로 실내를 두르고 마치 핵폭
탄 이후 잔해를 그대로 보여주는 듯 세계의 종말을 연상시키는
공간을 연출했다. 여기에 헨더슨의 〈인간 두상〉Head of Man은 콜
라주한 기계 인간의 초상을 실제적이면서도 공포를 느끼도록

▲나이젤 헨더슨, 〈인간 두상〉, 1956, 테이트 모던, 런던.
▼〈인간 두상〉의 전시 전경.

리처드 해밀턴, 〈도대체 무엇이 오늘의 가정을 그토록
다르고 매력적인 것으로 만드는가?〉, 1956(1992), 튀빙겐 쿤스트할레, 독일.

유도했다.

　한편 그룹 2가 디자인한 전시는 또 다른 '내일'을 제안했다.
이는 앞서 언급한 부정적 디스토피아가 아니라 과잉된 자본주
의 스펙터클의 유토피아였다. 미국 영화 「금지된 행성」Fobidden
Planet, 1956에 출연한 '로봇 로비'가 여배우를 안고 있고, 그 옆으
로 마릴린 먼로Marilyn Monroe가 주연한 「7년 만의 외출」The Seven
Year Itch, 1955의 명장면이 오버랩되었다. 전시는 다양한 매체와

에두아르도 파올로치, 〈나는 부자의 노리개였다〉, 1947, 테이트 모던, 런던.

각종 미적 장치를 동원하여 관람자의 감각을 자극하고 극대화
하는 동시에 대중오락의 스펙터클을 과잉적으로 보여주며 무감
각을 초래하는 효과도 가져왔다. 그러나 이 모든 것은 일상이라
는 영역에서 이뤄졌다.

해밀턴의 콜라주 〈도대체 무엇이 오늘의 가정을 그토록 다르
고 매력적인 것으로 만드는가?〉Just What is it That makes today's homes
so different, so appealing는 작지만 전시의 대표 이미지로 부각되었다.

이는 포스터나 카탈로그라 할 수 있는데, 전후 소비문화에 대한 패러디라고 볼 수 있는 작품이다. 여기에는 달의 표면을 넣은 천장, 나르시시스틱한 근육질의 남성과 누드 여성의 선정적 모습, 영화관의 기술적 혁신(유성영화의 등장)을 보여주는 「재즈 싱어」Jazz Singer, 1927의 알 졸슨Al Jolson 이미지, 전면에는 또 하나의 발명품인 자기테이프가 그려져 있었다. 일상의 가정을 드러내며 사적 공간에 침투한 자본주의와 대중문화의 시대를 적나라하게 보여준다. 이 작품과 연관되는 것으로, 파올로치의 콜라주 〈나는 부자의 노리개였다〉I was a Rich Man's Plaything 를 들 수 있다. 파올로치와 유사하게 해밀턴의 작품도 광고문구나 파편화된 이미지로 이루어진 전후 소비문화를 심리적으로 패러디한 것을 알 수 있다. 자아도취에 빠진 남성과 여성은 그들을 둘러싼 대리물 및 상품과 동일시되며 그와 유사한 의미를 갖는다. 이 작품에서 보듯 자본주의 상품과 미디어 그리고 소비문화는 사적 공간에 철저히 침투하여 공과 사의 구분을 없애버렸고, 현대인은 성과 상품의 페티시로 전환되어 버린 셈이다. 이 작품은 당시 도시의 일상적 삶의 모습을 미술영역으로 적극적으로 끌어들이는 한편, 전쟁 이후 서구 소비주의 문화의 모습을 적나라하게 담았다고 평가되었다.

인디펜던트 그룹은 예술을 과학기술에 접목시키고, 예술-팝 연속체를 탐색하며, 상품화된 신체로 유희하는 작업을 보여준

다. 그들은 성과 상품에 관한 물신주의를 다뤘고, 또한 테크놀로지와의 연계를 꾀하였다. 예술과 팝을 연결시키고 예술과 과학기술을 접목시키려는 그들의 시도가 주목된다. 그러나 무엇보다 이 그룹이 자본주의 테크놀로지와 스펙터클을 다루면서 이에 대한 비판적 태도를 견지한 것을 알 수 있다. 요컨대 인디펜던트 그룹의 작업은 생산경제가 소비경제로 이행하는 역사적 과정을 드러냈다는 점을 인식할 수 있다.

미국 팝아트

팝아트는 1960년대 초 뉴욕의 갤러리에서 선보이며 세계적으로 부각되기 시작했다. 특히 1962년은 팝아트 전시의 봇물이 터진 듯했고 가히 '팝의 해'라고 불릴 수 있었다. 그해 시드니 재니스 갤러리에서 열렸던《새로운 리얼리스트들》New Realists 이 가장 대표적인 전시였다. 그러나 사실 시드니 재니스 갤러리보다 다른 갤러리들에서 먼저 조짐을 보였다. 1962년 1월부터 시작하여 마사 잭슨Martha Jackson 갤러리에서의 짐 다인Jim Dine 전시가 열렸고, 이후 그린Green 갤러리의 제임스 로젠퀴스트James Rosenquist 전, 레오 카스텔리 갤러리의 로이 리히텐슈타인Roy Lichtenstein 전, 5월에 그린 갤러리에서의 조지 시걸George Segal 석고상 전시, 7월 LA의 페루스Ferus 갤러리에서 열린 앤디 워홀

Andy Warhol의 캠벨 수프 통조림 전시, 9월 그린 갤러리의 클래스 올덴버그Claes Oldenburg의 거대한 부드러운 조각들 그리고 10월 시드니 재니스 갤러리의《새로운 리얼리스트들》, 이후 11월 스테이블Stable 갤러리에서 개최한 워홀의 실크스크린 회화들과 그린 갤러리의 톰 웨슬만Tom Wesselmann의 〈위대한 미국의 누드〉 Great American Nude 연작으로 나아갔다. 이렇듯 1962년 '팝의 해' 는 13명의 작가들의 그룹전《내 나라 영광된 조국》My Country' Tis of Thee과 함께 LA의 드완Dwan 갤러리에서 마무리되었다.[9]

당시 미술계에서는 혜성같이 나타나 빠른 성공을 거두는 팝 아트 작가들을 의심의 눈초리로 보았다. 추상표현주의를 지지 하는 평론가들은 팝아티스트 작품들의 냉담한 표면 처리를 강 하게 비난했다. 이들은 회화의 감정적 깊이를 지닌 추상표현주 의를 조롱하는 "얄팍한" 내용의 팝아트가 상업디자인을 끌어들 여 순수미술을 구식으로 몰아갈 위세로 보았다. 그 제작방식 또 한 기존의 대중 이미지를 직접 복제하는 것으로 보여 진부하다 고 여겼다. 그러나 엄밀히 보아 팝아트는 상업화된 오늘날의 사 회를 비판하는 것도 숭배하는 것도 아닌 있는 그대로를 '제시' 했다고 할 수 있다. 이와 관련하여 리히텐슈타인은 "미술은 점 점 더 세상과 멀어지며 외부세계가 아닌 내부로 시선을 돌린다. 하지만 팝아트는 그 세상을 바라본다. 즉 환경을 받아들이는 것 처럼 보인다. 이는 좋고 나쁨의 문제가 아니고, 그 이전의 미술

과는 또 다른 심적 상태다"라고 언급한 바 있다.[10] 당시 비평가들은 팝아트를 피상적인 즐거움에만 그치는 예술이라고 비난하기도 했지만, 팝아트는 삶의 현실에 밀착하여 일상생활의 모습을 그대로 표상하므로 인간과 사회의 관계를 가감 없이 보여줬다고 볼 수 있다. 특히 자본주의 상품사회의 물신주의 및 인간의 욕망 등의 민낯을 드러내면서 포스트모던 시기 리얼리즘 미술로서의 역할을 시작했다고 보는 것이다.

회화에서의 반란: 로버트 라우센버그와 재스퍼 존스

제2차 세계대전 이후부터 1950년대 말까지 뉴욕 스쿨의 주류는 추상표현주의였다. 추상표현주의가 한창 성행하던 1950년대 중반에 활약하기 시작한 로버트 라우센버그Robert Rauschenberg와 재스퍼 존스Jasper Johns는 '네오 다다'Neo Dada라고 불리면서 추상표현주의와 팝아트 사이 교량 역할을 했다.[11] 라우센버그는 콤바인 기법으로 반은 회화이고 반은 조각인 혼성적인 미술 방식에 추상표현주의적인 붓터치를 가미한 작품을 선보였고, 존스는 2차원적 평면성을 지닌 오브제라는 이중구조적 특색을 지닌 작품을 만들었다.

라우센버그 역시 '예술과 삶 사이의 경계선'을 파괴하고자 했으며, 인습 타파적인 행위를 시도했다. 한 예로 윌렘 드 쿠닝의 드로잉을 구입해 이를 다시 지운 작품으로《로버트 라우센버그

로버트 라우셴버그
(Robert Rauschenberg, 1925~2008).

재스퍼 존스
(Jasper Johns, 1930~).

가 지운 드 쿠닝의 작품》Erased de Kooning by Robert Rauschenberg 이라
는 전시를 연 일이다.[12] 이들은 당시 미국 화단을 주름잡던 추
상표현주의, 즉 순수 추상회화의 신성한 영역을 침범하면서 팝
아트의 길로 다가가는 선구자적 역할을 하였다. 일상의 오브제
와 예술을 종합한 네오 다다는 보편적 일상의 이미지에서 대중
매체의 이미지로 확장되면서 팝아트를 촉발시켰다.

　존스의 경우는 그의 회화에서 보인 진부한 주제와 개성 없는
붓질은 다름 아닌 추상표현주의 고상한 주제와 의미로 충만한
제스처에 대한 도전으로 읽혔다. 그의 〈깃발〉Flag과 〈네 개의 얼
굴이 있는 과녁〉Target with Four Faces은 추상표현주의를 패러디하
며 그 회화성에 정면 도전한 것이다. 2차원적 평면성을 지닌 오
브제를 활용함으로써 모티프가 구상임에도 불구하고 추상표현

재스퍼 존스, 〈깃발〉, 1954~55, MoMA, 뉴욕.

주의 회화에서 벗어나지 않으며 그 특징 또한 담고 있다. 말하
자면 작품의 표면이 평면적이고, 이미지는 전면적overall이며, 화
면과 지지체는 서로 융합돼 있다.[13] 존스의 작품은 전체적으로
추상적이지만 주제에 관해서는 재현적인 특징을 갖고 있고, 또
한 자기 지시적이지만 이미지는 외부의 대상을 지지하고 암시
적이다. 구체적으로 말해 위의 작품에서 줄무늬와 원은 추상적
이지만 그것은 또한 깃발과 과녁을 나타낸다. 다시 말해 순수
추상과 매체 특수성을 드러내나 동시에 실제 대상을 지칭하기
도 한 것이다. 결국 그는 회화와 반反회화라는 대립하는 두 영

재스퍼 존스, 〈네 개의 얼굴이 있는 과녁〉, 1955, MoMA, 뉴욕.

역을 모호하게 결합해 모더니스트 회화의 독트린을 효과적으로
공격했다고 볼 수 있다.

미국 팝아트의 대표작가들과 그 전개

1960년대 초 미국은 제2차 세계대전 이후로 경제가 호황이었
을 뿐만 아니라 할리우드 영화가 성행해 세계 전역으로 보급되
고 엘비스 프레슬리 등 대중음악이 주도하는 등 대중문화가 장

르별로 만개하였다. 뉴욕의 팝아트 작가들은 광고, 잡지, 신문 삽화, 일상복과 음식, 영화배우, 핀업 걸 사진, 만화 등 일반적으로나 예술적으로 그다지 가치 없어 보이는 것들을 선택해 예술로 만들었다. 그 안에서는 신성함이라고는 전혀 찾아볼 수 없었으며 전통적인 창작방식도 신경 쓰지 않았다. 이들은 그러한 이미지를 새로 만들어내지도 않았으며, 일단 이미지를 선택하고 나면 이를 있는 그대로 사용하고자 했다.[14]

팝아트는 추상표현주의로 대표되는 고급미술high art에서 중시하던 품격과 취향 그리고 교양을 내려놓고, 과거에 무시되던 대중의 일상(광고, 돈, 유명인, 자동차, 대중음식, 수프 캔 등)을 작품의 소재로 삼았다. 철학자 아서 단토Arthur Danto는 이에 대해 "민주적"이라 칭하고, "'아메리칸 드림'과 궁합이 잘 맞는 예술"이라고 표현한 바 있다. 그는 미국의 팝아트가 영국과는 다른 방향으로 발전할 수 있던 이유는 바로 제2차 세계대전 이후 부상한 '아메리칸 드림'과 관계있다고 강조했다. 같은 영어권이라도 영국과 미국은 사정이 달랐다. 미국의 자동차, 미국 사람들이 먹는 음식 그리고 미국 가정에서 사용되는 상품들은 전쟁 후 피폐해진 영국에서는 접할 수 없는 것들이었다. 미국에서 캐딜락 자동차를 누구나 살 수 있는 것은 아니었지만 적어도 주변에서 얼마든지 볼 수 있었으며, 언젠가는 누구든 구입할 수 있기도 했다. "부와 성공은 모두에게 공평하게 열려 있다"는 아메리칸 드

림은 가난한 이민자의 아들인 워홀에게 희망을 주는 모토였다. 그는 모든 미국인이 캐딜락의 주인은 될 수 없어도 모두 평등하게 코카콜라를 마시거나 캠벨 수프 통조림을 먹는다는 사실을 깨달았다. 스스로 아메리칸 드림을 이룰 수 있다는 가능성을 발견한 작가는 이를 작품에서 구현한 것이다.[15]

앤디 워홀과 미국의 팝아트

미국 팝아트의 대표작가인 워홀은 광고 일러스트레이터이자 그래픽 디자이너로 전문적 미술 경력을 가진 후 이를 순수미술로 활용하여 자신만의 독특한 팝아트를 만든 작가다.[16] 미국 팝아트의 대표 주자로서 그는 상업미술을 주로 하던 시절부터 생활 속의 모든 것들을 그림의 소재로 삼았다. 표현방식으로는 대중 스타의 얼굴이나 대량 생산품을 실크스크린 판화기법을 활용해 기계적으로 반복 배열한 스타일로 가장 잘 알려져 있다. 그는 처음부터 상업미술과 순수미술 사이의 경계에 있던 작가였다.

- 왜 '코카콜라 병'인가?

워홀의 미술에 대한 태도에는 나름 자신의 철학이 있다. 그는 아트를 고상하거나 특별한 사람들에게 제한적으로 허용되는 세계로 생각하지 않았다. 그에게 코카콜라는 부자나 가난한 사람이

앤디 워홀(Andy Warhol, 1928~87).

나 누구든 마실 수 있는 것으로 미국에서 가장 민주적인 아이템임을 주목하고, 이 음료수병을 아트의 세계로 끌어들이면서 미술에서의 상업과 순수 영역 사이의 경계선을 허물고자 했다. 워홀의 육성을 들으며 그런 그의 생각을 잘 알 수 있다. 그를 인용한다.

이 나라 미국의 위대한 점은 가장 부유한 소비자들도 본질적으로는 가장 가난한 소비자들과 똑같은 것을 소비하는 전통을 세웠다는 점이다. 텔레비전 광고에 등장하는 코카콜라는 엘리자베스 테일러도 미국 대통령도 마신다는 것을 알 수 있으며, 당신들도 마실 수 있다. 콜라는 그저 콜라일 뿐, 아무리 큰돈을 준다 하더라도 길모퉁이에서 건달이 빨아대고 있는 콜라보다 더 좋은 콜라를 살 수는 없다. 유통되는 콜라는 모두 똑같다.[17]

앤디 워홀, 〈초록 코카콜라 병들〉(Green Coca-Cola Bottles), 1962, 휘트니 미술관, 뉴욕.

● 쉽지 않았던 앤디 워홀의 뉴욕 데뷔

워홀은 뉴욕의 레오 카스텔리 갤러리에서 전시하고자 열망했고 이후 결국 그 꿈은 실현되었다. 1964년 레오 카스텔리 갤러리에서 드디어 워홀의 전시가 개최되었고, 전시의 주제는 '꽃'이었다. 그러나 그 과정은 결코 쉽지 않았다. 워홀은 그곳에서

이미 전시하고 있는 리히텐슈타인에 대해 관심이 많았고, 그가 만화를 주제로 한 그림을 그린다는 것을 알고는 만화 그림을 그리지 않으리라 마음먹었다고 한다. 레오 카스텔리 갤러리에서도 이미 라우센버그, 존스, 리히텐슈타인을 후원하고 있었기 때문에 비슷한 화풍에 해당하는 워홀의 그림을 전시하길 꺼렸다. 기존 작가와 무언가 차별화되지 않으면 자신의 작품을 알아줄 리 없었던 상황이었다. 더구나 다른 뉴욕 갤러리들은 당시 그의 작업이 지금까지의 그림들과 전혀 달랐으므로 선뜻 전시하려고 하지 않았다. 그나마 레오 카스텔리 갤러리만이 워홀을 포함하여 나중에 팝아트라고 부르는 작품들을 소개하는 유일한 갤러리가 된 셈이다.

그 이전 최초의 워홀 전시는 앞서 언급했듯이 1962년 LA의 페루스 갤러리에서 총 32점의 수프 통조림 그림들의 전시였다. 똑같은 통조림 이미지를 캔버스에 반복적으로 제작했고, 이를 통조림이 슈퍼마켓에 진열된 방식으로 전시장에 진열하였다. 이 첫 전시회에 이어 그는 실크스크린으로 먼로를 처음으로 제작하였다. 그리고 같은 해에 뉴욕의 시드니 재니스 갤러리에서 열린《새로운 리얼리스트들》이라는 팝아트 전시회에 초대되었다. 이는 워홀이 드디어 순수미술의 세계로 제대로 진입했다는 것을 확인해준다. 1962년 이후 그는 대중적으로 큰 명성을 얻었고, 뉴욕은 세계적인 스타의 탄생을 본 것이다.

1962년 전반에만 해도 팝아트에 대한 대중의 인식이 미미했고, 팝아트가 처음으로 선보이기 시작하는 분위기였다. 1962년 5월, 『타임』의 기사를 보면 이를 짐작할 수 있다. 기사는 '케일한 조각 스쿨'The Slice of Cake School 이라는 제목으로 실렸는데, 여기에 "한 그룹의 화가들은 현대문명에서 가장 낡고 저속한 사물조차도 캔버스로 옮기면 예술이 될 수 있다고 주장했다"는 말을 찾을 수 있다.[18] 글에서 다룬 작가는 웨인 티보Wayne Thiebaud, 리히텐슈타인, 로젠퀴스트 그리고 워홀이었다. 당시 뉴욕에서는 아직 워홀의 작품을 전시해준 갤러리가 없었으므로 『타임』에 그의 기사와 사진이 실린 것은 행운이었다.

　　상업미술로 인정받은 워홀은 순수미술을 향한 의지를 더욱 다져나갔다. 그는 상업미술가로서의 경험을 감추고도 싶었지만, 곧 발상을 전환하였다. 이를 적극적으로 활용해서 새로운 경험과 새 기법의 순수미술을 해나가기로 결심한 것이다. 1962년부터 실크스크린을 갖고 처음 작업하기 시작했고, 대중문화를 표방하는 그에게 "공장에서 제품을 찍어내듯이" 작업할 수 있는 실크스크린 기법은 적절한 것이었다.[19] 이때부터 그는 순수미술로 이름을 알리게 된 것이다. 이는 추상표현주의 영향에서 완전히 벗어날 수 있게 한 결정적 수단이 되었다. 실크스크린으로 작업을 하면 기계적인 정확함과 익명성을 보장받을 수 있었는데, 이는 그가 생각해낸 새로운 작품의 특징이었다.[20]

실크스크린을 활용한 작업으로 그는 순수미술에의 의지와 추상표현주의에 대한 효과적인 저항을 보일 수 있었다. 그 때문에 워홀의 경우는 작품 자체의 내용뿐 아니라 작업과정, 매체 등에 대해 완전히 새로운 예술관을 제시했다고 볼 수 있다. 그는 작품의 제작기법까지도 작업의 개념으로 활용한 것이다. 이미 익숙한 산업디자인을 다시 활용하여 자신의 순수미술로 재창조하기도 한 그는 이전과는 전혀 다른 현대미술의 새로운 성격을 제시했다고 볼 수 있다.

● 팝아트를 닮은 '앤디 워홀'이라는 페르소나

워홀이라는 인물을 규명할 수 있을까. 그는 구두 디자인에서부터 광고 일러스트, 그래픽과 판화 그리고 방송 및 영화 제작까지 다채로운 얼굴을 가졌는데, 그의 영화 중 여덟 시간 정도의 긴 상영시간으로 유명한 「엠파이어」Empire, 1965 가 있다. 이 영화는 뉴욕의 시청 극장에서 상영되었는데, 빌딩 자체를 주인공으로 삼아 35분짜리 필름 12통을 사용하여 여덟 시간 동안 찍은 것이었다. 가볍고 키치적이고 또 지극히 상업적인 워홀의 페르소나에 상당히 이질적인 양상을 보여주는 작업이다. 워홀은 팝아트를 그저 단순히 상업적이고 가벼운 것으로 치부해버릴 수 없게 한다. 「엠파이어」와 같은 작품이나 그의 1960년대 전반 재난과 죽음에 관한 연작들은 팝의 어둡고 무거운 리얼리즘을 느

끼게 한다. 한마디로 표면과 깊이가 함께 가는 것이 워홀의 작업이다. 그의 삶 또한 그러한 두 가지 액면을 모두 갖고 있다.[21] 대중의 인기와 주목을 한 몸에 받던 그의 삶은 드라마틱했고, 1968년 자신의 팬으로부터 치명적인 총상을 입은 후 심한 고통을 안고 20년을 더 살았다. 워홀은 말수가 적었지만, 사람들은 오히려 그것에 매력과 호감을 느꼈다. 그는 자신의 부족한 외모를 그 특유의 이미지로 과장하고 눈에 띄는 패션으로 꾸밀 줄 알았다. 워홀은 포스트모던 수사rhetoric를 삶과 작업에서 보여주었고, 허상적인 이미지의 시대를 예견했던 셈이다.

그와 같이 깊이를 가리는 표면적인 워홀의 면모는 그의 유명한 말에서도 느낄 수 있다. 그중 가장 잘 알려진 것이 "누구나 15분 동안 유명해질 수 있다"와 "나는 기계가 되고 싶다"이다. 전자는 그의 작업공간 '팩토리'Factory와 연관된다.[22] 이곳에서 "누구나 15분 동안 유명해질" 수 있도록 그는 수많은 영화를 찍으며 평범한 사람들을 스타로 만들었는데, 이들을 '슈퍼스타'라고 불렀다. 그리고 이를 TV 프로그램으로 제작하기도 했다. 이는 「앤디 워홀의 15분」이란 이름으로 워홀이 사회를 맡고, 유명인사가 나와서 명성을 얻기까지의 이야기나 장기를 보여주며 자유롭게 대화하는 방송 프로그램이었다. 이렇듯 영화 및 매스컴을 활용한 프로젝트는 그가 1968년 스톡홀름 전시도록에 썼던 말 "미래에는 누구나 15분 동안 유명해질 것이다"를 실천한 것이다.

팩토리의 앤디 워홀.

워홀은 이와 같이 미디어 시대의 광고전략과 대중매체의 기호를 자신의 작품에 활용했다. 그는 소비사회의 기호체계를 간파했고 기표로서의 상품을 작품으로 전환했다. 일종의 동어반복처럼 미디어와 광고를 통해 스스로를 홍보했고, 그런 의미에서 그가 『타임』과의 인터뷰에서 했던 말 "나는 기계가 되고 싶다"는 이러한 일련의 과정 속에 작동하는 자기 자신을 패러디하며 사회의 증상적 구조를 드러냈다고 할 수 있다.

로이 리히텐슈타인

미국 팝아트의 또 다른 주요 작가로 워홀이 선배작가로 의식

로이 리히텐슈타인
(Roy Lichtenstein, 1923~97).

제임스 로젠퀴스트
(James Rosenquist, 1933~2017).

했던 리히텐슈타인을 들 수 있다. 그의 작업방식은 인쇄의 흔적
인 '벤 데이'Ben day 점을 다시 손으로 채색하는 등 보다 복잡하
고 수공예적인 "핸드메이드 레디메이드"다.23 그 과정을 살펴
보자면 그는 우선 연재만화에서 선택한 한두 컷에서 몇 가지의
모티프를 스케치해 드로잉 작업을 한다. 그러고 나서 실물 투
영기로 스케치한 드로잉을 회화 평면에 맞춰 확대하여 캔버스
에 전사한다. 그 후에 그 이미지를 스텐실 점이나 채색 또는 단
순한 윤곽선으로 변형하는 것이다. 리히텐슈타인의 작품은 대
중에게 그 내용, 즉 사랑과 전쟁의 강렬한 드라마들로 각인되어
있지만, 실상이 작가의 관심은 형식의 문제에 더 집중돼 있었다
고 할 수 있다. 대부분의 팝아트가 단어와 이미지를 결합해 상
징적 의미를 나타내는 것과 달리 리히텐슈타인의 팝 회화는 그

로이 리히텐슈타인, 〈행복한 눈물〉(Happy Tears), 1964.

림의 형식적 특성에 주력했다고 할 수 있다.[24] 즉 화면의 스케일이 거대하고 그 색면 위의 방대한 형태들을 구성했다는 점 그리고 작아지는 구도와 화면을 넘어 확장하는 형태를 대비시킨 점, 또한 익명적인 선을 구사한 점 등 회화의 형식적 기획에 집중했다고 말할 수 있다.

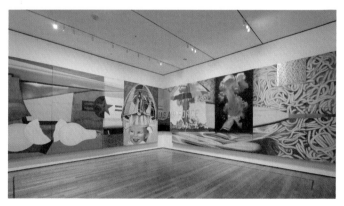

▲ 제임스 로젠퀴스트, 〈F-111〉, 1964~65, MoMA, 뉴욕.
▼〈F-111〉의 전시 전경.

제임스 로젠퀴스트

또한 로젠퀴스트의 경우는 작품의 거대한 크기가 그의 미적
특징에 중요한 요소로 작용한다. 1950년대 후반 그는 엄숙한 추
상표현주의 양식으로 작업하면서 뉴욕에서 간판을 그려 생계를
유지했다. 그동안 관람자는 그의 거대한 인물, 오브제, 다양한
색채들을 바로 눈앞에서 보았다. 추상화가로서 그는 이미지를

클로즈업해서 보게 되면 그것이 가졌던 의미를 모두 상실하고
인식할 수 없게 된다는 사실에 무척 매료되었다. 이러한 자신의
작품을 그는 "시각적 인플레이션"이라고 부르며, 이것이야말로
도시 속 일상의 경험과도 상응한다고 느꼈다. 로젠퀴스트의 거
대한 회화는 이미지를 병치하는 회화적 콜라주 기법을 기반으
로 한다. 그는 "최근의 광고방식인 순화와 강매는 우리의 프라
이버시를 공격해 마치 망치에 맞고 마비가 되는 것 같다. 이러
한 광고기법은 짜증을 불러오기도 하지만, 이것이 회화에 활용
될 때는 보다 환상적이고 흥미로울 것"이라고 말했다.[25]

톰 웨슬만

웨슬만의 작업은 광고와 같은 느낌을 준다. 우선 콜라주로
붙어 있는 다수의 상표를 볼 수 있다. 그의 〈정물〉Still Life 연작
에 대해 한 비평가는 "상업광고 회사가 강매를 위해 대중을 제
압하려고 한다면 아마도 웨슬만의 그림을 사용할 것"[26] 이라고

톰 웨슬만
(Tom Wesselmann, 1931~2004).

극찬했다. 그는 잡지광고나 간판, 오브제를 그리는 대신 직접
캔버스에 붙이면서 전통적인 콜라주와 아상블라주 기법을 계
승했다. 〈위대한 미국의 누드〉 연작 중 1962~64년 작품들에는
실제로 벨이 울리는 전화기와 라디오, 실제로 켜지는 TV 세트
를 첨가함으로써 보다 대담하고 효과적으로 '삶의 단면'을 보
여준다. TV 드라마나 정치 집회 또는 오래된 영화나 광고 중 어
떤 것이 나오느냐에 따라 감상적이 되거나, 풍자적 혹은 향수적
이 되거나, 아니면 단지 진부해 보이는 모습으로 계속하여 변한
다.[27] 이 연작에서 여인의 포즈와 원색은 에로틱한 느낌을 준
다. 여인의 몸 부분을 확대한 작품, 담배를 피우는 여인의 손과
입술만을 담배연기와 함께 커다랗게 그린 작품 등 웨슬만은 부
분을 확대하여 그린 그림으로 강력한 효과를 보여준 작가들 중

톰 웨슬만, 〈정물 #30〉(Still Life #30), 1963, MoMA, 뉴욕.

하나다.[28]

클래스 올덴버그

올덴버그는 뉴욕 맨해튼 남동부의 근대성 및 통속성과 연관된 작업을 선보였다. 1958년까지 그는 다소 보수적인 누드화나 초상화를 그렸지만, 1959년 저드슨Judson 갤러리에서 《거리》The Street를 열며 보다 독창적인 작업을 전시했다. 회색, 검정색, 갈색 마분지나 종이 반죽으로 만든 도시의 폐품 오브제들로 도시의 거친 환경을 묘사했다.[29] 그는 "부르주아의 개념 속의 미술

클래스 올덴버그
(Claes Oldenberg, 1929~2022).

관은 나의 개념 속의 상점과 대등"하다며, 1961년에는 12월 크리스마스 시즌에 맞춰 맨해튼에 직접 《상점》The Store 을 오픈했다. 전시는 잔해의 장소에서 상업의 장소로의 전환을 보여주었다. 가격은 21.79달러에서부터 899.95달러까지 다양했고, 각종 의류와 식품들, 유리 진열장의 케이크와 파이 등 107점을 전시했다. 이 작업에서 그는 환상을 그림으로 그리는 대신 만질 수 있게 만들어 시각을 촉각으로 변형시킨 것이다.[30] 이후 그의 작업은 주로 일상적인 오브제의 스케일과 질감을 완전히 바꿔 전혀 다른 속성으로 감각하게 만드는 것에 주력하였다.

1961년 뉴욕 맨해튼에서 열린『상점』의 포스터와 전시 전경.

미국 팝아트 주요 전시

《새로운 리얼리스트들》

1962년 미국 팝아트의 역사적인 전시는 뉴욕의 시드니 재니스 갤러리에서 개최되었다. 그런데 그 명칭은 처음부터 팝아트가 아니었다. 전시의 제목은 재니스가 프랑스의 비평가 피에르 레스타니Pierre Restany 와 함께 "새로운 리얼리스트들"New Realists 이라 정했는데, 문자 그대로 프랑스의 누보 레알리즘을 그대로 번역한 말이었다.[31] 재니스가 마련한 전시는 유럽의 누보 레알리즘 작가들과 미국의 팝아트 작가들을 섞어서 기획한 전시였다. 미국의 팝아트를 세계적 명성을 갖도록 만든 전시가 되었지만, 처음 기획 당시에는 명칭부터 논란이 많았고, 그 의도에 있어 미국 작가들만을 제시하는 데 있어 자신이 없었기에 전략적으로 유럽의 아방가르드와 연계시키려는 것이었다. 재니스는 전시 카탈로그에서 전시의 주제가 첫째로 일상적인 오브제, 둘째로 대중매체, 셋째로는 대량생산을 연상시키는 반복적인 이미지라고 밝혔다. 다름 아닌 팝아트의 기치였다.

10월에 열린 《새로운 리얼리스트들》에 전시에 참여한 작가들은 총 54명으로,[32] 각 작가가 두 점 이상을 출품했다. 작품 수가 많고, 미국 회화의 크기가 대규모였기에 맨해튼 이스트 57번가 15번지에 위치한 시드니 재니스 갤러리와 더불어 웨스트 57번

1962년 시드니 재니스 갤러리에서 열린 《새로운 리얼리스트들》의 전시 전경.

가 19번지에 있는 빈 상점을 임대하여 전시공간을 마련해야 했다. 대부분의 작가들은 양쪽 모두에 전시됐고, 유럽과 미국의 작품들을 뒤섞어서 팝아트가 국제적 운동이라는 느낌을 강조했다. 그리고 전시방식은 확실히 유럽과 미국의 작품들을 대비시키는 병치의 방법을 취했다. 당시『아트』*Arts* 의 기사에는 뉴욕 작가들이 "새로운 국제적 양식"을 이끈다는 것을 증명하기 위해 "덜 혁신적이라 평가되는" 유럽의 작품들을 전시에 포함시킨 것이라고 실렸다. 실제로 시드니 재니스 갤러리의 두 공간에서 유럽 작품들은 구식으로 보였다. 폐품과 거친 재료를 사용한 작품들은 뉴욕 초기 네오 다다와 유사했고, 회화적 표현은 미국 작품의 미디어 이미지의 깨끗한 선보다 추상표현주의의 유산과 더 비슷했다.『아트 뉴스』*Art News* 에도 "유럽 작품들은 이 라인업에서 약해 보였다"라는 평이 실렸다. 다른 비평가들도 미국 작가들이 그 전시회를 주도했다는 점에 이견이 없었다. 더구나 레스타니마저도 이 전시를 회고하며, 그의 누보 리얼리즘 작가들이 뉴욕작가들의 "유서 깊은 조상들처럼 보였다"고 말했으니 그 분위기를 족히 짐작할 수 있다.[33]

시드니 재니스의 팝 전시 성공이 초래한 미술계의 파장

전시에 참석하고자 뉴욕으로 온 프랑스 작가들, 즉 장 팅글리 Jean Tinguely 와 니키 드 생팔Niki de Saint Phalle 그리고 마르샬 레이

장 팅글리
(Jean Tinguely, 1925~91).

니키 드 생팔
(Niki de Saint Phalle, 1930~2002).

스Martial Raysse는 파리에 있던 아르망Arman에게 분노에 찬 편지를 보냈다. 자신들의 작품이 미국의 공격적인 작품 옆에서 작고 지저분한 골동품처럼 보였으며, 전시 자체가 부당하게 기획됐다는 내용이었다. 레이스는 이후 전시를 회고하면서 재니스가 그의 젊은 미국 작가들을 더 매력적으로 보이게 하고, 또 갤러리를 아방가르드하게 만들기 위해 자신들을 참여시킨 것뿐이라고 분개했다. 재니스와 협업했던 레스타니는 1963년 1월 『아트 인터내셔널』*Art International*에서 미국 작가들을 비판했는데, 유럽의 누보 레알리즘 작가들이 탐구한 "오브제의 표현적 자율성"을 "현대적 물신주의"modern fetishism로 단순화했다고 지적했다. 미국의 팝 작가들은 그저 또 다른 유형의 눈속임Trompe-l'œil 작업을 한 것이고, 그래서 겉보기에는 현대적이지만 본질적으로

는 퇴보한 것으로 평가했다.[34]

　재니스에서 거둔 미국 팝의 성공은 위와 같이 유럽과의 문제 뿐 아니라 미국 미술계에도 큰 갈등과 혼란을 가져왔다. 피해자 는 당시까지 미국을 대표하며 큰 가치를 부여받던 추상표현주 의 작가들이었다. 더구나 시드니 재니스 갤러리에서 전시를 해 온 추상표현주의 거장들은 이 "작품 같지 않은 작업"을 내놓은 젊은 작가들을 달갑게 여길 수 없었다. 재니스 전시로 인해 "구 시대의 추상을 매장시켜버리려는" 새로운 작가들이 부상했다 는 기사까지 나왔다. 이 구시대의 거장들은 전시 이후에도 갤러 리가 계속 팝 아티스트들을 상대하자 항의 모임을 열기도 했다. 결국 거스턴, 마더웰, 고틀리에프, 로스코가 갤러리를 떠났고, 드 쿠닝만 남았다.[35]

　미국의 작가들뿐 아니라 비평계에서의 반감 또한 대단하였 다. 토머스 헤스Thomas B. Hess, 힐턴 크래머Hilton Kramer, 도어 애슈 턴Dore Ashton, 샌들러 등 추상표현주의를 지지한 비평가들도 재 니스 전시에 대해 대체로 부정적이었다. 특히 워홀, 리히텐슈타 인, 로젠퀴스트에 비판적이었다. 이들은 올덴버그나 시걸과 같 은 작품은 "평범한 오브제에 창의적 의미를 불어 넣는다"(샌들 러)며 지지한 반면, 전반적으로 팝아트는 보다 높은 수준의 초 월적 의미를 찾는 어떠한 탐색도 거부하는 것으로 보았다. 크 래머는 팝아트가 "너무 길들여지고 유순한 시각이며 […] 현실

에 대해 본질적으로 체제 순응적이고 문화를 저평가하는 속물적 반응을 예술적 대담함과 혁신 아래 감추고 속이는 시도"라 비난했다. 막스 코즐로프Max Kozloff는 팝아트에 대한 그의 첫 번째 글, 「팝문화, 형이상학적 혐오감과 새로운 속물들」Pop Culture, Metaphysical Disgust and The New Vulgarians, 1962에서 "갤러리가 껌 씹는 사람들, 일시적 유행을 좇는 십대 소녀들의 멍청하고 경멸할 만한 스타일에 침략당하고 있다"고 썼다. 브라이언 오도허티Brian O'Doherty 또한 "일단 그 영리한 언론작업이 끝나면 보존 가치가 없는 일회용 미술"이라고 말했다.[36]

미국 팝아트의 부상과 그에 대한 리뷰

12월 시드니 재니스 갤러리에서의 전시가 끝나고 팝이 절정에 이르자 MoMA의 큐레이터 피터 셀츠Peter Selz가 관련 심포지엄을 열었다. 주제는 "왜 미국의 팝아트가 부상하였으며, 그것이 상업적으로 성공하게 된 빠른 속도를 어떻게 이해할 수 있겠는가"였다. 메트로폴리탄 미술관의 젊은 큐레이터이자 팝의 확고한 지지자인 헨리 겔드잴러Henry Geldzahler는 그가 1년 반 전에 리히텐슈타인, 워홀, 웨슬만, 로젠퀴스트의 작업실을 방문했을 때만 해도 그들이 서로 알지 못한 채 새로운 분위기 속에서 작업하는 것을 보았는데, 이제는 MoMA에서 그들의 '운동'에 대

한 심포지움이 열렸다고 놀라움을 금치 못했다.[37] 그리고 확실히 팝아티스트들을 향한 분노는 빠른 성공과 함께 수반된 자본의 편향으로 인한 것이 대부분이었다. 예컨대 뉴욕 예술가 그룹인 '클럽'의 멤버들은 그림을 팔기 전까지 수년을 고생했건만[38] 팝의 젊은 작가들은 그들의 '첫 쇼'로 재정적 성공을 얻은 것이다. 자본가들의 맹렬한 투자가 그 요인으로 지적되었고, 비평가 바버라 로즈Barbara Rose는 팝아트 작가들이 예술품 수집하는 것만큼 "작가들을 수집하는" 부유한 컬렉터들과 교제했다고 꼬집었다. 그리고 1964년, 앨런 캐프로 또한 불편한 심기를 드러냈다. "1946년에 작가들이 지옥 속에 있었다면 지금 작가들은 장사를 하고 있다."[39]

이러한 팝의 놀라운 부상은 20세기 중반 미국 사회의 경제적 번영 및 중산층 세력 강화와 직결돼 있다. 미국은 1950년대에 다른 세상을 맞았고, 1960년대에 새로운 종류의 미술계를 보았다. 대학 시스템은 정부의 지원으로 활성화되었고,[40] 처음으로 많은 수의 작가들이 제대로 된 생계를 보장받으며 고용되었다. 대학교육의 보급은 일반적인 문화 인지도를 확대했고, 넓어진 중산층은 그들의 가치를 추구하고 배운 대로 실행할 능력을 갖추게 되었다. 미술관의 활동이 증가되었고, 대중매체는 새로운 미술 현장에 대한 보도를 늘렸으며, 갤러리의 매출과 성공한 작가들의 가격이 상승했다. 이러한 경제호황기에 팝 작가들은 유

례없이 빠르게 경제력을 확보한 것이다.

몇 달 뒤, 『타임』 기사에는 다음과 같은 내용이 포함되었다. "자신의 취향에 대해 불확실한 수집가들이 파크 애비뉴의 새로운 빌딩들 사이에 위치한 그들의 값비싼 아파트를 장식할 회화로 팝아트가 이상적이라고 느꼈다. […] 아방가르드 대중이 점점 더 새로운 것에 굶주렸으므로 팝아티스트들은 큰돈을 벌었다." 이 과정에서 겔드잴러와 레오 스타인버그Leo Steinberg는 팝현상이 아방가르드의 성향이 바뀐 것을 나타낸다고 보았다. 스타인버그는 이를 전략적 변화로 보았는데, 그것은 부르주아지를 공격하는 것에서 복수심을 지닌 채 그들의 가치를 포용하는 쪽으로의 변화를 뜻했다. 겔드잴러는 이제는 아방가르드들이 새로운 것을 기대하고 갈망하도록 교육받아 더 이상 충격받지 않는 사람들을 자신들의 기반층으로 갖고 있다는 것을 주목했다. 아방가르드는 승리했고, 아이러니하게도 그 성공 속에서 스스로의 존재 근거를 제거해버렸다. 팝아트는 새로운 미술이 새롭게 부를 거머쥔 사람들에게 새 지위를 제공하는 패턴을 형성시켰고, 이는 1970~80년대에 걸쳐 되풀이되었다. 요컨대 브루스 알트슐러Bruce Altshuler가 정확하고 신랄하게 표현했듯 "팝은 아메리칸 드림의 이미지를 포장했을 뿐만 아니라 그 자신도 같은 묶음에 포장돼 있었던 것"이다.[41]

9. 누보 레알리즘

환영을 벗고, 있는 그대로 접하는 현실

누보 레알리즘은 1960년대 프랑스를 중심으로 형성된 새로운 미술 경향으로, 1950년대 유럽 미술계를 지배하던 추상미술과 급변하는 소비사회 사이에서 비판적 시각을 갖고 현실참여적인 실천을 특징으로 한다. 재현이나 감성적 추상이 아닌, 오브제나 물질적 재료를 직접 활용하며 퍼포먼스도 과감하게 실현한 전위미술 운동이다. 누보 레알리즘이라는 용어는 1960년 4월에 밀라노의 아폴리네르 갤러리에서 아르망, 프랑수아 뒤프렌François Dufrêne, 레몽 앵스Raymond Hains, 클랭, 자크 드 라 빌르글레Jacques de la Villeglé 그리고 팅글리 등의 젊은 미술가들의 그룹전이 개최되었을 때 프랑스 비평가 레스타니가 쓴 서문에 처음으로 선보였다.

레스타니는 이 서문에서 "실제의 열정적인 모험은 개념적이거나 상상력이 풍부한 전사transcription의 프리즘을 통해서가 아

피에르 레스타니
(Pierre Restany, 1930~2003).

닌 그 자체로 인식된다"고 언급했으며, 누보 레알리스트들의 현
실에의 접근방식을 '현실의 직접적인 차용'으로 정의하였다. 다
시 말해 누보 레알리즘은 환영적인 실재가 아닌, 자신들이 체험
하고 있는 현대 소비사회의 현실을 직접 끌어내어 일상에서 온
오브제와 물질들의 직접적인 제시를 추구한다는 것이었다.[1]

그리고 그해 10월, 레스타니는 파리에 있는 클랭의 자택에서
누보 레알리스트 그룹을 결성하여 작가들에게 간단한 발기선언
에 서명하게 했다.[2] 이 두 번째 선언문은 "누보 레알리즘 = 현실
에 대한 새로운 인식들"이라는 한 문장으로 이루어졌으며, 이는
1961년 5월에 파리의 제이J 갤러리에서 열린 그룹전《다다보다
상위인 40도에서》À quarante degrés au-dessus de dada 에서 제창되었다.[3]

하나의 공통된 예술운동으로서의 누보 레알리즘은 1962년

중심축이었던 클랭이 사망한 이후 1963년에는 그룹으로서의 누보 레알리즘 활동은 종식되었다. 그 대신 누보 레알리스트들의 개인활동이 증가하게 되었는데, 아이러니한 점은 이때부터 누보 레알리즘이 대중의 관심을 끌기 시작했다는 것이다.

누보 레알리즘의 사회적 리얼리티

누보 레알리즘 작가들이 각성하고자 했던 '리얼리티'란 제 2차 세계대전 이후 과학과 산업의 발달로 도시화되고, 자본주의 물질문명이 팽배한 소비사회였다. 이러한 상황에서 미술의 새로운 창작을 모색하고자 한 누보 레알리스트들은 사회적 환경을 '표상'représentation 하고자 한 게 아니라 스스로 체험하는 현대 자본주의 소비사회의 현실을 직접 '차용'appropriation 하여 '제시'présentation 했다고 말할 수 있다. 레스타니는 누보 레알리즘이야말로 당대의 그 어떤 다른 동향보다도 사회학적인 의미를 지닌 것이라 주장했다. 그리고 그는 누보 레알리스트들의 사회에 대한 접근방식을 "객관적 현실réel objectif 의 직접적인 차용"이라 불렀다.[4]

누보 레알리즘은 이전까지 작품과 연관시키지 않았던 장소, 특히 공공영역의 작업을 전통적 미술작품의 매체인 회화와 조각의 위상과 마찬가지로 고려하였다. 그들의 작업은 회화의 틀

크리스토와 잔 클로드 부부, 〈드럼통 벽, 철의 장막〉, 1962, 파리.

이나 조각의 영역이 아니라 제도적이고 상업적 건축이나 거리
(공공영역)에서 이루어졌다. 그들의 미학적 전개는 클랭의 《텅
빔》Le Vide과 아르망의 《가득 참》Le Plein의 작품에서 절정을 이루
었으며, 이런 요소는 팅글리의 파괴적인 대규모 설치물 〈뉴욕에
대한 경의〉Homage to New York, 1960에서도 발견된다. 크리스토와
잔 클로드 부부Christo & Jeanne-Claude의 작품 〈드럼통 벽, 철의 장

〈드럼통 벽, 철의 장막〉 앞에 선 크리스토.

막〉Wall of Barrels, Iron Curtain은 극적인 방식으로 공공장소에 개입한 사례다.

이렇듯 누보 레알리즘은 작품을 공공영역과 소비문화의 담론 안에 위치시키려 했으며, 이러한 그들의 욕망은 '데콜라주' décollage, 즉 콜라주에 파괴행위를 도입해 우연의 효과를 의도한 작업에서도 발견된다. 앵스, 빌르글레, 뒤프렌과 같은 데콜라주

▲ 레몽 앵스, 〈킥〉(Coup de Pied(Kick)), 1960, 슈테델 미술관, 프랑크푸르트.
▼ 자크 드 라 빌르글레, 〈재즈맨〉(Jazzmen), 1961, 테이트 모던, 런던.

미술가들은 거리의 포스터를 뜯어내는 행위를 통해 공공장소가 상품광고로 도배되는 현실에 저항했다.[5] 그들에게 있어 미술의 독창성이나 작품의 유일무이함은 중요하지 않았다. 특히 다니엘 스포에리Daniel Spoerri 의 〈덫-그림〉tableaux-pièges [6] 연작은 협업 원칙 자체가 하나의 핵심적인 패러다임으로 자리 잡았음을 잘 보여준다. 이들은 산업생산과 협업을 자신들 미학의 기초로 삼았던 것이다.

미술이론가 벤자민 부흐로Benjamin H.D. Buchloh 가 강조하기를, 누보 레알리즘은 전후의 모든 문화가 역사적 억압과 그 기억을 갖고 갈 수밖에 없다는 점과 동시에 소비와 스펙터클의 상황에 종속될 수밖에 없다는 사실을 명백히 제시했다고 보았다. 그리고 이 점이 전후 프랑스 미술에서 가장 진정한 표현을 보여준 것이라 강조했다.[7] 그러나 상황주의자Situationist 들은 스펙터클의 사회, 소비사회 및 통제사회의 체제에서 체험하는 사물과 공공영역에 대한 경험을 구체화하는 데 그쳤다고 보고 이를 비난하기도 했다.

한편 미국의 미술비평가 루시 리퍼드Lucy R. Lippard 는 "누보 레알리스트들이 관심을 갖는 것은 도시의 리얼리티와 관계된 익명성도 아니었고, 그들은 대부분 사물의 기능뿐만 아니라 종종 그 외관까지 변형시키면서 객관적이기보다는 주관적이라고 할 수 있는 리얼리티를 창조했다"고 비판하였다.[8] 이러한 비판은

누보 레알리즘이 객관적 현실을 다루며 사회적 의미를 갖는다고 강조한 레스타니의 입장에 반대되는 주장이었다. 이는 유럽의 미술가들을 미국 작가들보다 지지하려는 듯 보인 프랑스 비평가 레스타니에 대해 미국 비평가 리퍼드의 과장된 반응일 수도 있다. 하지만 누보 레알리스트들의 작품에서 그들이 거부하고자 했던 추상미술의 유산이 발견되는 것도 일면 사실이다. 예컨대 프랑스의 미술평론가 미셸 라공Michel Ragon 이 앵스나 빌르글레의 포스터 작품들에 대해 "추상회화를 계승하는 것처럼 보일 위험성이 많다"고 한 바 있으니 말이다.9 그러나 이러한 '잡음'이 누보 레알리즘의 미술사적 의의를 해치는지는 의문이다. 유럽 추상의 맥을 이으면서도 급변하는 사회상황에 부응하려던 의도라 할 때 그 역할은 독보적이기 때문이다. 누보 레알리스트들은 미술의 순수한 조형과 표현의지를 소비사회와 연관된 사회적 내용과 연결시켜 독자적 표현방식과 미학을 확보했다고 말할 수 있다. 이는 기계적이고 상업적인 느낌을 주는 동시대 미술인 팝아트와는 확연한 차이를 보여준 것이라 하겠다.

누보 레알리즘 주요 전시

이브 클랭의 《텅 빔》

1958년 4월 말, 파리 시내에 위치한 이리 클레르 갤러리에서

이브 클랭(Yves Klein, 1928~62).

클랭이 기획한《텅 빔》의 오프닝이 열렸다. 전시는 제목 그대로 아무것도 없는 텅 빈 공간을 보여준 것이었다. 그는 전시를 위해 모든 가구를 치우고, 진열장의 금속 프레임과 천장을 제외한 모든 벽을 흰색 물감으로 칠해 벽에 남은 다른 작품들의 흔적을 지워내며 공간을 마련했다. 전시 계획은 어느 날 밤 클랭이 레스타니, 아르망, 팅글리, 클레르와 모여 논의할 때 세워졌다. 클랭은 갤러리 전체를 회화적 감성으로 채우고 싶다고 말했고, 클레르는 그 전시의 제목을 '텅 빔'Le Vide 으로 제안했던 것이다.

클랭의 의도는 '무형의 정신'intangible spirit 으로 공간을 가득 채워 비물질적 회화를 전시하는 것이었다. 그래서 이 전시의 부제는 '일차적 물질상태에서 안정된 회화적 감각으로 감수성을

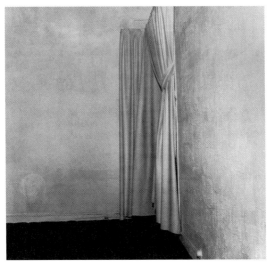

1958년 이리 클레르 갤러리에서 열린《텅 빔》의 전시 전경.

특화시킨다는 것'이었고, 클랭은 "비어 있지만 회화가 있는 갤러리"라고 주장했다.《텅 빔》은 눈에 보이지 않는 에너지의 영역을 미술로 끌어들인 그의 비물질적 작업을 공식화한 전시였다.[10]

이를 상업 갤러리에서 시행했다는 사실 자체가 놀랍지 않을 수 없는데, 이것이 클랭의 의도이기도 했다. 누보 레알리즘은 이렇듯 자본주의 소비사회의 체제와 어떤 방식이든 관련을 가져야 했기 때문이다. 클랭은 갤러리 바깥쪽 창과 문을 푸른색으로 칠했다. 전시장 내부는 언급한 대로 온통 흰 벽이었다. 거리 행인들은 전시장 내부를 볼 수 없었고, 모노크롬의 푸른 창과 문은 전시를 홍보하는 역할을 했다. 클랭은 청색 모노크롬 작품 앞에서 그가 느낀 대로 갤러리 전체를 일종의 회화적 공간으로 안착시켰다. 갤러리 내부는 백색이었지만, 클랭의 말대로 "청색의 비물질"이 공간을 에워쌌다. 그와 같은 갤러리의 변모를 통해 클랭은 "개인적이고 독자적이며 안정된 회화적 환경"을 하얀 네 벽으로 둘러싸인 공간 안에 구현하고자 했다. "회화의 감성적 상태가 된 공간을 받아들이는 관객이라면 여느 위대한 회화 앞에서 느낄 법한 본질을 경험할 수 있을 것"이라 믿었다.[11]

전시를 위한 홍보도 신경을 썼는데, 작가들은 파리 중심가에 광고판 두 개를 설치하고, 프랑스와 미국의 예술잡지에 광고도 실어 전시를 알렸다. 전시와 함께 거창한 행사를 열고 싶었던

클랭은 콩코르드 광장의 오벨리스크에 파란 조명을 밝히려 했다. 이 해프닝은 당국의 허가를 받아 예행연습을 했음에도 전시 직전 허가가 취소되어 이뤄지지 않았다.

　전시 당일 클랭은 상급 유도생 네 명을 경호원으로 두었다. 그중 두 명을 공화국수비대Republican Guards처럼 꾸며놓고, 입구에서 손님들에게 푸른색의 칵테일을 나누어주게 했다. 진과 쿠앵트로에 청색 염료를 섞은 칵테일을 마신 손님들은 일주일간 푸른 소변을 봐야 했다.[12] 다른 두 명에게는 한 번에 관람객 10명씩만 입장하도록 주문했다. 클랭 자신은 갤러리에서 전시 취지를 설명하며 관람객들이 너무 오래 머무르지 않도록 조장할 계획이었다. 하지만 너무 많은 인파가 몰리면서 클랭은 그의 '빈 공간'이 사람들로 가득 차버려 관람객들에게 빨리 나가달라고 간청하는 지경이 되었다. 전시는 성황이었는데 그에 따른 문제 또한 발생했다. 전시를 오픈한 지 한 시간이 지나기 전에 누군가가 빈 벽에 낙서를 했고, 밤 10시쯤 경찰과 소방차가 출동했으며, 빈 공간을 보기 위해 입장료를 지불한 사람들의 항의가 쏟아졌다. 곧이어 미술학도들의 조롱에 격분한 클랭의 경호원들이 나가버렸다. 갤러리는 자정을 지나서까지 열렸고, 그 시각 클랭은 전시를 준비한 친구들과 쿠폴 카페La Coupole에 모여 인간정신의 새로운 시대, 즉 '감수성의 시대'age of sensibility를 선언하며 연설하였다.[13]

다음 날 갤러리 주인인 클레르는 엘리트부대의 품격을 떨어뜨린 혐의로 공화국수비대의 본부에 호출되었다. 라공은 "근본적으로 정반대인 다다Dada와 선Zen 중 어떤 입장을 취할지는 전적으로 클랭에게 달렸다"고 일갈했다. 반면 레스타니는 클랭 작업의 혁명적 성격을 위해 공화국수비대를 차용한 것을 두둔해주었다. 클랭이 공화국수비대에 대해 일반인들에게 근접하기 힘든 것, 즉 아방가르드 예술의 엘리트적 성격을 시사했다는 것이다. 이 전시에서 누구에게나 열려 있던 '빈 공간'은 아방가르드의 우월의식에 대한 비판이었다. 공허한 그 형식 자체로 상징화된 전시는 해석의 여지를 열어놓았기에 오히려 《텅 빔》은 풍부한 의미를 함축했던 것이다. 또한 알트슐러가 지적했듯 전시 자체를 예술로 기획한 이번 전시는 사회적 맥락에서 예술의 창조를 강조하는 뒤샹적인 수사를 담고 있는 것이다.[14] 기존의 아방가르드 전시가 소수만 향유할 수 있는 데 비해 이러한 비가시적 회화적 상태는 예술적 교양 없이도 그 인식이 가능했던 것이다.

아르망의 《가득 참》

클랭의 《텅 빔》에 대한 아르망의 응답인 《가득 참》은 클랭의 전시와 반대였다. 그는 이리 클레르 갤러리의 창문 안을 거대한 쓰레기로 채웠던 것이다. 전시 개념은 클랭이 그의 《텅 빔》에 대한 아이디어 제기 후 동일한 그룹의 토론에서 나왔다. 당시 아

아르망(Armand, 1928~2005).

르망은 물감에 담갔던 오브제를 압축하여 캔버스에 붙이는 작업을 했는데, 클랭의 생각을 들은 후 클레르에게 다음과 같이 말했다. "알다시피 클랭은 비물질적 작업을 하고 나는 무척이나 물질적 작업을 하니 갤러리를 물질로 가득 채우고 그것을 '가득 참'이라 부르면 어떨까?" 아르망은 '빈 공간'을 현실의 다른 측면으로, 다시 말해 정신성을 도시 쓰레기로 대체하려던 것이다. 하지만 클레르는 너무 더럽고 악취가 난다는 이유로 거절했다. 아르망이 2년 뒤 1960년 뒤셀도르프에서 열린 쓰레기 조각 전시를 성공적으로 마친 후 클레르는 비로소 때가 되었다고 판단해 아르망의 《가득 참》의 전시 일정을 잡았다.[15]

전시 초대장을 대신해 보낸 것은 클랭의 제안대로 쓰레기를 채운 정어리 통조림 3,000개였다.[16] 아르망은 자신이 직접 파리

1960년 이리 클레르 갤러리에서 열린《가득 참》의 전시 전경.

지하철의 쓰레기통에서 모은 쓰레기로 깡통을 채웠다. 그의 본
래 계획은 파리의 쓰레기 트럭을 거리에 쏟아붓고 인부를 동원
해 갤러리를 쓰레기로 채우고자 했다. 하지만 계획은 실현 불가
능했고, 대신 동료화가 레이스의 도움을 받아 쓰레기를 직접 모
았다. 이 과정에서 그는 쓰레기 목록을 기록하며 일종의 시poem
처럼 구성하고자 했다.[17] 1960년 10월 25일 밤부터 열린 이 특
별전시의 대부분은 거리에서 갤러리 창문을 통해 보여졌다. 방
명록에는 저질스러운 수준에 대한 한탄의 글 그리고 전시가 하
필 권위 있는 프랑스 미술의 상징, 에콜 데 보자르 근처에서 열

《가득 참》의 전시 초대장으로 쓰인 정어리 통조림.

린다는 사실에의 항의 등 대부분 비판적인 내용이 적혔다. 하지만 아르망의 친구들은 이 전시를 긍정적으로 평가했는데, 특히 팅글리는 '가득 참'을 '텅 빔'에 대한 병치로 보며 무척 동조적인 태도를 보였다.

　《텅 빔》과《가득 참》의 두 전시는 서로 반대되는 방법을 통해 같은 목적지에 도달했다고 할 수 있다. 클랭과 아르망은 빈 것과 채워진 것, 순수한 것과 더럽혀진 것을 보여주었지만, 결국 당대 예술에 대한 적의를 공유했던 것이다. 클랭이 보여준 물질에 대한 거부는 아르망이 구현한 고급미술에 대한 거부와 만난 셈이다. 아르망은 정통 회화를 고물 취급하면서 클랭의 비물질적 전시에서처럼 아르망 또한 효과적으로 전형적인 회화를 거부한 것이었다.

이브 클랭과 〈인체 측정〉 퍼포먼스

클랭의 작업 중 가장 잘 알려진 것이 〈인체 측정〉Anthropometry 이다. 이 퍼포먼스에서 작가는 턱시도 정장을 차려 입고 등장한다. 그는 물감 한 방울 묻히지 않고 캔버스로부터 거리를 둔 채 벌거벗은 여성의 몸을 '살아 있는 붓'으로 삼아 신체의 흔적을 남기도록 지휘했다.[18] 퍼포먼스는 클랭이 작곡한 단음조 교향곡이 연주되는 가운데 누드모델들이 진행한 것이었다. 그들은 클랭의 시그니처 푸른색, 즉 '클랭 블루'International Klein Blue, 이하 IKB 물감을 가슴, 배, 넓적다리에 바른 후 작가의 지시에 따라 미리 준비된 종이에 눕거나 비스듬히 몸을 기울여 인체 도장을 찍어냈다.

여성 누드모델들의 몸에 물감을 묻혀 직접 캔버스 천에 흔적을 댄다는 것은 파격적 방식이었다. 그러나 이 퍼포먼스는 감각적 자극이나 순간의 충격을 주려는 것이 아니었다. 클랭에게 이러한 퍼포먼스는 일종의 종교적 사건처럼 극도로 진지하며 심각한 것이었다. 클랭은 이 지극히 신체적인 퍼포먼스를 통해 아이러니하게도 블루의 정신성을 표현해낸다. 이 작품에서 전통적 미술의 소재인 여성 누드의 육체는 블루를 체화하면서 정신

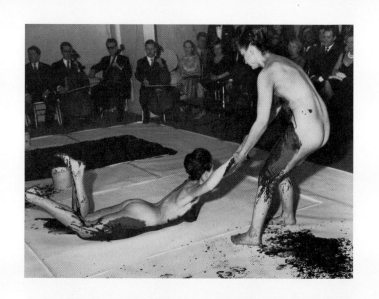

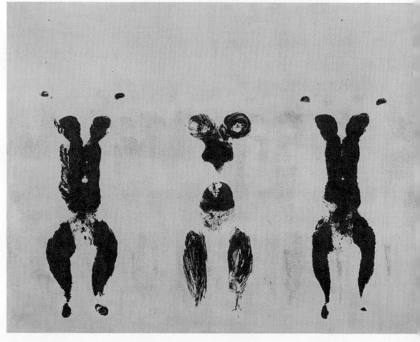

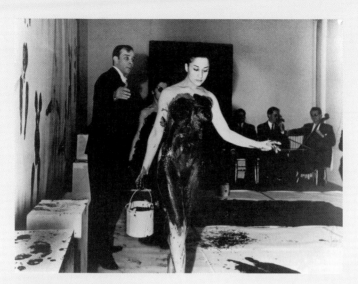

▲1960년 3월 9일 파리 국제현대미술갤러리에서
펼쳐진 이브 클랭의 〈인체 측정〉 퍼포먼스.
▼이브 클랭, 〈무제 인체 측정〉(ANT 100),
1960, 스미스소니언 허쉬혼 미술관 조각공원,
워싱턴 DC.

으로 승화시키는 매개체가 된 것이라 볼 수 있다.

더불어 전시장에는 그가 일본에서 행한 유도 시범이 비디오로 보이고, 파리에서 개설한 유도학원 포스터도 진열돼 있었다. 비평가이자 그의 친구인 레스타니가 "유도는 그가 희망하는 모든 것을 주었다"고 할 정도로 클랭에게 유도는 의미가 컸다. 1952년 도쿄에 가서 직접 유도를 수학한 그는 허공에 몸을 띄우면서 신체와 정신이 하나가 되는 체험을 했는데, 이는 〈인체 측정〉 퍼포먼스와 직결되는 체험이라 할 수 있다.

클랭이 모노크롬 작업을 시작한 것은 1954년부터였다. 그는 미술가의 책으로 본격적인 작업을 시작했는데 이는 모노크롬 연작이었다. 이후 그는 파리에서 모노크롬으로 전시를 열었으나 대중들에게 좋은 반응을 얻어낼 수 없었다. 스토리도, 행동도 없이 오로지 색채만 있는 모노크롬을 이해하기란 쉬운 일이 아니었다. 클랭의 전시는 처음부터 성공과 거리가 멀었다. 전후 파리에서는 추상표현주의와 초현실주의가 주목을 끌었지만 모노크롬은 생소했던 것이다. 그러나 클랭은 이에 굴하지 않고 모노크롬으로 더 큰 작업을 도모하고자 마음먹었다. 오로지 블루 작업만으로 말이다. 블루의 신선한 안료를 만들어 자신만의 고유한 'IKB'를 만든 것이다.

그렇다면 클랭에게 블루의 의미는 무엇일까. 그가 말하길, "블루는 초월적인 색으로, 다른 모든 색채가 어떤 특정한 생각

을 불러오는 데 비해 블루는 기껏해야 바다와 하늘을 지정한다" 라고 했다.[19] 그는 이 내용을 토대로 소르본대학에서 '비물질을 추구하는 미술의 진화'라는 제목의 특강을 한 바 있다. 이러한 그의 말은 클랭이 프랑스 남부 해안도시 니스 출신인 것을 고려했을 때 실감이 난다. 요컨대 블루는 그에게 경계가 없고 한계를 넘어서는 초월적 색채로 인식되었던 게 분명하다. 그리고 그가 가진 영성에 대한 심취와 종교성에 비춰 보아 영혼spirit을 의미한 것이라 할 수 있다. 블루의 예술가 지오토Giotto Di Bondone를 존경했던 클랭에게 울트라마린 모노크롬 블루는 영원성과 신성을 나타낸다고 말할 수 있다.

이렇듯 클랭이 추구한 블루 모노크롬은 그림 자체에 국한되지 않는다는 점을 그의 말에서 확인할 수 있다. 그는 "나는 내 자신을 모노크롬 공간에 그 경계 없는 회화적 감각에 침잠시킨다. […] 나는 그림이란 단지 내 예술의 재ashes라는 것을 깨닫는다." 다시 말해 그에게 회화란 캔버스와 지지대라는 물리적 구조물이 아니라 색채가 조성하는 정신적 공간이라는 점을 알 수 있다. 이처럼 정신성을 중요시하는 작가 클랭이 유도에 심취했던 것도 같은 맥락이라 할 수 있다. 그에게 유도는 심오하게 정신적이며 순수하게 추상적인 운동이었던 것이다. 그는 1952년 24세에 일본 도쿄에 가서 유도를 1년 남짓 배운 뒤 유럽인 최초로 검은 띠를 획득할 정도로 유도에 몰입했다. 그는 1954년에

『유도의 기본』이라는 책을 출간하고, 파리에 자신의 유도학교를 만들 정도였으니 놀랍지 않을 수 없다.

클랭은 화가 부모 아래 태어났다. 부친은 후기인상주의풍의 화가였고 모친은 앵포르멜에 속한 추상화가였다. 그는 추상표현주의 및 앵포르멜을 중심으로 전개되던 전후 파리 화단의 분위기, 특히 모친이 속했던 당대 미술계의 경험을 청소년기부터 직접 체험하고 스스로의 미적 의식을 가질 수 있던 것이다.[20] 1962년, 심장마비로 34세에 작고한 클랭이 미술가로서 가진 경력은 단 7년이었다. 그러나 그는 200점에 달하는 IKB 회화를 남겼고, 그의 성취는 독보적인 것으로 평가받는다.

10. 미니멀리즘

무관심하고 익명적인, 그래서 쿨한 미술

1963년에서 1965년 사이, 뉴욕을 기반으로 한 일군의 작가들이 오브제를 다루는 독특한 3차원 방식의 미술을 선보였다. 미니멀리즘이라 불리는 이들의 작업은 일종의 추상미술이면서 극도의 형태적 단순함을 지녔으며 의도적으로 표현적 내용을 배제한 것이었다. 이 범주에서 작업하는 대표작가는 도널드 저드Donald Judd, 로버트 모리스Robert Morris, 댄 플래빈Dan Flavin, 칼 안드레Carl Andre 등이다. 이들을 지칭하기 위해 'ABC 미술', '거부미술'Rejective Art, '즉물주의'Literalism 등 많은 이름이 고안되었지만, 결국 '미니멀 아트' 또는 '미니멀리즘'이라는 용어가 정해졌다. 그 명칭을 구체적으로 제안한 논문은 미학자 리처드 월하임Richard Wollheim 의「미니멀아트」Minimal Art, 1965 다.[1]

1960년대의 전반부터 본격화된 포스트모던의 물결은 미술에서 팝과 미니멀리즘으로 구체화되었다. 이 시기부터 미술에 대

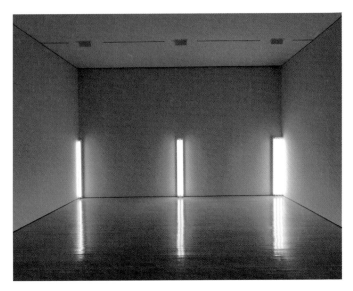

댄 플래빈, 〈유명론의 셋(윌리엄 오캄에게)〉〈The Nominal Three (to William of Ockham)〉,
1963, 구겐하임 미술관, 뉴욕.

한 규정은 달라진다. 미술은 더 이상 아름다움을 표현하는 것이
아니고, 사회의 이상을 제시하는 것도 아니었다. 포스트모던 시
대에 우리는 미술을 사회의 '증상'symptom 이라고 이해하는 게
적절하다. 급변하는 포스트모던 문화는 완전히 달라진 미술의
의미와 역할을 요구한다고 말할 수 있다.

　1960년대의 미국 미술계는 폴록을 중심으로 한 추상표현주
의자들 그리고 이들을 지지하는 그린버그를 위시한 형식주의
모더니즘 비평가들 모두가 도전을 받은 시기다. 1960년대 초

도널드 저드
(Donald Judd, 1928~94).

로버트 모리스
(Robert Morris, 1931~2018).

반 팝아트와 뒤 이은 미니멀리즘의 부상은 추상표현주의 중심의 모더니스트들에게 타격을 가했고 미술계의 판도를 바꿔 놓았다.

미니멀아트는 포스트모더니즘을 기반으로 일어난 여러 미술운동 중 이론적으로 가장 잘 무장돼 있고 포스트모더니즘 아트 전반을 설명해준다고 말해도 과언이 아니다. 이 작가들은 대부분 미학(철학)에 조예가 깊었고, 전문적으로 비평을 겸하기도 했는데, 그러한 작가들로 저드와 모리스를 들 수 있다.

모더니즘 진영에서도 미니멀리즘의 파격적 행보에 대한 강한 비판이 일었는데 모더니스트 미술사가 마이클 프리드Michael Fried가 대표적이었다. 그는 1967년 발표한 자신의 논문 「미술과 대상성」Art and Objecthood에서 미니멀리즘 작가 저드, 모리스

그리고 토니 스미스Tony Smith 의 작품을 비평한다.[2] 프리드는 이 작품들이 3차원적 형태를 띠고 미술 외적인 것들과 상관성을 가지기에 환영적인 '연극성'의 위험을 지닌다고 말한다. 작품이 확실한 속성을 갖기 위해선 자신의 고유한 개별 영역의 장벽을 유지해야 하는데, '종합적' 성격의 연극으로 다가간다는 것은 예술의 퇴보를 의미한다는 것이다.[3]

이에 비해 프리드와 그 앞의 그린버그 등이 주창한 형식주의 모더니즘에서 회화란 회화의 본질을 그리고 조각은 조각의 본질을 가장 잘 드러내야 하는 것이다. 즉 각 영역은 그 매체의 특정성, 고유한 본질을 갖고 다른 영역과 명확한 구분을 가져야 한다고 믿었다. 그 때문에 이러한 주류 미술계에 대한 반항을 의도하면서 저드는 자신의 작품을 회화도 조각도 아니라고 주장했고, 모리스는 자신의 조각에 '연극성'을 도입하며 미술의 범주를 모호하게 했던 것이다. 이에 대해 모더니즘 비평가들은 미니멀리즘에 대한 반감과 분노를 노골적으로 드러냈다.

그런데 아이러니하게도 미니멀리즘의 도래를 경고하고 이를 비판하려 작성한 프리드의 논문은 도리어 그 성격을 가장 잘 설명한 글이었다. 미니멀리즘의 포스트모던 특성을 명확하게 규명하고 모더니즘과의 차이를 제대로 드러냈기 때문이다. 애초의 그의 의도는 차치하고, 그가 제시한 미니멀리즘의 '고약한' 포스트모던 속성은 다름 아닌 그 시대가 요구하던 미술의 특성

이었던 것이다. 그런데 이 논문이 발표된 시기와 유사한 1967년 과 1969년에 후기구조주의자들인 롤랑 바르트Roland Barthes 의 『저자의 죽음』 및 미셸 푸코Michel Foucault 의 『저자란 무엇인가』 가 출판되었다. 이들은 저자에 대한 근본적 회의와 그 권위에 도전하며 포스트모더니즘 시대의 철학을 함축적으로 전달한다. 시대는 예술의 다른 의미, 작가의 새로운 역할을 요구하고 있었 던 것이다.

한편 미니멀리즘 자체 진영에서 제시한 미학은 저드 및 모리 스에 의해 출판되었다. 먼저, 저드는 자신이 만들어내는 작품 이 기존의 규범과 범주를 벗어난다는 점을 강조했다. 그는 자신 의 작품을 조각이라 부르지 않고 '특정한 오브제'Specific Object 라 지칭하였다. 그는 1965년 자신의 논고 「특정한 오브제들」Specific Objects 에서 회화와 조각이 틀에 박힌 형식이 되어버렸다고 비 판하면서 그런 관례를 깨기 위해선 어떠한 형태나 재료도 모두 사용할 수 있어야 한다고 주장했다.[4] 그래서 그의 작품 〈무제〉 Untitled 는 마치 철로 만든 캔버스가 벽면에 붙어 있는 구조인데, 이는 회화로 볼 수 없을 뿐 아니라 조각으로 보기도 힘든 것이 다. 이렇듯 벽면에 금속물을 부착하는 저드의 작업은 1980년대 까지도 계속 이어졌다.

저드의 작업은 형식주의 모더니즘에 대한 강력한 도전이었 다. 왜냐하면 모더니스트 입장에서 진정한 예술성은 미니멀리

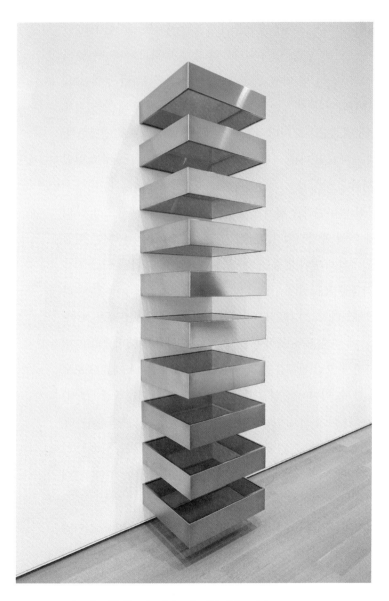

도널드 저드, 〈무제〉, 1968, 시카고 아트 인스티튜트, 시카고.

즘의 오브제가 일으키는 관심이나 홍미의 촉발과 연관되는 게 아니라 작업 내부의 숭고한 속성에 있기 때문이었다. 따라서 저드와 같은 미니멀리스트의 작업이 그린버그를 위시한 비평가들을 불편하게 만든 것은 그것이 미술의 '질'quality 을 추구하기보다는 미술의 '외적' 효과를 추구한다는 점이었다. 그린버그에게 있어 평면 위의 색채는 초월적인 영원한 순간으로 이끄는 것이고, 그 미술 자체를 위한 자족적 성격을 위해 미술 이외의 외부 대상을 표상하지 말아야 하는 것이었다. 그러나 미니멀리스트는 저드가 그랬듯 외부와 분리된 작품의 경계를 흐리고 미술을 외부로, 일상으로 연계시켰던 것이다.

도널드 저드와 〈무제〉

저드는 1965년 자신의 글에서 "실제의 공간은 평평한 평면에 칠해진 물감보다 본유적으로 더 강력하고 특정하다"고 쓴 바 있다. 〈무제〉는 스테인리스 스틸과 암버amber 색 플렉시글라스로 구성된 미니멀리즘 작업이다. 저드의 전형적 작업으로 동일한 박스들이 벽에 반복적으로 부착돼 있다. 칸틸레버식으로 벽에 붙어 있는 모양이 공간의 척추와 같이 구성돼 있다. 저드는 각 단위 박스 사이의 갭을 그 박스의 높이와 정확히 같게 만들었다. 이는 공업적으로 매끄럽게 제조된 상자 형태다. 그런데 산업생산품과 같은 동일한 오브제들이건만 암버색 플렉시글라스는 따뜻한 색조를 띠고 있다. 이렇듯 작가의 손을 거치지 않고, 조각도 아닌 것이 미술작품이 될 수 있다는 점은 시대의 변화를 단적으로 보여준다.

1960년대 중반, 저드는 이른바 미니멀리스트 어휘를 정립했다. 그는 이미 1960년대 전반에 조각을 위해 회화를 포기했고, 자신의 조각을 '오브제'라고 명명했다. 선언문과 같은 성격의 저드의 1965년 논문 「특정한 오브제들」은 미니멀리즘을 대표하는 글이었다. 여기서 그는 유럽 미술이 전통적으로 추구한 실제

공간에 반하는 환영이자 표상된 공간으로서의 미적 가치를 거부하면서 미국 미술의 새 영역을 여는 시작점을 제시하였다. 공간을 점유하고 놓인 저드의 작품은 회화나 조각으로 분류될 수 없었다. 그나마 조각에 가깝다고 해도 작가는 조각으로 불리기를 거부했는데, 그 이유는 그의 작품이 전통적 조각과 달리 산업과정을 거쳐 소규모 제조사들에 의해 제작되었기 때문이다. 1964년 그는 자신이 손으로 직접 작품을 만들지 않고 번스타인 브라더스라는 회사에 제작을 의뢰함으로써 공업적인 제작기술을 이용하기 시작했다.

저드는 이제까지의 미술작업에 대한 통념을 깨고 전격적인 발상의 전환을 제시했다. 그가 주장한 것은 결과적으로 예술작품이 만들어지면 되는 것이지 방법은 문제가 되지 않는다는 것이었다.[5] 이는 창작과정을 완전히 뒤집는 생각이었고 미술계에 충격적으로 받아들여졌다. 그리고 1965년, 같은 간격으로 떨어진 금속상자들이 세로로 벽에 고정되어 있는 '쌓기'를 처음 선보인 것이다. 이후 그는 금속상자의 윗면과 아랫면에 색깔이 있는 투명한 플렉시글라스를 끼워 넣어 위의 〈무제〉에서 보듯 관람자에게 정교한 감각을 느끼게 했다.

그가 제시한 오브제들은 자본주의체제에서 생산되는 상품의 속성을 닮아 있다. 공장에서 찍어내는 박스를 단위 삼아 복제해 제작하고, 반복하여 구성한다. 공장제품처럼 규칙적으로 배열

된 그의 작품은 재료도 위의 〈무제〉에서 보듯 스테인리스 스틸이나 플렉시글라스 등의 산업재료를 이용했다. 따라서 형태, 재료, 방식 등 모든 면에서 기존의 미술작품을 전복한 것이다. 후기 산업사회의 일상에서 익숙한 광택 나는 금속성으로 되어 있기에 개인의 예술성에 기반한 작품이 아니라 익명적인 산업 제조로 인한 단순한 생산물이 되는 것이다. 그리고 작가는 이 금속상자들을 수학적 수열로 나열한 것에 어떠한 의미나 의도를 배제했다. 이렇듯 공장의 제작기술을 활용하며 연속적인 대량생산과 단일한 구성의 반복을 탐구한 작업이 무슨 의미를 갖는 것인가? 그리고 왜 저드와 같은 미니멀리스트들은 이러한 행위를 하는가?

이를 핵심적으로 설명하기 위해 간략한 이론적 사고가 필요하다. 〈무제〉와 같은 저드의 전형적 작품은 그 특징으로 말하자면 동일한 단위들끼리 반복적으로 배열돼 있으므로 비관계적이고, 구조syntax를 결여하고 있는 것이다. 유기적 관계가 없는 단위들의 묶음은 총체성이나 통합성을 이룰 수 없다(〈무제〉에서 단위박스 하나를 빼든 더하든 크게 상관없는 셈이다). 이는 모더니스트 작품이 제시한 하나의 연계된 전체성에 반대되는 특성이다. 그리고 무엇보다 그의 오브제들이 작가의 손을 거쳐 제작되지 않았다는 점은 모더니즘에서 추구한 개인 주체의 '저자성' authorship을 거부한 것이었다. 포스트모던 사조의 주요 테제였던

'저자의 죽음'은 바르트나 미셸 푸코 등의 철학자들이 언어로 제시하기 전에 이미 저드와 같은 미니멀리스트 작가들이 작업으로 보여줬던 것이다.

저드는 미니멀리즘의 선두주자로서 그의 주장과 작업은 1960년대 당시 그 시의성을 인정받았다. 1968년 휘트니 미술관에서 열린 저드의 회고전에서 초기작은 한 점도 전시되지 않았을 정도로 미니멀리즘은 그의 이름과 동격으로 인식되었다. 저드는 작가 사후에도 작업공간을 잘 유지해서 그 자취를 대중과 공유하게 된 점에서 행운의 작가다. 뉴욕의 5층 공장건물을 개조해 그가 살고 작업했던 공간은 그의 사망 2년 뒤인 1996년, 비영리 재단으로 등록되었다. 또한 그가 1981년 텍사스 주 마파Marfa로 이주한 곳 역시 비영리 재단으로 운영되고 있다. 작가 생전에 작업실 공간에 지정해놓은 작품의 위치를 똑같이 유지하여 오늘날에도 옛날 모습 그대로를 확인할 수 있다. 공간에 놓인 작품의 특정한 의미를 강조한 저드의 뜻에 따른 것이었다.

이에 비해 또 다른 미니멀리스트 논자인 모리스가 강조한 핵심은 관람자의 시각과 입장이다. 그는 자신의 논고 「조각에 관한 노트」 제2부에서 자신의 작품을 관람자의 관점에 위치시킨다고 언급했다.[6] 모리스는 '형태'들이 공간, 조명, 관람자의 시야에 따라 달라지게 만드는 데 초점을 맞춘다. 이것은 저드의 의도를 넘어서는 시도인데, 작품을 작가의 의도에서 관람자 인식의 장site으로 옮겨놓은 것이다.

모리스는 동일한 크기의 L자의 게슈탈트를 서로 다른 형태로 배치하여 작품 〈무제(세 개의 L자 빔)〉Untitled(Three L-Beams)를 설치하였다. 관람자는 전시실 내에서 하나의 고정된 시점에 서 있는 것이 아니라 이리저리 다니면서 똑같은 작품의 구조가 그 배치에 따라 다르게 느껴지는 지각을 체험한다. 모리스는 저드처럼 L자 빔을 공업소에서 만들어왔다. 그에게는 작가의 창작의 순간이 중요했던 것이다. 그의 작품 〈무제〉Untitled, 1977 또한 관람자는 전시장을 돌아다니거나 벽면의 거울을 통해 작품을 직접 체험하도록 했다. 모리스가 이 각기둥을 통해서 보여주고자 하는 바는, 기둥은 동일하게 존재하는 것이 아니라 보는 이의 공간 설정에 따라 전혀 다른 게 된다는 점이었다. 형태란 구체적인 상황에서 그 의미가 발견되는 것이며, 특정한 장소와 방향에서 다른 장소와 방향으로 이동하면서 달리 지각된다는 점을 강조하였다.

로버트 모리스, (왼쪽부터) 〈무제(탁자)〉, 〈무제(구석 빔)〉, 〈무제(바닥 빔)〉,
〈무제(구석 작품)〉, 〈무제 (구름)〉, 1964~65, 그린갤러리, 뉴욕.

모더니즘 작품과 같이 한눈에 들어오는 전체 이미지를 한순
간으로 보는 게 아니라 관람자가 시간을 갖고 여러 시각에서 살
펴보도록 유도하는 방식은 미술계의 큰 변혁이었다. 이는 미술
에서의 시간성에 대한 근본적 이슈를 제기했던 것이다. 모리스
작품을 보는 관람자의 이러한 관람방식은 '공간예술'인 미술이
시간성을 포함하는 것을 뜻했다. 앞서 언급한 프리드의 글을 볼
때 그가 규정한 미니멀리즘의 속성 중 이러한 '시간의 지속성'
persistence in time 은 모더니즘 입장에서는 부정하고 싶은 것이었다.

프리드의 글 「미술과 대상성」을 기반으로 모더니즘과 미니멀리즘의 차이를 그 핵심어만 정리하여 요약하면 다음과 같다.

모더니스트(Modernist)	미니멀리스트(Minimalist)
예술(Art)	대상성(Objecthood)
몰입(Absorption)	연극성(Theatricality)
자아 상실(Self-loss)	자기확신(Self-affirmation)
현재성(Presentness)/즉각성(Instantaneousness)	현전성(Presence)
추상(Abstraction)	즉물성(Literality)
구조(Syntax)	무한성(Endlessness)
관계성(Relationality)	시간/공간(Time/Space)
완결성(Completeness)	미완결성(Incompleteness)

미니멀리즘(리터럴리즘)의 감각은 관람자가 작품을 대하는 실제의 상황에 직결되기에 '극적인' 요소가 있다. 모리스의 경우이 점을 명확히 했는데, "모더니즘 미술에서는 '작품으로부터 취해야 하는 것은 철저히 작품 내에 의거'하는 반면, 리터럴 아트의 체험은 어떠한 상황 내에서의 대상에 대한 체험이다―그 것은 정의상 관람자를 포함하는 것이다"라고 말했다.[7] 다시 말해 프리드가 "연극적"이라고 명명한 것은 작품 내부의 의미보다 그 외적 상황을 지각한다는 뜻이다. 물론 모더니스트 프리드는 이 점을 미니멀리즘의 비(非)예술적 성격이라고 폄하했던 것

리처드 세라
(Richard Serra, 1938~).

댄 플래빈
(Dan Flavin, 1933~96).

이었다. 그러나 결국 이 점이 미니멀리즘의 아방가르드 속성이
었고, 이후 포스트모던 아트의 중심으로 부각되게 한 특성으로
인식되었다.

예컨대 리처드 세라Richard Serra의 작업에서 보면 관람객이 시
간의 흐름에 따라 작품을 어떻게 지각하는지가 작품의 핵심이
다. 이를 이해하기 위해서는 현상학자 모리스 메를로퐁티Maurice
Merleau-Ponty의 철학적 관점이 도움을 준다. 그 관점으로 세라의
작품 〈전환〉The Shift, 1970과 〈성 요한의 로터리 호〉St. John's Rotary Arc
를 읽은 미술사가 로잘린드 크라우스Rosalind Krauss의 긴 글을 참
고할 수 있다.[8] 말하자면 관람객이 작품을 '본다'see는 것은 그
시각경험을 넘어 작품이 영향력을 미치는 일종의 '장'field 전체
를 지각한다는 것이다. 관람자는 자신의 감각을 통해 작품의 장

리처드 세라, 〈성 요한의 로터리 호〉, 1980, 뉴욕 성 요한 공원, 뉴욕.

을 체험하고 이것의 반추를 통해 자신의 신체 전체를 체험하게 된다.[9]

이렇듯 1960년대 후반, 포스트모더니즘의 예술작업은 대체로 장소 및 공간의 맥락과 함께 전시된다. 이는 작품이 독자적으로 갖는 오브제성보다 그것이 놓이는 공간과의 관계성이 관건이기 때문이다.[10] 그렇듯 공간성에서 느끼는 빛의 설치는 플래빈의 작품으로 대표된다. 〈5월 25일의 사선(콘스탄틴 브랑쿠시를 위한)〉The Diagonal of May 25(to Constantin Brancusi), 1963과 같은 작품은 플래빈 자신이 제작한 형광등이 아닌, 레디메이드의 금빛 일반 형광등을 45도로 설치한 것이다. 또한 이러한 방식은 〈V. 타틀린을 위한 '기념비'〉'Monument' for V. Tatlin에서도 마찬가지다. 이 작품은 블라디미르 타틀린Vladimir Tatlin을 위한 오마주 설치였는데, 이에 대해 미술사가 포스터는 플래빈을 비롯한 미니멀리즘의 젊은 미술가들이 당시 미국에 알려진 러시아 구축주의의 영향을 받았고 미국의 테크놀로지적 물신 숭배에 대한 저항의 실천으로, 혁신적인 역사적 아방가르드 모델로 회귀하려 했던 것이라 보았다. 또한 그는 플래빈이 뒤샹의 레디메이드와 러시아 구축주의라는 두 패러다임을 동시에 결합시켰다고 강조했다.[11]

바닥의 견고한 지지와 수평적 구조를 활용했던 안드레의 벽돌작업이나 로버트 스미드슨Robert Smithson의 판유리 쌓기 등도 레디메이드를 이용하여 반복적으로 구축한 작품들이다. 크라

댄 플래빈, 〈V. 타틀린을 위한 기념비〉, 1966~69, 테이트 모던, 런던.

칼 안드레, 〈등가〉(Equivalent (Ⅷ)), 1966, 테이트 모던, 런던.

우스는 1981년 출간된 자신의 저서 『현대 조각의 흐름』*Passages in Modern Sculpture* 에서 미니멀리즘 작업은 주제상의 의미보다 구조적인 측면을 더 강조했다고 언급하며, 이렇듯 내적 생명력을 암시하기보다 외형적인 상태를 다루는 사례로 안드레의 벽돌작품을 예시한 바 있다. 즉 벽돌이라는 레디메이드는 작품의 내적인 연관성을 배제한 채 외적 배열이라는 외형성에 초점을 맞춘다는 것이다.

미니멀리즘의 대표 전시

《일차적 구조들》

최초의 미니멀리즘 전시는 1966년 뉴욕의 유대인 미술관the Jewish Museum에서 열렸다. 제목은《일차적 구조들》Primary Structures로서 '미국과 영국의 젊은 조각가'라는 부제를 내건 이 전시에 42명 작가의 51점이 출품되었다. 이들은 대부분 미니멀리스트였지만, 그 외에도 추상표현주의적인 미국 조각가들, 산업적 제조방식을 사용하는 캘리포니아 작가들, 앤서니 카로Anthony Caro를 위시한 영국 조각가들도 포함되었다.

전시를 기획한 큐레이터 키너스턴 맥샤인Kynaston McShine은 새롭게 등장한 '조각'에 대한 최초의 대형 전시를 구성하고자 했다. 이 전시에서 영국과 미국 작가들의 작품이 동시에 선보였고, 이러한 병치는 미술관 입구부터 드러났다. 토니 스미스Tony Smith의 엄격한 기하학적 형태의 검은색 작품〈무임승차〉Free Ride, 1962가 있고, 그 앞엔 카로의 파란색으로 칠해진 강철로 된〈타이탄〉Titan, 1964이 놓였다. 스미스와 카로는 이 전시에서 젊은 작가들 다수에게 영향을 준 상징적 존재였다. 그들은 영미 조각을 장악하던 표현주의적인 조각에 대한 새로운 태도를 보여주었다.[12]

입구, 로비, 통로를 포함하여 총 10곳의 장소에서 작품이 전시되었다. 우선 1층 입구에서 스미스와 카로의 작품을 접한 관람

뉴욕의 유대인 미술관.

객은 로비에 들어서게 되는데, 이곳엔 벽과 바닥에 비스듬히 걸쳐 있는 주디 시카고Judy Chicago 의 〈무지개 피켓〉Rainbow Picket 이 있었다. 이는 파스텔 색채의 여섯 개의 막대로 구성된 것으로 산업적 미학과 더불어 저항성을 보여준 작품이다. 그 옆에 놓인 스미드슨의 〈빙권〉Cryosphere, 1966 은 얼음결정체 같은 크롬chrome 모듈 여섯 개가 나란히 부착된 작품이었다. 이는 그 제목대로 새로운 예술의 차가운 '침착함'을 위트 있게 나타내었다.

안드레의 〈레버〉Lever, 1966 는 두 번째 방인 갤러리 2에 설치되

1966년 유대인 미술관에서 열린 《일차적 구조들》의 전시 카탈로그.

었는데, 특히 바닥의 사용이 두드려졌다. 이 작품은 벽에서 시작하여 바닥으로 약 10미터 길이로 확장되며, 수평으로 줄지은 137개의 내화벽돌로 구성되어 있었다. 이렇게 바닥에 설치된 단일한 오브제의 사용은 조각에서의 수작업에 대한 작가의 거부였으며, 산업재료들을 활용한 새로운 조각적 사용을 보여준 것이다.[13] 이 전시에서 소개된 작품들의 파격은 무엇보다 받침대 없이 작품들이 벽이나 바닥에 직접 설치된 점이었다. 이는 고귀한 예술과 승화sublimation를 추구하는 모더니즘 미학에 대한 도전과 반항을 의미한다고 볼 수 있다.

이 전시에서 가장 주목받은 곳은 미술관 2층에 있는 갤러리 5였다. 이 방에는 저드, 모리스, 로버트 그로스브너Robert Grosvenor, 로널드 블레이든Ronald Bladen 등의 작품이 전시되었다.

주디 시카고, 〈무지개 피켓〉, 1964(2004), 개인 소장.

천장에는 그로스브너의 약 9미터 규모의 커다란 'V'자형의 〈트랜속시아나〉Transoxiana, 1965가 매달려 있었는데, 작품의 한쪽 면은 빨간색으로 나머지 부분은 검은색으로 칠해졌다. 그로스브너는 카탈로그에서 자신의 작품은 "큰 조각"이 아니라 "천장과 바닥 사이를 설명하는 개념"이라고 말했다.[14] 블레이든의 〈세 개의 요소들〉Three Elements, 1966은 이 전시에서 가장 드라마틱한 요소였는데, 이는 약 3미터 크기의 나무로 된 거대한 세 개의 기둥으로, 각각의 모서리가 65도로 비스듬히 기울어져 있었다. 전

《일차적 구조들》의 전시 전경.

체적으로 검은색이 칠해져 있었고, 상판은 반사되는 알루미늄
으로 덮여 있었다. 미술사가 샌들러는 이 작품을 "국제적인 스
타일의 장인이 디자인한 스톤헨지"라고 언급했다. 그는 특히
블레이든 작품의 역동적이고 영웅적인 측면을 높이 샀다.[15] 저
드는 동일한 두 개의 작품을 하나는 벽면에, 하나는 바닥에 설
치했다. 이는 스미드슨의 〈빙권〉이 벽에 설치된 것과 안드레의
〈레버〉가 바닥에 설치된 것을 상기시켰다.

　갤러리 8에는 캘리포니아 출신의 작가 래리 벨Larry Bell의 코

갤러리 8의《일차적 구조들》전시 전경.

팅된 세 개의 유리상자가 전시되었다. 이 작품들은 복숭아색, 분홍색, 황금색으로 코팅되어 빛에 의해 프리즘 효과를 내었고, 이 전시에서 유일하게 받침대에 올려졌다. 월터 드 마리아Walter de Maria 의 〈새장〉cage, 1961~65 은 스테인리스 스틸로 제작되었다. 솔 르윗Sol LeWitt 의 거대한 그리드 큐브는 그 단위가 사람 크기 정도였고 흰색의 막대기로 구성되었다. 그는 추상적 구조와 이 것이 야기하는 관념을 강조한 것이다.[16]

그리고 3층의 전시실 하나(갤러리 10)에는 주로 영국 작가들

의 작품이 설치되었다. 이 작가들은 선배작가 헨리 무어Henry Moore의 영향에서 벗어나려는 시도로 다양한 색채를 사용했다. 예를 들어 필립 킹Phillip King은 원뿔 모양의 거대한 섬유유리를 아홉 부분으로 갈라놓았는데, 전체가 빨간색과 녹색으로 칠해져 있었다.

전시에 대한 리뷰

《일차적 구조들》에 대해서는 다양한 리뷰들이 나왔고, 전체적으로 미니멀리즘의 미학이 어느 정도 수용된 듯했다. 미술사에서 보기 드물게도 새로운 미술과 비평이 우호적인 경우라 할 수 있다. 1960년대는 미술의 새로운 혁신을 받아들일 준비가 되어 있었고, 이러한 구체제의 전복은 시대적 요구였던 것이다. 다시 말해 형식주의 모더니즘의 고급미술은 포스트모던 사회의 코드와 전혀 맞지 않았다. 그리고 미니멀리즘을 포함하여 기존 체제에 저항하는 아방가르드의 반미학은 포스트모던 패러다임을 기반으로 하며 이론적으로 무장된 움직임이었다. 이는 유럽에서의 '68혁명'과 그에 따른 사상적 변화와 그 영향, 더불어 베트남 반전운동으로 해방과 자유를 갈구하는 미국 내의 혁명적 움직임과 잘 맞아떨어졌다. 《일차적 구조들》에서 소개된 개념과 논의에 집중된 젊은 작가들의 작업은 무엇보다 기존 체제에 대한 저항과 변혁을 보이는 것이었다.

전시의 리뷰 중에서 미술사가 코린 로빈스Corinne Robins는 작품 배열을 "미학적 일관성보다는 연극적 효과를 내는 듯한" 것으로 평가했고, 작품들이 바닥과 천장을 인지하도록 유도하며 관람자에게 충분히 지각할 시간을 요구한다고 말했다.[17] 한편 개념미술 작가 멜 보흐너Mel Bochner는 비평글에서 기존 예술은 추상적인 것을 시각화하는 성향을 띤 반면, 미니멀리즘은 비시각적인 것(수학적인 것)을 구체화한다고 평했다.[18] 그리고 비평가 로즈는 저드와 모리스의 작업이 루트비히 비트겐슈타인Ludwig Wittgenstein의 환영처럼 보인다고 언급했다.[19] 추상표현주의 작가들이 수사에 있어 사적인 공간 안에서 의미를 전달했다면 미니멀리스트 작가들은 사적인 공간보다는 공적인 공간에서 발생하는 의미를 강조했다. 『월스트리트 저널』의 존 오코너John J. O'Connor는 이 전시의 많은 작품들이 "미학보다 더 개념적인 것으로, 개념의 시각적 제시"라고 말했다.[20] 이러한 비평은 작품 자체에 대한 논평이라기보다 전시 장소의 의미와 예술의 기능성에 대한 근본적 질문을 던지는 것이었다.

그리고 미니멀리즘에 대해 견제의 입장에 있는 보수 진영의 반응도 예상보다 긍정적이었다. 예컨대 비평가 크레이머는 『뉴욕타임스』에서 《일차적 구조들》로 인해 새로운 미학적 시대가 시작되었음을 시사하며, 이 작가들에 대해 '분리'와 '비개인성'이란 새로운 태도를 포착해냈다.[21] 다시 말해 작가의 손이 개입

될 필요가 없는 형식들로 표현된다는 의미다. 그는 작가 개개인의 특수성보다 전시의 전체적 조성 그리고 그것을 지탱하는 그들의 이론이 더 흥미로웠다고 말했으며, 전시를 본 것은 마치 수업을 들은 것과 같다고 말했다. 크래머는 전시에 대한 종합적 견해로 "계몽적이지만 감동적이진 않다"고 결론지었다.[22] 미니멀리즘의 익명성과 개념적 속성을 함축적으로 표현하는 말이 아닐 수 없다. 이는 후기자본주의의 사회적·문화적 성격을 잘 드러내는 미술의 전반적 특징인 것이다.

미니멀리즘을 회고하며 재조명하는 최근의 전시

《미니멀 퓨처?》

2004년 LA 현대미술관Museum of Contemporary Art 은 《미니멀 퓨처?》A Minimal Future?: Art as Object 1958~68 를 개최하였다. 1966년 뉴욕에서 열린 《일차적 구조들》 이후 미니멀리즘에 대해 첫 번째로 역사적인 재조명을 시도하는 전시였다. 설립 25주년을 맞아 40명의 미국 작가들을 대거 선보였는데, 이 중에는 대중적으로 익숙지 않은 작가들도 포함되었다. 미니멀리즘의 영역을 확장하려는 기획의도를 드러낸 것이다. 이 전시의 목표는 두 가지로 정리될 수 있다. 첫째, 같은 시대를 공유했던 팝아트와 미니멀리즘을 함께 조망하며, 동부와 서부의 미니멀리즘 작가들을 비

2004년 LA 현대미술관에서 열린 《미니멀 퓨처?》의 전시 전경.

LA 현대미술관.

교하며 그 다양성을 포함한다는 것이었다. 그리고 둘째, 오늘날
의 포스트미니멀리즘으로 이어지는 맥락에서 미니멀리즘의 지
속적 영향을 확인하려는 것이었다.[23]

 기획을 맡은 큐레이터 앤 골드스타인Ann Goldstein은 특히
1960년대에 특정한 사조에 포함되지 않던 올덴버그나 존 체임
벌린John Chamberlain 같은 팝 작가들이 미니멀리즘이 추구한 개념
을 일부 공유한다고 보았다.[24] 그래서 이들의 구성, 이미지 그리
고 정체성에 대해 주목하면서 같은 시대를 살았던 팝아트와 미
니멀리즘의 관계를 반영하여 시대적 맥락을 짚고자 했다. 유사
한 맥락에서 세라를 비롯하여 1960년대 중반에 진전된 포스트
미니멀 작품들 그리고 한스 하케Hans Haacke, 르윗 등 주로 개념
미술로 규명되는 작가들의 초기작업에 미친 미니멀리즘의 영

향을 조명하였다. 따라서 골드스타인은 기존에 독립적으로 혹은 단절적으로 정의한 미니멀리즘의 정체성과 예술작품의 조건 등에 대해 문제를 제기하고 그 연관관계를 보여준 것이라 할 수 있다.

미니멀리즘에서 포스트미니멀리즘으로의 영향: '반형태'와 '과정'에 대한 강조

미니멀리즘의 대표작가들은 이후 심화된 포스트미니멀리즘의 주역들과 동일하다. 미니멀리즘에서 발현된 이들의 생각은 시간이 지나면서 더 진전되고 급격해졌다고 이해할 수 있다. 그러한 작가들 중 대표적으로 단일한 형태를 주장했던 모리스를 들 수 있고, 퍼포먼스와 작업과정을 중시했던 세라도 빼놓을 수 없다. 당연히 이들은 《미니멀 퓨처?》에서 중요한 위치를 차지한다. 여기에 개념미술의 선두주자 하케와 르윗이 포함된다. 개념미술 또한 과정미술Process Art 이기 때문인데, 이와 같이 포스트모더니즘 미술은 서로 공유되는 성격을 갖는다는 점을 알 수 있다.

모리스는 1968년 〈반형태〉Anti-form에서 제작과정의 중요성을 강조하며, 과정 중의 형태적 변화를 보여주고 우연과 비결정성을 허용하는 방안을 제시하였다. 또한 그는 재료의 변화과정에 집중했기 때문에 물질성 자체에 대한 관심을 촉발시켰다.[25]

모리스의 글은 하나의 결과물로서 결정되는 작품의 정체성보다는 형성과정 중에 있는 재료 자체가 미술작품이 될 수 있다는 새로운 정의를 제시했다. 이는 이후의 미술경험이 제작과정과 재료의 물질성에 집중하는 방향으로 나아가는 데 영향을 주었다. 그래서 포스트미니멀리즘은 과정미술, 개념미술, 신체미술 등 1970년대에 다양한 양상으로 부상하게 된다.

따라서 과정미술을 통해 미니멀리즘의 성격을 발전시켰던 포스트미니멀리즘의 대표작가 세라의 작품이 전시에 출품된 것은 타당했다. 1969년도에 철을 녹여 흩뿌리기 작업을 시작한 세라는 관객들 앞에서 제작과정 그대로를 노출하면서 모리스가 언급한 재료의 형태 변화 그 자체를 보여주었다. 전시에 출품한 〈기둥〉Prop은 이러한 과정미술을 보여준 건 아니라 할지라도 그 중력, 무게감 그리고 부피로 물질성이 드러나는 작품이라 할 수 있다. 철판과 철봉은 서로 기대고 지탱하며 버팀목이 되어준다. 이는 작품의 오브제 자체뿐 아니라 재료, 형태 그리고 공간과의 관계를 함께 고려하는 세라 작업의 특징을 나타낸 것이다.

기획자 골드스타인은 하케의 개념미술 작품들로 과정미술을 보여준다. 전시에 포함된 하케의 〈물방울 큐브〉Condensation Cube, 1963~65는 그가 초기에 많이 사용하던 아크릴판plexiglas으로 제작되었다. 아크릴판으로 만든 큐브에 소량의 물을 넣은 다음, 빛을 투사해 큐브 안의 온도를 높여서 물이 응축되게 만들었다.

《미니멀 퓨처?》의 전시 전경. 왼쪽이 리처드 세라의 〈기둥〉이다.

그 결과, 투명한 판의 내부 표면에 맺히는 수증기가 드러나게
된다. 이 작품은 그의 작업방식을 보여주는 좋은 예시다. 그는
"환경에 반응하고 경험하고 변화하는, 정제되지 않은 무언가"
를 만드는 것을 추구하였다.[26]

전시에 참여한 개념미술 작가 르윗에 따르면 미술은 개념으
로 시작하여 모든 계획과 결정이 사전에 만들어지며, 제작은 기
계적인 일에 불과하고, 작품의 외양은 그다지 중요한 것이 아니
며, 표현의 방식은 무한하다고 말했다.[27] 《미니멀 퓨처?》에 설
치된 〈시리얼 프로젝트 No.1 B세트〉Serial Project No.1 B set는 단독

솔 르윗, 〈시리얼 프로젝트 No. 1 B set〉, 1966, MoMA, 뉴욕.

으로 전시되었다. 바닥에 아홉 개로 나누어진 그리드를 설계한
후 사각형과 큐브의 단순한 형태를 규칙적으로 변화를 주어 구
축한 작품이다. 큐브와 사각형의 다양한 배치로 모든 가능한 조
합의 잠재성을 열어놓았다. 그는 2차원과 3차원에 가능한 모든
변화를 주고, 형태 안에 또 다른 형태를 집어넣을 수도 있는 전
제 조건으로 작업을 계획했다.

　이 전시의 제목에 포함된 '미래'future의 의미는 두 가지로, 전
시 당시의 미래인 오늘날을 진단한다는 의미와 1960년대 이후
또다시 확장해나가는 미니멀리즘의 영향을 살펴본다는 의미가
있다. 골드스타인은 미니멀리즘이 포스트미니멀리즘에 의해 비
판을 받았다 할지라도 미니멀리즘이 포스트미니멀리즘에 미친
영향이 더 크다는 것을 강조하고자 했던 것이다.

《단일한 형태들》

이후에도 미니멀리즘을 재조명한 전시들이 열렸는데, 그 대표적 전시들로 구겐하임 미술관에서 2004년에 열린《단일한 형태들》Singular Forms과 뉴욕 유대인 미술관에서 2014년에 개최된 《또 다른 일차적 구조들》Other Primary Structures이 있다. 여기서 간략히 그 전시의 특징과 의의를 살펴보고자 한다.

우선,《단일한 형태들》의 경우는 미니멀리즘, 포스트미니멀리즘 그리고 개념주의 예술가들을 함께 아우르는 전시로 그들이 공유하는 감축주의적인 성격에 대해 면밀히 살펴본다. 큐레이터 낸시 스펙터Nancy Spector는 이 전시를 통해 미니멀 아트가 가진 극도의 형태적 정확성에 집중하여 이를 미학적 맥락에 위치시킨 것이라고 그 취지를 밝혔다.[28] 이 전시에 특히 주목받은 작품은 미술관 로비층의 로툰다 정중앙에 설치된 레이첼 화이트리드Rachel Whiteread의 〈무제(100개의 공간)〉Untitled(One Hundred Spaces)이었다. 기획자 스펙터는 여러 개로 구성된 이 조각작품이 전시의 주제를 완벽하게 상징한다고 보았다.[29] 이 작품의 형식은 미니멀리즘에 근원을 두고 있지만, 미니멀리즘의 비지시성 nonreferentiality에서 더 나아간다. 첫눈에는 고요한 정육면체의 형태로 보이지만, 실상 테이블 및 의자 아래의 빈 공간을 캐스팅한 작품이므로 지표적인 흔적을 담고 있기도 한 것이다. 따라서 이 반투명한 큐브들은 구상과 추상을 넘나들며, 지시성과 비지

레이첼 화이트리드, 〈무제(100개의 공간)〉, 1995, 사치 갤러리, 런던.

시성 사이의 경계에 존재한다고 말할 수 있다.

미니멀리즘의 선구자들 영역에서는 1950년대에 감축주의적 의도로 회화작업을 한 프랭크 스텔라Frank Stella, 켈리, 라우센버그가 진열되었다. 당시 미국 추상표현주의의 수사적인 제스처에 대조를 이루는 미니멀리즘의 시초로 볼 수 있는 작품들이다. 환경의 작용, 관람자의 존재에 대한 관심을 보였던 라우센버그는 물질성을 탐구하던 젊은 조각 예술가들에게 영감을 주었다. 그리고 1960년대 미니멀리즘의 주역들인 작가들인 안드레, 플래빈, 저드, 르윗 그리고 모리스 등이 기하학적 형태와 산업적 재료를 활용하여 단일하고 단순한 오브제를 선보였다.

전시는 이후에 나타나는 포스트미니멀리즘 대표작가들인 로버트 어윈Robert Irwin, 브루스 나우먼Bruce Nauman, 세라, 제임스

로버트 라우센버그, 〈흰색 회화〉(White Painting(seven panel)), 1951, 작가 소장.

터렐James Turrell, 도그 휠러Doug Wheeler 등을 배치했다. 이는 잘 드러나지 않던 미니멀리스트 조각의 현상학적인 측면들을 포스트미니멀리스트 작가들의 영역에서 극명하게 드러냈다고 평가받았다. 즉 미술에서도 시간성이나 일시성과 같은 용어로 미적 경험에 대해 논할 수 있는 장이 열린 것을 전시가 시사했던 것이다. 개념주의 작가로는 죠셉 코수스Joseph Kosuth, 아트 & 랭귀지Art & Language, 로렌스 와이너Lawrence Weiner 등을 다뤘는데, 이들은 실제 대상의 구조보다 문자적 설명과 분석으로 비시각적인 미술형식을 제시했다.

　그리고 전시는 연대기적 순서의 종착점으로 1970~80년대를 다뤘다. 이 시기에는 후기구조주의 기반의 포스트모더니즘이 팽배한 분위기에서 교육받은 많은 작가들이 미니멀리즘 형식으

로 다시 부활했다. 이들은 사회적이고 문화적인 이슈들을 거론하기 위해 단일적이고 비지시적인 형태를 다시 가져왔다. 피터 할리Peter Halley, 셰리 레빈Sherry Levine, 알런 맥컬럼Allan McCollum 등은 미니멀리즘 회화를 차용해 권력체제, 소비 그리고 욕망이 어떻게 표상된 암호로 우리에게 각인되는지에 대해 보여주었다.[30] 전시는 이와 같이 미니멀리즘이 사회와 문화를 암시하는 의미론적 작업에 활용된 것을 드러낸 것이다.

《또 다른 일차적 구조들》

1966년 뉴욕 유대인 미술관에서 최초의 미니멀리즘 전시가 열린 지 반세기 후 같은 미술관에서 이를 기념하는 전시가 열렸다. 2014년 부관장 젠스 호프만Jens Hoffmann 은 《또 다른 일차적 구조들》을 기획했다. 1966년의 《일차적 구조들》을 토대로 기획되었으나 본래의 전시와 대조적으로 미국과 영국 작품들 대신 아시아, 아프리카, 라틴아메리카 그리고 동유럽 등 다양한 국적의 미니멀리즘 작가 30명을 초청했다. 따라서 본 전시의 가장 큰 의의는 이제까지 미니멀리즘으로는 별 다른 주목을 받지 못했던 지역의 미니멀리즘 작가들의 작품들을 주류 미니멀리즘의 범주에 포괄하고 연계시키려는 것이었다. 이는 《일차적 구조들》의 미술사적 의의와 영향력을 공고히 하며 동시에 1960년대의 미니멀리즘 양상이 서구를 넘어 전 세계적으로 나타났다

는 점을 환기시킨다. 이것은 이제까지 가려 있던 당시 미니멀리즘의 국제적 양상을 재조명하여 미니멀리즘에 대한 서구중심적 인식을 허무는 의도로 설명될 수 있다.[31]

전시는 두 번으로 기획된 구성을 통해 그 의도를 효과적으로 보여줬다고 할 수 있다. 오리지널 전시가 열린 해인 1966년을 기준으로 하여 전시를 두 번으로 나눴는데, 3월에서 5월까지《Others 1》을, 5월에서 8월까지《Others 2》를 개최했다. 전자에서는 본래의 유대인 미술관 전시1966가 열리기 전인 1960년에서 1966년까지의 작품을, 후자에서는 그 후인 1967년에서 1970년까지의 작품을 전시했다. 호프만은 이 전시방식을 통해 오리지널 전시가 개최된 이후 그것이 미니멀리즘의 정신 속에서 작업하는 작가들에게 어떤 영향을 주었는지 알아보려 한다고 밝혔다.[32] 이러한 취지로 전시는 비서구권 작가들을 포괄했는데, 특히 아르헨티나와 일본의 모노하物派 작업을 대담하게 전시에 포함시켜 기획하였다. 이는 서구중심적 미니멀리즘을 스스로 비판하며 이와 유사한 미학을 연계시켜 보여준 것이다.

이전의《일차적 구조들》이 영미권 작가만을 다루며 서구중심적 경향을 가졌던 것을 인정하고 기획한《또 다른 일차적 구조들》은 미니멀리즘이 미국을 비롯한 일부 서구국가에서 한정적으로 나타난 게 아닌 국제적 경향이었음을 드러냈다. 이를 위해 호프만은 베네수엘라나 이스라엘 등 제3국의 작가들을 대거 섭

2014년 유대인 미술관에서 열린 《또 다른 일차적 구조들》의 전시 진경.

외했다. 하지만 무엇보다 이 전시목적을 가장 효과적으로 보여주는 것은 《Others 2》에서 집중적으로 전시된 한국과 일본 작가들의 작품이었다. 이는 모두 일본의 모노하 작품으로, 모노하를 이끈 한국작가 이우환과 세키네 노부오關根神夫, 다카마츠 지로高松次를 포함한 일본 작가 다섯 명이 제작한 것이었다.

일본의 모노하는 1960년대 말 이우환을 중심으로 '모노'物, 물체를 탐구하되 그것과 주체 그리고 우주와의 공감각적 관계에 대한 철학적 관심을 기반으로 하는 미술의 분파다. 외양적으로 서구 미니멀리즘에서 오브제를 다루는 것과 겹치는 양상이 있고, 현상학적 배경을 갖는 것 또한 공통적이다.[33] 그러나 모노하는 서구 미니멀리즘이 사물을 있는 그대로 제시하면서 기존 환영주의를 비판하면서도 여전히 주체와 대상의 이분법에 매어 있다고 보고 그 한계를 인식한 점, 그리고 인간 의식에 기댄 것이 아니라, 자연 및 우주와의 관계성을 강조한 점에서 차별화가 된다고 할 수 있다.

이우환의 모노하 이론은 동시대 서구 전후미술이 갖는 한계를 파고들어 서구와 다른 일본 고유의 미술을 확립한 것으로 평가받는다. 그로써 식민주의와 제국주의에 대한 청산을 뜻하며, 미술의 측면에서 볼 때 서구미술이 갖고 있는 사물을 대상화하는 근본구조와 인간중심의 '주체'에 대한 자의식을 극복하려는 것이었다. 그는 노부오의 〈위상-대지〉1969에서 그가 땅을 파고

▲ 세키네 노부오, 〈무의 경지-물〉(Phase of Nothingness-Water),
1969(2005), 댈러스 미술관, 댈러스.
▼ 이우환, 〈관계항〉(Relatum (formerly Things and Words)),
1969(2012), 블럼 앤 포 갤러리, LA.

쌓는 무위의 반복적 행위를 세계와의 만남이라는 사건으로 읽었다.[34] 인간 위주의 또는 주체중심적 의식으로 사물을 대상화하기보다 제대로 보는 것을 배워 우주와 같은 열린 세계를 마주해야 한다고 주장하였다. 즉 모노하는 인간 의식 안에 '만들어진' 서구 미니멀리즘의 '사물성'을 거부한다. 그 대신 자연적 재료를 최대한 있는 그대로 제시해 문명과 자연과의 경계선을 허물어 태곳적 우주를 인식하고자 했던 것이다.[35] 《또 다른 일차적 구조들》에 전시된 모노하 작품 또한 나무, 돌, 종이 등의 자연적 재료는 물론, 인공물이라 할지라도 최대한 가공하지 않은 상태로 전시되었다. 이러한 특성은 모노하를 포스트미니멀리즘으로 인식하게 만들기도 했다.

이렇듯 서구 주체중심주의에 기반한 모더니즘을 비판한 모노하를 전시에 포함시킨 것은 《또 다른 일차적 구조들》의 전시 의도에 어쩌면 가장 의미 있고 적합한 것이라 볼 수 있다. 미국 미니멀리즘을 서구중심적으로 인식하려는 것을 스스로 깨고, 글로벌 맥락에서 1960년대의 미니멀리즘과 관계된 작업을 서구 밖에서 초청하여 함께 전시했다는 것을 높이 평가할 수 있다. 이것이야말로 미니멀리즘에 대한 논의를 국제적인 범주로 확대시킨 시도였던 것이다.

11. 개념미술

아이디어가 미술이다

'개념미술'Conceptual Art 이란 작품의 결과물보다 작가의 창조
적 발상이 더 중요하다고 보고, 아이디어 자체가 작품이 된다고
보는 미술이다. 전통적인 미술관 전시와 미술시장의 매매구조
에 저항하고, 미술의 본질과 역할에 관하여 근본적 질문을 제기
한다. 당시의 젊은 미술가들은 '미술이란 무엇인가' 또는 '미술
이 무엇일 수 있는가' 같은 근본적 물음에 다시 집중했으며, 그
들이 제기한 질문에 대한 논의는 1966년과 1972년 사이에 활발
하게 진행되어 '개념미술'이라는 범주로 등장하였다. 이와 같이
개념미술은 1960년대 말에 명명되나 그 조짐은 이미 20세기 초
뒤샹에게서 왔다고 할 수 있다. 이미 앞에서 언급했듯 그의 말
"아이디어가 미술이 될 수 있다"는 이를 함축적으로 나타낸다.

개념미술은 그 움직임이 일어난 시대적 배경과 형성의 근거
가 사회적 상황과 연관이 크다. 포스트모던의 도래라는 시대적

전환기에 정치, 사회적 체제에 반발 및 도전하며 미술계의 표면으로 등장한 것이 개념미술이다. 따라서 이 움직임은 근본적으로 제도 및 체제에 비판적이다. 설사 개념미술이 표면적으로는 정치적이지 않았다 할지라도 언어에 대한 해체적 태도 및 그 기호적 탐구 그리고 자본주의 소비사회의 메커니즘에 대한 비판의식을 표명함으로써 시대에 대한 정치적 반응을 충분히 드러낸다고 볼 수 있다.

개념미술이라는 용어는 플럭서스Fluxus의 일원이었던 헨리 플린트Henry Flynt가 1961년 처음으로 '콘셉트 아트'Concept Art라는 용어를 사용한 것이 그 시초이며, '개념미술'이라는 명칭은 미니멀리즘 작가 르윗이 1967년 6월 『아트포럼』Artforum에 「개념미술에 대한 단평」Paragraphs on Conceptual Art을 발표하며 최초로 사용되었다.[1] 그는 "개념미술에서 아이디어나 개념은 작품의 가장 중요한 측면이다. […] 시각적으로 완성되지 않았다 할지라도 그 아이디어 자체는 완성된 작품만큼이나 중요하다"라고 말하며 작품과 개념을 동등한 위치에 놓았다.[2]

개념미술은 코브라CoBrA 그룹,[3] 구타이미술협회具体美術協会,[4] 상황주의자 인터내셔널Situationist International,[5] 클랭 및 플럭서스[6] 그리고 미니멀리즘과 연관된다. 개념미술은 포스트모더니즘의 대표적 미술경향으로, 이전까지 미술의 핵심이었던 시각성에 반대하며 시각적 환영을 거부한다. 이는 미니멀리즘의 대상

object조차 버리고 아이디어와 의미를 강조하며 미술의 본질에 대해 탐색한다.

개념미술이 등장하게 된 배경에는 일찍이 뒤샹 그리고 플럭서스와 미니멀리즘의 영향을 고려해야 한다.[7] 먼저 미니멀리즘을 말하자면 미니멀리즘은 작품에 내재하는 초월적 의미가 아닌 사물성(대상성) 자체를 강조하는 것이었는데, 여기서 작품의 제작과 경험에 있어서 고도로 개념화된 방식이 이론화되었다.[8] 개념미술은 네 가지 방식을 갖는다고 할 수 있는데, 바로 '레디메이드', '개입', '자료 형식' 그리고 '언어'가 그것이다. 이는 뒤샹이 이들에게 미친 영향을 상기시킨다. 〈샘〉으로 대표되는 뒤샹의 레디메이드는 '예술'과 '예술이 아닌 것'의 경계에 대해 질문을 던졌는데, 이 구분이 미적 판단에 의거한 것이 아니라 사실은 관습에 따라 형성된 것일 뿐이라고 강조한 바 있다. 이렇듯 20세기 초 뒤샹이 〈샘〉을 통해 제기했던 문제는 그 당시가 아닌, 1960년대 후반에 와서야 본격적으로 논의된 셈이다. 왜냐하면 당시의 주류는 모더니즘이었고 미술에서의 시각성이 무엇보다 중요했으며 이후 1950년대 말까지도 그 영향력이 컸기 때문이다. 모더니즘의 고급미술 high art에 대한 뒤샹의 공격 이후로 서구 모더니즘의 핵심이었던 시각중심주의는 추상표현주의에서 다다, 팝아트, 미니멀리즘을 거치는 동안 점차 그 세력이 약화되었다. 그렇듯 뒤샹이 뿌린 개념미술의 씨앗이 반세기

▲존 라담, 〈예술과 문화〉(Art and Culture), 1966~69, MoMA, 뉴욕.

▼마르셀 뒤샹, 〈여행가방 안의 상자〉, 1935~41, 필라델피아 미술관, 필라델피아.

이후 미술사의 주류가 되기 위해서는 시간이 필요했던 것이다.

그래서 개념미술은 1960년대에 꽃피웠고, 이 시기에 그 전 초적 작품들이 나왔다. 몇 가지 작업의 예를 소개할 때 우선 존 라담John Latham을 들 수 있다. 그는 1966년 8월, 런던 세인트 마틴 스쿨에서 강사로 일하면서 그린버그의 『예술과 문화』Art and Culture: Critical Essays 한 권을 도서관에서 대출했다.⁹ 그리고 그는 작가와 학생들을 모아놓고 성토대회를 연 뒤 각자가 선택한 페이지를 찢어내고 씹어 뱉었다. 이어서 라담은 그것을 이스트가 함유된 화학물과 함께 섞어 액체로 만들었다. 결국 도서관에서 책 반납을 요청하자 그는 이 액체를 담은 시험관을 반납했고, 이로 인해 라담은 해고당했다. 그는 트렁크를 구입해 그 문제의 책과 유리병, 화학물 그리고 자신의 해고장을 넣어 오브제를 만들었는데, 이는 뒤샹의 〈여행가방 안의 상자〉Boite-en-Valise를 의식한 것이었다.¹⁰ 그린버그를 비판하는 자신의 아이디어 자체를 작품화한 것이다.

라담이 물리적인 방법으로 그린버그에 대한 자신의 생각을 표현했다면 코수스의 〈하나 그리고 세 개의 의자들〉One and Three Chairs은 철학적 질문을 던지는 방법을 택했다. 이 작품은 실제 의자와 의자를 촬영한 사진 그리고 의자의 사전적 정의를 담은 복사지로 구성되었다. 이를 통해 코수스가 제시한 것은 모더니즘의 핵심인 리얼리티의 표상에 대한 논리적인 질문이다. 작품은

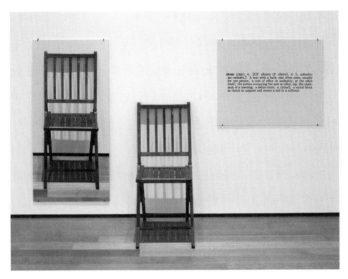

죠셉 코수스, 〈하나 그리고 세 개의 의자들〉, 1965, MoMA, 뉴욕.

'의자(실제 의자)가 의자(의자 사진)임은 의자(사전적 정의)'라는
동어반복을 보여준다. 이를 통해 "의자란 무엇인가?", "의자를
어떻게 표상할 것인가?" 그리고 더 나아가 "표상이란 무엇이며,
미술이란 무엇인가?"라는 근본적 질문까지 다룬 것이다. 그보다
앞서 1962년 모리스가 선보인 〈카드 파일〉Card File은 작품을 생산
하는 과정을 메모한 카드들로 구성된 작업이었다. 여기서 보는
자기 지시적self-referential인 성격과 동어반복적이고 재귀적인 성격
때문에 이를 최초의 개념미술 작품으로 거론하기도 한다.[11]

로버트 모리스, 〈카드 파일〉, 1962, 퐁피두센터, 파리.

또한 코수스는 1969년 미술잡지 『스튜디오 인터내셔널』*Studio International*에 기고한 「철학을 따르는 미술」Art After Philosophy 에서 "미술의 기능과 본질은 무엇인가?"라고 질문을 던진 뒤 미술작품이란 작가의 의도를 현시하는 것의 동어반복이라고 분석한다. 즉 미술의 정의란 작가가 특정한 작품을 미술작품이라고 말

하는 것이고, 미술이란 선험적이라는 논지를 폈다.[12] 이는 개념미술을 통해 미술을 재정의하고자 한 시도였다. 이는 미니멀리즘 작가 저드가 "미술가가 미술이라고 하면 그것은 미술이다"라고 한 말과 통한다.[13] 또한 미술비평가 리퍼드는 "개념미술에서는 아이디어가 가장 중요하고, 물질적 형태는 부차적이고, 별로 쓸모없고, 일시적이며, 저렴하고, 또한 두드러지지 않고, '비물질화'하는 그러한 작품을 뜻한다"고 말한 바 있다.[14]

또한 멜 보크너Mel Bochner는 1966년 뉴욕의 스쿨 오브 비주얼 아츠SVA에서 드로잉 전을 열었다. 그는 이 전시를 위해 르윗을 비롯한 몇몇 친구들에게 100여 장에 이르는 드로잉을 빌렸는데, 이것이 꼭 '미술'일 필요는 없다고 덧붙여 요구했다. 그는 이 드로잉을 4번 복사하여 1부씩 철한 뒤 받침대 위에 올려 전시했다. 전시명은《미술로 보일 필요가 없는, 드로잉 작업과 그 밖의 다른 시각적인 것들》Working Drawings and Other Visible Things On Paper Not Necessarily Meant To Be Viewed As Art[15]로, 그는 복제를 통해 점차 희미하게 변하는 전시물이 독창적이거나 단일한 미술작품이어야 한다는 생각을 비틀어 보고자 했다. 이 전시를 통해 관람자는 작품을 감상하는 대신 능동적으로 '읽는' 위치가 되었으며, 드로잉이 복사기를 거치면서 원작자의 의미는 희미해졌다. 이 파일의 첫 페이지 드로잉은 갤러리 도면이었고, 마지막은 복사기의 조립 도면이었다. 이 전시는 '미술'에 대한 고민 및 관람

객들의 능동적 참여가 요구된다는 점 등 때문에 최초의 개념미술 전시로 인용된다.[16] 이 전시는 1968년 출판된 세스 시겔롭 Seth Siegelaub 의 『제록스 북』 *Xerox Book* 을 예고한 셈이다.

이렇듯 개념미술은 다양하게 도모되었으나, 다른 무엇보다 개념과 아이디어를 중요시한다는 점이 그 공통점이다. 그처럼 개념을 주재료로 하는 미술이니만큼 매체나 양식을 통한 접근으로는 설명이 어렵다. 개념미술의 형식을 언급한 대로 레디메이드, 개입, 자료형식 그리고 언어로 구분할 수는 있지만, 그와 같은 유형별 분류는 사실 무의미하다. 왜냐하면 개념미술 자체가 그러한 언어적 분류에 도전하고 기호의 사회적 의미를 근본으로 파고드는 것이기 때문이다. 따라서 작가들이 이를 거부했을 것은 당연하다. 이러한 개념미술의 움직임들 중 대표적으로 들 수 있는 그룹이 '아트 앤 랭귀지' Art and Language 다.

아트 앤 랭귀지 그룹

아트 앤 랭귀지 그룹 Art and Language Group 은 영국 코번트리 미술학교 Coventry School of Art 에서 교편을 잡고 있던 테리 앳킨슨 Terry Atkinson, 마이클 볼드윈 Michael Baldwin, 데이비드 베인브리지 David Bainbridge 그리고 해럴드 허렐 Harold Hurrell 이 결성한 그룹이다. 1970년에 영국의 멜 램스던 Mel Ramsden 이 참여하였다. 1969년

5월 창간된 동인지 『아트-랭귀지』*Art-Language*는 언어와 미술 간의 논쟁을 정리하는 데 중요한 역할을 했다.[17] 앳킨슨은 창간호의 서문을 통해 개념미술의 구조 안에서는 작품 제작과 이론의 제시가 같은 과정이라고 단언했다. 또 그는 영국과 미국의 개념미술의 차이점도 논했는데, "영국의 개념미술가들은 특정한 지점에서 그들이 끌어들인 문제의 본성이 구체적인 오브제에 대한 언어의 한계를 넘어선다는 사실을 발견했"고 썼다.[18] 다시 말해 구체적 오브제로는 작가가 구상하는 내용을 온전히 표현할 수 없다는 뜻이다.

한편 뉴욕의 아트 앤 랭귀지 그룹에는 오스트레일리아 출신 개념미술가 이안 번Ian Burn과 코수스 등이 참여했는데, 예술의 기능이 변화하는 것과 그 사회적 실천에 보다 관심을 보였다. 미국의 작가들에게 개념미술은 미술에서 오브제를 배제하거나 작품의 비물질화를 넘어 미술에서의 실천을 의미했다. 이들이 제시한 '실직한 미술가'The artist out of work라는 어구는 모더니즘 아래에서는 작가들이 더 이상 할 수 있는 작업이 없다는 생각을 토로한 것이다. 번은 개념미술이 사회상황 및 정치와 밀착된 것으로 보고 개념미술을 일종의 노동단체로 재정의했다. 그리고 개념미술가들이 그들의 생산수단과 관련된 사회적 문제를 풀기 위해 스스로 투쟁해야 한다고 주장하였다. 이에 비해 『아트-랭귀지』 편집장이었던 코수스는 번과 달리 개념미술의 방식에 초

아트 앤 랭귀지 그룹이 발간한 『더 폭스』.

점을 맞췄고 엄격하게 미술의 비시각성을 추구해야 한다고 강
조했다.[19] 뉴욕의 아트 앤 랭귀지 그룹은 1974년부터 새로운 잡
지 『더 폭스』 *The Fox* 를 출간했는데, 이는 기존의 『아트–랭귀지』
보다 강한 정치적·실천적 문투로 그룹의 마르크스주의적인 그
룹의 성격을 분명하게 드러냈다.[20]

돌이켜, 개념미술의 성행이 가져온 효과로서 전시영역에서의
중요한 변화를 빼놓을 수 없다. 그중 하나로 '창작자'로서의 큐
레이터의 역할이 부각된 점이다. 1960년대 말, 전통적인 전시형
태를 전복시키기 위한 작가들의 자체적인 노력과 큐레이터들
의 대안적 전시기획이 이어졌고 그 결과 전시 자체가 작품만큼
이나 중요하게 부각되었다. 그리고 전시에서 큐레이터의 역할

하랄드 제만
(Harald Szeemann, 1933~2005).

과 의미가 이 시점부터 강조되었다. 창의적인 전시기획을 제시
하는 움직임이 큐레이터들 사이에 일어났고, 그에 따라 새롭고
대안적 방식의 전시들이 기획되었다. 이 시기, 시겔롭과 하랄드
제만Harald Szeemann 과 같은 큐레이터들은 단순히 아방가르드 작
품을 모아 전시하는 것을 넘어 작가의 창조적 역할과 비견될 만
한 큐레이터의 역할을 보여주었다.

　1969년 아방가르드 미술은 그 공적 제시와 전시방식에서 그
분기점에 다다른다. 앞서 언급한 1960년대 후반의 문화·정치적
불만이 일련의 사건들로 가시화되었으며, 대중은 진보적 미술
을 갈망했다. 이렇듯 중요한 시대적 전환기에 개념미술이 미술
계의 표면으로 등장했고, 혁신적 전시기획과 맞물려 미술사에
남을 개념미술의 전시가 열리게 된 것이다. 1969년에 열린《1월

전》The January Show 과 《태도가 형식이 될 때》When Attitudes Become Form 와 같은 전시들은 개념미술의 분수령이 되는 전시였다.

개념미술을 시작한 전시들

《1월 전》

시겔롭이 기획한 《1월 전》은 1969년 뉴욕 이스트 52번가의 매클렌던McLendon 빌딩의 한 사무실에서 열렸다.[21] 《1월 전》은 개념미술의 대표적인 그룹전시로, 시겔롭은 전시 설명문에서 "전시(전달되는 아이디어)는 카탈로그로 구성되고, (작품의) 물리적 제시는 카탈로그를 보완하는 것"이라고 말하며 전통적인 전시 형태를 거부하였다.[22] 아이디어가 전시의 형식을 지배했고, 작가는 인쇄물 등 직접적 재료로 그의 아이디어를 드러내었다.

전시의 여러 사안들은 참여 작가들과의 회의를 통해 집단적으로 결정되었다. 총 다섯 명의 작가, 즉 로버트 베리Robert Barry, 더글러스 휴블러Douglas Huebler, 코수스, 와이너, 이안 윌슨Ian Wilson이 참여할 예정이었으나, 마지막 달에 윌슨이 빠지면서 네 명의 예술가가 전시에 참여하였다. 카탈로그에는 각 작가가 8점씩의 작품을 실었고, 그중 각 두 점은 사진이었다. 작품의 뒷면은 작가의 설명을 위한 페이지였는데, 비가시적인 작업을 하는 베리는 아무 말도 남기지 않았다. 작가들은 물리적 전시를 위

(왼쪽부터) 베리, 휴블러, 코수스, 와이너.

해 작품을 골랐지만, 시겔롭의 경우는 카탈로그 자체가 작품이었다.

전시는 질문에 대한 답을 할 수 있는 리셉셔니스트가 상주하며, 전시장은 두 부분으로 나눠 카탈로그를 통독할 수 있는 공간과 물리적 작품이 설치된 갤러리 공간으로 구성되었다. 르윗이 추천한 리셉셔니스트는 작가 아드리언 파이퍼Adrian Piper였고, 리셉션 방에는 전화와 책상, 카탈로그 더미와 방명록이 놓인 커피 테이블과 소파가 설치되었다.

갤러리 공간에는 전혀 다른 종류의 네 가지 개념미술이 전시되었다. 베리의 작품은 지각할 수 없는 것으로 오직 벽에 걸려 있는 설명으로만 작품의 존재를 알 수 있었다. 작품은 라디오 주파수를 활용했고 모두 인간의 감각 범위를 넘어서는 에너

1969년 매클렌던 빌딩에서 열린《1월 전》의 전시 전경.

지의 정도로 구성되었다. 전시 개장 당일에는 바륨 133 마이크로퀴리 반을 센트럴 파크에 묻었다.[23] 와이너는 전시장에서 가장 물리적인 작품인 〈36"×36" 벽에서 제거된 사각형〉A 36"× 36" Removal to the Lathing or Support Wall of Plaster or Wallboard from the Wall 을 전시했는데, 이것은 가로세로 길이 36인치의 정사각형을 벽에서 파내는 작업이었다. 와이너의 두 번째 작품은 〈표백하도록 허락된 양탄자 위에 일정량의 표백제를 부음〉An Amount of Bleach Poured upon a Rug and Allowed to Bleach 으로, 창 앞에 있는 카펫에 아주 작은 흔적을 남겨 전시작품들 중 가장 보기 힘들게 만들었다.

로렌스 와이너, 〈36"×36" 벽에서 제거된 사각형〉, 1969.

그는 이후 한 인터뷰에서 "아이디어는 이미 언어 안에서 설명되었기에 그것이 시각적으로 구현되는지 아닌지는 중요하지 않다"라고 말했다.[24] 이 모든 것은 작품의 개념과 이에 대한 감각의 실험이라 할 수 있다.

한편 코수스는 〈아이디어로서의 아이디어로서의 미술〉Art as Idea as Idea이라는 연작의 일환으로 신문에 유의어 목록을 인쇄하여 벽에 붙이는 작업을 했고, 휴블러는 〈하버힐-윈드햄-뉴욕 이정표〉Haverhill-Windham-New York Maker Piece라는 제목의 사진첩을 전시했다. 이는 세 개의 도시를 잇는 약 1,000킬로미터의 도로

에서 약 80킬로미터마다 찍은 사진을 전시한 것이다. 휴블러는 카탈로그에서 "기록이 직접적인 인식 경험을 뛰어넘는다"라고 설명했다. 또한 그는 전시 오프닝 날 아침, 직사각형 모양의 톱밥을 바닥에 깔고, 파이퍼에게 30분마다 사진을 찍게 한 〈지속 작품 6번〉Duration Piece #6 을 전시하였다. 작품이나 이벤트의 창작에서 '미술' 자체의 개념을 탐구하기 위해서는 아이디어가 우선시되고, 이에 언어적인 카탈로그가 가장 효과적인 형태였던 것이다. 시겔롭은 실제 전시는 없이 그 자체로 전시의 기능을 하는 카탈로그만을 제작해 전시의 대안적 형식을 실험했다.

• 전시의 배경과 결과

뉴욕 웨스트 56번가에 회화와 조각을 전시하는 평범한 갤러리를 가지고 있던 화상이었던 시겔롭은 자신의 갤러리 전속 작가였던 로렌스 와이너와 휴블러의 영향을 받아 새로운 종류의 미술을 접하고 전시에 남다른 시각을 갖게 되었다. 액션 페인팅으로 시작하여 1960년대 중반에는 미니멀리즘 조각 작업을 하던 휴블러는 시겔롭을 만날 즈음 선불교 수행에 영향을 받아 오브제가 아니라 경험을 중시하는 미술에 몰두해 있었다. 그는 "이 세계는 이미 흥미로운 오브제들로 가득 차 있다. 나는 더 이상 오브제를 만들어 거기에 덧붙이고 싶지 않다. 단지 시간 또는 장소를 통해 사물들의 실존을 진술하기를 더 좋아할 뿐이다"

라고 했다.[25]

전시 한 달 전인 12월, 시겔롭은 『제록스 북』으로 알려진 실험적 책 『칼 안드레, 로버트 베리, 더글러스 휴블러, 죠셉 코수스, 솔 르윗, 로버트 모리스, 로렌스 와이너』를 출간했다. 각 작가들은 복사기로 25페이지 분량의 작품을 만들었고, 책은 총 1,000부가 제작되었다. 『제록스 북』은 그것 자체로 작품이 되었으며, 전시의 새로운 변형을 예고했던 것이다.[26]

《1월 전》의 반응은 긍정과 부정으로 나뉘었으나,¹ 이 전시가 개념미술을 시작한 것으로 당시 미술계의 중심에서 주목을 끈 것은 부인할 수 없다. 오프닝에서의 에너지와 열기는 개념적 작품들의 인기를 반영했다. 난해하고 지루한 점을 지적한 비판적 견해도 있었다. 비평가 애슈턴은 시겔롭과 그의 작가들이 "예술을 지루하게 했다"라고 묘사했고, 추상 작업의 작가들 또한 전시를 거침없이 공격했다.[27] 그러나 시대의 흐름은 개념미술에 우호적 방향이었고, 포스트모던 시대는 새로운 아방가르드를 요구했다. 논란에도 불구하고 이 전시는 미술을 규정짓던 기존의 범주를 벗어나 실험정신을 실천하고, 관습을 벗어나는 미술의 방식을 제시한 점에서 인정받았다.

《태도가 형식이 될 때》

1969년 3월, 개념미술의 역사에서 시작을 알리고 새 장을

《태도가 형식이 될 때》가 열린 스위스 베른의 쿤스트할레. 1969년과 2013년의 모습이다.

연 전시《태도가 형식이 될 때》가 스위스 베른Bern 쿤스트할레 Kusthalle에서 개최되었다.[28] 전시의 기획자 제만은 당시 스위스 베른의 쿤스트할레 관장으로 이미 실험적인 전시를 다수 기획 했으며,[29] 시겔롭의『제록스 북』이 출간되었을 때 딜러와 작가 들을 만나기 위해 뉴욕을 방문한 적도 있었다. 제만은 전통적인 예술이 거부되는 세계적 추세를 관찰하며 더 이상 관습적 전시 가 시대에 부응하지 못한다고 생각하고, 국제적 스케일로 파격 적인 전시를 계획했던 것이다.

베른 전시에 대한 최초의 아이디어는 모리스의 용어 '반형 식'Anti-Form에서 왔다. 모리스가 1968년 4월『아트포럼』에서 선 언한 반형식이란 미리 결정된 목적을 갖지 않고 재료에 드러나 는 중력과 같은 자연력과 과정 자체를 중시한다. 전시기획자 제

키스 소니어(Keith Sonnier, 1941~2020).

만은 이러한 반형식의 선언에서 영감을 얻었고 자신이 당시 아
방가르드의 본질로 포착한 것을 전시로 응축했다. 전시 부제인
'당신 머릿속에 거하라(또는 당신 머리 안에 살기)'Live in Your Head
는 작가였던 키스 소니어Keith Sonnier의 제안이었다.[30]

《태도가 형식이 될 때》는 '반反형식'뿐 아니라 '아르테 포베
라'Arte Povera, 개념미술, 대지미술과 같은 다양한 조류를 포괄했
다.[31] 또한 미국 작가들과 함께 다수의 독일 작가들이 참여했
다. 모더니즘의 자족적이며 독립적 미술작품과 달리 작업의 과
정과 행위를 강조했다. 이는 완성된 오브제보다는 예술가들의
'내적 태도'를 중시했던 것이다. 그들의 '태도'는 재료, 행위, 다
양한 비물질적 형태를 제시할 수 있도록 허용했다.

이 전시는 1960년대 말, 포스트모던의 서두를 이끌며 개념미

술, 아르테 포베라, 미니멀리즘의 작품을 특정한 장소에서 펼친 것이었다. 전시에서 관객은 97점의 다양한 작업들, 예컨대 와이너의 벽을 판 작업 〈벽으로부터의 벽판〉Wallboard from a Wall, 1968 과 같이, 장소와 밀착된 작업들 다수를 목격하고 그곳에서 특정한 미적 체험을 하였다. 그리고 그 작품들이 가진 비상업적이고, 반자본주의적 성향에 열광한 이들은 그러한 고유한 체험을 다시 못 볼 것이라 여기며 아쉬워했다. 작업들은 반복이 불가능한 성향으로 말미암아 아방가르드성을 보장받은 셈이었다.[32] 그런데 뒤에 서술할 것이지만, 이러한 장소특정적 전시가 2013년에 베니스에서 똑같이 재연될 것이라고는 꿈에도 생각하지 못했던 것이다.

이 베른 전시에 참여한 작가들은 모두 '태도'에 의한 '행위'를 중시했다. 대표적 행위작가들로는 요셉 보이스Joseph Beuys, 마이클 하이저Michael Heizer, 리처드 롱Richard Long을 들 수 있다. 참여 작가 69명 중 15명이 다른 곳에서 한 작업을 언급하는 정보 또는 문서로서만 전시했다. 예컨대 롱의 퍼포먼스(베른시 주변을 걸어 하이킹)는 전시장과 카탈로그에 롱의 구역을 비운 채 텍스트로만 기술되었다. 스티븐 칼텐바흐Stephen Kaltenbach는 그가 뉴욕 지하철 안에 붙였던 포스터들에서처럼 '예술가의 입술'을 도시 전역에 찍었다. 와이너는 자신의 대표적 방식대로 계단 부근의 벽을 장방형으로 일정하게 파냈다.

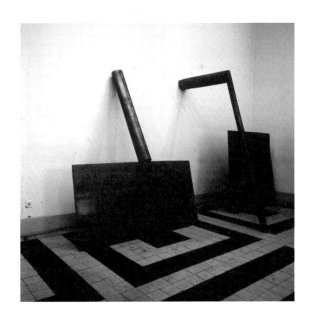

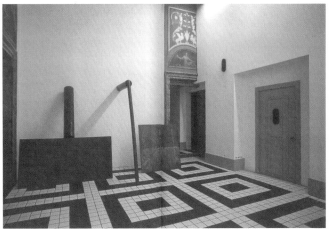

《태도가 형식이 될 때》의 전시 전경. 1969년(위)과 2013년의 모습이다.

알레지에로 보에티, 〈1969년 1월 19일 토리노에서 햇볕을 쬐었다〉(Io che prendo il sole a Torino il 19 gennaio 1969), 1969, 개인 소장. 1969년(위)과 2017년의 모습이다.

세라는 〈벨트〉Belts, 1966~67 를 비롯, 벽에 기댄 철판과 파이프를 설치했다. 〈흩뿌리기〉Splash, 1969 에서 납을 뿌리기도 했는데, 그것은 그전에 모리스가 기획한 레오 카스텔리 갤러리에서의 '행위'의 재연이다. 에바 헤세Eva Hesse 는 바닥에 19개의 캔버스 천을 겹치고 벽에 라텍스 입체들을 걸어놓았으며, 소니어는 라텍스로 벽화를 그리고 네온을 설치했다. 안드레는 36개의 철판들을 겹쳐 깔았고, 로버트 라이먼은 모노크롬화를, 보크너는 그래프 용지로 제작한 〈8과 1/2의 13장〉, 르윗은 〈벽드로잉 #12〉를 전시했다.

한편 이탈리아에서 부상한 '아르테 포베라'도 전시에 포함되었는데, 대표작가인 조반니 안셀모Giovanni Anselmo, 마리오 메르츠Mario Merz, 야니스 쿠넬리스Jannis Kounellis 그리고 질베르토 조리오Gilberto Zorio 가 참여했다. 안셀모는 유리판에 라텍스를 붙인 작업뿐 아니라 물이 채워진 수반 안에 벽돌들을 배열했고, 메르츠는 조각 난 유리들을 붙여 이글루를 만들었다. 메르츠 뒤편에서 조리오는 불을 사용한 퍼포먼스 외에 막대기 묶음을 매달아 불을 붙였다. 그리고 쿠넬리스는 재, 자갈, 숯을 포함한 곡물자루를 계단에 늘어놓았고, 또 실제 말을 세워둔 〈무제〉Untitled 를 전시하기도 했다. 안셀모의 작업은 구석에 철망으로 돌을 가두어 둔 것이었는데, 〈방향〉Direcione 에서 보듯 주로 돌, 천, 막대기 등을 사용하여 중량의 극단적 대비와 비틀림을 유발하는 강한

야니스 쿠넬리스, 〈무제〉, 1969. 라티코 갤러리, 로마.

긴장을 주제화하곤 했다.

많은 작업들이 시간의 요소를 포함했다. 모리스는 늘어진 펠트 천뿐 아니라 가소성 재료를 모아들였다. 매일같이 쌓인 더미에 아이템이 점점 더 추가되었다. 라이너 루텐벡Reiner Ruthenbeck의 〈재의 파일〉Aschenhaufen이 미국 작가들의 작업 사이에 놓였다. 코수스는 미국을 가로지르는 네 종류 신문들을 탁자 위에 전시했고, 쌓인 신문과 잡동사니들은 마지막 날 군중과 지역 소방수들이 에워싼 가운데 '전보협회'Telegraph Union 기념물 앞에서 소각되었다. 드 마리아는 전시의 다섯 주 동안 갤러리 마룻바닥에 전화를 설치했고, 그것을 집어드는 누구든 그와 통화할

수 있는 기획을 고안했다.[33]

이 전시에서는 크고 작은 소동이 벌어졌다. 오프닝에 1,000명의 관객이 올 정도로 전시는 성황을 이뤘다. 하이저는 본래 대지미술 작가로서 〈베른 우울〉Bern Depression에서 전시장 밖 보도를 분쇄구로 일정 크기로 부수어 뜯어내는 작업을 했다. 비록 위법은 아니었지만 이 작업은 보수적인 스위스 시민들의 공분을 샀다. 경찰이 출동했고, 분노한 시민들은 배설물 봉투를 계단에 투척하고 디렉터에게 위협하는 편지를 쓰기도 했다. 그리고 당시 뒤셀도르프 미대 교수였던 보이스는 전시에서 그 특유의 카리스마로 대중강연을 주도했다. 그런데 그는 전시 벽을 따라 구석에 삼각형 모양으로 지방fat을 길게 바른 작품으로 인해 위원회와 마찰을 빚어 두 달 후 전시의 불참을 통보하였다. 또 하나의 특기할 만한 사항은 프랑스 작가 다니엘 뷔렝Daniel Buren의 행위였다. 그는 제만에게 초대받지 않았으나 전시 오프닝에 맞춰 도시 전역에 불법적으로 줄무늬 시트를 붙이는 과감함을 보였다. 그중 일부가 군대 징집 공고를 덮었기 때문에 뷔렝은 체포되었고 줄무늬 띠들은 그날로 제거되었다. 그러나 이 사건은 "모든 행위는 정치적이다"라는 그의 주장을 강화하는 데 기여했다.

이 전시는 창조적 참여자로서 큐레이터의 역할 증대나 개념적인 작품의 전시들, 게다가 거대한 기업의 상업적인 후원까지

포함하여 향후 미술계의 미래를 암시하는 일종의 모델이었다. 제만은 카탈로그에 자신의 전시기획 과정을 실었다. 이것은 전시에서 물리적으로 실현될 수 있던 것 이상을 포함하는 것이었기에 그의 카탈로그는 의미를 담보했다. 제만의 기획력은 독보적인 것이었고 당시 시대에 맞는 것이었다. 그러나 이렇듯 개념미술의 시작을 알린 1969년《태도가 형식이 될 때》가 개념미술을 본격적으로 대표한다고 보기에는 부족한 점이 있다. 그것은 이 전시에 참여한 작가들의 수가 적고, 또 이들이 모두 개념미술가로 볼 수 없다는 점이다. 따라서 개념미술만을 일관성 있게 기획한 전시라고 보기는 힘들다.

이에 비해 개념미술을 본격적으로 기획한 전시는 1970년 뉴욕 MoMA에서 개최된《정보》information 라고 봐야 한다. 이는 맥셔인이 기획했고, 개념미술 작가 96명이 참여했다. 전시에는 사진이 대거 활용되었고, 문서작업이 대세를 이뤘다. 개념미술은 이러한 전시들로 인해 시각을 특권화했던 미술의 역사를 바꾸어 관람자의 망막적retinal 지각에만 치중되던 전통미술에 반대하는 행동을 보여주었다.

리처드 세라와 〈기울어진 호〉

뉴욕 맨해튼의 연방플라자 광장에 설치되었던 세라의 〈기울어진 호〉Tilted Arc는 길이 36미터, 높이 3.6미터의 강철판으로 광장을 가로지르는 작업이다.[34] 세라는 이 파격적 조각을 설치하여 광장의 보행자들을 둘러싸는 동시에 거리로부터 근처의 법원 쪽으로 보이는 풍경을 차단하는 등 광장의 익숙한 시야에 큰 변화를 초래했다.[35] 그는 가능하면 사람이 밀집된 장소를 원했고 그 장소에 대한 대중의 지각 변화를 의도했다. 그의 〈기울어진 호〉는 다수의 움직임을 제지했을 뿐 아니라 공간 지각의 변화에 따른 차단의 감정을 불러일으켰다.[36] 작가는 이렇듯 공간을 재구성함으로써, 뉴욕 시민들이 정부의 권력을 대표하는 건물과 그 인근을 실제로 몸으로 체험하면서 억압의 효과와 체제의 작용을 느끼도록 했다고 볼 수 있다.

연방건물에 근무하던 수많은 공무원은 실용성 없는 녹슨 철판에 당황스러워했다. 기존의 미술작품과는 거리가 먼 흉물스러운 조형물은 늘 다니던 직선 행로를 막아 불필요하게 돌아가게 했고 광장의 개방된 구조에 큰 변화를 가져온 것이다. 분주한 맨해튼의 일상 공간에 대담하게 설치한 이 작품은 공공미술

에 대한 뜨거운 논쟁을 불러일으켰다. 따라서 작품에 대한 엄청난 비난이 일었고, 그에 따른 법정 소송 및 공청회가 열렸다. 결국 이 문제의 작품은 제작된 지 8년 후 철거되고 말았다.[37]

작가는 법정에서 "작품을 그 설치된 장소에서 제거하는 것은 그것을 파괴하는 행위다"라는 유명한 주장을 폈다. 이는 현대미술의 주요 화두인 '장소 특정성'site specificity이라는 개념을 각인시킨 말이다. 대체로 철거에 찬성하는 측은 "공적 공간에 대한 미술의 폭력을 철회하라"는 주장이었고, 반대 진영은 "연방 플라자라는 공간의 이데올로기를 전복시킨 작품"이라는 것이었다. 이러한 논쟁은 세라의 작품이 미술작품과 대중 사이 소통의 문제 그리고 정치적 억압과 그 인식의 문제를 제기했다는 점을 대변한다.[38]

미적 측면에서 볼 때 세라의 설치작업은 장소와의 관계 그리고 공간의 지각이 갖는 중요성을 부각한다. 이는 설치작품에서 공간이란 작업과 떼려야 뗄 수 없다는 점을 각인시킨 작품이다. 당시 미국 사회뿐 아니라 미술계에 커다란 센세이션을 일으켰던 이 작품은 더 이상 존재하지 않는다. 그러나 부재로 인해 그 존재가 더욱 돋보이는지도 모른다. 남아 있지 않기에 더 기억된다는 근거는 현대미술에서는 개념이 더 중요시되기 때문일 것이다.

1938년에 태어난 세라는 현재 81세의 노장이다. 캘리포니아

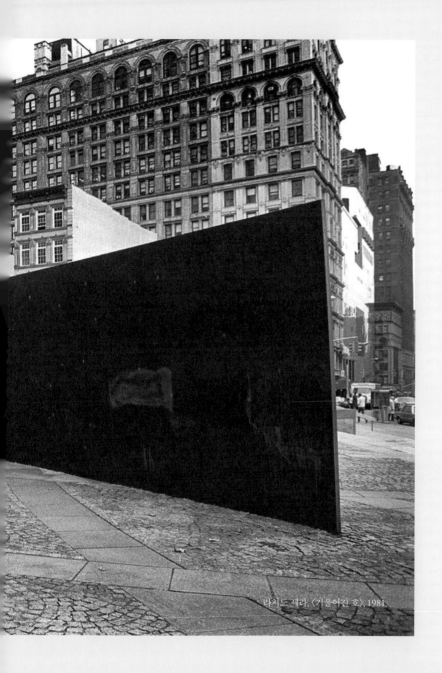

리치드 세라, 〈기울어진 호〉, 1981.

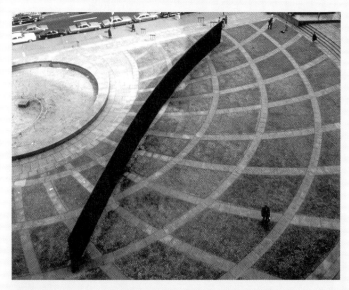

리처드 세라, 〈기울어진 호〉, 1981.

출신이나 뉴욕 화단의 중심부에서 예컨대 카스텔리와 같은 화단의 주류에 의해 30세부터 소개되었다. 세라는 32세에 캘리포니아의 패서디나 미술관Pasadena Art Museum에서 개인전을 가질 정도로 일찍부터 주목받았다. 본래 영문학을 공부했고 이후 예일 대학 회화과에서 학부와 석사를 마쳤다. 학부 시절 세라는 강철 공장에서 일하면서 학비를 벌었는데, 그는 노동과 산업 현장에 대한 매료를 느꼈다고 소회를 남긴 바 있다. 세라의 미니멀리즘의 작업은 그가 서부 해안의 강철 공장과 조선소에서 일했던 경

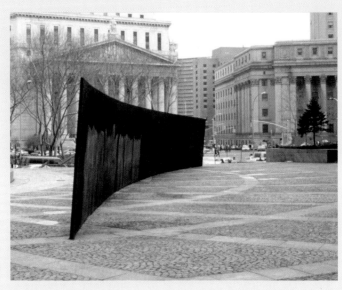

리처드 세라, 〈기울어진 호〉, 1981.

험과 연관된다. 강철과 납을 활용하여 노동하는 과정을 작업에
적극적으로 활용한 셈이다.

　세라는 2008년, 파리 그랑팔레에서 열리는 국제전 '모뉴멘
타'Monumenta 의 작가로 선정되어 대규모 개인전을 가졌고, 최근
에도 큰 작품들을 선보이고 있다. 그의 작업을 공간과 함께 제
대로 느낄 수 있는 곳은 미니멀리즘의 메카인 뉴욕 주 비콘의
디아 센터Dia Beacon 라 할 수 있다. 20세기 초 지어진 공장건물의
산업적 공간과 세라 작업의 재료가 더없이 잘 어울리게 설치돼

있다.[39]

전시의 '복기': 프라다 재단의 《태도가 형식이 될 때》

이처럼 높은 평가를 받은 1969년의 《태도가 형식이 될 때》 베른 전은 2013년 베네치아의 프라다 재단의 건물, 18세기 양식인 카코너 델라 레지나Ca' Corner della Regina 에서 대대적으로 재연되었다. 이는 제르마노 첼란트Germano Celant 가 기획하고, 토마스 데만트Thomas Demand 와 렘 쿨하스Rem Koolhaas 가 공간 설계를 맡았다. 이러한 프라다 재단의 리메이크 전시기획은 2010년부터 시작되어 2012년 같은 장소인 18세기 궁전 카코너 델라 레지나에서 《작은 유토피아》Small Utopia 를 열며 정점에 다다랐다.[40]

일회적이며 장소-특정적 개념미술이라는 특성으로 인해 베른 전 당시 많은 작업들이 이미 유실된 상태였다. 그 때문에 전시의 리메이크를 위해 첼란트는 곳곳의 아카이브에서 1,000여장의 사진자료를 수집했다.[41] 전시를 다시 만든 과정 자체가 하나의 작업이 된 것이다. 프라다 재단의 리메이크는 공간의 크기나 작품의 수에서 원래의 전시보다 두 배 이상의 규모였는데 기획자 첼란트는 "베니스에서의 재구축은 당시에 베른 전시가 얼마나 질적이고 선별적이며 또 제한된 참여로 이뤄졌는지를 보여주었다"고 언급하였다. 베네치아 전시는 전시기획의 역사에 한 획을 그은 전시를 재구축함으로써 시간과 장소를 뛰어넘어

연결되는 두 전시에 대한 관람자 지각의 변화와 그 공간의 기억이 중요하게 부각되었다.[42]

이 2013년 전시는 장소를 주체의 기억과 관련하여 논할 수 있다는 점에서 중요하다. 즉 이 전시는 개념미술의 선구적 전시가 제시한 것에서 한 걸음 더 나아간 것인데, 1969년 전시에서 실제 공간에 펼쳐 보여준 장소 특정적 미술은 2013년 전시에서 관람자의 기억으로 확장되는 것이다.

돌이켜, 1960년대 후반 포스트모더니즘 미술부터는 장소 및 공간의 맥락과 함께 전시되는 것이 대세다. 작품이 독자적으로 갖는 오브제성보다 그것이 놓이는 공간과의 관계성이 문제이기 때문이다. 이러한 현상의 뿌리가 된 전시, 즉 장소 특정적 작업들을 한데 모은 전시가 베른의 《태도가 형식이 될 때》였다. 그런데 이 전시가 베네치아에서 재연되면서 장소 특정성은 반복을 통해 재생되었기에 그 의미가 달라졌다. 즉 작품과 장소는 더 이상 단일적인 관계가 아니라 복수적 관계가 된 것이고, 장소는 다른 장소로 바뀔 수 있는 것으로 개념이 반복될 수 있게 되었다. 필자는 이렇듯 전시를 반복하여 복제할 수 있다는 점에 주목하여 두 전시에 대해 다음과 같이 논술한 바 있다.

전시장을 전체적으로 볼 때는 쿤스트할레의 마루와 카코너 델라 레지나의 천장이 만나 이뤄진 것이었으니 스위스의 베른과

이탈리아의 베네치아가 전시를 통해 연결되었다고 말할 수 있다. 여기서 중요한 점은 단선적이던 기억의 층이 이중적으로 된다는 것이고, 그 과정에서 후자는 전자와의 차이를 자연스레 만들어낸다는 점이다. 한 장소의 '실제 공간'에서 체험하는 전시 관람은 또 다른 장소의 '기억 공간'을 불러오면서 두 다른 장소가 주체의 인식 지각cognitive perception에서 자연스레 연계되는 것이다. 이는 미술에서 장소의 문제란 이제 작가에게 창작의 차이를 펼쳐내는 현장site 자체가 된다는 것을 확인케 한다.[43]

요컨대 1969년의 베른 전시는 개념미술의 태동을 알렸다면 2013년의 베네치아 전시는 전시 자체도 반복, 복제될 수 있다는 점을 실현시켜 주었다. 이 두《태도가 형식이 될 때》는 각각 다른 의미로 중요성을 담보하는 전시들이라 하겠다.

개념미술의 딜레마

포스트모던 아방가르드로서 개념미술은 반체제, 반자본을 그 기치로 내세웠고 후기자본주의의 강력한 시장경제 세력과도 맞서는 듯 보였다. 미술과 사회에 개입하는 미술의 행동력은 개념미술에서 가장 효과적으로 발휘된 것이 사실이다. 개념미술이 출현하기 전까지 미술은 시각(눈)이었지, 언어(아이디어)는 아니

었기 때문이다. 미술과 아이디어의 밀접한 관계는 개념미술로 인해 공인되었고, 이제 미술의 범위는 그 어느 때보다도 넓어졌다. 이러한 개념미술을 실현시킨 사건이 1969년의 두 전시, 특히 제만의 베른 전시였다. 이 전시에서 관람자들은 미술이 반드시 상품이 될 필요가 없고, 자본의 힘에 휘둘리지 않을 수 있다는 가능성을 보았다. 미술계에서 이러한 작가들의 행동력은 시대의 전환기에 커다란 동력으로 작용한 게 사실이다.

그러나 개념미술의 아방가르드성 또한 미술의 역사에 등장했던 다른 여러 아방가르드 움직임이 처할 수밖에 없던 딜레마를 벗어날 수 없었다. 애초에 개념미술의 '행위'들은 시장에서의 소비 목적으로 제작된 것은 아니었고, 제도 및 체계에의 저항적 태도가 그들의 중요한 속성이었다. 그러나 결과적으로 개념미술은 그것이 인정받고 미술사의 주류에 진입함으로써 반체제성과 반상품성을 점차 잃어버리게 되었다. 이것이 아방가르드 미술의 숙명적 딜레마이자 미술의 혁신이 가진 한계다. 베른 전시만 해도 담배회사였던 필립 모리스의 후원이 있었고, 오프닝에서 이벤트성 담배 배포와 흡연이 실행되었다. 나아가 출품작들이 대부분 판매되었다는 점도 간과할 수 없는 것이다. 이는 시장체계를 넘어선다는 개념주의의 초심初心, 그 아방가르드적 저항의 의도가 자체 모순을 내포하고 있었음을 보여준다.

정통과 주류에 도전하여 미술의 관습을 깨려는 아방가르드

개념미술의 운명은 미술의 역사에서 이미 등장했던 다수의 아방가르드와 같이 체제로 진입하면서 권력화 및 상품화된 것이다. 1969년 당시 전시에 참가했던 개념미술의 겸허했던 선구자들, 예컨대 와이너, 코수스, 뷔렝 등은 1980년대에는 미술의 주류, 체제의 중심에 '셀럽'으로 자리 잡았다.[44]

다시 말해 포스트모던 아방가르드로서 제도비판과 비상업적 기치를 주장하던 개념미술이 제도권으로 들어가 체제의 주류가 된 것이다. 이제껏 이러한 역사의 아이러니는 미술의 역사에서 많이 목도되어 왔지만, 개념미술에서 그 정도가 가장 크다고 말할 수 있다. 왜냐하면 개념미술이야말로 미술의 체제와 제도 자체에 대한 문제제기를 가장 근본적으로 제기한 것이기 때문이다. 이러한 아방가르드의 자가당착 내지 자기모순은 미술사의 운명적 굴레라고 할 수밖에 없다.

그럼에도 불구하고 개념미술의 의의를 과소평가할 수 없다. 그리고 이를 선보인 《태도가 형식이 될 때》의 기획을 주목하지 않을 수 없다. 개념미술은 포스트모던의 다양한 흐름에서 한 갈래일 뿐 아니라 전반적인 수뇌부의 역할을 한다고 말할 수 있다. 오늘날까지 이어지는 포스트모던 미술의 공통점은 1960년대 말 개념미술이 주장한 행동지침을 기반으로 한다. 20세기 초, 뒤샹이 선구적으로 제시한 반망막적anti-retinal이고 비시각적 제스처는 반세기가 지나 본격화되어 있다. 그리고 그가 제시하

제57회 베니스비엔날레의 전시 전경. 라담의 작품이 보인다.

고 실천했던 자신의 말, "아이디어 자체가 예술이 될 수 있다"는 오늘의 미술에도 의미 있는 '어록'으로 남아 있다.

오늘날 미술에서는 더 이상 새로운 '이즘'ism은 없다. 가끔 미술의 움직임을 부분적으로 특징짓기 위한 소소한 명칭이 생기곤 하지만,⁴⁵ 주류로서의 이름을 부르지는 않는 시대다. '이름짓기'naming는 중요하다. 그러나 분류하고 경계를 명확히 나누는 방식의 이름짓기는 그만둔 지 오래다. 1960년대 후반 후기구조주의의 세례를 받은 미술사는 더 이상 유사한 것끼리 범주화하고 한데 묶어 생각의 서랍에 분류하는 것을 하지 않는다. 역사의 교훈을 통해 우리는 제한적 범주로 분리하는 방식의 '이즘'을 지양한다. 이제 '이즘'의 역사는 끝났다고 봐야 할 것이

다. 여전히 포스트모던 시대를 살고 있는 우리에게 가장 최근의 유효한 '이즘'은 개념미술과 '포스트미니멀'post-minimal 이다.

최근의 미술은 포괄적 의미에서의 개념미술을 벗어나지 않는다. 그만큼 개념미술의 영향은 근본적이고 그 효과는 어느새 우리의 시각에 스며들어 있다. 이제 우리는 미술작품을 볼 때 그 표현에 앞서 아이디어를 먼저 헤아려 보고 작품의 의미가 내게 무엇인지 생각해본다. 그리고 그 의미란 것이 내가 사는 시대와 연관되고 새로운 아이디어를 제시하는지를 고려하게 된다. 더구나 전시를 보러 갈 때는 어떠한가? 작가의 이름뿐만 아니라 전시의 기획을 유심히 살펴보는 것은 비단 전문가만이 아니다. 기획자의 창의력이 얼마나 새로운 전시와 미술작품의 의의를 돋보이게 할 수 있는지를 알기 때문이다. 이렇듯 기획자의 역할이 크게 부각된 것이 바로 개념미술 이후의 상황인 것이다.

미술은 우리를 보게 할 뿐 아니라 생각하게 한다. 1960년대 말 이후 미술은 아름다움보다 앎을 택했다. 미술은 이미 레테의 강을 건넌 것이다.

책을 마치며

책을 쓰는 동안 줄곧 20세기 현대미술을 만든 중요한 순간으로 돌아가 그 시대의 눈높이에 맞추고자 노력했다. '결정적 순간'은 미술의 새로운 시각이 작품으로 표현되어 전시된 시점을 일컫는다. 그 실제 시공간 속의 역사적 사건들은 곧이어 미술사의 '이즘'으로 명명되었고, 오늘날 우리가 접하는 미술사는 이름의 역사에 다름 아니다. 이러한 생각이 이 책을 구상하게 된 계기다. 책은 미술사에 등장하는 이름 뒤의 실제 사건들을 소환하여, 그 리얼하고 인간적인 양상을 드러내 보이려는 의도에서 시작되었다.

책의 서문에서 '이즘'은 세상을 보는 시각이라고 했다. 여기에 하나 덧붙이자면 '이즘'은 사람의 인성과 너무나 비슷하다. 야수주의, 큐비즘, 표현주의, 다다, 초현실주의, 데 스테일, 바우하우스, 아모리쇼, 앵포르멜, 추상표현주의, 팝아트, 누보 레알리즘, 미니멀리즘, 개념미술 등은 마치 사람의 성격을 다양한 측면에서 드러내는 인성의 스펙트럼과 같다. 그래서 미술사가에게 요구되는 전문성의 부담을 내려놓고 다음과 같은 생각을 해본다.

포비스트와 아이쇼핑을 하고 표현주의자와 사랑을 나누며, 큐

비스트와 세상사를 논한다. 다다이스트 친구를 만나 초현실주의적 공간에서 정신없이 놀고, 바우하우스 주택의 데 스테일 가구에 앉아 일정을 정리할 것이다. 앵포르멜 작가와 밀가루 반죽이 필요한 요리를 하고 팝아티스트와 먼로 주연의 영화를 보며 추상표현주의자와 함께 와인을 마시고 미니멀리스트와 간단한 짐을 꾸려 여행을 가며, 개념미술가와 임종을 구상하고 싶다.

　미술사를 연구하기 시작한 게 1988년부터이니 근 30년이 넘었다. 대학에서 서양 현대미술사를 가르치는 입장에서 쓸 만한 텍스트가 하나 생기니 마음이 든든하다. 이론을 공부하는 학생 및 연구자 그리고 실기작업을 하는 미술인들을 위한 서양 현대미술의 마땅한 기본서가 없었다. 사실 기본이 제일 어려운 법이다. 서양미술에 관한 책은 서구학자의 저작을 번역한 것 아니면 필자의 주관이 많이 들어간 해설서가 대부분이다. 이 책은 둘 다 아니라고 말할 수 있다. 미술사 책을 추천해달라는 학생들에게 영어나 프랑스어로 쓰인 책의 번역서를 소개하며 들던 미안한 마음을 이제 어느 정도 내려놓을 수 있을 것 같다. 무엇보다 서양미술사를 서구학자가 써야만 하는 시대는 지났다.
　요즈음 우리는 정보과잉 시대를 살고 있다. 정보가 너무 많다 보니 풍부한 정보 가운데 무엇을 선택하고 수용해야 할 것인지가 관건이다. 지식은 취사선택이 핵심이다. 오늘날 지나치게 많

은 정보 중에는 오류와 주관적 해석이 난무한다. 여기서 무엇이 옳고 그른지 그리고 무엇이 중요하고 그렇지 않은지를 가리는 게 문제다. 필자는 특히 후자를 강조하고 싶다. 전문성이란 결국, 무엇이 중요하고 덜 중요한지를 파악하는 역량이다.

이 책은 미술사에 흔히 등장하는 신화myth와 수사rhetoric를 피하고자 했다. 최근 너무 많은 책들이 수사에 지나치게 치중하는 상황을 보며 경각심을 갖지 않을 수 없다. 수필이나 여행기가 아니라면 수사는 최소화되어야 할 것이다. 또한 이 책의 저자로서 오늘날 모두가 알고 있는 '마티스' 이전의 마티스, '피카소' 이전의 피카소를 드러내고 싶었다. 책에서 역사에 오르기 이전의 작가들 사이에, 작가와 컬렉터, 비평가와 아트딜러 그리고 기획자들 사이에 실제 사건과 만남이 있었다는 것을 보이고자 했다. 근사한 미술사의 이름들이 아닌, 성공과 실패의 인간사를 말이다.

저자로서 여러 차례의 교정에도 불구하고 여전히 남아 있을 오류가 우려된다. 이 책을 읽어주실 지적인 독자들의 너그러운 이해를 구하며, 또한 감사한 마음 더하여 긴 여정을 마친다.

2020년 11월 초
상수동 연구실에서
저자

주註

19세기 말과 20세기 초, 미술체제의 변화

1 당시 기존의 전시체제다. 살롱은 1881년에 정부에서 분리된 민간의 조직으로 독립하여《살롱 데 자티스트 프랑세》(Salon des Artistes Français)가 되었고, 이후 1890년에는 여기에서 이른바 엘리트 작가들이 분리하여 별도로《살롱 드 라 나시오날》(Salon de la Nationale)을 만들었다.

2 Bruce Altshuler, *The Avant-Garde in Exhibition: New Art in the 20th Century* (New York: Harry N. Abrams, Inc., 1994), p. 10 참조.

3 《살롱 도톤》은 1903년 벨기에 건축가 프란츠 주르댕(Frantz Jourdain)과 진보적인 작가들이 함께《살롱 드 라 나시오날》의 보수성에 반발하여 조직된 새로운 미술 전시체제다.《앙데팡당》이 매년 봄에 열리는 것에 대비되도록 그 이름대로 가을(10월)에 개최하였다.

4 '살롱'(Salon)은 1667년부터 개설된 프랑스 왕립아카데미(Académie Royale de Peinture et de Sculpture)의 전시체제였다. 이는 국가적 차원에서 작가들을 평가하고 그에 따른 보상을 결정하는 제도였으며, 아카데미 또한 미술에 관한 모든 것을 관장하는 제도였으므로 아카데미와 살롱 전시의 제도 밖에서 작가로서 성공을 거두는 것은 거의 불가능했다.

5 Harrison C. White and Cynthia A. White, *Canvases and Careers* (Chicago and London: The University of Chicago Press, 1965), p. 79.

6 '큐비즘'(Cubism)은 국내에서 이제껏 '입체주의'로 번역되어왔다. 그러나 엄밀히 말해 이 번역은 적절하지 않다. 책의 제2장에서 다루

겠지만, 입체주의에는 두 종류가 있다. 하나는 살롱 큐비스트의 작업이고, 다른 하나는 조르주 브라크와 파블로 피카소의 작업이다. 전자는 큐브(입방체)의 요소가 강조되어 입체주의와 유사하다고 할 수 있다. 그러나 브라크와 피카소의 회화는 3차원의 공간성을 없애고 형상을 파편화시켜 2차원의 평면에 조합한 것이므로 입체주의라고 명명하면 오류가 있게 된다. 따라서 입체주의 전체를 입체주의라고 부르는 것은 맞지 않다. 그러나 국내 학회에서 공용으로 쓰고 있는 용어이고, 따로 분리해서 부르기가 복잡하기에 이 책에서는 입체주의를 그대로 사용하였다.

1. 야수주의

1 《살롱 도톤》의 주최자였던 주르댕은 초기에 혁신적으로 야수주의를 지지했던 태도와는 달리, 곧 보수주의적인 태도를 드러냈다. 당시 새로운 회화를 주장하던 기욤 아폴리네르는 주르댕의 변화된 태도를 비웃었다. Bruce Altshuler, 앞의 책, 1994, p. 10 참조.

2 야수주의 그룹에는 키스 판 동겐(Kees van Dongen), 샤를 카무앵, 앙리샤를 망갱, 오통 프리에스(Othon Friesz), 장 퓌(Jean Puy), 루이 발타(Louis Valtat) 그리고 조르주 루오 등이 포함된다. 1906년에는 브라크와 라울 뒤피가 합류했다.

3 Bruce Altshuler, 같은 책, p. 12에서 재인용.

4 Bruce Altshuler, 같은 책, p. 10.

5 Leo Stein, *Appreciation: Painting, Poetry, and Prose* (New York: Crown, 1947), p. 158.

6 Gertrude Stein, *The Autobiography of Alice B. Toklas* (New York: Vintage Books, 1955/first edition: 1933), p. 34.

7 Jack Flam, *Matisse and Picasso: The Story of Their Rivalry and Friendship* (Cambridge MA: Westview Press, 2003), pp. 9-11 참조.

8 Jack Flam, 같은 책, p. 12에서 인용.

9 Bruce Altshuler, 앞의 책, 1994, p. 12.

10 망갱의 〈시에스타〉(The Siesta), 퓌의 〈소나무 아래에서의 휴식〉 (Lounging Under the Pines), 루오의 〈행상, 배우, 광대〉(Peddlers, Actors, Clowns, 1905), 발타의 해안풍경화, 앙드레 드랭의 〈요트 말리기〉 등 새로운 미술운동에 합류한 화가와 작품을 소개했다. 한편 그 맞은편 페이지에는 앙리 루소(Henri Rousseau)의 작품과 폴 세잔의 〈수욕도〉(Bathers) 등을 실었다.

11 Bruce Altshuler, 위의 책, 1994, pp. 16-18.

12 모리스 드니와 앙드레 지드에 관해 알아보기 위해서는 알프레드 바아의 책을 참고할 수 있다. Alfred H. Barr, Jr., *Matisse: His Art and His Public* (New York: Museum of Modern Art, 1951), pp. 63-64.

13 Jean-Paul Crespelle, *The Fauves* (London: Oldbourne Press, 1962), p. 15; Bruce Altshuler, 앞의 책, 1994, p. 18에서 재인용.

14 Bruce Altshuler, 같은 책, p. 19.

15 Bruce Altshuler, 같은 책, p. 23.

16 앙리 마티스가 그린 〈사치, 평온, 쾌락〉의 제목은 샤를 보들레르의 시 「여행에의 초대」에 나오는 2행을 참조했다. "그곳에서는 모든 것이 질서정연하고 아름답다. *사치, 평온 그리고 쾌락이다*"(저자의 강조).

17 John Elderfield, *The 'Wild Beasts': Fauvism and Its Affinities* (New York: Museum of Modern Art, 1976), p. 65; Bruce Altshuler, 앞의 책, 1994, p. 12에서 재인용.

18 Bruce Altshuler, 같은 책, p. 14.

19 Bruce Altshuler, 같은 책, pp. 18-19.

20 모리스 드 블라맹크 대표작의 탄생지였던 샤투에서 이웃으로 알게 된 드랭과 그는 1900년 3월부터 6월까지 오래된 여관을 공동 스튜디오 삼아 함께 작업하였다. 이듬해인 1901년 3월 베르냉-죈 갤러리에서 개최된 빈센트 반 고흐의 회고전에서 블라맹크는 드랭의 소개로 마티스와 처음 만났다. 이러한 만남은 이후 야수주의 전개에 중요한 역할을 했다(Bruce Altshuler, 같은 책, p. 18).

21 Bruce Altshuler, 같은 책, p. 23 참조.

22 이에 관한 내용을 다룬 논문을 소개하자면 이승현,「아카데미 시장으로의 제도적 변화: 인상주의의 국제적 수용과 전문 화상의 역할」,『미술사학』제34호 (한국미술사교육학회, 2017. 8), 97-118쪽이 있다.

2. 입체주의

1 1909년《앙데팡당》에서도 루이 보셀은 브라크의 작품을 "기괴한 입방체"에 비유했다.

2 장 메챙제, 알베르 글레이즈, 페르낭 레제, 앙리 르 포코니에, 로베르 들로네를 말한다.

3 1910년, 시인이자 비평가 앙드레 살몽이 레제의 작품을 '튜비즘' (tubisme)이라 조롱한 것 또한 입체주의를 의식해 만든 것이므로 이 용어가 어느 정도 명성을 얻었음을 시사한다(Bruce Altshuler, 앞의 책, 1994, p. 24 참조).

4 그리고 그는 피카소에 비해 브라크의 성취를 가벼이 봤는데, 그의 1913년 책『큐비스트 화가들』(*Cublist Painters*)에서 또다시 그러한 생각을 드러냈다(John Golding, *Cubism: A History and an Analylsis, 1907-1904*, 3rd ed. (Cambridge, MA: Harvard University Press, 1988), p. 6).

5 다니엘헨리 칸바일러는 독일 태생의 프랑스 아트딜러이자 컬렉터 및 비평가다. 20세기 초 피카소와 브라크 등을 후원한 입체주의의 막강한 지지자였으며, 모던아트를 확산시키는 데 엄청난 기여를 했다. 유대계 독일인인 칸바일러는 만하임에서 은행가의 아들로 태어났는데, 23세인 1907년에 파리에서 갤러리를 열어 야수파와 입체주의 화가들과 교류하였고, 판 동겐, 드랭, 레제, 후안 그리, 블라맹크 등과 같은 주요 작가들의 작품을 후원하고 구입하였다. 특히 피카소의 〈아비뇽의 아가씨들〉의 중요성과 아름다움을 가장 먼저 인식한 소수 중 하나였다.

6 Christopher Green, *Cubism and Its Enemies* (New Haven: Yale

University Press, 1987), p. 134.

7 Bruce Altshuler, 앞의 책, 1994, p. 23 참조.

8 잭 플램은 "〈푸른 누드〉는 그 극단적 왜곡과 유동적 그림 공간, 강한 조형성을 결합해 세잔과 아프리카 조각 사이의 새로운 종합을 향해 나아간 것이다"라고 서술하였다(Jack Flam, 앞의 책, 2003, p. 36).

9 1933년 피카소가 칸바일러와 가진 인터뷰에 의하면 '아비뇽'은 피카소에게 매우 친숙한 명칭이었다. 바르셀로나에 살 때 그는 종이나 물감을 사러 가까운 아비뇽가에 종종 들르기도 했으며, 또한 그의 절친인 막스 자콥(Max Jacob)의 할머니 고향이기도 하였다고 한다(Kahnweiler, p. 24).

10 닐 콕스, 천수원 옮김, 『입체주의』(한길아트, 1998), 78쪽.

11 1929년 이 그림을 보고 감탄한 MoMA의 이사장인 콩거 굿이어(Conger Goodyear)가 뉴욕 전시를 추진하였고, MoMA 관장인 바아는 1931년 예정된 피카소전의 작품 목록에 〈아비뇽의 아가씨들〉을 넣었지만 실제로 전시되지는 못했다. 이후 1937년 10월 〈아비뇽의 아가씨들〉은 뉴욕으로 운송되어 셀리그만(Seligman) 건물에서 전시를 가졌다. 이 그림을 '20세기의 가장 중요한 그림'이라고 묘사한 바아는 11월 9일 MoMA 이사회에 그림의 구입을 제안하였고, 12월에 실현되었다. 결국 1939년 5월 MoMA에서 개최한 《우리 시대의 예술》(Art of Our Time)에 작품이 전시되게 되었다(Golding, Green (ed.), 1988, pp. 17-18 참조).

12 Alfred H. Barr, Jr., *Cubism and Abstract Art* (New York: Museum of Modern Art, 1936), pp. 30-31.

13 Alfred H. Barr, Jr. (ed.), *Picasso forty years of his art* (New York: Museum of Modern Art, 1939), p. 61; Alfred H. Barr, Jr. (ed.), *Picasso Forty Years of His Art* (New York: Museum of Modern Art, 1946), p. 56.

14 Mary Mathews Gedo, *Picasso, Art as Autobiography* (Chicago: University Of Chicago Press, 1980).

15 Mary Mathews Gedo, 같은 책, pp. 76-77.

16 그의 그림들은 칸바일러와 독일 컬렉터이자 딜러인 빌헬름 우데

(Wilhelm Uhde)와 같은 아트딜러들에게만 사적으로 공개되었다.

17 메챙제는 피카소가 살았던 몽마르트르에 살았고 아폴리네르와는 오랜 친구였다.

18 Jean Metzinger, "Note on Painting," in Edward F. Fry (ed.), *Cubism* (New York: MacGraw-Hill, 1966), p. 60.

19 《앙데팡당》은 심사위원들이 출품작에 투표하지 않았기 때문에 모든 권한이 위원회에 달려 있었다. 큐비스트들은 그들의 모임에서 자체적으로 위원회를 선출하기로 결심했고, 밤샘도 마다 않는 열띤 논의로 격전을 벌였다. 결국 복수투표로 투표자의 전체 숫자보다 많은 표를 얻은 르 포코니에가 위원장이 되었다(Bruce Altshuler, 앞의 책, 1994, pp. 26-27).

20 Bruce Altshuler, 같은 책, p. 27.

21 아폴리네르는 이 '살롱 큐비스트들,' 즉 제41전시실과 제43전시실의 대다수 화가들이 브뤼셀 앙데팡당 작가 연합과의 전시에 초대받아 글을 부탁했을 때 전시 서문에서 그들을 위해 '큐비스트'라는 제목을 사용했던 것이다.

22 《앙데팡당》의 제41전시실과 제43전시실에 걸렸던 그림들 대부분이 여기에 다시 선보여졌다. 그러나 들로네는 1907년 심사단으로부터 출품을 거절당한 후 《살롱 도톤》에서의 전시를 거부하였기 때문에 이 전시에 작품을 출품하지 않았다.

23 그들의 모임에서는 비유클리드(non-Euclidean)기하학의 발전, 4차원(Fourth Dimension) 그리고 유심론(spiritualism)과 심리적 경험에 대한 논의와 토론이 있었다(Bruce Altshuler, 앞의 책, 1994, pp. 30-31 참조).

24 살몽은 1912년 6월, 『길 블라』(*Gil Blas*)에 이러한 자신의 계획을 선언했다. 그러나 불행하게도 앙리 베르그송은 입체주의에 대한 지식이나 공감을 부인했다고 한다(Bruce Altshuler, 같은 책, p. 31).

25 Geroge Heard Hamilton, "Cézanne, Bergson and the Image of Time," *College Art Journal* 16: 1 (Fall 1956), p. 6.

26 Albert Gleizes and Jean Metzinger, *Du Cubisme* (Paris: Eugène

Figuière Éditeurs, 1912), in Robert L. Herbert (trans. and ed.), *Modern Artists on Art* (New York: Dover Publications, 1964), p. 8.

27 미술사학자 마크 앤틀리프(Mark Antliff)는 "이 책은 두 작가가 베르그송을 마음에 두고 쓴 것을 알 수 있으며, 이 시기 베르그송이 큐비즘에 관심이 있었을 뿐 아니라 큐비스트들이 그의 개념에 대한 관심을 북돋우고 있었다는 것을 보여준다"라고 주장하였다(Mark Antliff, "Bergon and Cubism: A Reassessment", *Art Journal* 47: 4 (Winter 1988), p. 341).

28 Robert L. Herbert (trans. and ed.), 앞의 책, 1964, p. 15.

29 Mark Antliff, 앞의 글, 1988, p. 346. 앤틀리프는 또한 "큐비스트는 시각적 원근법을 포기하고 개념적 표상을 선호했다"고 주장한다. 즉 선원근법에 의해 대상을 시각적으로 표상하지 않고, 대상에 대한 다양한 시각을 하나의 이미지로 종합하여 나타낸다고 설명한다(Mark Antliff, 같은 글, p. 342 참조).

30 1909년 2월 20일자 『피가로』에 실린 유명한 11개항의 선언문에는 이 이외에도 상당히 과격하고 위험스러운 표현들이 포함되어 있다. 예컨대 아홉 번째와 열 번째 조항은 오늘날의 관점에서도 무척 문제적인 발언들이 아닐 수 없다. 구체적으로 보자면 아홉 번째 조항은 "우리는 전쟁(세상의 유일한 위생학), 군국주의, 애국심과 자유를 가져오는 이들의 파괴적인 제스처, 목숨을 바칠 가치가 있는 아름다운 생각 그리고 여성에 대한 조롱을 찬미한다"이고, 열 번째 조항은 "우리는 박물관, 도서관, 모든 종류의 아카데미를 파괴하고 도덕주의, 페미니즘, 모든 기회주의적이거나 실용주의적인 비겁함에 맞서 싸울 것이다"이다(리처드 험프리스, 하계훈 옮김, 『미래주의』(열화당, 2003), 11쪽).

31 Bruce Altshuler, 앞의 책, 1994, p. 33.

32 Bruce Altshuler, 같은 책, p. 33.

33 Bruce Altshuler, 같은 책, p. 41 참조.

34 들로네의 경우에는 작가 자신이 미래주의를 수용하기도 했다. 미래주의에 영향을 받은 들로네는 1912년 2월 미래주의 전시가 열린 다

음 달에 〈파리시〉(The City of Paris)를 《앙데팡당》에서 선보였다. 그의 커다란 캔버스에는 그의 주요 모티프인 에펠탑이 여전히 남아 있지만, 이전 작품보다 빛과 색채에 대한 관심이 많이 반영되었다.

35 비평가 버지니어 스페이트(Virginia Spate)는 레제의 〈결혼식〉에 대해서 "비눗방울의 복합체"라고 묘사하며, "이는 뒤죽박죽으로 얼굴 일부 그리고 얼굴의 옆모습과 눈을 나타내는데, 그럼에도 불구하고 작품 전체가 가슴, 허벅지, 배와 함께 상당히 조화롭게 섞여 있다"고 평하였다(Bruce Altshuler, 앞의 책, 1994, p. 36).

36 1912년 10월 파리의 보에티 갤러리(Galerie La Boétie)에서 열린 《살롱 드 라 섹시옹 도르》는 그들이 피카소와 브라크의 큐비즘과 다르다는 것을 보여주고자 했다. 《살롱 드 라 섹시옹 도르》는 1911년부터 1914년까지 파리에서 활동한 예술가들의 모임이다. 이는 파리 근교의 퓌토에서 결성된 큐비즘의 한 분파의 다른 명칭이기도 하다. 마르셀 뒤샹과 레몽 뒤샹비용, 자크 비용을 비롯해 글레이즈, 메챙제, 들로네, 프랑시스 피카비야, 프란티섹 쿠프카, 레제, 알렉산더 아키펭코 그리고 아폴리네르 등이 참여했다. 이들은 큐비즘에 대해 토론하며, 피카소와 브라크의 큐비즘에 대해 강한 거부감을 표명했다. '섹시옹 도르'란 '황금분할'이라는 뜻을 가진 프랑스어로, 그들은 황금비율로 대표되는 기하학적 원리를 존중하였기에 스스로를 '섹시옹 도르파'라고 칭한 것이다. '섹시옹 도르'는 16세기 레오나르도 다빈치가 『회화론』(Trattato della pittura)에서 기하학적 황금분할에 대해 언급한 것에서 차용했는데, 자신들이 제시하는 기하학적 화풍의 합리성을 대변하기 위해 이 용어를 채택한 것이다(데이비드 코팅턴, 전경희 옮김, 『큐비즘』(열화당, 2003), 45-46쪽 참조).

37 Bruce Altshuler, 앞의 책, 1994, pp. 36-37 참조.

38 여기서 브루스 알트슐러가 제시한 두 작품의 예시를 가져왔는데, 저자는 이것이 꽤 타당하다고 보고 여기에 참조하였다. 알트슐러는 전통적인 글레이즈의 작품을 한 축에 그리고 미래주의와 겹쳐지는 큐비스트 경계에 뒤샹의 작품을 또 다른 한 축에 지정한 것이다(Bruce Altshuler, 같은 책, p. 37 참조).

39 이 전시가 열리는 중 아폴리네르는 '입체주의의 네 가지 범주'(The Quartering of Cubism)라는 제목으로 강연을 했고 이는 『입체주의 화가들: 미학적 명상』(*Cubist Painters: Aesthetic Meditations*)이라는 책으로 1913년에 출간되었다. 여기서 그는 입체주의를 네 가지 범주로 나누려고 했다. 그는 과학적, 물리적, 오르픽, 본능적 입체주의로 분류를 했고, 그중에서 피카소, 들로네, 레제, 피카비아, 뒤샹을 오르픽 큐비스트(Orphic Cubist)로 구분했다(닐 콕스, 천수원 옮김, 『입체주의』(한길아트, 1998), 214쪽). '오르피즘'은 그리스 신화에 등장하는 오르페우스라는 인물에서 유래했으며, 저승의 신들마저 황홀하게 만드는 음악에 색채 조화를 비유한 것으로, 새로운 형태로 의식을 표현하는 비구상 회화로 정의된다. 이 전시에서 추상은 매우 중요한 이슈였다

40 Bruce Altshuler, 앞의 책, 1994, p. 41.

41 Bruce Altshuler, 같은 곳.

3. 표현주의

1 당시 베를린 분리파에서 개최한 전시에 초대된 작가에는 마티스의 영향을 받은 여덟 명의 화가인 망갱, 마르께, 드랭, 퓌, 브라크, 프리에스, 판 동겐, 블라맹크, 피카소가 소개되었다(Donald E. Gordon, "On the Origin of the Word 'Expressionism'", *Journal of the Warburg and Courtauld Institutes* Vol.29 (1966), p. 371).

2 노르베르트 볼프, 김소연 옮김, 『표현주의』 (마로니에북스, 2007), 6쪽.

3 파울 페히터의 글은 미술사가 빌헬름 보링거의 『고딕 미술 형식론』 (1911)에 상당한 토대를 두고 있는데, 보링거는 반고전적 요소를 갖는 과거 독일의 고딕 양식에서부터 독일 미술의 정체성 계보를 세웠다(슐라미스 베어, 김숙 옮김, 『표현주의』(열화당, 2003), 8쪽).

4 슐라미스 베어, 같은 책, 18쪽.

5 Hal Foster 외, *Art since 1900* Vol.2 2nd ed. (New York: Thames & Hudson, 2011), p. 86.

6 슐라미스 베어, 앞의 책, 2003, 19쪽.

7 슐라미스 베어, 같은 책, 27쪽.

8 슐라미스 베어, 같은 책, 14-15쪽.

9 슐라미스 베어, 같은 책, 43-44쪽.

10 바실리 칸딘스키에게 가장 중요한 예술 개념이다. 그는 예술작품이 내적 요소와 외적 요소로 성립된다고 봤다. 내적 요소는 예술가 심성 가운데 있는 감정으로 예술에 있어서 필연적 존재다. 외적 요소는 감정을 구체적으로 표현되기 위한 물질적 수단이다.

11 슐라미스 베어, 앞의 책, 2003, 46쪽.

12 슐라미스 베어, 같은 책, 50-51쪽 참조.

13 하요 뒤히팅, 김보라 옮김, 『바실리 칸딘스키』(마로니에북스, 2007), 37쪽에서 재인용.

14 칸딘스키는 연주회 이후 쇤베르크에게 편지를 보내 자신의 감동을 전달했고, 이들의 관계는 수년간 지속되다가 제1차 세계대전의 발발과 함께 칸딘스키가 러시아로 떠나면서 중단되었다. 전쟁 후 다시 독일로 돌아온 칸딘스키는 바우하우스의 교수로 재직하던 중 1923년 쇤베르크에게 편지를 보내 바이마르 음악대학 학장을 주선하며 과거의 친밀한 교류를 재개하려는 뜻을 전했다. 그러나 쇤베르크는 반유대주의와 관련된 칸딘스키에 관한 소문으로 그를 오해했고 마음을 열지 않았다. 결국 이전처럼 친밀한 관계로 돌아가지는 못했지만, 쇤베르크가 로스앤젤레스로, 칸딘스키가 파리로 이주한 1930년대까지 이들 사이의 서신 교환은 지속되었다(윤희경·김진아, 「쇤베르크의 무조음악과 칸딘스키의 추상」, 『서양미술사학회 논문집』 제32집 (서양미술사학회, 2010. 2), 208-215쪽 참조).

15 하요 뒤히팅, 앞의 책, 2007, 44쪽에서 재인용.

16 1910년 프란츠 마르크가 아우구스트 마케에게 보낸 편지에서 발췌.

17 1914년 전쟁의 발발로 칸딘스키와 결별한 후 가브리엘 뮌터는 스칸디나비아와 독일을 떠돌아다녔다. 전쟁 중 둘은 스톡홀름에서 마지

막으로 해후하였고, 이후 칸딘스키는 러시아에서 재혼하였다.

18 그는 덧붙이기를, "초록은 뚱뚱하고 매우 건강해서 움직이지 않고 있는 암소와 같다", "초록은 자연이 1년 중에 질풍노도의 계절인 봄을 견뎌내고 자기만족적인 평온 속에 침잠해 있는 여름의 지배적인 색이다"(바실리 칸딘스키, 권영필 옮김, 『예술에서의 정신적인 것에 대하여』(열화당, 2000), 91쪽).

19 칸딘스키가 『예술에서의 정신적인 것에 대하여』를 집필할 때 그가 1910년까지 영향받은 신지학의 사상을 알아볼 수 있다. 이 책에는 헬레나 블라바츠키(Helena Blavatsky)의 저서 『신지학의 열쇠』(*Der Schlussel der Theosophie*)에서 인용한 부분이 많이 들어 있는데, 신지학의 사명과 21세기에 세상을 지배하게 될 천국에 대해 언급한다(바실리 칸딘스키, 같은 책, 38–40쪽 참조). 그리고 신지학과 보링거도 연관성을 갖는다고 볼 수 있는바, 신지학의 신비주의적 경향은 보링거가 가졌던 예술의 초월성과 내재성의 구상에 영향을 주었다는 것이 알려져 있다.

20 Wassily Kandinsky · Franz Marc, *Der Blaue Reiter* (München: Piper, 1994), p. 3.

21 Günther Meißner (ed.), *Franz Marc-Briefe, Schriften und Aufzeichnungen* (Leipzig: Verlag Kiepenheuer & Witsch, 1989), p. 241.

22 『청기사 연감』은 1911년 6월부터 구상되어 1912년 뮌헨의 파이퍼 (Piper)에서 1,100부가 출판되었다.

23 Hal Foster 외, 앞의 책, 2011, p. 85 참조.

24 김영나, 「독일 표현주의 회화: 다리파와 청기사파를 중심으로」, 『미술사연구』 제6호 (미술사연구회, 1992. 10), 18–19쪽.

25 이 두 번째 『청기사 연감』의 오리지널판이 뮌헨의 파이퍼에서 1914년 인쇄된 바 있다.

26 Bruce Altshuler, *The Avant-Garde in Exhibition: New Art in the 20th century*, p. 136.

27 페터 안젤름 리들, 박정기 옮김, 『칸딘스키』 (한길사, 1998), 186쪽

참조.

28 Bruce Altshuler, *The Avant-Garde in Exhibition: New Art in the 20th century*, pp. 141-143. 참조.

29 Hal Foster 외, 앞의 책, 2011, pp. 305-306 참조.

30 독일문화투쟁동맹은 독일의 바이마르공화국 및 나치 시기의 국가주의 및 반유대주의 정치단체로서 그 설립 목적은 나치당 지도부의 목적에 따라 독일의 문화생활을 개조하는 것이었다.

31 '국가사회주의 독일 학생연맹'(National Socialist league of German students)은 1926년에 설립되었는데, 이는 국가사회주의 독일 노동자당의 학생조직이다. 학생들에게 나치즘을 교육하고 선전하는 것이 목적으로 세워졌다.

32 학생연맹은 놀데의 작품들이 불명예전에 포함된 사실에 반기를 들면서 표현주의는 전형적인 북구적 성향의 독일 미술임을 주장하였다.

33 Stephanie Barron, *Degenerate Art: The Fate of the Avant-Garde in Nazi Germany* (New York: Harry N. Abrams, 1991), pp. 315-320 참조.

34 Hans Fehr, *Emil Nolde Ein Buch der Freundschaft* (München: Paul List Verlag), 1960, p. 112; 김경미, 「에밀 놀데의 「그리스도의 생애」 연구」, 『서양미술사학회 논문집』 제30집 (서양미술사학회, 2008), 137쪽에서 재인용.

35 마틴 우어반(Martin Urban)은 놀데의 〈그리스도의 생애〉가 뮌헨에 전시된 당시 1912년 11월 3일자 『뮌흐너 포스트』(*Münchner Post*)에 실린 비평가의 독설은 훗날의 나치가 놀데에게 쏟아낸 엄청난 비난과 욕설을 연상시킨다고 보고하고 있다. 그 비난들에는 "부자연스러운 우스꽝스러움", "일그러진 기형의 형태", "미학적 허무주의" 등이 있으며 "흑인들과 정신병자들의 예술작업"이라는 다소 인종주의적 발언도 보인다(Martin Urban, "Das Leben Christi," in Emil Nolde, *Ausstellungskatalog von Wallraf-Richartz-Museum* (Köln: Wallraf-Richartz Museum, 1963), p. 28; 김경미, 같은 글, 136쪽에서 재인용).

4. 다다

1　Bruce Altshuler, 앞의 책, 1994, p. 115 참조.

2　디트마 엘거, 김금미 옮김, 『다다이즘』(마로니에북스, 2008), 24-26쪽 참조.

3　카바레 볼테르에서는 프랑스와 러시아의 진보적인 시를 낭송하는 공연이 펼쳐졌는데, 한스 아르프는 알프레드 자리(Alfred Jarry)의 『위비 왕』(*Ubu Roi*)이나 미래주의의 음향시, 시끄러운 음악에서 나는 소리를 반복했다. 3월에 열린 공연에서는 '동시시'(simultaneous poem)가 대중적으로 처음 공연되었다. 이는 「해군제독이 셋집을 찾다」라는 시를 리하르트 휠젠베크가 독일어로, 마르셀 장코가 영어로, 트리스탄 차라가 프랑스어로 동시에 읽는 퍼포먼스였는데 이는 다다의 집단적이고 국제적이며 혼란스러운 성격을 그대로 반영하고 있었다(Bruce Altshuler, 앞의 책, 1994, pp. 98-101. 참조).

4　1916년 7월 14일 준프트하우스 주어 바그(Zunfthaus zur Wagg)에서 최초로 열린 다다의 밤에서 휴고 발과 휠젠베크, 차라가 「다다 선언」을 낭독한 이후 취리히 다다 수아레(soirée)는 유럽 전역에 확산되었다(Bruce Altshuler, 같은 책, p. 101).

5　차라의 선언문을 직접 보려면 아래의 책을 참고하면 된다. Tristan Tzara, "Dada Manifesto 1918," in Robert Motherwell (ed.), *The Dada Painters and Poets: An Anthology* (New York: Wittenborn, Schultz, 1951), pp. 76-79.

6　Leah Dickerman, *Dada Gambits, October* Vol.105 (Summer, 2003), pp. 3-12.

7　이는 시사평론가이자 풍자가인 쿠르트 투홀스키(Kurt Tucholsky)가 『베를리너 타게블라트』(*Berliner Tageblatt*)라는 신문에 기고한 비평이다. 그리고 나서 그는 이 비평을 "Dada-na ja"(다다, 아 글쎄…)라는 인상적인 말장난으로 끝마쳤다.

8　디트마 엘거, 김금미 옮김, 『다다이즘』(마로니에북스, 2008), 18쪽에서 재인용.

9 여기에 덧붙여 특히 막스 에른스트는 이 과정에서 자신의 독특한 기법을 발전시켰다. 그는 1920년 2월 간행물 『샤마드』(*Die Schammade*)가 인쇄되는 것을 지켜보다가 인쇄기에서 버려지는 교정쇄들을 모아 종이 위에 우연적으로 병치시킴으로써 활자에 문자로서의 의미 외의 장식적인 효과를 만들어냈다. 그 결과 〈미니막스 다다막스로 자가구성된 작은 기계〉(Self-constructed Little by Minimax Dadamax)와 같이 새로운 형상을 고안하였다(매슈 게일, 오진경 옮김, 『다다와 초현실주의』(한길사, 2001), 140-143쪽 참조).

10 Bruce Altshuler, 앞의 책, 1994, pp. 108-109.

11 Bruce Altshuler, 같은 책, p. 112.

12 강기정, 「쿠르트 슈비터스(Kurt Schwitters)의 메르츠(Merz)에 나타난 모더니티에 대한 비판적 표상 연구」(홍익대학교 대학원 미술사학과 석사학위논문, 2014), 1쪽.

13 뒤샹에 대한 이렇듯 예기치 않은 인상은 다음의 기사에서 확인할 수 있다. "대부분의 기자들은 야성적 눈매에 노란 머리를 한 어떤 사람을, 옷을 이상하게 입고, 나이 들고 신랄한 지성의 멋진 방탕아를 보게 될 것이라고 미리 예상했다. 그런데 현장에서 그들은 가장 유순한 태도를 보이고, 세상에서 가장 놀라울 만큼 단순하며, 젊고, 완전히 어린아이 같은 젊은이를 대면하게 되었다"(Alfred Kreymborg, "Why Marcel Duchamp calls hash a picture?," *Boston Evening Transcript* (Paris: Flammarion, 2007); 베르나르 마르카데, 김계영 외 옮김, 『마르셀 뒤샹: 현대 미학의 창시자』(을유문화사, 2010), 165-166쪽에서 재인용 및 참조).

14 베르나르 마르카데, 같은 책, 167쪽 재인용 및 참조.

15 '샘'이라는 제목은 뒤샹이 지은 것이 아니었지만, 뒤샹이 변경할 생각이 없었기에 계속 사용하게 된 것이다. '은어' 사용을 매우 즐기는 뒤샹은 '여성의 성기'라는 의미를 가진 '샘'의 뉘앙스가 자신의 의도와 맞았다고 여겼다.

16 뒤샹은 말했다. "그 작품은 단순히 제거되었다. 나도 심사위원단에

있었다. 그 작품을 보낸 사람이 나란 것을 위원들이 몰랐기 때문에 내 의견을 물어보지 않았다." 이 사건 이후 그는 위원회에서 바로 사임하였다(베르나르 마르카데, 앞의 책, 2010, 226쪽 참조).

17 베르나르 마르카데, 같은 책, 228-229쪽 참조.

18 두 개의 논문이 헌사되었는데, 알프레드 스티글리츠의 사진 《《앙데 팡당》에 전시 거부된 오브제〉 정면에 두 개의 텍스트가 표기된바, ① '리처드 무트의 입장', ② '목욕탕의 부처'가 그것이다.

19 "The Richard Mutt Case," in William A. Camfield, *Marcel Duchamp Fountain* The Menil Collection (Houston: Houston Fine Art Press, 1989), p. 38에서 재인용. 이 잡지는 우편으로 발송되기는 위험 부담이 컸기 때문에 손에서 손으로 배포되었다.

20 Williamn A. Camfield, 같은 책, p. 78에서 인용.

21 파리 다다 그룹의 발표문은 그동안 독일, 스위스 등지에서 다양하게 논의되어왔던 다다에 관한 정의를 정리한 것이었다. 그들에 따르면 다다는 언제, 어디서 발생했는지 알 수 없고 다다는 하나의 정신상태다. 다다는 예술의 자유사상이며 인위적인 설명을 거부한다. 말하자면 다다는 정신적 자유를 기초로 하며 절제되고 계획되는 창작활동을 거부하는 것이다(이병수, 「다다(DaDa)와 반예술 운동」, 『프랑스문화예술연구』 제27집 (프랑스문화예술학회, 2009), 322쪽).

5. 초현실주의

1 제2차 「초현실주의 선언」은 1929년 시행 및 출판되었는데, 제2차 선언문은 제1차의 그것에 비해 정치색을 강하게 띠었다. 당시 앙드레 브르통은 루이 아라공, 폴 엘뤼아르 등과 같이 프랑스 공산당에 가입하게 된다.

2 브르통은 자신이 1916년 낭트의 한 병원 신경과에서 하급의사로 일하는 동안 정신병자의 꿈과 사고과정에 특별한 관심을 가지고 기록했다. 이후 브르통과 필리프 수포는 '자유연상' 기법에 기초한 일련의 텍스트들을 작업하기 시작했으며, 같은 해에 『자기장』(*Les champs*

magnétiques)이라는 제목으로 출판되었다. 브르통이 제1차 「초현실 주의 선언」에서 설명한 자동기술법이 이 책에서 처음 표명된 것으로 여겨지며, 초현실주의만큼이나 자주 언급되는 '자동기술법'의 중요성은 실제적이기보다는 훨씬 더 상징적이다(카트린 클링쾨어 르루아, 김영선 옮김, 『초현실주의』(마로니에북스, 2008), 8쪽).

3 요아힘 나겔, 황종민 옮김, 『어떻게 이해할까? 초현실주의』(미술문 화, 2008), 25쪽.

4 요아힘 나겔, 같은 책, p. 25에서 재인용.

5 Bruce Altshuler, 앞의 책, 1994, p. 119.

6 카트린 클링쾨어 르루아, 앞의 책, 2008, 19쪽 참조.

7 프로이트가 제시한 '언캐니'(uncanny) 개념은 억압에 의해서 낯선 것이 되어 버렸으나 원래는 익숙했던 현상이 되살아나는 것과 관련 된다. 프로이트는 "낯익은 것의 소외"라는 언캐니의 본질적 요소를 이 말의 독일어 어원에서 찾아냈다. 프로이트에 따르면 언캐니를 의 미하는 독일어 운하임리히(unheimlich)는 '고향처럼 편한'이라는 의미를 가진 하임리히(heimlich)로부터 유래하는데, 언캐니 속에 들 어 있는 여러 가지 의미는 바로 이 하임리히에서 유래하는 것이다 (할 포스터, 전영백과 현대미술연구팀 옮김, 『욕망, 죽음 그리고 아 름다움』(아트북스, 2005), 38~39쪽).

8 이는 잡지 『보자르』(*Gazette des Beaux-arts*)를 발행하던 조르주 빌덴 슈타인(Georges Wildenstein)이 운영하는 갤러리였다.

9 Bruce Altshuler, 앞의 책, 1994, p. 133 참조.

10 Bruce Altshuler, 같은 책, p. 124.

11 Bruce Altshuler, 같은 책, pp. 124-128 참조.

12 Bruce Altshuler, 같은 책, p. 123.

13 Hal Foster 외, 앞의 책, 2011, p. 329 참조.

14 이러한 파격적 조명과 더불어 프레드릭 키슬러는 기차가 달려오는 듯한 소리를 녹음하여 조명과 더불어 동시에 그 소리를 듣도록 고 안했다. 그러나 이 조명과 소리는 관람자들의 불평으로 갤러리 개 장 후 즉시 철거되었다고 한다(Mary Dearborn, *Peggy Guggenheim:*

Mistress of Modernism (London: Virago Press, 2005), p. 232 참조).

15 키슬러의 이론은 그의 「상호현실주의와 생명공학」(On Correalism and Biotechnique, 1939)이라는 논문에서 확인할 수 있다. 이 논문에서 그는 "상호작용하는 세력 간의 교류를 상호현실(co-reality)이라 부르고 상호관계에 대한 법칙의 과학을 '상호현실주의'(correalism)라고 하는데, 이 말은 인간과 자연적·기술적 환경 사이의 끊임없는 상호작용의 역학을 의미한다"라고 썼다(Mary Dearborn, 같은 책, p. 231 참조.)

16 키슬러의 목표는 "비전과 현실, 이미지와 환경의 인공적인 이중성의 장애물을 용해하는 것, 미술, 공간, 삶 사이에 액자나 경계가 없는 것"이었다. 그는 "액자를 없앰으로써 관람자가 자신이 보는 것, 받아들이는 것을 인식하고, 미술가의 정수 그리고 바로 창조성에 참여한다"고 보았다(Bruce Altshuler, 앞의 책, 1994, p. 151).

17 Henry McBride, "Surrealism Gets Nearer," *New York Sun* (16th Oct. 1942), p. 42.

18 T.J. Demos, "Duchamp's Labyrinth: 'First Papers of Surrealism'," *October* No.97 (Summer 2001), p. 103.

19 "약 1.6킬로미터의 평범한 흰 끈을 엮은 호안 미로는 (전시실의) 도금한 벽과 크리스털 샹들리에 대조되는 세팅이 되도록 뒤샹이 발명한 것으로 전시 자체만큼이나 많은 관심을 불러일으켰다" (Coordinating Council of French Relief Societies, *Bulletin* No.6 (Dec. 1942), p. 5; Lewis Kachur, *Displaying the Marvelous* (Cambridge Massachusetts: The MIT Press, 2003), p. 185에서 재인용).

20 프로이트의 '언캐니' 개념을 핵심으로 잡아 초현실주의를 다시 읽은 현대미술 이론서로 할 포스터의 책 *Compulsive Beauty*를 소개할 수 있다(할 포스터, 앞의 책, 2005 참조).

6. 유럽 추상미술

1 신지학(Theosophy)은 19세기 후반, 서유럽의 물질주의와 과학에 반

발하여 티베트에서 유래되어 창시된 형이상학적인 신비주의 사상이다. 한마디로 신비적인 직관에 의해 신과 합일하는 것에서 그 본질을 인식하려는 종교적 신비주의라 할 수 있다. 신지학의 특징으로는 우주와 그 안에 존재하는 것은 서로 관련되어 있고 상호 의존하는 하나의 전체로서 모든 존재하는 것이 동일한 보편적 생명의 창조적 실제를 근간에 둔다는 것이다. 이는 일반적인 현상들 속에서 보편적인 특성을 끌어냄으로써 신과 하나가 될 수 있다고 믿는다. 신지학은 유럽의 예술가들에게 많은 영향을 미쳤는데, 피트 몬드리안은 실제로 '신지학협회'에 가입한 바 있다.

2　Hal Foster 외, 앞의 책, 2011, p. 154 참조.

3　Carsten-Peter Warncke, *The Ideal as Art: de Stijl, 1917-1931* (Köln: Taschen, 1994).

4　M.H.J. 쇼엔마커스의 저서인 『새로운 세계의 이미지』: "3가지 기본적 색채는 본질적으로 노랑, 파랑, 빨강이다. 그것들은 실재하는 유일한 색들이다. 노랑은 수직적인 빛의 운동이다. 파랑은 노랑과 대조를 이루는 색(수평적인 창공)이다. 빨강은 노랑과 파랑을 결합시키는 것이다. 그리고 태양의 주위를 움직이는 지구의 궤도의 힘의 수평선과 태양의 중심에서 시작되는 광선의 수직적 흐름은 본래 공간적 운동이다(손광호 외, 「데 스틸 회화와 건축공간의 색채 상관성에 관한 연구」, 『한국색채학회 논문집』 제21권 제3호 (한국색채학회, 2007), 23쪽).

5　바르트 반 데르 레크는 입체주의와 네덜란드 화가인 반 고흐의 후기 작업에서 영향을 받았으며, 형태에 대한 집념을 중요하게 생각했다. 그의 회화는 추상적인 방법에 가깝게 표현되고 있으나, 산업화된 현실의 모습과 노동자들을 대상으로 그렸다는 점에서 여전히 그의 목적은 실제세계(reality)에 머물러 있었다. 그의 작업은 몬드리안과 테오 반 두스뷔르흐에게 영향을 주었다. 대표 작품으로 1916년에 그린 〈No.16〉과 이후 그린 〈No.3〉, 〈No.4〉가 있다.

6　H.L.C. Jaffe, *Mondrian und De Stijl* (Köln: Galerie Gmurzynska, 1967), p. 36에서 재인용.

7 몬드리안은 물론 이전에 입체주의에 대해 이미 들은 바 있고 복사본으로 작품을 접한 적이 있었지만, 1911년 암스테르담에서 열린 전시에서 처음으로 입체주의의 작품을 보게 되었다. 파리로 이주한 직후부터 몬드리안의 작품에서는 색채보다 형태와 구조를 다루는 분석적 입체주의의 특징이 나타난다.

8 영국 모더니스트 작가 벤 니콜슨(Ben Nicholson)은 그의 첫 방문 후 이 작업실에 대해 "고요함과 휴식의 놀라운 감정"이라고 회상했다.

9 Hal Foster 외, 앞의 책, 2011, pp. 148-149 참조.

10 몬드리안이 1914년, 브레머(H.P. Bremmer)에게 쓴 편지에서. Jackie Wullschlager, "Van Doesburg at Tate Modern," *Financial Times* (6th Feb. 2010).

11 1924년, 헤릿 리트벨트가 슈뢰더를 위해 설계한 슈뢰더 하우스는 2001년 현재 센트럴 박물관이 관리하고 있으며, 2000년도에 유네스코의 세계문화유산으로 지정되었다.

12 Gerrit Rietveld, "View of Life as a Background for My Work," (1957) in Theodore M. Brown (trans.), *The work of Gerrit Rietveld* (Utrecht: Bruna and Zoon, 1958), p. 162.

13 Hal Foster 외, 앞의 책, 2011, p. 157.

14 1923년 후원자 레옹스 로젠베르(Léonce Rosenberg)가 소유한 갤러리인 파리의 레포르 모데른(L'Effort Moderne)에서 데 스테일 그룹의 건축가들 전시회(Les Architectes du Groupe "De Stijl")가 10월부터 한 달 동안 전시되었다.

15 훗날 바우하우스의 교장이 되기도 하는 루트비히 미스 반 데어 로에는 독일의 독립된 건축가로, 국제 스타일의 선구자이기도 하다 (Carsten-Peter Warncke, 앞의 책, 1994).

16 서정연, 「테오 판 두스부르흐의 반-구축적 조형특성에 관한 연구―1923년 데 스틸 전시회의 주택설계작품을 중심으로」, 『한국실내디자인학회 논문집』 제19권 제3호 (한국실내디자인학회, 2010. 6), 30-32쪽 참조.

17 '캔틸레버'(cantilever)란 벽체 또는 기둥에서 튀어나온 '외팔보'를

뜻하는데, 한쪽 끝은 고정되고 다른 한쪽 끝은 받쳐지지 않은 구조를 갖는다.

18 바우하우스의 초대 교장이었던 발터 그로피우스는 그 설립의도를 이 명칭에 반영했다고 할 수 있다. 그에 따르면 어원상 바우하우스는 중세의 '바우휘테'(Bauhütte), 즉 '석수공방'이라는 말에서 유래하였는데, 이는 석공과 건축업자와 장식가들의 길드로 공예가와 건축가의 협동작업을 의미한다. 또한 'bauen'이라는 동사는 '농사를 짓다'는 의미가 있는데 결국 씨 뿌리고 가꾸며 결실을 얻겠다는 의도 또한 포함되어 있다. 이러한 바우하우스의 어원과 의미에 대해서는 아래를 참조하였다(프랭크 휘트포드, 이대일 옮김, 『바우하우스』(시공사, 2000), 29쪽).

19 바우하우스 선언문 팸플릿과 표지그림, 프로그램에 관한 내용은 아래를 참고하였다. 권명광 엮음, 『바우하우스: 바이마르, 뎃사우, 베를린, 시카고』(미진사, 2005(1984)), 5-10쪽; 프랭크 휘트포드, 같은 책, 10-12쪽; Magdalena Droste, *Bauhaus* (Köln: Taschen, 2006), p. 14.

20 그러나 바우하우스에 건축학과가 생긴 때는 이보다 훨씬 나중인 1927년이었다.

21 "국내의 공예 및 산업계 지도자들과도 부단히 접촉하며 전람회 등의 활동을 통해 일반대중과도 접촉을 갖는다"(선언문 팸플릿 중 프로그램 부분의 바우하우스의 원칙 중에서; 권명광 엮음, 앞의 책, 2005(1984), 8쪽).

22 요하네스 이텐은 조로아스터교의 일종인 '마즈다즈난'(Mazdaznan)에 심취하였다. 그는 채식과 명상에 집중하였고 머리를 밀고 수도승 같은 복장을 하고 다니는 등 신비주의적 경향을 띠었다(권명광 엮음, 위의 책, 2005(1984), pp. 41-45 참조).

23 바우하우스 교장들은 폐교 이후 미국에서 그 활동을 이어갔다. 대표적 인물을 정리하자면 그로피우스는 1937년에서 1952년까지 미국 하버드대학에서 교수로 재직했다. 그리고 반 데어 로에는 1930년에서 1933년 사이 뎃사우와 베를린의 바우하우스에서 교장을 역임한

후 미국 시카고로 건너가 1938년에서 1958까지 일리노이 공과대학의 건축대학장을 지냈다. 그리고 라슬로 모흘리나기는 1937년 시카고 '뉴 바우하우스' 교장으로 임명되어 1946년 사망 때까지 재직하였다(뉴 바우하우스는 1944년 '디자인 연구소'(Institute of Design)로 개칭되었다).

24 하요 뒤히팅, 앞의 책, 2007, 76쪽.

25 프랭크 휘트포드, 앞의 책, 2000, 45~47쪽.

26 그런데 돌이켜, 1925년 데사우로 바우하우스가 옮겨갈 당시의 상황은 무척 어려웠다. 튀링겐(Thüringen) 연방 정부의회에서 우파가 장악하면서 바우하우스를 사회주의적 집단으로 공격하고 바이마르 수공업자들과 결탁하여 탄압하기 시작했던바, 학교와 교수진에게 일방적인 계약해지를 통보하고 예산을 삭감한 데 이어 해산선언까지 하고 말았다. 이러한 암울하고 불확실한 상태에서 데사우에 바우하우스가 다시 세워지게 되었던 것이다.

27 모흘리나기는 헝가리 유대 가정에서 태어나 1920~40년대에 활동한 예술가이자 바우하우스의 교육자다. 그가 본격적으로 예술활동을 시작한 것은 1920년대에 독일 베를린으로 이주하면서다. 모흘리나기는 그로피우스가 바우하우스를 설립할 당시 36세의 젊은 나이였는데, 제1차 세계대전에 참전한 후 전쟁이 낳은 기계의 파괴력을 경험하면서 기계화에 대한 낙관적인 견해를 재고하게 되었다. 그는 기계 및 기술은 결코 목적이 아니라 인간을 위한 단순한 수단이어야 한다는 결론에 이른다. 그는 좌파의 사회개혁적 성향을 가졌지만, 예술에서는 정치적 성향을 주장하지 않았다. 자본주의의 무자비한 경쟁체제와 권력정치를 비판한 그는 감각적이고 자연적인 인간의 노동을 통해 소외를 극복하고 '인간의 총체성'을 추구해야 한다고 믿었다. 그의 총체성은 다다, 구축주의, 데 스테일, 미래주의 등 다양한 아방가르드 예술운동의 교류 속에서 자신만의 예술이론을 형성하는 가운데 구축되었다. 모흘리나기의 예술 목표는 기술을 통해 예술과 삶을 통합하여 총체적으로 감각하는 '전인'(whole man)을 만들어내는 것이었다. 그는 이 개념을 이후 '총체성'(totality)이

라고 불렸다. 모흘리나기에 대한 심도 있는 연구로는 김효선, 「라즐로 모흘리나기(Laszlo Moholy-Nagy)의 작업에 나타난 바이오센트리즘(biocentrism): 멀티미디어 설치공간 '현재의 방'(Room of the Present, 1930)을 중심으로」(홍익대학교 대학원 미술사학과 석사학위논문, 2018)가 있다.

28 바우하우스 설립에의 미술사적·디자인사적 배경에는 직접적으로는 독일의 미술공예 운동(Arts and Crafts movement)과 독일의 아르누보(Art Nouveau)인 유겐트슈틸(Jugendstil) 그리고 독일공작연맹(Deutscher Werkbund)이 있었다. 그로피우스는 영국의 존 러스킨(John Ruskin)과 윌리엄 모리스(William Morris), 벨기에의 앙리 반데 벨데와 독일의 요제프 올브리히(Joseph Olbrich) 등의 영향을 받았다. 그리고 마지막으로 독일공작연맹에서는 창조적 미술과 산업세계가 재결합할 수 있는 근거를 발견하였다.

29 바우하우스의 1923년 첫 번째 전시 내용과 바우하우스의 전시기법, 바우하우스 구성원들의 전시에 대한 설명은 아래를 참조하였다. 권명광 엮음, 앞의 책, 2005(1984), 78-92쪽; 매리 앤 스타니제프스키, 김상규 옮김, 『파워 오브 디스플레이: 20세기 전시설치와 공간연출의 역사』(*The Power of Display: A History of Exhibition Installation at the Museum of Modern Art*) (디자인로커스, 2007), 27-44쪽; http://bauhaus-online.de/en/atlas/jahre/1923 (9th Sept. 2015).

30 이 국제양식에 관한 대표적 전시는 1932년 2월 MoMA에서 열린 《근대건축 : 국제전》(Modern Architecture: International Exhibition)을 들 수 있다.

31 Rosalind E. Krauss and Yve-Alain Bois, *Formless: A User's Guide* (New York: Zone Books, 1999), p. 143.

32 Curtis L. Carter, "Fautrier's Fortunes: A Paradox of Success and Failure," *Jean Fautrier, 1898-1964* (New Haven: Yale University Press, 2002), p. 27.

33 추상표현주의(Abstract Expression)는 액션 페인팅(Action Painting), 뉴욕 스쿨(New York School) 등 다양하게 사용되나, 미국과 프랑스

의 문화 권력 다툼에서의 흐름에서 보기 위해 미셸 타피에와 대립 지점에 있었다고 볼 수 있는 클레멘트 그린버그가 비평에 사용한 용어를 선택했음을 밝힌다.

34 Michel Tapié, "The Necessity of an Autre Esthetic," in Paul Esther Jenkins (ed.), *Observations of Michel Tapié* (New York: George Wittenborn, Inc., 1956), p. 25; 정무정, 「전후추상미술계의 에스페란토 '앵포르멜' 개념의 형성과 전개」, 『미술사학』 제17호 (한국미술사교육학회, 2003), 8-10쪽에서 재인용.

35 Curtis L. Carter, 앞의 책, 2002, p. 22.

36 Yve-Alain Bois, "The Falling Trapeze," *Jean Fautrier, 1898-1964* (New Haven: Yale University Press, 2002), pp. 57-58.

37 "많은 사람은 내가 의도적으로 경멸적 태도를 취하면서 흉한 것들을 작품에 담으려고 한다고 생각한다. 얼마나 오해인가! 나는 사람들이 추하다고 생각한 것, 망각하고 들여다보지 않은 것들 중에도 경이로운 것들이 존재함을 보여주고 싶었을 뿐이다. [···] 나는 단지 불쾌감을 주는 것으로 간주되었던 대상들에게도 기회를 주고 이들의 권리를 회복시키고자 했던 것이며, 항상 내 작품을 통하여 이들을 예찬하고 주술을 걸고자 했다"(「장 뒤뷔페-우를루프 정원」, 『장 뒤뷔페 회고전 전시도록』(장 뒤뷔페 회고전 2006. 11. 10~2007. 1. 28, 덕수궁미술관), 35쪽).

38 Jean-Paul Sartre, *L'Imaginaire* (Paris: Gallimard, 1940); *The Psychology of Imagination* (London: Rider, 1950), pp. 217-218; Frances Morris (ed.), *Paris Post War: Art and Existentialism 1945-55* (London: Tate Publishing Ltd., 1993), p. 40에서 재인용.

39 장 뒤뷔페가 말하길, "나는 세상에는 추한 사람들과 추한 사물이 있다는 이 같은 생각에 절대로 동의할 수 없다. [···] 예술은 눈이 아니라 정신을 깨우는 것이다. 원시사회에서 예술은 언제나 이 같은 관점에서 고려되었다"(Jean Dubuffet, *Positions anticulturelles* (Paris: Gallimard, 1951), in PES, T.I, pp. 94-99; 「장 뒤뷔페-우를루프 정원」, 『장 뒤뷔페 회고전 전시도록』(2006. 11. 10~2007. 1. 28, 덕수

궁미술관), 235쪽에서 재인용)

40 Jean Dubuffet, "Anticultural Positions" (lecture, The Arts Club of Chicago, 1951), reprinted in Jean Dubuffet (New York: World House Gallery, 1960), p. 192.

41 스위스로 떠난 여행에서 뒤뷔페는 발다우 정신병원에서 아돌프 뵐플리(Adolf Wölfli)의 작품을 보게 된 이후 많은 정신과 의사들과의 교류를 통해 작품을 모을 수 있었다. "광인에게 작용하는 메커니즘은 정상인 또는 정상인을 가장한 자에게도 존재한다. 하지만 광인의 경우 이 메커니즘은 계속적이고 완전한 상태로 작동한다. 서구에서는 광기를 비건설적인 것으로 보지만, 나는 다르게 생각한다. 광기는 건설적일 뿐만 아니라 매우 풍부하고 유용한, 귀중한 자산이다. 나는 광기가 인간의 재능에 불건전한 영향을 준다고는 조금도 생각하지 않는다. 오히려 광기는 우리의 재능을 활성화시키는 바람직한 것이고, 그것이 지금 세상에 결여되어 있다고 생각한다"(장 뒤뷔페 외, 장윤선 옮김, 『아웃사이더 아트』(Outsider Art) (다빈치, 2003), 168-169쪽).

42 1959년 아르 브뤼 컬렉션 카탈로그; 장 뒤뷔페 외, 같은 책, 8-9쪽에서 재인용.

43 1947년에 열린 볼스의 두 번째 개인전으로, 파리 르네 드루앵 갤러리에서 열렸다.

44 1951년 《격정의 대결》(Véhémences confrontées)에는 볼스, 조르주 마티외, 한스 아르퉁 등의 작품을 북아메리카의 잭슨 폴록, 윌렘 드 쿠닝, 샘 프랜시스 등과 함께 전시했고, 1952년 《비추상 회화들》(Peintures non-abstraites)에는 뒤뷔페, 앙리 미쇼, 카렐 아펠, 폴록 등이 포함되었다.

45 이 두 전시는 모두 파리의 폴 파케티 갤러리에서 열렸다.

46 Michel Tapié, Un art autre (Paris: Gabriel-Giraud et fils, 1952), p. 1. 이 책은 페이지 수가 매겨져 있지 않다. 여기서는 임의로 본문 첫 페이지를 1페이지로 간주하였다(정무정, 「전후 추상미술계의 에스페란토 '앵포르멜' 개념의 형성과 전개」, 『미술사학』 제17호 (한국미

술사교육학회, 2003. 8), 15쪽에서 재인용).

47 Curtis L. Carter, 앞의 책, 2002, p. 27.

48 Frances Morris (ed.), 앞의 책, 1993, p. 181에서 재인용.

49 장루이 푸아트뱅(Jean-Louis Poitevin), 「유럽과 미합중국 사이에서의 현대미술(1913~96), 아모리쇼로부터 후기-현대성까지」, 『조형연구』 Vol. No.2 (1996), p. 11에서 재인용(본 논문은 프랑스 미술비평가 겸 파리 8대학 교수인 푸아트뱅이 동아대학교 개교 50주년 기념행사 중 강연한 원고임).

50 원래 명칭은 '사진 분리파의 작은 갤러리들'이었지만, 단순하게 맨해튼 5번가 291번지에 위치했다는 이유로 많은 사람들이 '291'이라고 불렀고, 결국 1908년 갤러리 이름을 '291'로 바꾼다. 스티글리츠가 유럽의 모더니즘 작업을 291 갤러리에 전시하게 된 배경에 대해 생각해볼 필요가 있다. 그는 주어진 매체 본연의 특성에 충실하고자 했고, 회화주의적 사진을 추구하던 사진 분리파의 활동에 만족할 수 없었다. 그래서 파리에 근원을 둔 모더니즘 회화와 조각을 따르고 영향을 받았던 것으로 이해할 수 있다. 그래서 당시 널리 퍼져 있던 카메라 촬영방식과는 노골적으로 다른 길을 걷게 되면서 1911년부터 291 갤러리에서는 더 이상 카메라를 사용한 작업을 전시하지 않게 되고, 《아모리쇼》가 개최되기 전 1908년 《로댕》을 시작으로 1908~12년까지 《마티스》, 1911년 《세잔》, 1912년, 1914~15년 《피카소》, 1915년 《브랑쿠시》를 선보였다.

51 존더분트 전시의 중심에는 반 고흐의 125점의 작품이 회고전으로 있었고, 그다음으로 타히티에서 그린 25점의 폴 고갱 작품, 26점의 세잔 작품이 있었다. 신인상주의(Neoimpressionism) 부분은 앙리 크로스(Henri Cross)의 작품 17점과 폴 시냐크의 작품 18점으로 구성되어 있었다. 입체주의 작품을 망라한 16점의 피카소 작품이 있었다. 다른 프랑스 작가들 작품은 피에르 보나르, 비야르, 마티스, 드랭, 블라맹크 외 네 명의 작가가 포함되어 있었다. 에드바르 뭉크의 회고적 작품들도 32점이 있었고 몬드리안과 네덜란드 출신의 판 동겐과 같은 노르웨이, 스위스 작품들도 있었다. 독일 작품들 또한 대

표작들이 많았다. 전시 마지막 날 한 미국인은 강렬하고 광적인 흥미를 보인다. 미국 화가 월트 쿤은 캐나다 노바스코샤(Nova Scotia)에서 아서 데이비스로부터 전시 카탈로그와 짧은 편지를 받았는데, "우리도 이런 전시가 있었으면 좋겠소"라는 것이었다. 이는 후에 20세기의 가장 유명한 미술 전시회 아모리쇼로 탄생한다.

52 Bruce Altshuler, 앞의 책, 1994, p. 65.

53 Milton W. Brown, *The Story of the Armory Show* (New York: The Joseph H. Hirshhorn Foundation, 1988), pp. 92-93.

54 Milton W. Brown, 같은 책, p. 67.

55 Janis Mink, *Marcel Duchamp 1887-1968: Art as Anti-Art* (Cologne: Taschen, 2000), p. 25, p. 27.

56 William Carlos Williams, "Recollections," *Art in America* (Feb. 1963), p. 52.

57 시카고에서는 미국 전시 섹션에 AAPS의 멤버들의 작품들로만 채워졌고, 보스틴 전시에서는 유럽 작가의 작품들로만 채워졌다.

58 1909년 여름, 스티글리츠는 유럽에 가서 파리의 로댕의 작업실을 방문하고, 세잔, 마티스, 피카소 등 중요 모던아트 작품들을 접하게 된다. 그 후 몇 년에 걸쳐 스티글리츠는 피카소, 세잔, 마티스, 앙리 드 툴루즈로트렉(Henri de Toulouse-Lautrec), 콘스탄틴 브랑쿠시, 앙리 루소, 피카비아의 작품 등을 선보였다. 1913년 이후에는 미국의 현대화가들, 예컨대 존 마린, 마스던 하틀리(Marsden Hartley), 아서 도브(Arthur Dove), 폴 스트랜드(Paul Strand)의 작품을 전시하기도 했다.

59 스티글리츠도 처음에는 회화주의 사진에 연관되나 점차 자신의 입장을 변화시켜 사진이 회화에 빗져서는 안 된다는 생각으로, 사진과 회화의 분리를 강조하게 된 것으로 보인다.

7. 뉴욕 스쿨과 추상표현주의

1 Robert Rosenblum, 「뉴아메리칸 페인팅: 해외에서의 추상표현주

의」(The New American Painting—Abstract Expressionism Abroad), 『서양미술사학회 논문집』제19집 (서양미술사학회, 2003. 6), 163-164쪽(본래 논문의 번역 제목은 「뉴아메리칸 페인팅: 외국의 추상표현주의」이나 필자는 여기서 '외국의'보다는 '해외에서의'로 번역하는 것이 맞는다고 보아 단어를 바꾸었다).

2 페기 구겐하임은 벤자민 구겐하임(Benjamin Guggenheim)과 플로레트 구겐하임(Florette Guggenheim) 사이에 태어났다. 두 가문은 미국에서 막강한 위치를 갖고 있었는데, 구겐하임 가문이 훨씬 많은 재산이 있었다면 사회적 지위는 셀리그만 가문이 구겐하임 가문을 훨씬 능가했다. 독일계 유대인 재벌 구겐하임 가문은 광산업계의 거부였고, 제1차 세계대전 발발 즈음 그들은 세계의 은, 동, 아연 시장의 75퍼센트 내지 80퍼센트를 차지할 정도였다(그러나 구겐하임의 부친인 벤자민 구겐하임은 가업에서 1901년에 빠져나와 독립하였다. Marry V. Dearborn, *Peggy Guggenheim: Mistress of Modernism* (London: Virago Press, 2004), pp. 11-12 참조).

3 구겐하임은 1970년 그녀의 베네치아 팔라초를 솔로몬 구겐하임 재단에 기증했고, 1976년 자신의 예술작품 컬렉션 역시 이 재단에 기부하였다.

4 구겐하임은 자신의 컬렉션을 위해 미술사가 겸 비평가 허버트 리드의 목록을 참고하였고, 프랑스 남부 그르노블에서 자신의 침대 시트, 단지, 프라이팬 등과 함께 미술품들을 미국으로 이송하는 데 성공한다.

5 1942년 오픈한 그녀의 '금세기 미술'에서 유럽의 중요 작가들의 전시와 더불어 젊은 무명의 미국 작가들, 즉 로버트 마더웰, 윌리엄 바지오테스, 마크 로스코, 클리포드 스틸 그리고 폴록의 전시를 가졌다. 폴록은 이 갤러리미술관에서 '스타'가 되었는데, 페기가 1943년 그의 첫 번째 전시를 열어주었다.

6 MoMA에서 1936년과 1946년 두 번에 걸쳐 열린 피카소 전시의 도록에 바아가 "최초의 큐비즘 회화"라고 강조하여 모더니즘의 계보에서 이 그림의 위치를 확고히 했음을 제2장에서 이미 밝힌 바 있다.

7 Serge Guilbaut, *How New York Stole the Idea of Modern Art: Abstract Expressionism, Freedom and the Cold War* (Chicago: University of Chicago Press, 1983).

8 Robert Rosenblum, 앞의 글, 2003. 6, 165쪽. 여기서 로젠블럼의 존 버거 인용은 버거의 다음 논문에서 가져왔다. John Berger, "The Battle," *The New Statesman and Nation* (21th Jan. 1956), p. 71.

9 Jackson Pollock, "My Painting," *Possibilities* I (Winter 1947~48), pp. 78–83.

10 저명한 아트딜러인 존 베르나르 마이어(John Bernard Myers)는 말하기를, "리 폴록 없이 잭슨 폴록은 결코 있을 수 없었다"라고 말했고, 동료 작가인 프리츠 벌트만(Fritz Bultman)은 "폴록은 리 크래이스너의 창조물, 그녀의 프랑켄슈타인"이라고 말하기도 했다. 이들의 언급은 모두 폴록에 미친 크래이스너의 지대한 영향에 대해 증언한 것이다(Anna C. Chave, "Pollock and Krasner: Script and Postscript," *RES: Anthropology and Aesthetics* No.24 (Autumn 1993), p. 95).

11 Anne M. Wagner, "Lee Krasner as L.K.," *Representations* No.25 (Winter 1989), p. 44.

12 그린버그가 이 논문에서 '미국형 회화'로 지칭한 것은 액션 페인팅, 색면회화 등을 포함하는 추상표현주의 작품으로 한스 호프만, 마더웰, 폴록, 스틸, 바넷 뉴먼, 로스코 등이 포함되었다.

13 바르바라 헤스, 김병화 옮김, 『추상표현주의』(마로니에북스, 2008), 42쪽.

14 Mark Rothko, "The Romantics were prompted," *Possibilities* (Winter 1947/48), p. 84.

15 Robert Rosenblum, "The Abstract Sublime," *Art News*, 59:1 (1961), p. 39.

16 Yve-Alain Bois, "Perceiving Newman," *Painting as Model* (Cambridge Massachusetts: The MIT Press, 1990), p. 192.

17 〈하나임 I〉에서는 뉴먼의 작업방식이나 작품에서 보이는 표현적 특

징이 이전 작품들과 확연히 구분된다. 뉴먼의 작품에 있어서 대표적인 특징이라 할 수 있는 지프가 등장한 시점도 이 작품이 기점이다. 뉴먼의 작품에 대한 자세한 연구로는 다음의 논문을 소개한다. 김자임, 「공간 감각을 통해 본 바넷 뉴먼(Barnett Newman)의 중기 회화 연구: 수직적 축인 '지프(zip)'를 활용한 회화(1948~50년대 중반)를 중심으로」(홍익대학교 대학원 미술사학과 석사학위논문, 2016. 8).

18 Robert Rosenblum, 앞의 글, 1961, p. 41.

19 Hal Foster 외, 앞의 책, 2011, p. 400.

20 클레멘트 그린버그, 조주연 옮김, 『예술과 문화』(경성대학교 출판부, 2004), 179-180쪽 참조.

21 데브라 브리커 발켄, 정무정 옮김, 『추상표현주의』(열화당, 2006), 14쪽.

22 로젠블럼은 스틸의 작품에서 느껴지는 '숭고'가 에드먼드 버크(Edmund Burke)의 숭고 개념이 잘 접목될 수 있는 예로 보았다. 1757년 출간된 버크의 『숭고와 미의 관념의 기원』에서 숭고의 강력한 조건으로 위대한 크기와 자연에서의 모호함 그리고 헤아릴 수 없는 패턴들을 꼽았다(Robert Rosenblum, 앞의 글, 1961, pp. 38~39).

23 Clement Greenberg, "'American-Type' Painting," *Art and Culture: Critical Essays* (Boston: Beacon Press, 1965), p. 202.

24 Robert Rosenblum, 앞의 글, 2003. 6, 165쪽.

25 바르바라 헤스, 앞의 책, 2008, 42-46쪽 참조.

26 《오늘날의 미국 회화》는 메트로폴리탄 미술관에서 조직한 전시로, 클럽의 멤버 일부가 이 전시에 초대되었다. 그러나 전시의 참여 작가 18명이 국가에서 심사하여 선정하는 박물관 정책에 반발하여 시위를 벌였다. 이에 1951년 1월 15일 『라이프』에는 이 18명의 작가 중 15명의 사진을 찍어 '분노하는 자들'(The Irascibles)이라는 제목으로 사진을 게재했다.

27 레오 카스텔리는 미국 현대미술의 발전에 크게 기여한 뉴욕의 아트 딜러다. 예술가들과 시간을 보내는 것을 좋아했으며 《9번가 전시》 후 1957년에 자신의 갤러리를 열어 예술가들을 후원했다. 클럽의 첫

번째 비예술가 멤버였으며《9번가 전시》의 비용을 지원하고 작가를 선정하며 작품을 배치하는 등 중요한 일에 적극적으로 참여하였다.

28 《9번가 전시》를 위해서는 8번가의 예술가 조직인 '클럽'을 간과할 수 없다. 클럽은 1948년 가을에 조각가인 이브람 라소(Ibram Lassaw)의 로프트(loft)에서 조직되었다. 이후 프란츠 클라인이 브로드웨이와 유니버시티 플레이스 사이, 북부 8번가에 사용 가능한 공간을 찾아냈고, 조각가 필립 파비아(Philip Pavia)의 재정적 도움을 받아 장소를 마련하였다. 20여 명의 창립회원이 공간을 직접 꾸렸고 돌아가면서 운영책임을 맡았다. 40명 정도의 선거위원회로 확장되었으며 1952년에는 일반 회원의 수가 150명에 가까웠다. 이때 회원 자격에서 여성을 배제시키려는 시도가 있었고, 이로 인해 드 쿠닝의 아내이자 화가인 일레인 드 쿠닝이 가입하지 못했다는 오점을 남겼다. 클럽의 회원으로는 미술작품 및 서적 딜러들, 비평가들, 작가들, 작곡가들까지 포함하게 되었다. 이들은 항상 수요일 저녁에 만나 늦게까지 토론했다. 1955년까지 금요일 오후 강의와 전문 패널들의 토론은 회원에게 초대받은 모두에게 개방되었다. 클럽은 향후 1950년대 뉴욕 지식활동의 중심이 되었으며, 클럽 회원들이《9번가 전시》를 마련하는 등 중요 행사도 치르게 된 것이다.

29 Robert Rosenblum, 앞의 글, 2003. 6, 163-180쪽.

30 1959년, 런던의 『레이놀즈 뉴스』의 원래 이름은 *Reynolds' Weekly Newspaper*였다.

31 추상표현주의와 공통점을 지니면서 그와 동시대 미술운동이라 할 수 있는 것은 프랑스를 중심으로 한 '아르 앵포르멜'(Art Informel)과 덴마크 등 북유럽 중심의 '코브라'(CoBrA)를 들 수 있다.

8. 팝아트

1 하지만 로렌스 알러웨이는 자신의 글에서 팝아트라는 용어를 사용한 시기가 정확하지 않다고 밝혔다. (그는 1955년과 1957년 사이에 인디펜던트 그룹 회원들과의 대화 중에 팝아트라는 용어를 사용한

바 있다고 말했다.) 또한 당시 그는 대중매체의 산물을 언급하기 위해 '팝문화'(Pop culture)라는 용어를 사용했던 것은 사실이나 이것이 대중문화를 이용한 예술작품을 의미하는 것은 아니었다고 언급했다. 결국 1962년, 알러웨이가 팝아트의 의미를 확대시킴으로써 대중적 이미지를 순수미술의 문맥에서 사용하려는 미술가들의 활동을 지칭하는 명칭이 되었다(에드워드 루시 스미드, 전경희 옮김,『팝아트』(열화당, 1988), 7쪽 참조).

2 전영백,「영국의 도시 공간과 현대미술: 제2차 세계대전 이후의 런던」,『서양미술사학회 논문집』제21집 (서양미술사학회, 2004), 188-189쪽.

3 ICA는 런던의 문화센터로서 1947년 롤란드 펜로스와 리드에 의해 설립되었다. 이는 예술의 새로운 발전을 꾀하고 MoMA의 기능과 같은 역할을 위해 만들어졌던바, 전시기획, 특강, 영화와 콘서트 그리고 시 낭송회 등을 열었다. 1950년대 영국 팝의 요람이었고, 이후 1969년에는 개념미술의 첫 전시,《태도가 형식이 될 때》가 열린 영국에서의 개최 장소가 되었다.

4 Hal Foster 외, 앞의 책, 2011, pp. 425-426.

5 '브루털리즘'은 1950년대 영국에서 형성된 건축의 경향으로 르 코르뷔지에의 후기건축과 그의 영향을 받은 동시대 영국 건축가들을 지칭한다. 일반적으로 1954년 영국의 건축가 피터 스미드슨과 앨리슨 스미드슨 부부가 노포크 지방의 헌스탄턴(hunstanton) 학교 건축에서 보여주었던 차갑고 거친 건축의 조형미학을 지칭한다. 브루털리즘이라는 명칭은 전통적으로 우아한 미를 추구하는 서구 건축에 반하여 거칠며 잔혹스럽다는 의미를 내포한다.

6 전영백, 앞의 글, 2004, 188쪽.

7 전영백, 같은 글, 187쪽.

8 화이트채플 갤러리는 사실 ICA 전시를 위한 공간으로는 너무 컸으나, 하루 1,000여 명의 관람자가 몰렸던 상황에서 도리어 좁게 느껴질 정도였다고 한다.

9 Bruce Altshuler, *The Avant-Garde in Exhibition: New Art in the 20th*

(California: University of California Press, 1998), pp. 212-214.

10　루시 R. 리퍼드 외, 정상희 옮김, 『팝 아트』(시공아트, 2011), 93-95쪽에서 재인용.

11　재스퍼 존스와 로버트 라우센버그 모두 존 케이지(John Cage)에게서 상당한 영향을 받았다. 선불교와 다다에서 아이디어를 얻은 케이지는 의도된 소리와 무작위적인 소리 사이의 경계를 파괴했다.

12　루시 R. 리퍼드 외, 앞의 책, 2011, 24-25쪽 참조.

13　Hal Foster 외, 앞의 책, 2011, p. 442.

14　루시 R. 리퍼드 외, 앞의 책, 2011, 90쪽.

15　아서 단토, 이혜경 옮김, 『앤디 워홀 이야기: 21세기 창조적 인재의 롤모델』(명진출판사, 2010), 128-129쪽.

16　앤디 워홀의 본래 이름은 체코식 '앤드루 워홀라'(Andrew Warhola)였는데, 뉴욕에서 활동하면서 '앤디 워홀'로 바꿨다. 그는 1928년 피츠버그의 슬로바키아 이민자 집안에서 태어나 카네기 공과대학에서 디자인을 공부했다. 1949년 뉴욕으로 이주하여 잡지사에서 일했고, 잡지 삽화 외에도 소규모 캠페인 광고, 쇼윈도 전시 문구 등 상업적 디자인을 주로 하면서 뉴욕 사람들과 인맥을 쌓아갔다. 워홀은 재능을 타고났을 뿐 아니라, 노력하는 예술가였다.

17　아서 단토, 앞의 책, 2010, 87쪽에서 재인용.

18　"Art: The Slice-of-Cake School," *Time* Vol.79 Issue 19 (11th May 1962), p. 56.

19　실크스크린은 섬세한 조직의 천에 왁스나 니스를 발라 인쇄하는 방법으로, 작품의 소재를 살리면서도 사람들에게 작품을 강렬하고 새로운 이미지로 전달하는 데 적절한 표현방식이다.

20　처음으로 실크스크린을 이용해 만든 작품은 사진 이미지를 활용한 〈돈〉, 〈야구〉였으며, 나중에는 사진 이미지가 아니라 직접 그린 손 드로잉을 실크스크린으로 찍어냈다(아서 단토, 앞의 책, 2010, 100-101쪽 참조).

21　이러한 워홀의 이중적·다층적 속성은 토마스 크로, 전영백 옮김, 『대중문화 속 현대미술』(*Modern Art in Common Culture*) (아트북스,

2005)에 잘 나타나 있다.

22 '팩토리'(Factory)는 워홀의 대형 작업공간으로서, 1963년 작업실을 이스트 47번가로 옮기면서 이를 팩토리로 명명한 것이다. 1968년, 47번가를 떠나 미국 공산당 본부가 입주해 있던 유니언 스퀘어 웨스트 33번가의 건물로 자리를 옮겼다. 이곳은 영화제작자들과 포스트-보헤미안들의 소굴이 되었다.

23 '벤 데이' 점은 1879년 벤자민 데이(Benjamin Day)가 고안한 것으로, 음영을 단계적으로 조절해 인쇄된 이미지를 점들의 체계로 만드는 기술에서 나온 명칭이다(Hal Foster 외, 앞의 책, 2011, p. 483).

24 이러한 시각을 뒷받침해주는 로이 리히텐슈타인의 말을 인용한다. 그는 말하기를, "나는 어떤 주제를 선택할지 일단 정해지면 그 주제에 대해서 더 이상 관심을 갖지 않는다. […] 일단 그리기 시작하면 나는 이것을 추상회화로 생각한다. 그리고 대개 내가 작업을 할 때 이것들은 뒤죽박죽이 된다"고 하였다(루시 R. 리퍼드 외, 앞의 책, 2010, 145-146쪽에서 재인용).

25 1963년 11월 19일자 『버펄로 이브닝 뉴스』(*Buffalo Evening News*)에 실린 장 리브스(Jean Reeves), 제임스 로젠퀴스트와의 인터뷰(루시 R. 리퍼드 외, 같은 책, 137쪽에서 재인용).

26 *Art News* (Nov. 1962), p. 15(루시 R. 리퍼드 외, 같은 책, 135쪽에서 재인용).

27 루시 R. 리퍼드 외, 같은 책, 132쪽.

28 김광우, 『워홀과 친구들』(미술문화, 1997), 134-137쪽.

29 루시 R. 리퍼드, 앞의 책, 2010, 121-122쪽.

30 1965년경까지 그의 팝아트는 상위문화보다는 하위문화에 대한 것이었는데, 크고 화려한 백화점이나 고급 레스토랑보다는 2번가의 초라하고 작은 가게들과 식료품점에 연관된 것 그리고 14번가의 값싼 물품들을 주로 다루었다.

31 전시는 누보 레알리즘을 그대로 영역해 "New Realists"로 불렸지만, 이 작가들을 뭐라 불러야 할지 많은 논의가 있었다. 시드니 재니스는 자신의 카탈로그 에세이에서 "팩추얼 아티스트"(Factual Artists)

를 더 선호했고, 영국의 "팝 아티스트", "이탈리아의 다물질주의자 (Polymaterialist)"를 언급하며 "커머니스트"(Commonists)를 다른 대안으로 지칭하기도 했다. 결과적으로 팝아트가 선택되었는데, '팝 아트'라는 명칭은 본래 미술보다는 대중문화, 팝문화를 가리키기 위하여 영국의 비평가 알러웨이가 사용한 용어였다(Bruce Altshuler, 앞의 책, 1998, p. 214 참조).

32 전시에 참여한 54명 중 주요 작가들은 다음과 같다. 클래스 올덴버그, 워홀, 로젠퀴스트, 톰 웨슬만, 로버트 인디애나(Robert Indiana), 조지 시걸, 리히텐슈타인, 웨인 티보, 짐 다인, 피터 블레이크(Peter Blake), 아르망, 장 팅글리, 다니엘 스포에리, 이브 클랭, 레몽 앵스, 크리스토 블라디미로프 야바셰프(Christo Vladimirov Javacheff), 마르샬 레이스, 니키 드 생팔, 밈모 로텔라(Mimmo Rotella), 잔프랑코 바루켈로(Gianfranco Baruchello, 이탈리아), 마리오 시파노(Mario Schifano, 이탈리아), 외위빈트 팔스트룀(Öyvind Fahlström, 스웨덴), 존 레섬(영국), 피터 필립스(Peter Phillips, 영국), 헤르만 비센(Herman Bissen), 알렉산더 칼더, 앤서니 카로, 뒤뷔페, 로렌스 라우리(Laurences Lowry), 피에로 만초니(Piero Manzoni), 헨리 무어, 오토 무엘(Otto Mühl), 데이비드 셰퍼드(David Shepherd), 마리 보로비에프(Marie Vorobieff), 데이비드 윈(David Wynne) 등.

33 Bruce Altshuler, 앞의 책, 1998, pp. 216-218 참조.

34 같은 곳.

35 Bruce Altshuler, 같은 책, pp. 214-215 참조.

36 Irving Sandler, "In the Galleries," *New York Post* (18th Nov. 1962), p. 12; Hilton Kramer, "Art," *Nation* (17th Nov. 1962), p. 335; Max Kozloff, "Pop Culture, Metaphysical Disgust and the New Vulgarians," *Art International* (Feb. 1962), p. 38; Brian O'Doherty, "Art: Avant-Grade Revolt: 'New Realists' Mock U.S. Mass Culture in Exhibitions at Sidney Janis Gallery" and "'Pop' Goes the New Art," *New York Times* (31th Oct. 1962), p. 41 and (4th Nov. 1962), p. 23.

37 Bruce Altshuler, 앞의 책, 1998, p. 218.

38 '클럽'(The Club)은 1948년 가을 클라인이 북부 8번가에 사용 가능한 공간을 찾아 조각가 라소의 로프트(loft)에 20명의 창립 멤버가 결성한 뉴욕의 예술가 조직이다. 1952년쯤이 되자 일반 멤버의 수는 150명에 가까워졌고, 예술과 서적 딜러, 비평가, 작가, 작곡가들까지 포함하게 되어 1950년대 뉴욕 지식활동의 중심이 되었다(Bruce Altshuler, 같은 책, p. 156)

39 Allan Kaprow, "Should the Artist Become a Man of the World?," *Art News* (Oct. 1964), p. 34.

40 당시 시어도어 루스벨트 대통령과 그 정부는 1944년 '참전 용사 재적응 조항'을 통해 제2차 세계대전 참전 용사들에게 혜택을 주는 법안을 만들었다. 이는 저이자의 대출과 교육비, 생계비 등의 지원정책인바, 이로 인해 2,200만 명이 대학교육을 받았고, 5,600만 명이 다른 훈련프로그램을 지원받는 등 미국의 인적 자원이 발전하는 결과를 가져왔다.

41 Bruce Altshuler, 앞의 책, 1998, pp. 218-219 참조.

9. 누보 레알리즘

1 전지희, 「이브 클랭(Yves Klein) 작업의 전후사회 비판과 지역성의 체험적 구현」(홍익대학교 대학원 미술사학과 석사학위논문, 2018), 38-39쪽. 이 서문은 후에 누보 레알리즘의 제1차 선언으로 간주된다.

2 이 당시 클랭 외에 아르망, 프랑수아 뒤프렌, 앵스, 레이스, 스포에리, 팅글리, 자크 드 라 빌르글레와 같은 프랑스와 스위스의 예술가들이 참석했다. 세자르 발다치니(César Baldaccini)와 로텔라는 초대에 불응했지만, 이후 드 생팔과 크리스토, 제라르 데샹(Gérard Deschamps)과 함께 합류했다(Bruce Altshuler, 앞의 책, 1998, pp. 205-210 참조).

3 여기서 피에르 레스타니는 "레디메이드는 더 이상 극도의 부정이나

논쟁이 아니라 새로운 표현의 레퍼토리를 구성하는 기본요소가 되었는데, 이것이 바로 누보 레알리즘인 것이다. 누보 레알리즘은 이 땅 위에 두 발을 딛고 있는 운동으로, 0도였던 다다보다 위인 40도에 위치한 보다 직접적인 방식의 운동이다"라고 언급하고 있다. 이는 뒤샹의 레디메이드를 통한 개념적인 제스처와는 달리 누보 레알리스트들이 현실의 외부적 리얼리티를 차압하는 방식으로 그들의 사회에 직접 두 발을 딛고 있기를 원했던 것이다. 1960년 5월 누보 레알리즘의 두 번째 선언문(Pierre Restany, *Le Nouveau Réalisme* (Paris: Union générale d'éditions, 1968), p. 285).

4 Pierre Restany, 같은 책, p. 215; 이윤정, 「다니엘 스포에리(Daniel Spoerri)의 '이트 아트'(Eat Art)에 나타난 일상성의 미학」, 『미술사학연구회』 (미술사학연구회, 2006), 241쪽에서 재인용. 여기서 현실을 직접적으로 '차용'한다는 의미를 설명하자면 예컨대 발다치니가 현대 소비사회의 가장 대표적인 표상인 자동차를 폐차장에서 '압축'(compression)의 방식을 그대로 활용한 것과 아르망이 '집적'(accumulation)이라는 방식을 통해 물질이 과다한 사회의 모습과 이를 계속적으로 소비하며 쌓여가는 물질과 함께 살아가는 대중의 일상을 포착한 것을 들 수 있다. 다시 말해 일상생활에서 사용하는 재료와 산업방식을 그대로 작품화한다는 의미다(같은 글 부분적으로 참조).

5 포스터는 응용미술에 속하는 것으로, 대량으로 인쇄되어 대중들에게 쉽고 빠르게 메시지를 전달하는 수단이다. 주로 공연이나 상품을 홍보하거나 정치적인 메시지를 전달하기 위해 이용된다. 즉 사회에서 메시지 전달이라는 기능을 담당하고 있는 것이다. 이에 소비를 조장하기 위한 상품광고에 이끌려서 소비사회의 생산품들을 수동적으로 소비하는 대중들을 일깨우는 미술가들이 생겨났고, 그들 중 데콜라주 기법을 이용한 작가들이 바로 벽보파들이다. 콜라주와 달리 데콜라주는 박탈하고 제거하기 때문에 파괴적인 조형성을 보여준다. 그렇기 때문에 당대 사회에 대한 비판의식을 표현하기에 적절한 방식이었다.

6 스포에리는 1960년부터 시작한 그의 '이트 아트'(Eat Art) 작업을 통해 음식문화와 관계된 현대인의 일상적 식생활을 다뤘다. '덫'이라는 핵심개념으로 현대인의 음식물 섭취와 관련된 일상 삶의 순간을 그대로 차압하여 작품으로 드러낸 것이다(이윤정, 앞의 글, 2006, 240쪽).

7 Hal Foster 외, 앞의 책, 2011, p. 472.

8 Lucy Lippard, *Pop Art* (London: Thames & Hudson, 1985), pp. 176-177.

9 Michel Ragon, *Naissance of un Art Nouveau* (Paris: Editions Albin Michel, 1963), p. 137.

10 Bruce Altshuler, 앞의 책, 1998, p. 192 참조.

11 Bruce Altshuler, 같은 책, p. 195 참조.

12 당초 예정된 8일간의 전시 일정을 계산에 넣은 고려였지만, 전시가 일주일 연장되면서 그 효과는 희석됐다고 한다.

13 레스타니 이름으로 3,500명에게 초대장을 보냈고, 그날 밤 3,000여 명의 사람들이 갤러리 앞 거리로 몰렸다(Bruce Altshuler, 앞의 책, 1998, pp. 195-197 참조).

14 Bruce Altshuler, 같은 책, p. 197.

15 Bruce Altshuler, 같은 책, p. 204.

16 여기에는 아르망이 파리 지하철에서 가져온 쓰레기와 함께, "크리티컬 매스(critical mass)로 응축된 현실의 '가득 찬' 힘을 느껴보라"는 초대장이 동봉되었다. 또한 "아르망이 구축적 차원의 새로운 현실을 제시한다. […] 지금껏 현실의 유기적 본질을 그토록 함축적으로 보여줬던 전시는 《텅 빔》 이후로 없었다"는 레스타니의 메시지도 함께 들어 있었다(Bruce Altshuler, 같은 책, p. 204).

17 '굴 껍데기 여섯 개, 레코드 200파운드, 지팡이 48개…' 여기에는 동시대 음악가의 음반과 전시 책자 등 및 이리스 클레르 갤러리에서 전시했던 파리의 고전작품들 그리고 아르망 자신의 쓰레기도 포함시켰다.

18 클랭은 분위기를 조성하고 상황을 조직하는 '전문 경영자'로서 역

할을 맡은 셈이다. 당시 모델 중 한 여성(Elena Palumbo)의 회상에 따르면 그녀는 관람석을 채운 점잖은 체하는 사람들의 충격받는 모습에 만족했고, 클랭으로부터 사례비를 받지 않았다고 한다 (Jill Carrick, *Nouveau Réalisme, 1960s France and the Neo-avant-garde. Topographies of Chance and Return* (Farnham: Ashgate Publishing, 2009), pp. 117-120 참조).

19 1959년 6월 3일~5일 소르본대학에서 '비물질성을 향한 미술의 진화'(L'évolution de l'art vers l'immatériel)라는 제목으로 열린 클랭 특강에서 인용.

20 Yve-Alain Bois, "Klein's relevance for today," *October* 119 (2007), p. 82.

10. 미니멀리즘

1 Richard Wollheim, "Minimal Art," *Arts Magazine* (Jan. 1965). 그런데 때로는 미국 비평가 바버라 로즈도 이 용어를 고안했다고 전해지기도 한다(Ian Chilvers, *Oxford Dictionary of 20th-century Art* (Oxford: Oxford Univ. Press, 1998), p. 395).

2 마이클 프리드는 미니멀리즘이라는 용어 대신 '리터럴 아트'(literal art)를 사용한다. 미니멀리즘에 관한 중요한 그의 논문은 「미술과 대상성」이다(Michael Fried, "Art and Objecthood," *Artforum* 5 (June 1967), pp. 12 – 23).

3 Michael Fried, "Art and Objecthood" from Gregory Battcock, *Minimal art: a critical anthology* (Berkeley: University of California press, 1968), pp. 139-146.

4 Donald Judd, "Specific Objects," *Arts Yearbook* 8 (New York: The Art Digest, Inc., 1965).

5 도널드 저드는 1966년 뉴욕 유대인 미술관의 《일차적 구조들》에서 작품 두 점을 전시했다. 그는 전시의 패널 토론에서 진정한 작가들은 그들 스스로의 미술을 만든다고 했던 마크 디 수베로(Mark di

Suvero)의 주장에 정면 도전했다. 이때 그는 결과가 미술을 창조하는 한 방법은 문제가 되지 않는다고 대답한 것이다(Kristine Stiles, Peter Selz, *Theories and Documents of Contemporary Art: A Sourcebook of Artists' Writings*, Revised and Expanded by Kristine Stiles, 2nd ed. (California: University of California Press, 2012), pp. 84–85).

6 Robert Morris, "Notes on Sculpture," Part I of this article is reprinted from *Artforum* (Feb. 1966), Part II is reprinted from *Artforum* (Oct. 1966).

7 Michael Fried, 앞의 책, 1968, p. 125; 오리지널 논문은 Michael Fried, "Art and Objecthood," *Artforum* (June 1967).

8 Rosalind Krauss, *Richard Serra: Sculpture* (New York: The Museum of Modern Art, 1986).

9 모리스 메를로퐁티, 류의근 옮김, 『지각의 현상학』(*Phénoménologie de la Perception*) (문학과 지성사, 2002), 123–130쪽, 450–482쪽.

10 전영백, 「여행하는 작가 주체와 '장소성': 경계넘기 작업의 한국작가들을 위한 이론적 모색」, 『미술사학보』 제41집 (미술사학연구회, 2013. 12), 166쪽.

11 Hal Foster 외, 앞의 책, 2011, p. 512 참조할 것.

12 Hal Foster 외, 같은 책, p. 220, p. 222 참조할 것.

13 Hal Foster 외, 같은 책, p. 217.

14 Hal Foster 외, 같은 책, pp. 229–230.

15 Irving Sandler, "Ronald Bladen: […] sensations of a different order," *Artforum* (Oct. 1966), pp. 33–35. 참고로, 어빙 샌들러는 1967년을 전후로 하여 그전을 대상성의 시대, 그 후를 비대상성의 시대로 구분한다. 즉 1967년 이후에는 로버트 모리스와 같은 미니멀리즘 작가들이 과정미술(Process Art)과 개념미술(Conceptual Art)을 통해 비대상성이 두드러지는 미술이 등장한 것에 주목했다. 그리고 그 분기점에 미니멀리즘이 있다고 보았다.

16 Hal Foster 외, 앞의 책, 2011, p. 234.

17 Corinne Robins, "Object, Structure or Sculpture: Where Are

We?," *Arts Magazine* (Sep.-Oct. 1966), p. 34.

18 Mel Bochner, "Primary Structures," *Arts Magazine* (June 1966).

19 Barbara Rose, "ABC Art," *Art in America* (Oct.-Nov. 1965) reprinted in Gregory Battcock (ed.), *Minimal Art: A Critical Anthology* (New York: E.P. Dutton, 1968), p. 291. 로즈는 그녀가 지칭한 'ABC 작가들'은 루트비히 비트겐슈타인에 의해 직접적인 영향을 받았다고 서술했다. 이러한 로즈의 언급을 이해하기 위해서는 비트겐슈타인의 언어철학에 대한 로잘린드 크라우스의 설명이 도움이 된다. 크라우스는 다음과 같이 말했다. "비트겐슈타인은 사적인 언어라는 것이 있을 수 있다는 견해에 대해 의문을 제기한다. 즉 사적인 언어에서는 의미가 개인의 독특한 내적 경험에 의해 결정되기 때문에 그 경험이 없는 사람들에게 진정한 의미가 전달될 수 없다는 것이다"(로잘린드 크라우스, 윤난지 옮김, 『현대조각의 흐름』(*Passages in Modern Sculpture*) (도서출판 예경, 1997), 225쪽).

20 John J. O'Connor, "Exploring Space," *Wall Street Journal* (June 6th 1966), p. 18.

21 Hilton Kramer, "Primary Structures—The New Anonymity," *New York Times* (May 1st 1966), p. 7.

22 "One is enlightened, but rarely moved." Hilton Kramer, 같은 글, p. 7.

23 전시의 제목은 앤 골드스타인이 이 전시의 카탈로그 글에서 1967년 『아츠 매거진』에서 존 페롤트(John Perreault)가 서술한 아티클 제목에서 그 모티프를 얻었다고 밝힌 바 있다(Ann Goldestein, "Introduction: A Minimal Future?," *A Minimal Future? Art as Object 1958-68* (LA: Museum of Contemporary Art, 2004), p. 17).

24 Ann Goldestein, 같은 책, p. 18.

25 《카스텔리 갤러리에서의 9인》(Nine at Leo Castelli, 1968)에서 조각의 개념과 재료 측면에서 엄청난 변화와 확장을 초래하며 1970년대 미술을 시각적으로 예견하였다(Robert Morris, "Anti Form," *Artforum* (April 1968), p. 34).

26 Ann Goldestein, 앞의 책, 2004, p. 213. 이 경향은 미술, 자연과 테크

놀로지를 종합한 과정 자체를 고집하던 '그룹 제로'(Group 0)에 의한 영향으로 분석된다. 그룹 제로는 하인츠 마크(Heinz Mack)와 오토 피네(Otto Piene) 등에 의하여 1957년에 뒤셀도르프에서 조직된 예술단체다. 이후 귄터 우에커(Günther Uecker)가 가입하고 1958년, 1961년에 재조직되었으나 1966년에 해산되었다.

27 Sol Lewitt, *Paragraphs on Conceptual Art, Artforum* (Summer 1967), pp. 80-83 참조.

28 Nancy Spector, *Singular Forms (Sometimes Repeated): Art from 1951 to the Present*, exhibition catalogue introduction (New York: Guggenheim Museum Publications, 2004).

29 Nancy Spector, 같은 책, p. 15.

30 Nancy Spector, 같은 책, p. 18.

31 Harper Montgomery, "Other Primary Structures," *CAA Reviews* (New York: College Art Association, Inc., July 16th 2015).

32 Joyce Beckenstein, "Other Primary Structures," *Sculpture* 33 (New Jersey: International Sculpture Center, Oct. 2014), p. 70.

33 이우환은 주체와 타자를 구분하고 신과 인간 사이를 분리하는 서구 사유의 이분법적인 문제를 해결하기 위해 모리스 메를로퐁티와 니시다 기타로를 접목시켜 모노하 이론의 초석을 만들었다.

34 이우환, 김혜신 옮김, 「존재와 무를 넘어」, 『만남을 찾아서』 (학고재, 2011), 118-173쪽 참조.

35 김미경, 『모노하의 길에서 만난 이우환』 (공간사, 2006), 88쪽.

11. 개념미술

1 폴 우드, 박신의 옮김, 『개념미술』 (열화당, 2003), 7쪽, 37쪽 참조.

2 Sol LeWitt, "Paragraphs on Conceptual Art," *Artforum* (June, 1967).

3 '코브라'는 벨기에 시인 크리스티앙 도르트몽(Christian Dortemont)과 미술가들이 1948년 결성한 전위 예술그룹으로, 작가들의 출신국가인 덴마크, 벨기에, 네덜란드 3국의 수도인 코펜하겐

(Copenhagen), 브뤼셀(Brussel), 암스테르담(Amsterdam)의 머리글자를 조합한 이름이다. 이 그룹은 표현주의 및 초현실주의의 영향을 받았으며, 표현적 특징으로는 추상표현주의, 앵포르멜, 아르 브뤼와 추상적 경향을 공유한다.

4 구타이는 1954년 일본 칸사이 지역 아시야시에서 추상화가 요시하라 지로(吉原治良)를 중심으로 결성된 전위미술그룹이다. 지로의 지도하에 시마모토 쇼조(嶋本昭三), 시라가 가즈오(白髪一雄), 카나야마 아키라(金山明), 무라카미 사부로(村上三郎) 등 50여 명의 예술가들이 참여하였다. 구타이는 "절대 다른 사람을 모방하지 마라! 한 번도 하지 않은 것을 하라"는 지로의 말을 신조로 삼았는데, 이는 후지타 쓰구하루(藤田嗣治)의 충고에 따른 것이었다. '구체'(concrete)라는 뜻의 구타이는 기존의 예술 개념을 타파하는 추상회화나 행위 그리고 오브제 등을 자유롭게 결합한 반체제 미술을 추구하였다.

5 상황주의 인터내셔널(Situationist International)은 1957년 문자주의 인터내셔널과 이미지주의 바우하우스 국제운동이 결합하여 탄생했다. 예술가, 문필가, 이론가 등이 중심이 되어 결성했으며 전후 자본주의 사회를 비판하고 일상생활의 혁명을 통해 소비사회에 맞서고자 했다. 이는 전 유럽에 걸쳐 여러 지식인들에게 영향을 주었지만, 기 드보르(Guy Debord)와 같은 중심인물과 동명의 프랑스어 기관지(*Internationale Situationniste*)에서도 알 수 있듯 프랑스의 지식인들이 주로 활약하였다.

6 플럭서스(Fluxus)는 1960년대 형성된 국제적 전위 예술조직으로 요셉 보이스, 백남준, 오노 요코(Yoko Ono) 등이 활동했다. 플럭서스란 용어는 리투아니아 출신의 미국 예술가 조지 마키우나스(George Maciunas)가 처음으로 사용했는데, 라틴어로 '흐름'이라는 뜻을 가지고 있다. 플럭서스 그룹의 일원들은 일상생활과 예술의 결합을 목표로 음악, 퍼포먼스 등의 다양한 활동을 수행했는데, 종종 파격적이고 도전적 방식을 특징으로 했다. 이를 통해 이들은 예술계에서의 사회적·경제적 변화를 실천적으로 도모하고자 했다.

7 개념미술은 모더니즘의 주요한 두 유산, 즉 레디메이드와 기하학적

추상이 만나고 합쳐지는 지점에서 등장한 것을 고려할 필요가 있다. 말하자면 레디메이드의 유산이 플럭서스와 팝아트의 작업을 통해 전후의 젊은 작가들에게 전해졌다면 프랭크 스텔라와 미니멀리스트들의 작업은 전쟁 이전의 추상과 1960년대 말의 개념적 접근을 연결해준 것이라 할 수 있다(Hal Foster 외, 앞의 책, 2011, p. 571 참조).

8 토니 고드프리, 전혜숙 옮김, 『개념 미술』 (한길아트, 2002), 115쪽.

9 Clement Greenberg, *Art and Culture: Critical Essays* (Boston: Beacon Press, 1961).

10 폴 우드, 앞의 책, 2003, 32-33쪽.

11 토니 고드프리, 앞의 책, 2002, 107-108쪽.

12 Joseph Kosuth, "Art After Philosophy," *Studio International* (Oct. 1969).

13 폴 우드, 앞의 책, 2003, 27쪽.

14 Lucy R. Lippard, *6 Years: The Dematerialization of the Art Object from 1966 to 1972* (New York: Praeger, 1973), p.vii.

15 1966년 12월 2일 뉴욕의 스쿨 오브 비주얼 아츠(SVA)의 비주얼 아츠 갤러리(Visual Arts Gallery)에서 멜 보크너에 의해 열린 전시이다. 그는 솔 르윗, 저드, 존 케이지를 비롯한 다수의 미술가들에게서 약 100장의 드로잉을 빌려 그것을 제록스기로 복사하여 총 4권의 파일로 철하여 전시했다.

16 토니 고드프리, 앞의 책, 2002, 116쪽.

17 『아트-랭귀지』의 제1호는 1969년 5월 영국에서 발행되었다. 『아트-랭귀지 뉴욕』은 기존 영국 멤버를 중심으로 뉴욕으로 옮겨간 작가들에 의해 1971년 처음으로 발행되었다.

18 토니 고드프리, 앞의 책, 2002, 139-140쪽.

19 Michael Corris, "Introduction: An Invisible College in an Anglo-American World," *Conceptual Art: Theory, Myth, and Practice* (Cambridge: Cambridge University Press, 2003), pp. 1-9.

20 『더 폭스』는 기존의 잡지와 불편한 긴장관계를 유지했고, 아트 앤 랭귀지 그룹은 1970년대 후반 실질적으로 해산하였다(토니 고드프리,

앞의 책, 2002, 429쪽).

21 본래《1969년 1월 5~31일》(January 5-31, 1969)인 이 전시의 명칭은《1월 전》으로 더 많이 지칭된다. 전시가 열린 매클렌던 빌딩의 사무실은 전통적인 갤러리에 포함된 미학적인 기대감을 피하고자 했던 세스 시겔롭의 목적과 완벽하게 어울렸다(Bruce Altshuler, 앞의 책, 1994, p. 238 참조).

22 Bruce Altshuler, 같은 책, p. 239에서 재인용.

23 마이크로퀴리(Microcurie): 100만분의 1퀴리로 방사능 강도의 단위(『원자력용어사전』(한국원자력산업회의, 2011)).

24 『아츠 매거진』에 실린 로렌스 와이너와 아서 로즈(Arthur Rose)의 인터뷰.

25 Bruce Althshuler, 앞의 책, 1994, p. 238; 토니 고드프리, 앞의 책, 2002, 199-200쪽에서 참조.

26 시겔롭은 『제록스 북』 이전 1968년 Douglas Huebler, 『더글러스 휴블러, 1968년 11월』(*Douglas Huebler: November, 1968*)이라는 카탈로그와 『로렌스 와이너. 진술들』(*Lawrence Weiner. Statements*)을 출간했다. 두 카탈로그에 대한 자세한 묘사는 Bruce Altshuler, 같은 책, p. 238; Hal Foster 외, 앞의 책, 2011, p. 574 참조.

27 Dore Ashton, "New York Commentary," *Studio International* (March 1969), p. 136.

28 이 전시는 유럽 세 개국, 네 개 도시를 순회하였다. 우선 1969년 3월에 스위스 베른의 쿤스트할레를 시작으로, 이후 5월에 독일 에센의 폴크방 미술관을 끝으로 9월, 런던 ICA에서 전시를 개최하였다.

29 하랄드 제만은 인터넷 세대가 아니었고 정통 미술사학자의 훈련을 쌓았다고 말하기도 어려웠다. 그의 전공은 모던 드라마였고 그의 방식은 인류학자의 그것에 가까웠다. 1969년 베른 전이 실현되기까지 그는 직접 갤러리들을 개별적으로 방문하며 발품을 팔면서 조사했고, 실물 자료를 일일이 모았다. 한 번의 여행 후 돌아올 때 매번 그의 가방의 무게는 도록과 자료 등으로 20킬로그램을 넘었다 한다. 기나긴 여행이라 할 수 있는 그 조사는 사실상 1945~64년에 걸

처 진행되었다(Germano Celant, "Why and How: A COnversation with Germano Celant," *When Attitudes Become Form Bern 1969/Venice 2013* Exh.cat. (Venice: Progetto Parada Arte, 2013), p. 410). 제만이 2005년 타계한 후 게티 연구센터(Getty Research Center)는 그의 방대한 아카이브를 2011년 인수했다(Glenn Phillips, "When 'Attitudes' Became History: The Harald Szeemann Archive," *WABF*, p. 539; Francois Aubart, Sadie Woods, "Concept-Processes, I) Harald Szeeman's Archive," *Harald Szeemann, Individual Methodology* (Switzerand, Germany, France, UK, USA: JRP1Ringier, 2007), pp. 39-49).

30 구체적으로 디렉터이자 딜러로서 제만뿐 아니라 시겔롭, 리처드 벨라미(Richard Bellamy), 일리애나 조나벤트(Ileana Sonnabend), 마이클 조나벤트(Michael Sonnabend)와 같은 딜러들 그리고 제르마노 첼란트가 참여했다. 전시 부제인 '당신 머릿속에 거하라(또는 당신 머리 안에 살기)'(Live in Your Head)의 번역으로 논의가 있었지만 확정하기 어려웠다. 'Live'를 명령어로 볼 것인가? 또는 'in your head'를 '머릿속에(뇌 속에)'라기보다는 어감상 '상상 속의 삶', '상상 속에 살아'라든지 (무언가 말해지지 않은 것이 당신 머릿속에 있는데) '그걸 끄집어내고자 한다'는 뉘앙스를 지니는 것으로 볼 수도 있기 때문이다. 이 표제는 그 모든 가능성을 함축한다.

31 '아르테 포베라'는 1960년대 후반, 이탈리아 미술가들에 의해 일어난 미술운동으로, 물질문화와 소비사회 그리고 상업주의에 대항하고 오브제의 재료 자체에 대한 탐색과 일상생활에 기반한 반(反)미학적 작업을 주도했다. 개념미술, 과정미술 등과 맥을 같이하며 국제적인 운동으로 확산되었다.

32 전영백, 앞의 글, 2013, 166-168쪽.

33 〈전화로-예술〉(Art-by-Phone)이라는 제목의 월터 드 마리아의 전화 작업을 시카고 아트 인스티튜트에서 한 해 전에 선보인 바 있다.

34 이 작품은 1979년 정부기관인 GSA(General Services Administration)가 'Art-in-Architecture' 프로그램에 따라 의뢰하여 리처드 세라가

착수했고, 맨해튼의 제이콥 K. 자비츠 연방건물 앞에 설치하기로 된 것이다.

35 "Richard Serra's Urban Sculpture," Interview by Douglas Crimp, p. 127.

36 Hilde Hein, "What is Public Art?: Time, Place, and Meaning," *Journal of Aesthetics and Art Criticism* Vol.54 (1996), p. 3.

37 이 건물에 관계된 공무원과 근로자 및 통행인들 1,000여 명이 '철거 찬성'에 서명하여 결국 청문회가 열렸고, 이후 대략 4년 동안의 논란 끝에 GSA는 철거를 결정하게 되었다.

38 세라는 1980년 『아츠 매거진』에 실린 더글러스 클림프와의 인터뷰에서 〈기울어진 호〉에 대해 다음과 같이 말했다. "반원형의 광장에다 법원 쪽으로 약간 기울어진 매우 완만한 '호'(arc)를 설치해 광장을 걷는 사람들을 둘러싸는 동시에 거리로부터 법원 건물 쪽으로 보이는 풍경을 차단하여 그 반대의 경우도 마찬가지로 만들려고 의도했다"(이 기사는 1980년 11월에 『아츠 매거진』에 실린 더글러스 클림프와의 인터뷰로, 이후 『라이팅/인터뷰』(*Writings / Interviews*)에 실린 글에서도 확인할 수 있다(An interview by Douglas Crimp, "Richard Serra's Urban Sculpture" in Richard Serra, *Writings / Interviews* 1st (ed.) (Chicago: University Of Chicago Press, Aug. 15th 1994), p. 127)). 말하자면 작가는 〈기울어진 호〉를 설치하여 연방광장이 갖고 있던 개방성을 차단하여 그 공공성에 의문을 제시하려 했다는 것이다.

39 세라의 작업에 대한 전반적 설명과 최근 작업의 소개는 『코끼리의 방: 현대미술 거장의 공간』을 참조할 수 있다(전영백, 『코끼리의 방, 현대미술 거장들의 공간』 (두성북스, 2016)).

40 Germano Cellant, 앞의 글, 2013, p. 393.

41 재구축은 클라우디오 아바테(Claudio Abate), 레오나르도 베촐라(Leonardo Bezzola), 발타자르 부르크하르트(Balthasar Burkhard), 지크프리트 쿤(Siegfried Kuhn), 되르프 프라이지히(Dörp Preisig), 해리 셩크(Harry Shunk), 알버트 윙클러(Albert Winkler) 등의 사진 아

카이브에서 나온 약 1,000장의 사진을 토대로 이루어졌다(Germano Cellant, 앞의 글, 2013, p. 403).

42 전영백, 앞의 글, 2013, 188쪽; Germano Celant, 앞의 글, 2013, pp. 402-403.

43 전영백, 같은 글, 168쪽.

44 알트슐러는 시기에 따라 현격히 달라진 개념미술에 대한 온도 차이를 예리하게 지적한다. 1969년과 이후의 그 인식의 차이는 1986년 얀 후트(Jan Hoet) 기획의《친구의 방》(Chambre d'Amis, 벨기에, 겐트)에 요약된다고 서술했다. 이 전시는 겐트의 개인주택 내부의 설치로 구성되었는데, 와이너, 죠셉 코수스, 다니엘 뷔렝 등이 참여했고 당대 가장 혁신적 전시 중 하나로 평가되었다. 그러나 알트슐러는 묻는다. "정확히 이 전시에서 무엇이 보여졌던가? 잘 정비되고 양육된 벨기에 상류 부르주아 가정을 보여주는 51명의 예술가들의 디자인 작업이다. 베른의 레스토랑들에 입장이 거절되었던 지저분하고 초라한 선구자들과는 달리 그들은 확장하는 시장 안에서 그들의 예술을 위해 의미 있는 가격을 치른 것처럼 보였다. 이 작가들은 1969년의 예술가들과는 매우 다른 세계에 속해 있었던 것이다"(Bruce Altshuler, 앞의 글, 1994, p. 255).

45 최근에 소소히 붙여진 이름 중 1990년대 이후 다시 등장한 회화의 특성을 묘사하는 명칭으로 '포스트 개념적'(post-conceptual) 회화라든지 폭력성과 자기분열을 보이는 작품을 '신경증적 리얼리즘'(neurotic realism)이라고 붙이는 비평이 있다.

도판목록

19세기 말과 20세기 초, 미술체제의 변화

1. 야수주의

68쪽 페르낭 레제, 〈숲속의 누드〉, 1909~10, 크룔레 밀러 미술관, 오테를로.

68쪽 알베르 글레이즈, 〈플록스를 든 여인〉, 1910, 휴스턴 미술관, 휴스턴.

69쪽 로베르 들로네, 〈에펠탑〉, 1911, 구겐하임 미술관, 뉴욕.

70쪽 1912년 8월 10일자 『르 리르』의 삽화. "아! 아닙니다! 할머니! 매년 볼 필요는 없어요!"라며 입체주의 전시를 노골적으로 비난했다.

72쪽 장 메챙제, 〈티타임〉, 1911, 필라델피아 미술관, 필라델피아. ⓒ The Philadelphia Museum of Art / Art Resource, NY

76쪽 1912년 베르냉-죈 갤러리에서 열린 첫 번째 미래주의 전시에서 움베르토 보초니와 필리포 마리네티.

77쪽 자코모 발라, 〈개와 사람의 움직임〉, 1912, 올브라이트 녹스 미술관, 버팔로. ⓒ Estate of Giacomo Balla / Artists Rights Society (ARS), New York / SIAE, Rome

78쪽 움베르토 보초니, 〈축구 선수의 활력〉, 1913, MoMA, 뉴욕.

79쪽 마르셀 뒤샹, 〈계단을 내려오는 누드 No.2〉, 1912, 필라델피아 미술관, 필라델피아. ⓒ Association Marcel Duchamp / ADAGP, Paris ‐ SACK, Seoul, 2017

80쪽 후안 그리, 〈피카소에 대한 경의〉, 1912, 시카고 아트 인스티튜트, 시카고. ⓒ The Art Institute of Chicago / Art Resource, NY

81쪽 페르낭 레제, 〈결혼식〉, 1911, 퐁피두센터, 파리. ⓒ CNAC / MNAM / Dist. RMN‐Grand Palais / Art Resource, NY

3. 표현주의

88쪽 독일 베를린에 있는 다리파의 상징적 건물인 브뤼크 박물관의 전경.

89쪽 에른스트 키르히너, 〈영국인 댄스 커플〉, 1913, 슈테델 미술관, 프랑크푸르트.

89쪽 에른스트 키르히너, 〈베를린 거리에서〉, 1913. MoMA, 뉴욕.

92쪽 바실리 칸딘스키.

114쪽 오토 딕스, 〈전쟁 불구자들〉, 1920, MoMA, 뉴욕. ⓒ Otto Dix /
BILD-KUNST, Bonn - SACK, Seoul, 2017
116쪽 1937년 베를린에서 열린 《퇴폐 미술》. ⓒ Borzo Gallery, Amsterdam
116쪽 《퇴폐 미술》을 관람하고 있는 히틀러와 괴벨스. ⓒ Borzo Gallery,
Amsterdam
117쪽 《퇴폐 미술》의 전시 전경. ⓒ Borzo Gallery, Amsterdam
119쪽 《퇴폐 미술》 전시장에서 세 번째 방 전시 전경. ⓒ Borzo Gallery,
Amsterdam
124쪽 에밀 놀데, 〈그리스도의 생애〉, 1911~12, 놀데 미술관, 지블.

4. 다다

129쪽 휴고 발.
129쪽 트리스탄 차라.
130쪽 제1회 국제 다다 페어가 열린 카바레 볼테르의 과거와 현재. 취리
히의 슈피겔가세 1번지에 있다.
131쪽 카바레 볼테르에서 음향시 「카라와네」를 암송하는 휴고 발.
134쪽 1920년 7월 5일, 베를린에 있는 오토 부르하르트의 갤러리에서 열
린 《제1회 국제 다다 페어》의 전시 전경. ⓒ Photo Scala, Florence /
bpk, Bildagentur fuer Kunst, Kultur und Geschichte, Berlin
136쪽 한나 회흐, 〈바이마르공화국의 맥주 배를 부엌칼로 가르다〉, 1919.
베를린국립미술관, 베를린. ⓒ Hannah Hoch / BILD-KUNST,
Bonn - SACK, Seoul, 2017
137쪽 『다다 연감』. 총 160쪽이다.
140쪽 쿠르트 슈비터스, 〈메르츠 바우〉, 1933, 슈프링겔 박물관, 하노버.
ⓒ bpk Bildagentur / Sprengel Museum / Art Resource, NY
140쪽 쿠르트 슈비터스, 〈메르츠 회화 1A (정신과의사)〉, 1919, 티센보르
네미사 미술관, 마드리드. ⓒ Museo Nacional Thyssen-Bornemisza /
Scala / Art Resource, NY
141쪽 마르셀 뒤샹.

142쪽 마르셀 뒤샹, 〈L.H.O.O.Q.〉, 필라델피아 미술관, 필라델피아. ⓒ Association Marcel Duchamp / ADAGP, Paris - SACK, Seoul, 2017

144쪽 마르셀 뒤샹, 〈샘〉, 1917, 291 갤러리, 뉴욕. 알프레드 스티글리츠가 촬영했다. ⓒ Association Marcel Duchamp / ADAGP, Paris - SACK, Seoul, 2017

5. 초현실주의

150쪽 앙드레 브르통.

153쪽 메렛 오펜하임, 〈모피로 된 아침식사〉, 1936, 메트로폴리탄 미술관, 뉴욕. ⓒ A. R. Penck / BILD-KUNST, Bonn - SACK, Seoul, 2017

155쪽 1938년 파리의 보자르 갤러리에서 열린 《초현실주의 국제전》 전시 전경.

156쪽 살바도르 달리.

157쪽 살바도르 달리, 〈비 오는 택시〉, 1938, 댈러스 미술관, 댈러스. ⓒ Salvador Dalí FundacióGala-Salvador Dalí SACK, 2017

158~159쪽 《초현실주의 국제전》에 전시된 마네킹들.

163쪽 《금세기 미술》이 열린 뉴욕의 금세기 미술 갤러리미술관. ⓒ The Solomon R. Guggenheim Museum, 7 East 72nd Street, Interim Museum, c.1956. Photo: Courtesy of the Lycee Français.

164쪽 프레드릭 키슬러.

164쪽 페기 구겐하임.

165쪽 《금세기 미술》의 추상 갤러리 전시 전경. ⓒ Installation views: Peggy Guggenheim's Art of This Century, ca. 1942, "Abstract Gallery" designed by Frederick Kiesler. Photo: Bernice Abbott, courtesy of the Solomon R. Guggenheim Foundation, New York.

167쪽 《금세기 미술》의 추상 갤러리 전시 전경. ⓒ Installation view: Peggy Guggenheim's Art of This Century, ca. 1942, "Abstract Gallery" designed by Frederick Kiesler. Photo: Bernice Abbott, courtesy of the Solomon R. Guggenheim Foundation, New York.

192쪽 헤릿 리트벨트, 〈빨간색과 파란색 의자〉, 1918, MoMA, 뉴욕. ⓒ Gerrit Thomas Rietveld / Pictoright, Amstelveen - SACK, Seoul, 2017

193쪽 테오 반 두스뷔르흐와 코르넬리스 판 에스테런, 〈암스테르담 대학 회관을 위한 색채 디자인〉, 1923, 판 에스테런-플뤽과 판 로하위전 자료관, 자위트홀란트.

193쪽 테오 반 두스뷔르흐, 〈카페 오베트〉, 1928, 스트라스부르.

195쪽 파리의 레포르 모데른 갤러리.

196쪽 테오 반 두스뷔르흐와 코르넬리스 판 에스테런, 〈대저택 모형〉, 1923, 네덜란드 건축협회, 로테르담.

197쪽 테오 반 두스뷔르흐와 코르넬리스 판 에스테런, 〈개인 주택 모형〉, 1923, 네덜란드 건축협회, 로테르담.

198쪽 파리의 퐁피두센터. Photo ⓒ Centre Pompidou, MNAM-CCI Bibliothèque Kandinsky, Dist. RMN-Grand Palais - GNC media, Seoul, 2017

199쪽 2011년 퐁피두센터에서 열린 《몬드리안 데 스테일》의 전시 전경.

200쪽 발터 그로피우스.

202쪽 라이오넬 파이닝거, 〈(미래의) 교회〉, 1919, 바우하우스 아카이브, 베를린. ⓒ 2017 Artists Rights Society (ARS), New York / VG Bild-Kunst, Bonn

204쪽 요하네스 이텐. ⓒ 2017 Artists Rights Society (ARS), New York / VG Bild-Kunst, Bonn

204쪽 라슬로 모홀리나기.

205쪽 라슬로 모홀리나기, 〈빛-공간 변조기〉, 1930(1970), 바우하우스 아카이브, 베를린. ⓒ Artists Rights Society (ARS), New York / VG Bild-Kunst, Bonn

206쪽 1921~25년의 바이마르 바우하우스. ⓒ Bauhaus-Archiv Berlin

207쪽 1925~32년의 데사우 바우하우스. ⓒ Bauhaus-Archiv Berlin

213쪽 요스트 슈미트, 〈바우하우스 전시 포스터〉, 1923. 바우하우스 아카이브, 베를린. Bauhaus-Archiv Berlin / ⓒ VG Bild-Kunst, Bonn 2017.

215쪽 1932~33년의 베를린 바우하우스. 현재는 남아 있지 않다. ⓒ Bauhaus-Archiv Berlin

221쪽 《인질들》카탈로그. ⓒ René Drouin Gallery, Paris

222쪽 장 포트리에, 〈인질의 머리 no.21〉, 1945. 퐁피두센터, 파리. ⓒ Jean Fautrier / ADAGP, Paris – SACK, Seoul, 2017

222쪽 장 포트리에, 〈유대인 여인〉, 1943, 파리 시립 현대미술관, 파리. ⓒ Jean Fautrier / ADAGP, Paris – SACK, Seoul, 2017

224쪽 장 뒤뷔페, 〈권력의지〉, 1946, 구겐하임 미술관, 뉴욕. ⓒ 2019. The Solomon R. Guggenheim Foundation / Art Resource, NY / Scala, Florence

225쪽 장 뒤뷔페, 〈콜레라 양〉, 1946, 구겐하임 미술관, 뉴욕. ⓒ 2019. The Solomon R. Guggenheim Foundation / Art Resource, NY / Scala, Florence

228쪽 빌 트레일러, 〈찰스와 유지니아 샤논의 선물〉, 1940, 몽고메리 미술관, 몽고메리.

229쪽 아돌프 뵐플리, 〈하늘을 나는 거대한 장미인 샬럿 백작 부인〉, 1911.

232쪽 《또 다른 미술》의 전시도록 표지.

235쪽 《아모리쇼》의 카탈로그.

235쪽 1913년 뉴욕의 제69연대 무기저장고에서 열린 《아모리쇼》의 전시장 외관.

236~237쪽 《아모리쇼》의 전시 전경.

239쪽 조지 그레이 바너드, 〈탕자〉, 1904~06, 스피드 미술관, 켄터키.

240쪽 마르셀 뒤샹, 〈계단을 내려오는 누드 No.2〉, 1912, 필라델피아 미술관, 필라델피아. ⓒ Association Marcel Duchamp / ADAGP, Paris – SACK, Seoul, 2017

241쪽 〈계단을 내려오는 누드 No.2〉를 조롱하는 일러스트. '큐비스트로 뉴욕 보기. 러시아워의 지하철 계단을 무례하게 내려오는 사람들'이라는 설명이 달렸다.

243쪽 콘스탄틴 브랑쿠시, 〈포가니 양〉, 1912, 필라델피아 미술관, 필라

델피아. © Artists Rights Society (ARS), New York / ADAGP, Paris

247쪽 폴 세잔, 〈샤토 누아 근처의 가난한 자의 언덕〉, 1988~90, 메트로폴리탄 미술관, 뉴욕.

250쪽 알프레드 스티글리츠.

250쪽 1913년 뉴욕 5번가 291번지의 모습.

251쪽 1915년 291 갤러리에서 열린 엘리 나델만의 개인전 전시 전경.

251쪽 1906년 291 갤러리에서 열린 카세비어와 화이트의 전시회 전경.

252쪽 알프레드 스티글리츠, 〈삼등선실〉, 1907, 유대인 미술관, 뉴욕. © 2016 Artists Rights Society (ARS), New York

7. 뉴욕 스쿨과 추상표현주의

258쪽 1942년 촬영한 뉴욕의 작가들. 윗줄 왼쪽부터 지미 에른스트, 구겐하임, 존 페런, 뒤샹, 몬드리안, 막스 에른스트, 아메데 오장팡, 브르통, 레제, 베레니스 애보트, 스탠리 헤이터, 레오노라 캐링턴이다. © bpk Bildagentur / Muenchner Stadtmuseum / Art Resource, NY

260쪽 1938년의 페기 구겐하임.

269쪽 아실 고키.

270쪽 한스 호프만.

271쪽 윌렘 드 쿠닝.

271쪽 잭슨 폴록.

272쪽 뿌리기 기법으로 작품을 제작 중인 잭슨 폴록. © 2019 National Portrait Gallery, Smithsonian Institution / Estate of Hans Namuth

274쪽 잭슨 폴록, 〈연금술〉, 1947, 페기 구겐하임 미술관, 베네치아. © 2019 The Pollock-Krasner Foundation / Artists Rights Society (ARS), New York

276쪽 잭슨 폴록과 리 크래이스너. © Albright-Knox Art Gallery / Art Resource, NY

281쪽 마크 로스코.

282쪽 마크 로스코, 〈보라색 위의 노란색〉, 1956, 개인 소장. © 2019 Kate

Rothko Prizel and Christopher Rothko / ARS, NY / SACK, Seoul

282쪽 카스파르 다비드 프리드리히, 〈바닷가의 수도자〉, 1809, 베를린 내셔널 갤러리, 베를린.

283쪽 바넷 뉴먼.

284쪽 바넷 뉴먼, 〈하나임 I〉, 1948, MoMA, 뉴욕. ⓒ The Barnett Newman Foundation, New York / SACK, Seoul 2017

284쪽 바넷 뉴먼, 〈성약〉, 1949, 허쉬혼 미술관, 워싱턴 DC. ⓒ The Barnett Newman Foundation, New York / SACK, Seoul 2017

286쪽 클리포드 스틸.

287쪽 클리포드 스틸, 〈1948-C〉, 1948, 허쉬혼 미술관, 워싱턴 DC. ⓒ Clyfford Still Estate 2019

290쪽 『9번가 전시』 포스터.

290쪽 오늘날의 9번가 60번지.

291쪽 1951년 뉴욕 9번가 60번지에서 열린 《9번가 전시》의 전시 전경. ⓒ Installation view of the Ninth Street show, 1951 / Aaron Siskind, photographer. Leo Castelli Gallery records, circa 1880-2000, bulk

293쪽 1959년 MoMA에서 열린 《새로운 미국의 회화》의 전시 전경. ⓒ The Museum of Modern Art / Licensed by SCALA / Art Resource, NY

297쪽 2011년 MoMA에서 열린 《추상표현주의 뉴욕》의 전시 전경. ⓒ Digital image, The Museum of Modern Art, New York / Scala, Florence

298쪽 2012년 MoMA에서 열린 《다른 종류의 미술》의 전시도록. ⓒ Book cover for Art of Another Kind: International Abstraction and the Guggenheim, 1949-1960, Solomon R. Guggenheim Museum, New York, June 8-September 12, 2012

299쪽 《다른 종류의 미술》의 전시 전경. ⓒ Installation view: Art of Another Kind: International Abstraction and the Guggenheim, 1949-1960, Solomon R. Guggenheim Museum, New York, June 8-September 12, 2012. Photo: David Heald ⓒ SRGF, NY

포스트모더니즘의 도래와 미술의 사회적 환경

302쪽 프랑스의 68혁명.

8. 팝아트

308쪽 리처드 해밀턴.

309쪽 오늘날의 ICA. ⓒ Eden Breitz / Alamy Stock Photo

312쪽 1950년대의 화이트채플 갤러리.

312쪽 오늘날의 화이트채플 갤러리.

313쪽 나이젤 헨더슨, 〈인간 두상〉, 1956, 테이트 모던, 런던. ⓒ Tate, London 2019

313쪽 〈인간 두상〉의 전시 전경.

314쪽 리처드 해밀턴, 〈도대체 무엇이 오늘의 가정을 그토록 다르고 매력적인 것으로 만드는가?〉, 1956(1992), 튀빙겐 쿤스트할레, 독일. ⓒ R. Hamilton. All Rights Reserved / DACS, London - SACK, Seoul, 2017

315쪽 에두아르도 파올로치, 〈나는 부자의 노리개였다〉, 1947, 테이트 모던, 런던. ⓒ Trustees of the Paolozzi Foundation / DACS, London - SACK, Seoul, 2017

320쪽 로버트 라우센버그.

320쪽 재스퍼 존스.

321쪽 재스퍼 존스, 〈깃발〉, 1954~55, MoMA, 뉴욕. ⓒ Jasper Johns / VAGA, New York / SACK, Korea, 2017

322쪽 재스퍼 존스, 〈네 개의 얼굴이 있는 과녁〉, 1955, MoMA, 뉴욕. ⓒ Jasper Johns / VAGA, New York / SACK, Korea, 2017

325쪽 앤디 워홀.

326쪽 앤디 워홀, 〈초록 코카콜라 병들〉, 1962, 휘트니 미술관, 뉴욕. ⓒ The Andy Warhol Foundation for the Visual Arts, Inc. / SACK, Seoul, 2019

331쪽 팩토리의 앤디 워홀. ⓒ 2019 Estate of Nat Finkelstein

332쪽 로이 리히텐슈타인.

332쪽 제임스 로젠퀴스트.

333쪽 로이 리히텐슈타인, 〈행복한 눈물〉, 1964. ⓒ Estate of Roy Lichtenstein / SACK Korea 2019

334쪽 제임스 로젠퀴스트, 〈F-111〉, 1964~65, MoMA, 뉴욕. ⓒ James Rosenquist / VAGA, New York / SACK, Korea, 2017

334쪽 〈F-111〉의 전시 전경. ⓒ Digital image, The Museum of Modern Art, New York / Scala, Florence

336쪽 톰 웨슬만.

337쪽 톰 웨슬만, 〈정물 #30〉, 1963, MoMA, 뉴욕. ⓒ Estate of Tom Wesselmann / SACK, Seoul / VAGA, NY, 2017

338쪽 클래스 올덴버그.

339쪽 1961년 뉴욕 맨해튼에서 열린 『상점』의 포스터와 전시 전경. ⓒ The Museum of Modern Art / Licensed by SCALA / Art Resource, NY

341쪽 1962년 시드니 재니스 갤러리에서 열린 《새로운 리얼리스트들》의 전시 전경.

343쪽 장 팅글리.

343쪽 니키 드 생팔.

9. 누보 레알리즘

350쪽 피에르 레스타니.

352쪽 크리스토와 잔 클로드 부부, 〈드럼통 벽, 철의 장막〉, 1962, 파리. ⓒ 1962 Christo Photo: Wolfgang Volz / laif

353쪽 〈드럼통 벽, 철의 장막〉 앞에 선 크리스토. ⓒ 1962 Christo Photo: Wolfgang Volz / laif

354쪽 레몽 앵스, 〈킥〉, 1960, 슈테델 미술관, 프랑크푸르트. ⓒ Raymond Hains / ADAGP, Paris - SACK, Seoul, 2017

354쪽 자크 드 라 빌르글레, 〈재즈맨〉, 1961, 테이트 모던, 런던. ⓒ Jacques
 Mahéde laVillegle / ADAGP, Paris - SACK, Seoul, 2017

357쪽 이브 클랭.

358쪽 1958년 이리스 클레르 갤러리에서 열린 《텅 빔》의 전시 전경. ⓒ
 Succession Yves Klein c/o ADAGP, Paris, 2019

362쪽 아르망.

363쪽 1960년 이리스 클레르 갤러리에서 열린 《가득 참》의 전시 전경. ⓒ
 LMA SA (Marc Moreau)

364쪽 《가득 참》의 전시 초대장으로 쓰인 정어리 통조림. Banque
 d'Images, ADAGP / Art Resource, NY

366~367쪽 1960년 3월 9일 파리 국제현대미술갤러리에서 펼쳐진 이
 브 클랭의 〈인체 측정〉 퍼포먼스. ⓒ 2010 Artists Rights Society
 (ARS), New York/ADAGP, Paris. Photo by Shunk-Kender ⓒ Roy
 Lichtenstein Foundation, courtesy Yves Klein Archives

366쪽 이브 클랭, 〈무제 인체 측정〉, 1960, 스미스소니언 허쉬혼 미술관
 조각공원, 워싱턴 DC. ⓒ 2010 Artists Rights Society (ARS), New
 York/ADAGP, Paris Image courtesy Hirshhorn Museum and Sculpture
 Garden. Photo by Lee Stalsworth

10. 미니멀리즘

372쪽 댄 플래빈, 〈유명론의 셋(윌리엄 오캄에게)〉, 1963, 구겐하임
 미술관, 뉴욕. ⓒ The Solomon R, Guggenheim Foundation / Art
 Resource, NY

373쪽 도널드 저드.

373쪽 로버트 모리스.

376쪽 도널드 저드, 〈무제〉, 1968, 시카고 아트 인스티튜트, 시카고. Art
 ⓒ Judd Foundation / SACK, Seoul 2017

383쪽 로버트 모리스, (왼쪽부터) 〈무제(탁자)〉, 〈무제(구석 빔)〉, 〈무제

(바닥 빔)〉, 〈무제(구석 작품)〉, 〈무제 (구름)〉, 1964~65, 그린갤러리, 뉴욕. ⓒ ARS, NY and DACS, London 2004

385쪽 리처드 세라.

385쪽 댄 플래빈.

386쪽 리처드 세라, 〈성 요한의 로터리 호〉, 1980, 뉴욕 성 요한 공원, 뉴욕. ⓒ Richard Serra / ARS, New York - SACK, Seoul, 2017

388쪽 댄 플래빈, 〈V. 타틀린을 위한 기념비〉, 1966~69, 테이트 모던, 런던. ⓒ Dan Flavint / ARS, New York - SACK, Seoul, 2017

389쪽 칼 안드레, 〈등가〉, 1966, 테이트 모던, 런던. ⓒ Carl Andre / VAGA, New York / SACK, Korea, 2017

391쪽 뉴욕의 유대인 미술관. ⓒ The Jewish Museum, New York / Art Resource, NY

392쪽 1966년 유대인 미술관에서 열린 《일차적 구조들》의 전시 카탈로그. ⓒ The Jewish Museum, New York / Art Resource, NY

393쪽 주디 시카고, 〈무지개 피켓〉, 1964(2004), 개인 소장. ⓒ Judy Chicago / ARS, New York - SACK, Seoul, 2017

394쪽 《일차적 구조들》의 전시 전경. ⓒ The Jewish Museum, New York / Art Resource, NY

395쪽 갤러리 8의 《일차적 구조들》 전시 전경. ⓒ The Jewish Museum, New York / Art Resource, NY

399쪽 2004년 LA 현대미술관에서 열린 《미니멀 퓨처?》의 전시 전경. ⓒ courtesy of The Museum of Contemporary Art, Los Angeles, photo by Brian Forrest

400쪽 LA 현대미술관.

403쪽 《미니멀 퓨처?》의 전시 전경. 왼쪽이 도널드 저드의 〈기둥〉이다. ⓒ courtesy of The Museum of Contemporary Art, Los Angeles, photo by Brian Forrest

404쪽 솔 르윗, 〈시리얼 프로젝트 No. 1 B set〉, 1966, MoMA, 뉴욕. ⓒ Sol Lewit / ARS, New York - SACK, Seoul, 2017

406쪽 레이첼 화이트리드, 〈무제(100개의 공간)〉, 1995, 사치 갤러리, 런

던. ⓒ Saatchi Gallery, London 2019

407쪽 로버트 라우센버그, 〈흰색 회화〉, 1951, 작가 소장. ⓒ Robert
Rauschenberg Foundation/VAGA, NY/SACK, Seoul, 2017

410쪽 2014년 유대인 미술관에서 열린《또 다른 일차적 구조들》의 전시
전경. ⓒ The Jewish Museum, New York / Art Resource, NY

413쪽 세키네 노부오, 〈무의 경지〉, 1969(2005), 댈러스 미술관, 댈러스.
ⓒ 2019 BLUM & POE

413쪽 이우환, 〈관계항〉, 1969(2012), 블럼 앤 포 갤러리, LA. ⓒ Tate,
London 2019

11. 개념미술

418쪽 존 라담, 〈예술과 문화〉, 1966~69, MoMA, 뉴욕. ⓒ 2019. Digital
image, The Museum of Modern Art, New York/Scala, Florence

418쪽 마르셀 뒤샹, 〈여행가방 안의 상자〉, 1935~41, 필라델피아 미술
관, 필라델피아. ⓒ Association Marcel Duchamp / ADAGP, Paris –
SACK, Seoul, 2017

420쪽 죠셉 코수스, 〈하나 그리고 세 개의 의자들〉, 1965, MoMA, 뉴욕.
ⓒ Joseph Kosuth / ARS, New York – SACK, Seoul, 2017

421쪽 로버트 모리스, 〈카드 파일〉, 1962, 퐁피두센터, 파리. ⓒ Robert
Morris / ARS, New York – SACK, Seoul, 2017

425쪽 아트 앤 랭귀지 그룹이 발간한『더 폭스』.

426쪽 하랄드 제만.

428쪽 (왼쪽부터) 베리, 휴블러, 코수스, 와이너. ⓒ The Museum of
Modern Art / Licensed by SCALA / Art Resource, NY

429쪽 1969년 매클렌던 빌딩에서 열린《1월 전》의 전시 전경. ⓒ The
Museum of Modern Art / Licensed by SCALA / Art Resource, NY

430쪽 로렌스 와이너, 〈36"x36" 벽에서 제거된 사각형〉, 1969. ⓒ 2019.
Digital image, The Museum of Modern Art, New York/Scala, Florence

433쪽《태도가 형식이 될 때》가 열린 스위스 베른의 쿤스트할레. 1969년

과 2013년의 모습이다.

434쪽 키스 소니어.

436쪽 《태도가 형식이 될 때》의 전시 전경. 1969년(위)과 2013년의 모습이다.

437쪽 알레지에로 보에티, 〈1969년 1월 19일 토리노에서 햇볕을 쬐었다〉, 1969, 개인 소장. 1969년(위)과 2017년의 모습이다.

439쪽 야니스 쿠넬리스, 〈무제〉, 1969. 라티코 갤러리, 로마. ⓒ Jannis Kounellis / by SIAE - SACK, Seoul, 2017

444~446쪽 리처드 세라, 〈기울어진 호〉, 1981. ⓒ Richard Serra / ARS, New York - SACK, Seoul, 2017

453쪽 제57회 베니스비엔날레의 전시 전경. 라담의 작품이 보인다.

저작권자가 확인되지 않은 일부 작품은 추후 연락이 닿는 대로 정식 절차를 거쳐 게재료를 지급하겠습니다.

찾아보기

인명

ㅁ

발, 휴고(Ball, Hugo, 1886~1927) 127, 128, 471

발다치니, 세자르(Baldaccini, Cesar, 1921~98) 493, 494

발라, 자코모(Balla, Giacomo, 1871~1958) 75

발타, 루이(Valtat, Louis, 1869~1952) 460, 461

밴햄, 레이너(Banham, Reyner, 1922~88) 308

번, 이안(Burn, Ian, 1939~93) 424

벌트만, 프리츠(Bultmann, Fritz, 1919~85) 486

베르그송, 앙리(Bergson, Henri, 1859~1941) 72~74, 464, 465

베리, 로버트(Barry, Robert, 1936~) 427, 428

베버, 막스(Weber, Max, 1881~1961) 280

베이유, 베르트(Weill, Berthe, 1865~1951) 39

베인브리지, 데이비드(Bainbridge, David, 1941~2013) 423

베촐라, 레오나르도(Bezzola, Leonardo, 1929~) 504

베케트, 사뮈엘(Beckett, Samuel, 1906~89) 261

베크만, 막스(Beckmann, Max, 1884~1950) 111, 116, 122

벨, 래리(Bell, Larry, 1939~) 394

벨라미, 리처드(Bellamy, Richard, 1927~98) 503

보나르, 피에르(Bonnard, Pierre, 1867~1947) 15, 483

보들레르, 샤를(Baudelaire, Charles, 1821~67) 40, 461

보로비에프, 마리(Vorobieff, Marie, 1892~1984) 492

보링거, 빌헬름(Worringer, Wilhelm, 1881~1965) 106, 107, 467, 469

보셀, 루이(Vauxcelles, Louis, 1870~1943) 21, 38, 51, 52, 462

보이스, 요셉(Beuys, Joseph, 1921~86) 435, 440, 500

보초니, 움베르토(Boccioni, Umberto, 1882~1916) 75, 76

보크너, 멜(Bochner, Mel, 1940~) 422, 438, 501

볼드윈, 마이클(Baldwin, Michael, 1945~) 423

볼라르, 앙브루아즈(Vollard, Ambroise, 1866~1939) 38, 59

볼스(Wols, 1913~51) 219, 231, 233, 482

뵐플리, 아돌프(Wolfli, Adolf, 1863~1930) 482

부르뤼크, 다비드(Burliuk, David, 1882~1967) 99

살몽, 앙드레(Salmon, Andre, 1881~1969) 54, 59, 60, 72, 462, 464

상드라르, 블레즈(Cendrars, Blaise, 1887~1961) 84

샌들러, 어빙(Sandler, Irving, 1925~2018) 265, 294, 344, 394, 497

샤갈, 마르크(Chagall, Marc, 1887~1985) 118, 262

세라, 리처드(Serra, Richard, 1938~) 385, 400~403, 406, 438, 442, 443, 446, 504

세베리니, 지노(Severini, Gino, 1883~1966) 75, 76

세이지, 케이(Sage, Kay, 1898~1963) 170

세잔, 폴(Cezanne, Paul, 1839~1906) 11, 15, 19, 26, 27, 35, 36, 42, 46~48, 54~57,
 64, 73, 108, 238, 246, 249, 269, 461, 463, 483, 484

세키네 노부오(關根伸夫, 1942~) 412

셀리그만, 쿠르트(Seligmann, Kurt, 1900~62) 160

셀츠, 피터(Selz, Peter, 1919~) 345

셩크, 해리(Shunk, Harry, 1924~2006) 504

셰퍼드, 데이비드(Shepherd, David, 1931~2017) 492

소니어, 키스(Sonnier, Keith, 1941~) 434, 438

쇠라, 조르주(Seurat, Georges, 1859~91) 14, 26

쇼엔마커스, M.H.J.(Schoenmaekers, M.H.J., 1875~1944) 179, 476

수포, 필리프(Soupault, Philippe, 1897~1990) 148, 149, 473

술라주, 피에르(Soulage, Pierre, 1919~) 219

슈미트, 요스트(Schmidt, Joost, 1893~1948) 213

슈미트로틀루프, 카를(Schmidt-Rottluff, Karl, 1884~1976) 87, 116

슈비터스, 쿠르트(Schwitters, Kurt, 1887~1948) 139, 141

슐레머, 오스카(Schlemmer, Oskar, 1888~1943) 210, 212, 213

스미드슨, 로버트(Smithson, Robert, 1938~73) 387, 391, 394

스미드슨, 앨리슨(Smithson, Alison, 1928~93) 309, 489

스미드슨, 피터(Smithson, Peter, 1923~2003) 308, 489

스미스, 토니(Smith, Tony, 1912~80) 374, 390

스타모스, 테오도로스(Stamos, Theodoros, 1922~97) 294, 295

스타이켄, 에드워드(Steichen, Edward, 1879~1973) 250

스타인, 거트루드(Stein, Gertrude, 1874~1946) 30, 32~35, 44, 56, 59

ㅋ

카나야마 아키라(金山明, 1924~2006) 500

카라, 카를로(Carra, Carlo, 1881~1966) 75, 76

카로, 앤서니(Caro, Anthony, 1924~2013) 390, 492

카무앵, 샤를(Camoin, Charles, 1879~1965) 27, 36, 460

카세비어, 거트루드(Kasebier, Gertrude, 1852~1934) 250

카스텔리, 레오(Castelli, Leo, 1907~99) 290, 446, 487

칸딘스키, 바실리(Kandinsky, Vassily, 1866~1944) 15, 91~93, 97, 99~108, 116,
 118, 180, 181, 208, 210, 212, 213, 238, 246, 255, 259, 261, 309, 468, 469

칸바일러, 다니엘헨리(Kahnweiler, Daniel-Henry, 1884~1979) 51, 54, 64, 463

칼더, 알렉산더(Calder, Alexander, 1898~1976) 260, 492

칼텐바흐, 스티븐(Kaltenbach, Stephen, 1940~) 435

캄펜동크, 하인리히(Campendonk, Heinrich, 1889~1957) 99

켈리, 엘스워스(Kelly, Ellsworth, 1923~2015) 300, 406

코넬, 조세프(Cornell, Joseph, 1903~72) 170

코수스, 죠셉(Kosuth, Joseph, 1945~) 407, 419, 424, 427, 430, 439, 452, 505

코즐로프, 막스(Kozloff, Max, 1933~) 345

코츠, 로버트(Coates, Robert, 1897~1973) 256, 296

코코슈카, 오스카(Kokoschka, Oskar, 1886~1980) 118, 120

콕스, 케니언(Cox, Kenyon, 1856~1919) 243

콕토, 장(Cocteau, Jean, 1889~1963) 261

콜비츠, 케테(Kollwitz, Kathe, 1867~1945) 116

쿠넬리스, 야니스(Kounellis, Jannis, 1936~2017) 438

쿠츠, 새뮤얼(Kootz, Samuel, 1898~1982) 255

쿠프카, 프란티섹(Kupka, Frantisek, 1871~1957) 71, 82, 466

쿤, 월트(Kuhn, Walt, 1877~1949) 234, 235, 237, 244, 245, 484

쿨하스, 렘(Koolhaas, Rem, 1944~) 448

크라우스, 로잘린드(Krauss, Rosalind, 1941~) 385, 498

크래머, 힐턴(Kramer, Hilton, 1928~2012) 344, 397, 398

크래이스너, 리(Krasner, Lee, 1908~84) 276, 277, 486

개념

미술관, 갤러리

작품

〈흐린 날〉(게오르게 그로스) 111

〈홀뿌리기〉(리처드 세라) 438

전시

전영백全英柏

연세대학교 사회학과를 졸업하고,
홍익대학교 미술사학과에서 석사, 영국 리즈대학교(Univ. of Leeds)
미술사학과에서 석사 및 박사 학위를 받았다. 미술사학연구회
회장을 지냈으며, 2002년부터 영국의 국제학술지
Journal of Visual Culture 편집위원으로 활동해 왔다.
홍익대학교 박물관장 및 현대미술관장을 지낸 바 있고,
현재 홍익대학교 예술학과(학부)와 미술사학과(대학원)
교수로 재직 중이다. 저서로『전영백의 더 세미나』,『발상의 전환』,
『코끼리의 방: 현대미술 거장들의 공간』,
『세잔의 사과: 현대 사상가들의 세잔 읽기』가 있고,
책임편집서로『22명의 예술가, 시대와 소통하다:
1970년대 이후 한국 현대미술의 자화상』등이 있다.
번역서로『후기구조주의와 포스트모더니즘』,『미술사 방법론』(공역),
『월드 스펙테이터』(공역) 등을 옮겼다.
한국연구재단 등재 논문으로「데이빗 호크니의 '눈에 진실한' 회화」,
「여행하는 작가주체와 장소성」,「영국의 도시 공간과 현대미술」등 19편을 썼다.
해외에서 발표된 논문으로
"Looking at Cézanne through his own eyes",
" 'Cézanne's Portraits and Melancholia,' Psychoanalysis and Image",
"Korean Contemporary Art on British Soil in the Transnational Era" 등이 있다.

현대미술의
결정적 순간들

지은이 전영백
펴낸이 김언호
펴낸곳 (주)도서출판 한길사

등록 1976년 12월 24일 제74호
주소 413-120 경기도 파주시 광인사길 37
홈페이지 www. hangilsa. co. kr
전자우편 hangilsa@hangilsa. co. kr
전화 031-955-2000~3 **팩스** 031-955-2005

부사장 박관순 **총괄이사** 김서영 **관리이사** 곽명호
영업이사 이경호 **경영이사** 김관영 **편집주간** 백은숙
편집 박희진 노유연 이한민 박홍민 김영길
관리 이주환 문주상 이희문 원선아 이진아 **마케팅** 정아린
디자인 창포 031-955-2097

CTP출력 및 인쇄 예림 **제본** 경일제책사

제1판 제1쇄 2019년 2월 28일
제1판 제4쇄 2023년 5월 15일

값 35,000원
ISBN 978-89-356-7047-5 03600

• 잘못 만들어진 책은 구입하신 서점에서 바꿔드립니다.
• 이 도서의 국립중앙도서관 출판시도서목록(CIP)은
e-CIP홈페이지(http://www.nl.go.kr/ecip)에서 이용하실 수 있습니다.
(CIP제어번호: CIP2017030617)
• 이 저서는 2014년 정부(교육부)의 재원으로 한국연구재단의 지원을 받아 수행된 연구임
(NRF-2014S1A5A2A01014931). This work was supported by the National Research Foundation of Korea Grant
funded by the Korean Government(NRF-2014S1A5A2A01014931).